回字聖書

김 상 수 목사 편저

㈜이화문화출판사

四字聖書를 발간하며…

성서가 우리 손에 쥐어진 것은 500년 전 마틴 루터의 공이 큽니다 감사합니다. 저는 성서를 교회의 전유물로 생각하지 않습니다 성서는 하느님이 인류에게 당신을 보여주신 완전한 계시서입니다.

성서를 읽으면 하느님을 만날 수 있습니다. 저는 군에서 6독 하고 나온 이후 날마다 설교와 상관없이 영의 양식으로 읽습니다. 20년 전 한문성서를 만나 요절을 뽑아 붓으로 쓰고 또 쓰고 많이 썼습니다. 그러다가 한자는 뜻글자 인지라 넉자만 모여도 뜻이 통하므로 四字聖書가 나왔습니다. 경인미술관에서 팔순기념전시로 선을 보였더니 많은 사람이 좋아했습니다. 암 진단을 받고 쾌속으로 끝냈습니다.

본문은 개역성서 이고 장광설을 싫어한지라 간단한 메시지를 달았습니다. 여호와는 야훼이고 하나님을 하느님이라 함은 숫자에 님을 붙일수 없다는 학설이 있고 공동번역 성서에도 하느님이라 했습니다. 목사52년 서력30년의 결정체입니다.

영혼의 아버지이시고 성서의 통찰력을 주신 고 又耕 吳東玉 목사 사부님께 감사드리고 비판정신과 생활신앙을 가르쳐주신 고 長空 金在俊 목사 한국신학대학은사님께 감사드립니다.

서예를 가르쳐주신 菖石 金昌東, 湖石 金相會, 한섬 金佑卿 선생님들께 감사드립니다. 출판을 흔쾌히 허락해 주신 이홍연 사장님과 디자인 각색을 도와 주신 覃雲 李一九선생님과 가까이서 딸처럼 챙겨 주는 빛결 이청옥 선생께 감사 드립니다 그리고 녹두교회 식구들과 가족들 응원 고맙고 딸 眞一권사, 사위 方泳昊, 자부 李 星林, 손자 方誠一, 誠郁, 金玄, 손부 윤소영一임부, 증손은 아직 태중에 있고, 아들 韓熙장로 워드 하느라 애를 많이 썼습니다. 이 모든 것을 하느님께 감사하고 수고하신 여러분을 축복합니다. 마지막으로 예수 그리스도 신앙을 유산해 주신 하늘에 계신 父母님께 감사하고 9순 지난 어머니 같은 누님 金 聖順 권사님의 기도에 감사하고 이 책은 內外助를 다 해주는 사랑하는 아내 鞠梗 의사에게 드립니다.

무술년 봄날 춘천 구봉산 아래서

김 상 수

四字聖書를 '살자, 聖書!'로 읽습니다

형님, 축하드립니다.

지난 팔순감사기념 서예전도 참으로 귀하고 아름다웠었는데, 그 사이에 또 하나의 큰 자취를 남기셨습니다 그려. '본문보다 짧은 설교'를 하고 싶어 하시더니 이번엔 '본문보다 짧은 본문'이로군요, ㅎㅎㅎ 목욕 뒤끝 같은 개운한 느낌입니다.

형님과 전화통화하면서 四字聖書 출간이라는 말씀을 듣는 중에 바로 연상되는 단어들이 있었답니다. 먼저는 '死者聖書', 이어서 '使者聖書' 그리고 '살자 聖書'라는 글자들이었습니다.

- 死者聖書(갈2:20) "내가 그리스도와 함께 못박혔나니 그런즉 이제는 내가 산 것이 아니요 오직 내 안에 그리스도께서 사신 것이라."
- 使者聖書(고후5:20) "우리가 그리스도를 대신하여 사신이 되어...그리스도를 대신하여 간구하노니 너희는 하나님과 화목하라."
- 살자聖書(눅10:27,28) "예수께서 이르시되...이를 행하라 그러면 살리라."

그래서 '몸으로 읽는 성서' 곧 '성서를 살자'는 말씀이시지요. 애쓰셨습니다. 멋지십니다. 빨리 받아 보고 싶습니다.

제가 형님을 처음 만나 뵈인 것이 70년대 중반 수원 크리스찬 아카데미에서 였지요. 우리는 '성서공동연구세미나'의 참가자로 였고 그 후 한국성서연구회의 멤버로 이어져 오늘에 이르렀으니 벌써 40년이 훌쩍 넘었군요. 참으로 세월은 감시카메라에도 안 걸린다더니, 제가 목사안수도 받기 전에 만나 칠십 정년 은퇴를 한지도 몇 해가 지났으니, 이 정도면 반평생이 아니라 한평생을 함께한 셈이네요. 감사한 일입니다. 형님이 계셔서 더욱 든든한 아우입니다. 형님의 老益壯이 부럽고 닮고 싶습니다.

임마누엘의 평화가 온누리에 넘치시기를 비는 계절, 하늘의 기쁨과 평강이 내내 두루 가득하소서.

2018년 부활절에
한우리교회 원로목사 윤 성 호 드림

5

舊新約聖經 貫珠 略字 目錄(구·신약성경 관주 약자 목록)

舊 約 聖 經

創		創世記	出	出伊及記	利	利未記
民		民數記	申	申命記	書	約書亞
士		士師	得	路得	母上	撒母耳上
母下	撒母耳下	王上	列王上	王下	列王下	
代上	歷代上	代下	歷代下	拉	以斯拉	
尼	尼希米	帖	以斯帖	伯	約伯	
詩		詩篇	箴	箴言	傳	傳道書
歌	所羅門歌	賽	以賽亞	耶	耶利米	
哀	哀歌	結	以西結	但	但以理	
何	何西阿	珥	約珥	摩	阿摩司	
俄	俄巴底亞	拿	約拿	彌	彌迦	
鴻		那鴻	哈	哈巴谷	番	西番雅
該		哈該	亞	撒迦利亞	瑪	瑪拉基

新 約 聖 經

太		瑪太福音	可	瑪可福音	路	路加福音
約		約翰福音	徒	使徒行傳	羅	羅瑪
哥前	哥林多前	哥後	哥林多後	迦	迦拉太	
弗		以弗所	腓	腓立比	西	哥羅西
撒前	帖撒羅尼迦前	撒後	帖撒羅尼迦後	提前	提摩太前	
提後	提摩太後	多	提多	們	腓利們	
來		希伯來	雅	雅各	彼前	彼得前
彼後	彼得後	約壹	約翰壹書	約貳	約翰貳書	
約參	約翰參書	猶	猶大	黙	黙示錄	

■ 머리말 · 03

■ 축 사 · 05

구약성서_

창 창세기 · 09
출 출애굽기 · 29
레 레위기 · 49
민 민수기 · 52
신 신명기 · 59
수 여호수아 · 68
삿 사사기 · 72
룻 룻기 · 74
삼상 사무엘상 · 74
삼하 사무엘하 · 73
왕상 열왕기상 · 88
왕하 열왕기하 · 94
대상 역대상 · 100
대하 역대하 · 104
스 에스라 · 109
느 느헤미야 · 110
에 에스더 · 112
욥 욥기 · 113
시 시편 · 119
잠 잠언 · 164
전 전도서 · 190
아 아가 · 196
사 이사야 · 204
렘 예레미야 · 232
애 애가 · 244
겔 에스겔 · 246
단 다니엘 · 248
호 호세아 · 249
욜 요엘 · 252
암 아모스 · 253
욘 요나 · 256
미 미가 · 257

함 하박국 · 258
습 스바냐 · 259
학 학개 · 261
슥 스가랴 · 262
말 말라기 · 263

신약성서_

마 마태복음 · 265
막 마가복음 · 316
눅 누가복음 · 328
요 요한복음 · 368
행 사도행전 · 399
롬 로마서 · 415
고전 고린도전서 · 429
고후 고린도후서 · 447
갈 갈라디아서 · 456
엡 에베소서 · 461
빌 빌립보서 · 472
골 골로새서 · 477
살전 데살로니가전서 · 480
살후 데살로니가후서 · 482
딤전 디모데전서 · 483
딤후 디모데후서 · 487
딛 디도서 · 490
몬 빌레몬서 · 491
히 히브리서 · 492
약 야고보서 · 501
벧전 베드로전서 · 506
벧후 베드로후서 · 511
요一 요한一서 · 513
요三 요한三서 · 517
유 유다서 · 517
계 요한계시록 · 518

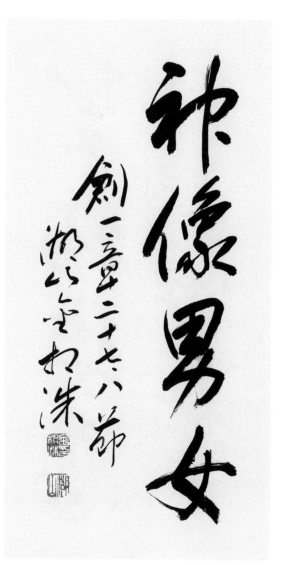

1. 神運水面(신운수면)

태초에 하나님이 천지를 창조하시니라 땅
이 혼돈하고 공허하며 흑암이 깊음 위에
있고 하나님의 신은 수면에 운행하시니라
(창 1:1,2)

한 처음에 하느님이 보이는, 그리고 안보이는 세계
를 창조하셨습니다.
땅의 끝에서 바닥에서 절벽에서 절망에서 당신의 창
조의 신은 운동하셨습니다. 고로 우리에게 절망은
없습니다.

2. 神像男女(신상남녀)

하나님의 형상대로 남자와 여자를 창조하
시고...생육하고 번성하여 땅에 충만하라,
땅을 정복하라...땅에 움직이는 모든 생물
을 다스리라 하시니라
(창 1:27,28)

하느님이 당신의 이미지로 사람을 남자와 여자로 만
드시고 복 주어 번성하게 하시고 우주와 만물을 사
랑으로 잘 건사하라 하셨습니다. 군림하는 식의 정
복 말고요...

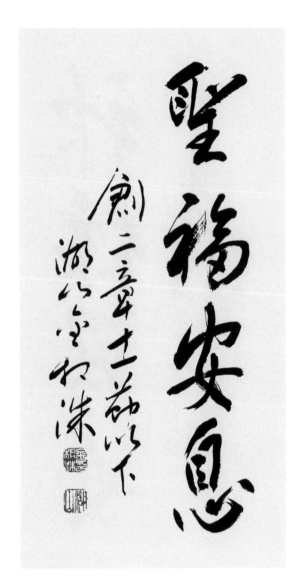

3. 聖福安息(성복안식)

천지와 만물이 다 이루니라...그 지으시던 일이 다하므로...일곱째 날을 복 주사 거룩하게 하셨으니 이는 하나님이 그 창조하시며 만드시던 모든 일을 마치시고 이 날에 안식하셨음이더라

(창 2:1~3)

다 이루고 다 마치셨습니다. 밤이 없는 제7일 영원한 날에 당신의 피조물을 복되게 거룩하게 안식하게 하십니다. 그 일을 예수님이 하시고 오늘도 계속입니다. 우리가 하느님의 안식에 들기 전에는 행복이 없습니다.

4. 土造噓氣(토조허기)

여호와 하나님이 흙으로 사람을 지으시고 생기를 그 코에 불어 넣으시니 사람이 생령이 된지라

(창 2:7)

그래서 사람은 흙입니다. 부서지기 쉽습니다. 그러나 목숨을 불어 넣어 산목숨이 되었습니다. 그러나 목숨만 붙어있으면 다 사람인가요? 먼 훗날 예수님이 부활하시어 영을 불어넣으십니다. 사람은 영이 있어야 사람입니다.

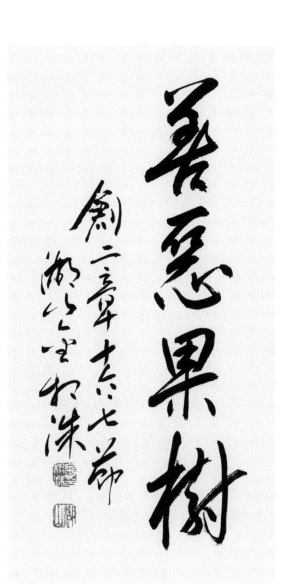

5. 善惡果樹(선악과수)

선악을 알게하는 나무의 실과는 먹지말라
네가 먹는 날에는 정녕 죽으리라 하시니라
(창 2:17)

선악을 알게하는 교육의 나무 열매입니다. 보기에
도 먹기에도 탐스러운 과수를 과원 한 중앙에 세우
시고 먹지말라 하심이 진정이십니까? 아마도 청개
구리 본성을 아신지라 역으로 하신 말씀이죠!!!

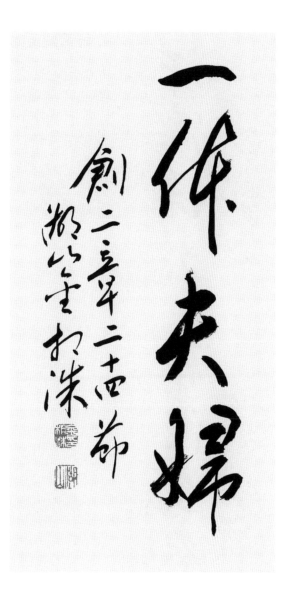

6. 一體夫婦(일체부부)

아담에게서 취하신 그 갈빗대로 여자를 만
드시고…아담이…이는 내 뼈 중의 뼈요
살 중의 살이라…남자가 부모를 떠나 그
아내와 연합하여 둘이 한 몸을 이룰지로다
(창 2:22~25)

뼈 중의 뼈, 살 중의 살 남자 여자 똑같은 사람입니
다. 차별 말 것이고 남자가 독립하여 혼인하면 한몸
한뜻으로 사랑해야 합니다.

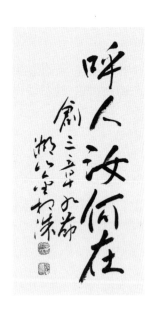

7. 呼人汝何在(호인여하재)

여호와 하나님이 아담을 부르시며 그에게 이르시되 네가 어디 있느냐

(창 3:9)

아담(=사람) 네가 어디 있느냐 부르십니다. 그리스도교는 이 말씀에서 시작됩니다. 너와 나 대좌의 종교요, 사람을 세우는 종교입니다. 사람 하나를 온 우주와 바꿀 수 없고 사람 하나 찾으면 하늘 잔치가 벌어집니다.

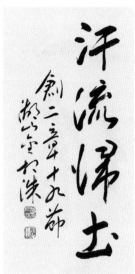

8. 汗流歸土(한류귀토)

네가 얼굴에 땀이 흘러야 식물을 먹고 필경은 흙으로 돌아 가리니 그 속에서 네가 취함을 입었음이라 너는 흙이니 흙으로 돌아갈 것이니라

(창 3:19)

노동은 저주가 아니라 신성합니다. 땀 흘려 먹어야 의미 있고 기쁨이 있습니다. 그리고 우리는 흙이니 흙으로 갑니다. 너무 서러워 맙시다.

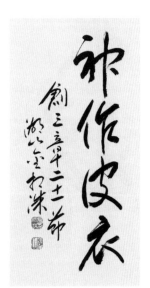

9. 神作皮衣(신작피의)

여호와 하나님이 아담과 그 아내를 위하여 가죽옷을 지어 입히시니라

(창 3:21)

인간의 죄와 허물과 수치를 나뭇잎 따위로 가릴 수 없습니다. 가죽옷을 입혀 주십니다. 양이 죽어야 합니다. 훗날 당신의 어린양 예수가 십자가에 죽습니다. 그의 희생이 인류의 죄를 없애십니다.

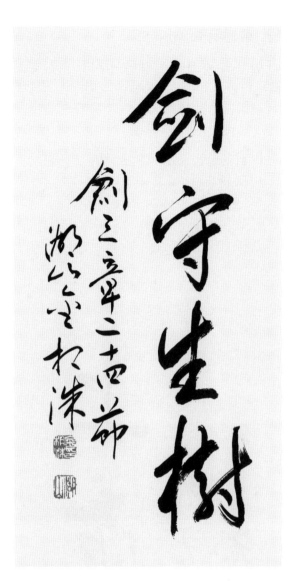

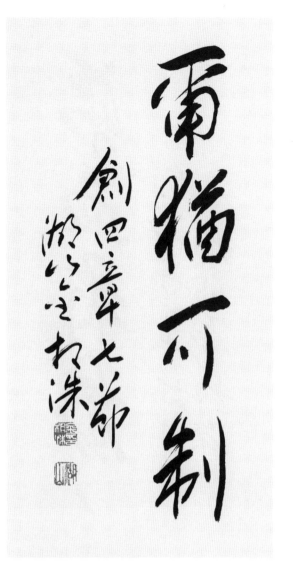

10. 劍守生樹(검수생수)

하나님이 그 사람을 쫓아내시고 에덴동산 동편에 그룹들과 두루 도는 화염검을 두어 생명나무의 길을 지키게 하시니라

(창 3:24)

안됩니다. 못합니다. 인위적으로는 못가는 길입니다. 사람의 자력으로는 안됩니다. 그 길을 철저히 지키십니다. 하느님이 새 길을 내십니다.

11. 爾猶可制(이유가제)

죄의 소원은 네게 있으나 너는 죄를 다스릴지니라

(창 4:7)

참을 인(忍)자 셋이면 살인도 면한다 합니다. 참아야 합니다. 눌러야 합니다. 원대로 하면 당장은 시원하나 나중은 후회합니다. 죄를 다스리는 사람이 왕입니다.

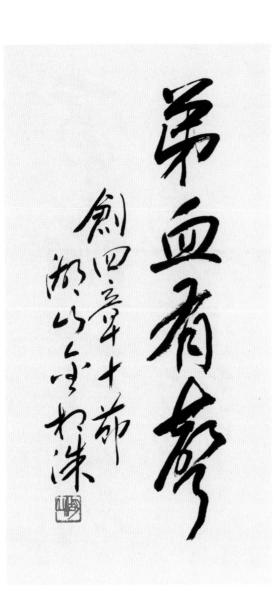

12. 弟血有聲(제혈유성)

네 아우의 핏소리가 땅에서부터 내게 호소
하느니라

(창 4:10)

죽어버리면 끝인 줄 알지만 아닙니다. 억울한 아우
성의 핏소리가 하늘로 올라갑니다. 봄날 진달래 산
천은 억울하게 죽은 아우들의 핏빛 같습니다. 반드
시 복수하십니다. 참을성이 많아 좀 늦을지라도 복
수하시는 하느님이십니다.

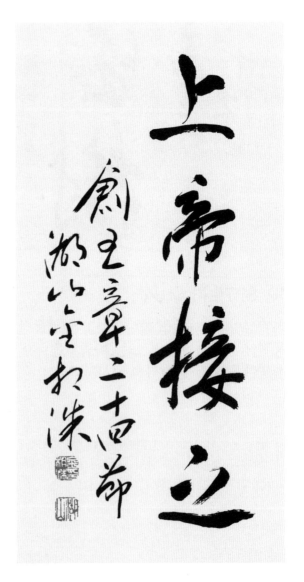

13. 上帝接之(상제접지)

에녹이 하나님과 동행하더니 하나님이 그를
데려가시므로 세상에 있지 아니하였더라

(창 5:24)

하느님과 함께 사는 것이 중요합니다. 비록 우리가
세상에 살지만 악에 빠지지 않고 하느님 편에서 그
의 뜻을 헤아려 살다 죽으면 죽음이라 안합니다. 들
림이라 합니다. 그것이 복입니다.

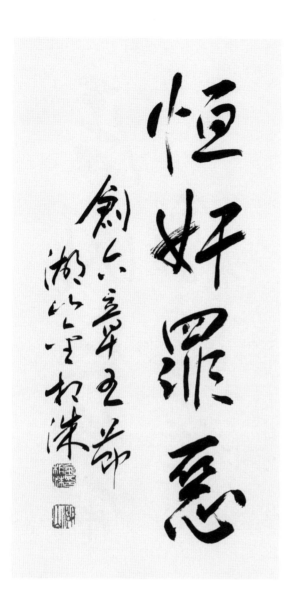

14. 恒奸罪惡(항간죄악)

여호와께서 사람의 죄악이 세상에 관영함
과 그 마음의 생각의 모든 계획이 항상 악
할 뿐임을 보시고

(창 6:5)

사람의 깊은 속을 잘 아시는 분의 말씀입니다. 항상
악할 뿐입니다. 꿰미가 차서 차고 넘쳐 악취가 납니
다. 이걸 발견하고 소스라치게 놀라야 합니다.

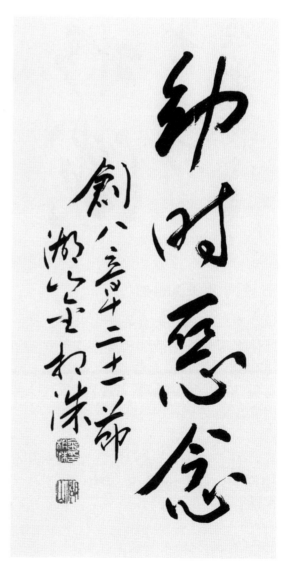

15. 幼時惡念(유시악념)

내가 다시는 사람으로 인하여 땅을 저주하
지 아니하리니 이는 사람의 마음의 계획하
는 바가 어려서부터 악함이라

(창 8:21)

사람에게는 근원악으로 범죄의 가능성이 있습니다.
원죄라 합니다. 날 때부터 어려서부터 있습니다. 성
선설을 믿을 수 없습니다.

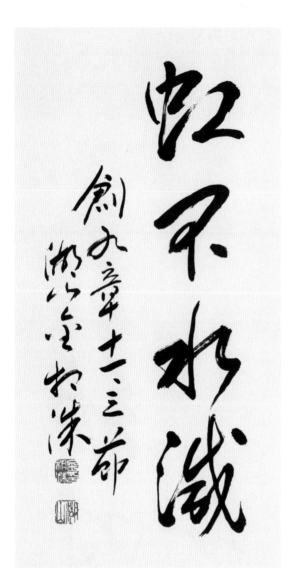

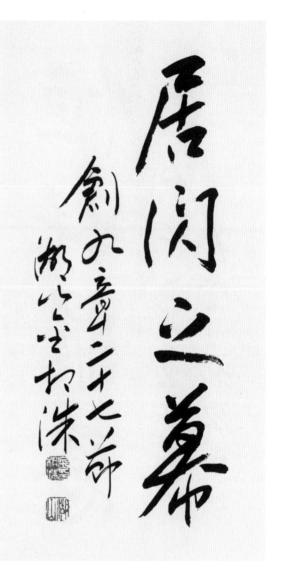

16. 虹不水滅 (홍불수멸)

내가 너희와 언약을 세우리니 다시는 모든 생물을 홍수로 멸하지 아니할 것이라
내가 내 무지개를 구름 속에 두었나니 이것이 나의 세상과의 언약의 증거니라

(창 9:11,13)

무지개가 떴습니다. 다시는 세상을 물로 멸하지 않겠다는 하느님의 약속입니다. 그래도 멸망하는 것은 순전히 우리 탓입니다.

17. 居閃之幕 (거섬지막)

하나님이 야벳을 창대케하사 셈의 장막에 거하게 하시고 가나안은 그의 종이 되게 하시기를 원하노라

(창 9:27)

셈의 장막에 거하게 하셨습니다. 부자가 되고 선진국이 되어도 하느님의 장막에 거해야 합니다. 아비의 수치는 가려드려야 합니다.

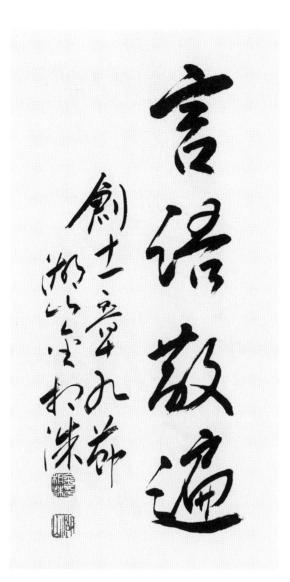

18. 言語散遍(언어산편)

그러므로 그 이름을 바벨이라 하니 이는 여호와께서 거기서 온 땅의 언어를 혼잡케 하셨음이라 여호와께서 거기서 그들을 온 지면에 흩으셨더라

(창 11:9)

하늘 높은 줄 알아야 합니다. 교만하여 하느님과 맞먹으려 하면 깨집니다. 말이 안통하고 소통이 안 되고 깨어지고 맙니다.

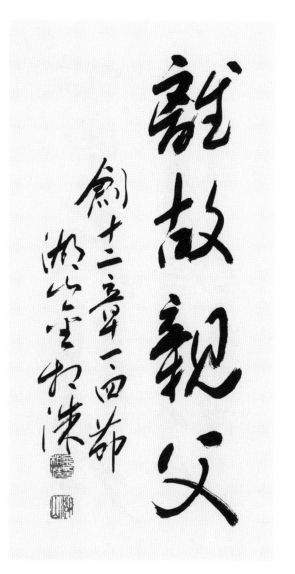

19. 離故親父(이고친부)

여호와께서 아브람에게 이르시되 너는 너의 본토 친척 아비 집을 떠나 내가 네게 지시할 땅으로 가라...이에 아브람이 여호와의 말씀을 좇아 갔고

(창 12:1,4)

떠나라 하시면 떠나고 가라 하시면 가야 합니다. 그것이 믿음입니다. 그래서 아브람은 의인이고 우리 믿음의 원조입니다.

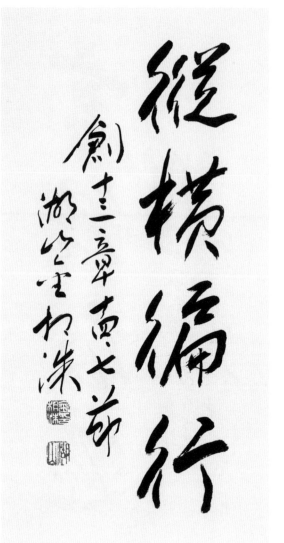

20. 爾左我右(이좌아우)

아브람이 롯에게 이르되 우리는 한 골육이라 나나 너나 내 목자나 네 목자나 서로 다투게 말자 네 앞에 온 땅이 있지 아니하냐 나를 떠나라 네가 좌하면 나는 우하고 네가 우하면 나는 좌하리라

(창 13:8,9)

일원상입니다. 우리는 하나입니다. 마음을 비우고 상대를 우선하고 양보하고 희생해야 합니다.

21. 縱橫徧行(종횡편행)

롯이 아브람을 떠난 후에 여호와께서 아브람에게 이르시되 너는 눈을 들어 너 있는 곳에서 동서남북을 바라보라 보이는 땅을 내가 너와 네 자손에게 주리니...너는 일어나 그 땅을 종과 횡으로 행하여 보라 내가 그것을 네게 주리라

(창 13:14~17)

내가 서 있는 곳은 하느님이 내게 주신 땅입니다. 감사하고 두루두루 구석구석 답사하고 깊이 파고 가꾸어야 합니다.

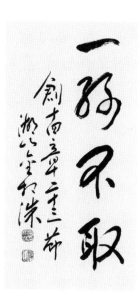

22. 一絲不取(일사불취)

네 말이 내가 아브람으로 치부케 하였다 할까 하여 네게 속한 것은 무론 한 실이나 신들메라도 내가 취하지 아니하리라

(창 14:23)

탐심을 버리고 깨끗하게 살아야 합니다. 실오라기라도 거부하고 청렴결백해야 합니다. 그래서 어렵다면 하느님이 다 채워주시고 갚아주실 것입니다.

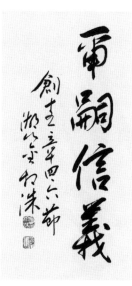

23. 爾嗣信義(이사신의)

네 몸에서 날 자가 네 후사가 되리라 하시고...아브람이 여호와를 믿으니 여호와께서 이를 그의 의로 여기시고...

(창 15:4,6)

네 몸에서 나오리라는 약속, 무에서 나오는 유를, 불가능을 가능으로 바꾸시는 하느님의 약속입니다. 아브람이 이를 믿어서 의인입니다. 우리는 그 믿음을 따라가야 합니다.

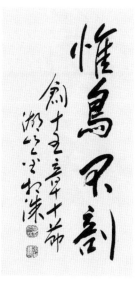

24. 惟鳥不剖(유조불부)

아브람이 그 모든 것을 취하여 그 중간을 쪼개고 그 쪼갠 것을 마주 대하여 놓고 그 새는 쪼개지 아니하였으며

(창 15:10)

큰 것만을 숭상하고 작은 것은 소홀히 하는 삶은 아니됩니다. 작은 일에도 정성스럽게 대하면서 살아야 합니다.

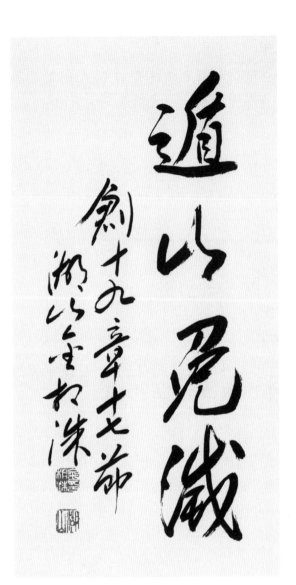

25. 遁山免滅 (둔산면멸)

그 사람들이 그들을 밖으로 이끌어 낸 후에 이르되 도망하여 생명을 보존하라 돌아보거나 들에 머무르거나 하지 말고 산으로 도망하여 멸망함을 면하라

(창 19:17)

하느님의 구원의 손길 천사들의 손에 이끌리어 도망할 때는 뒤도 보지말고 머무르지도 말고 지시하신 산으로 도망 또 도망해야 합니다.

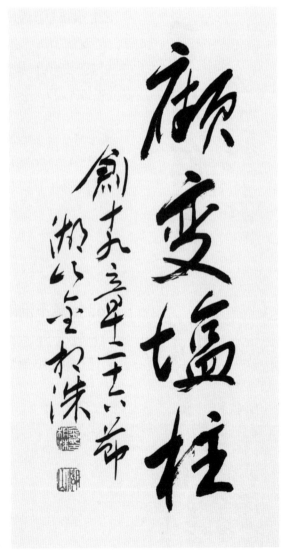

26. 顧變鹽柱 (고변염주)

롯의 아내는 뒤를 돌아 본고로 소금 기둥이 되었더라

(창 19:26)

돌아보지 말아야 합니다. 미련을 버려야 합니다. 소돔같은 죄와 악을 버리고 주 인도하심 따라 공기 맑은 그 산을 향해 달려야 합니다. 그래야 삽니다.

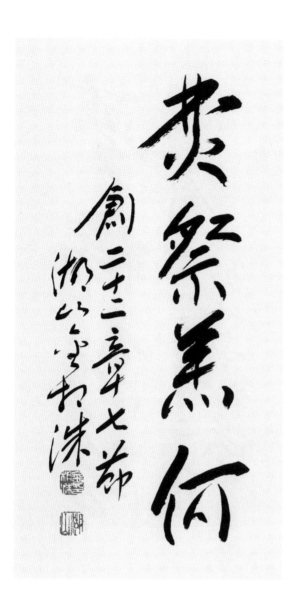

27. 焚祭羔何(분제양하)

불과 나무는 있거니와 번제할 어린 양은
어디 있나이까
(창 22:7)

하느님이 준비 하신다고 대답했습니다만 아비의 가
슴은 찢어집니다. 그러나 아들을 하느님께 바쳐야
합니다. 자식은 우리의 소유가 아닙니다. 하느님의
소유입니다.

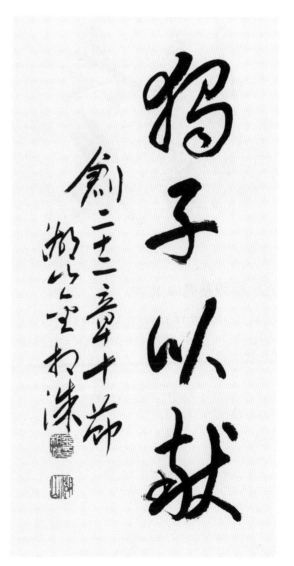

28. 獨子以獻(독자이헌)

그 아이에게 네 손을 대지 말라 아무 일도
그에게 하지 말라 네가 네 아들 네 독자라
도 내게 아끼지아니 아니하였으니 내가 이
제야 네가 하나님을 경외하는 줄을 아노라
(창 22:12)

자식을 죽이려는 칼 끝은 자기 가슴을 향한 것입니
다. 목숨같은 독자라도 하느님께 바치려 했습니다.
이것이 진정 믿음입니다.

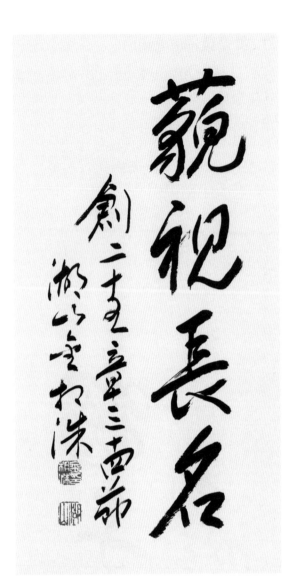

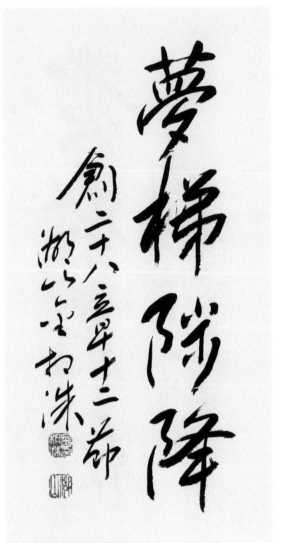

29. 藐視長名(묘시장명)

에서가 장자의 명분을 경홀히 여김이었더라

(창 25:34)

명분론에 빠지는 것도 안좋으나 명분을 가볍게 보고 값싸게 팔아먹는 행위도 안 좋습니다. 주어진 명분을 소중히 여겨야 합니다.

30. 夢梯陟降(몽제척강)

꿈에 본즉 사닥다리가 땅 위에 섰는데 그 꼭대기가 하늘에 닿았고 또 본즉 하나님의 사자가 그 위에서 오르락 내리락하고

(창 28:12)

절망에서도 꿈이 있어야 합니다. 하늘로 통하는 꿈이어야 합니다. 하늘이 울어야 합니다. 자가발전만으로는 안됩니다.

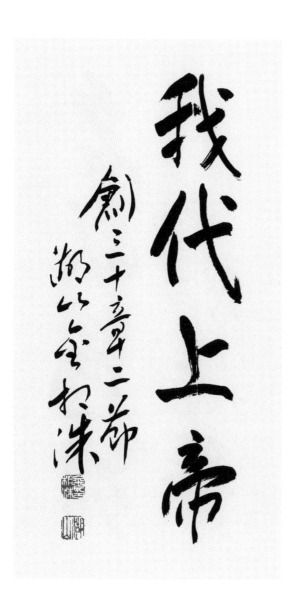

31. 我代上帝(아대상제)

야곱이 라헬에게 노를 발하여 가로되 그대
로 성태치 못하게 하시는 이는 하나님이시
니 내가 하나님을 대신하겠느냐

(창 30:2)

아기는 우리가 만드는게 아닙니다. 하느님의 능력
으로 하느님이 주시는 것입니다. 마음대로 피임하
지 말고 주실 때 받아야 합니다.

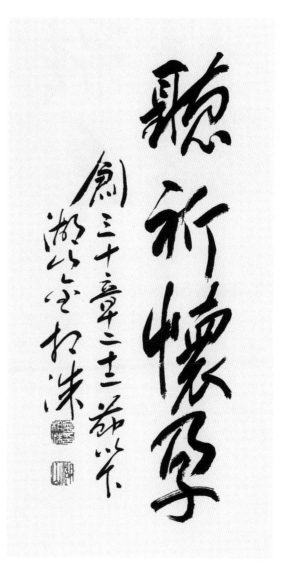

32. 聽祈懷孕(청기회잉)

하나님이 라헬을 생각하신지라 하나님이
그를 들으시고 그 태를 여신 고로 그가 잉
태하여 아들을 낳고..

(창 30:22,23)

하느님은 기도를 들으시고 태를 여시고 잉태하게 하
십니다. 아기는 사람이 만드는 것이 아닙니다. 하느
님이 주시는 것입니다. 부부가 맘대로 하는 것이 아
님을 알아야 합니다.

33. 不勝雅各(불승아각)

야곱은 홀로 남았더니 어떤 사람이 날이 새도록 야곱과 씨름하다가 그 사람이 자기가 야곱을 이기지 못함을 보고 야곱의 환도뼈를 치매 야곱의 환도뼈가 그 사람과 씨름할 때에 위골되었더라

(창 32:24,25)

환도뼈가 위골되도록 하느님을 붙잡는 야곱은 천사도 이길 수 없었습니다. 우리의 믿음은 그래야 합니다.

34. 名以色列(명이색렬)

그 사람이 가로되 네 이름을 다시는 야곱이라 부를 것이 아니요 이스라엘이라 부를 것이니 이는 네가 하나님과 사람으로 더불어 겨루어 이기었음이니라

(창 32:28)

이름이 바뀌어야 합니다. 야곱은 자기 꾀로 사는 사람이고 이스라엘은 하느님으로 사는 사람입니다. 내 힘으로 말고 하느님으로 삽시다.

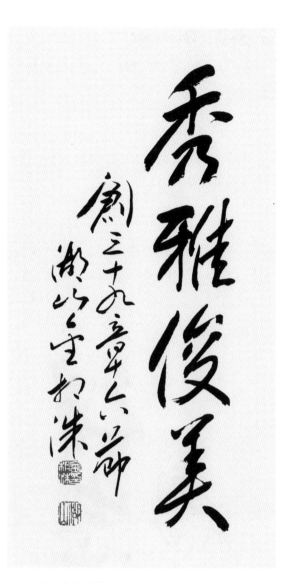

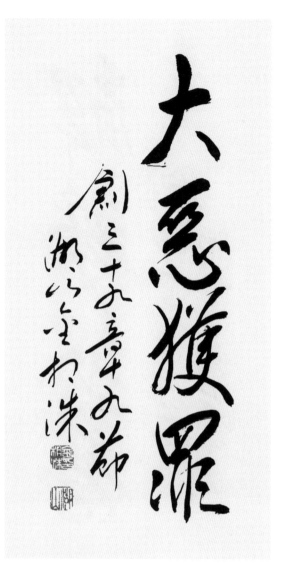

35. 秀雅俊美 (수아준미)

...요셉은 용모가 준수하고 아담하였더라
(창 39:6)

소속이 선하다는 뜻입니다. 모든 아기는 부모의 좋
고 나머지가 아닙니다. 소속이 하늘입니다. 하느님
에게서 온 것입니다. 그래서 준수하고 아름답습니
다. 그래서 소중하게 잘 길러야 합니다.

36. 大惡獲罪 (대오획죄)

...내가 어찌 이 큰 악을 행하여 하나님께
득죄하리이까
(창 39:9)

모든 죄와 악은 상대적인 것 만이 아닙니다. 하느님
께 득죄하는 것입니다. 하늘이 알고 땅이 알고 네가
알고 내가 압니다. 숨길 수도 없습니다. 하느님! 죄
송합니다.

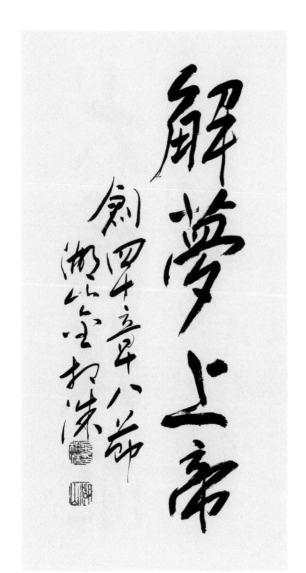

37. 解夢上帝(해몽상제)

...해석은 하나님께 있지 아니하니이까...

(창 40:8)

해석은 하느님께 있습니다. 하느님과 함께 살면서 그의 뜻을 알면 세상이 보입니다. 오늘 세상을 알면 내일의 세상도 보입니다.

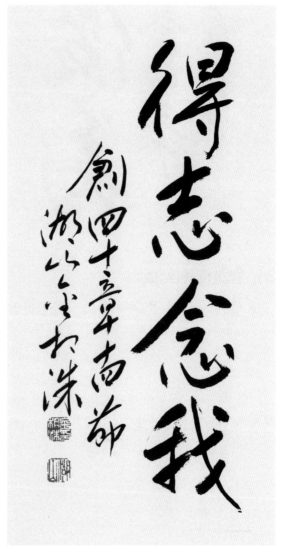

38. 得志念我(득지염아)

당신이 득의하거든 나를 생각하고...

(창 40:14)

은혜를 원수로 갚는 세상입니다. 신세 진 것, 은혜 입은 것을 잊지 말고 똑똑히 기억해야 합니다. 그래서 은혜는 은혜로 갚아야 합니다.

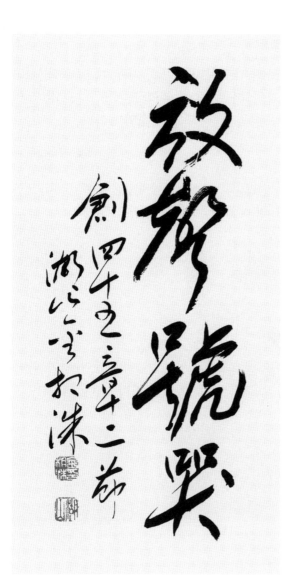

39. 放聲號哭(방성호곡)

요셉이 아우를 인하여 마음이 타는 듯 하므로 급히 울 곳을 찾아 안방으로 들어가서 울고...정을 억제하지 못하여...요셉이 방성대곡하니...

(창 43:30, 45:1,2)

형제를 인하여 불타는 마음이 있는가, 억제하지 못할 정이 있는가, 방성대곡 할 수 있는가 없으니 탈이다. 우리는 너무 무정합니다.

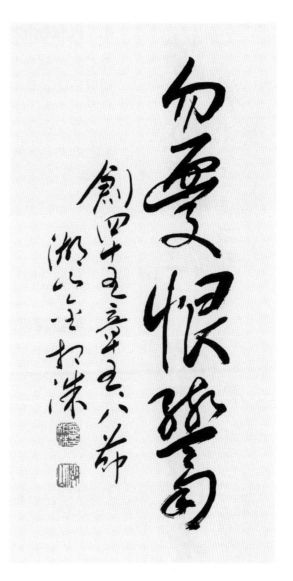

40. 勿憂恨鬻(물우한육)

당신들이 나를 이곳에 팔았으므로 근심하지 마소서 한탄하지 마소서 하나님이 생명을 구원하시려고 나를 당신들 앞서 보내셨나이다...그런즉 나를 이리로 보낸자는 당신들이 아니요 하나님이시라...

(창 45:5,8)

형님들의 그 큰 죄를 하느님의 섭리로 바꾸는 것 이보다 더 큰 용서가 또 있을까 싶습니다. 만사를 큰 틀에서 봐야 합니다.

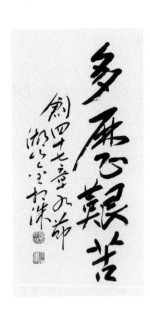

41. 多歷艱苦(다력간고)

야곱이 바로에게 고하되 내 나그네 길의 세월이 일백삼십 년이니이다 나의 연세가 얼마 못되니 우리 조상의 나그네 길의 세월에 미치치 못하나 험악한 세월을 보내었나이다...

(창 47:9)

살자니 고생입니다. 풍파가 많습니다. 도망생활 머슴살이 흉년 자식 잃은 슬픔등 산전 수전 공중전까지 다 겪은 한 많은 세월입니다.

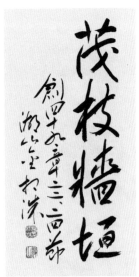

42. 茂枝牆壇(무지장단)

요셉은 무성한 가지 곧 샘 곁의 무성한 가지라 그 가지가 담을 넘었도다...그로부터 이스라엘의 반석인 목자가 나도다.

(창 49:22,24)

최고의 축복입니다. 담을 넘는 샘 곁의 무성한 가지처럼 사는 삶입니다. 예수는 그 후손입니다. 우리네 삶도 그랬으면 좋겠습니다.

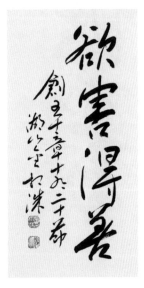

43. 慾害得善(욕해득선)

요셉이 그들에게 이르되 두려워 마소서 내가 하나님을 대신하리이까 당신들은 나를 해하려 하였으나 하나님은 그것을 선으로 바꾸사 오늘과 같이 만민의 생명을 구원하게 하시려 하셨나니

(창 50:19,20)

사람이 다 저 같은 줄 아나 다릅니다. 좋은사람 많습니다. 때문에 세상은 구원됩니다.

44. 彼愈繁盛(피유번성)

그러나 학대를 받을수록 더욱 번식하고 창성하니…

(출 1:12)

학대하면 죽고 없어질거라 생각하지만 아닙니다. 더욱 살려고 기를 쓰고 발버둥 치고 하느님은 그들과 함께 하십니다. 그래서 더욱 번성하고 창성합니다.

45. 生畏上帝(생외상제)

그러나 산파들이 하나님을 두려워하여 애굽 왕의 명을 어기고 남자를 살린지라

(출 1:17)

생명입니다. 생은 하느님의 명입니다. 하느님 두려운 줄 알고 생명 귀한 줄 알아야 합니다. 왕명은 그 다음입니다. 산파들 참 잘했습니다.

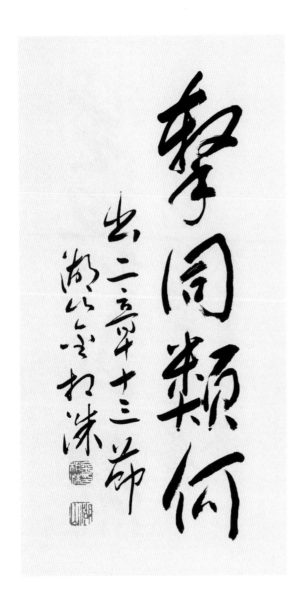

46. 擊同類何(격동유하)

...네가 어찌하여 동포를 치느냐...

(출 2:13)

모세는 소속이 선합니다. 하느님께 속한 사람입니다. 그래서 준수합니다. 그가 성인이 되어 동포끼리 싸우는 것을 차마 볼 수 없었습니다. 우리는 아직도 동포끼리 다투고 있습니다. 그만 합시다. 내려놓고 손을 맞잡읍시다.

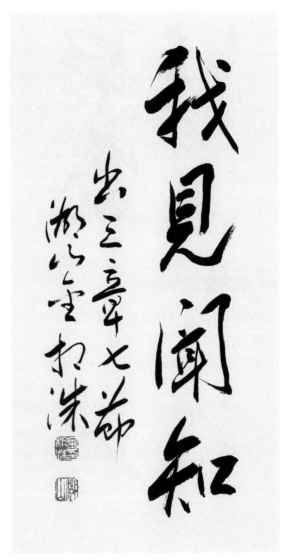

47. 我見聞知(아견문지)

여호와께서 가라사대 내가 애굽에 있는 내 백성의 고통을 정녕히 보고 그들이 그 간역자로 인하여 부르짖음을 듣고 그 우고를 알고

(출 3:7)

하느님이 다 보고 듣고 아십니다. 못 보리라 못 들으리라 모르리라 생각을 하지맙시다. 하늘을 우러러 부끄럼 없이 삽시다.

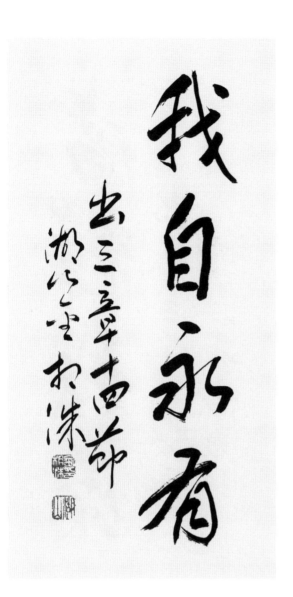

48. 我自永有(아자영유)

하나님이 모세에게 이르시되 나는 스스로 있는 자니라...

(출 3:14)

하느님의 이름은 야훼입니다. 있고 있는 분이십니다. 영원히 자존하시고 현존하시고 동적으로 현존하십니다. 그 분을 믿고 사는게 중요합니다.

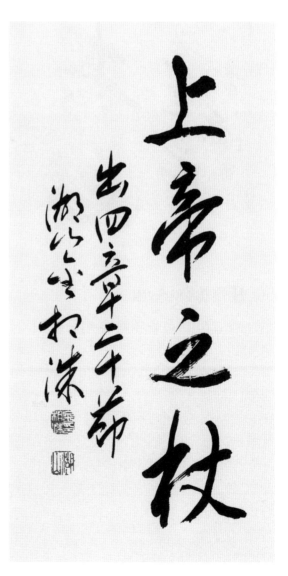

49. 上帝之杖(상제지장)

모세가 그 아내와 아들들을 나귀에 태우고 애굽으로 돌아가는데 하나님의 지팡이를 손에 잡았더라

(출 4:20)

하느님의 일을 하러 가는 사람은 하느님의 지팡이를 손에 꼭 잡아야 합니다. 버리면 뱀이 되어 물것입니다. 지팡이는 곧 나요 나는 곧 하느님의 소유입니다.

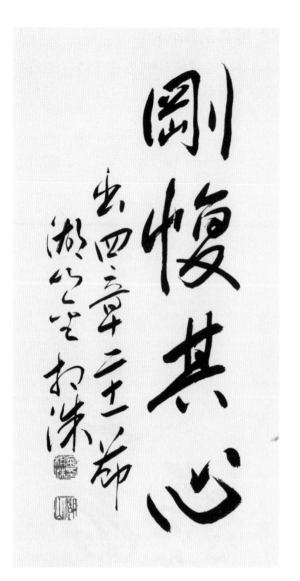

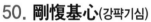

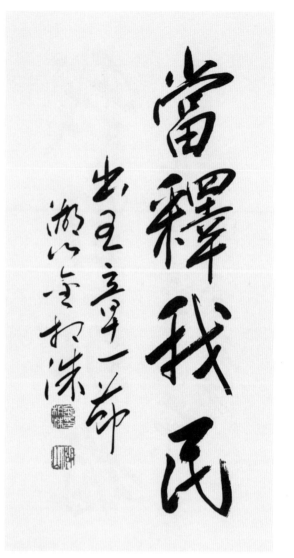

50. 剛愎基心(강퍅기심)

…내가 그의 마음을 강퍅케 한즉…

(출 4:21)

파라오의 마음, 사람의 마음, 강퍅한 마음은 어디서
왔는가 하느님 당신이라는 것입니다. 사람은 본래
선하지 않습니다. 그래서 반드시 두 번 태어나야 합
니다. 하느님은 오늘도 일하십니다.

51. 當釋我民(당석아민)

…모세와 아론이 가서 바로에게 이르되
이스라엘 하나님 여호와의 말씀에 내 백성
을 보내라…

(출 5:1)

민은 하느님의 백성입니다. 누구도 구속할 수 없습
니다. 나의 백성을 해방하라! 하느님의 명입니다.
사람을 구속하지 맙시다. 우리 서로를 해방합니다.

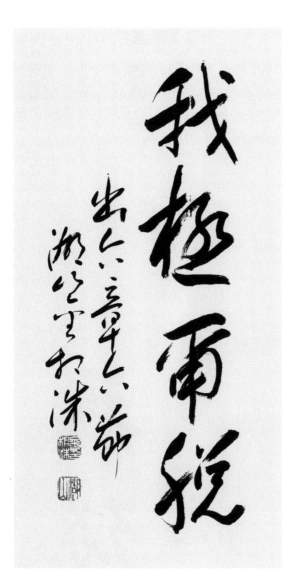

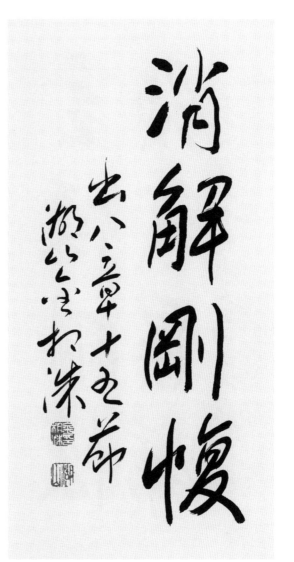

52. 我極爾脫(아극이탈)

...나는 여호와라 내가 애굽 사람의 무거운 짐 밑에서 너희를 빼어 내며 그 고역에서 너희를 건지며 편 팔과 큰 재앙으로 너희를 구속하여

(출 6:6)

구원의 하느님을 믿습니다. 우리가 살면서 어려움을 당할 때 반드시 벗어나게 하실 하느님을 굳게 믿고 삽니다.

53. 消解剛愎(소해강팍)

그러나 바로가 숨을 통할 수 있음을 볼 때에 그 마음을 완강케 하여 그들을 듣지 아니하였으니 여호와의 말씀과 같더라

(출 8:15)

파라오의 마음, 사람의 마음 숨만 통하면 강팍하고 하느님을 거스릅니다. 이런 인간 이해를 바로 하면 하느님께 항복 할 수 밖에 없습니다. 우리에게 새 마음을 지어 주소서!

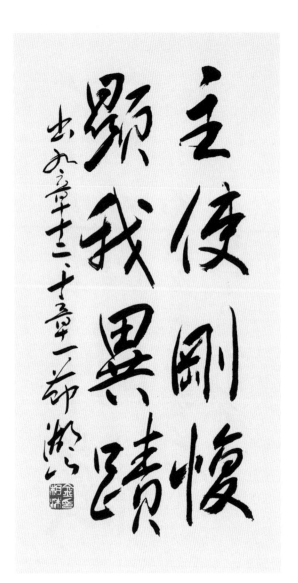

54. 主使剛愎 顯我異蹟(주사강퍅 현아이적)

그러나 여호와께서 바로의 마음을 강퍅케 하셨으므로…내가 그의 마음과 그 신하들의 마음을 완강케 함은 나의 표징을 그들 중에 보이기 위함이며

(출 9:12, 10:1)

왜 그럴까 이상하게 생각하지 맙시다. 다 하느님이 하시는 일입니다. 당신의 능력을 나타내기 위함 이시라니 믿고 지켜봅시다.

55. 無殘疾壯(무잔질장)

너희 어린 양은 흠 없고 일년 된 수컷으로 하되…

(출 12:5)

하느님께 드리는 제물은 흠도 점도 없어야 합니다. 온갖 거짓과 속임수와 가짜가 판을 치는 세상입니다. 하느님은 아십니다. 사람들은 속일 수 있되 하느님은 안됩니다. 두고 봅시다. 믿음으로 기다립시다.

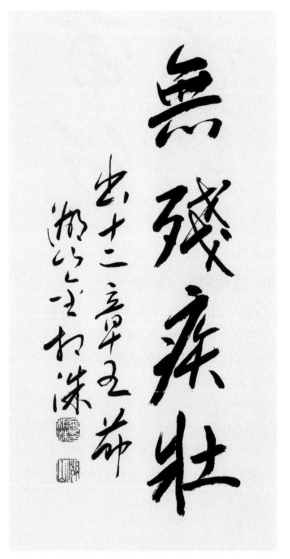

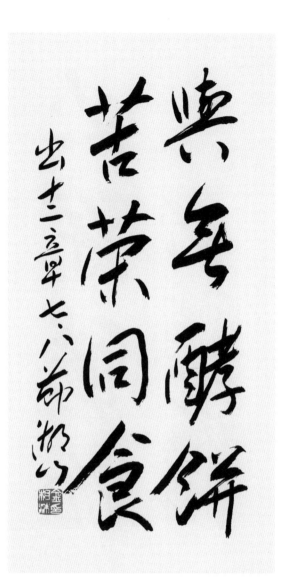

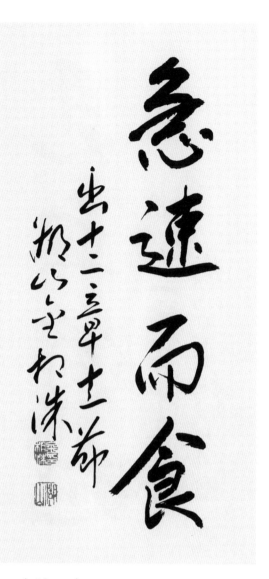

56. 與無酵餅 苦菜同食(여무효병 고채동식)

그 피로 양을 먹을 집 문 좌우 설주와 인방에 바르고 그 밤에 그 고기를 불에 구워 무교병과 쓴 나물과 아울러 먹되

(출 12:7,8)

피를 바르고 무교병과 쓴 나물을 함께 먹어야 합니다. 구원의 피를 믿고 맛없는 무교병과 쓴 나물을 함께 씹는 생으로 출발입니다.

57. 急速而食(급속이식)

너희는 그것을 이렇게 먹을지니 허리에 띠를 띠고 발에 신을 신고 손에 지팡이를 잡고 급히 먹으라 이것이 여호와의 유월절이니라

(출 12:11)

행군 할 차림을 단단히 하고 급히 먹으라 하십니다. 애굽의 미련을 버리고 서둘러 출발해야 합니다. 악에서 떠날 때는 머뭇거리지 맙시다. 출애굽 하듯이.

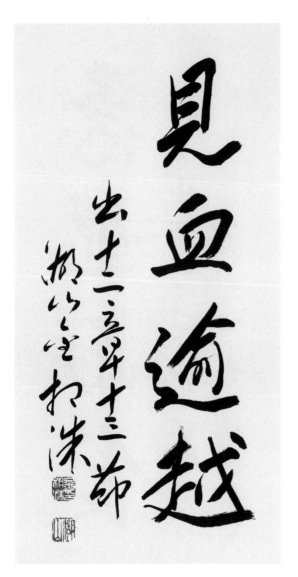

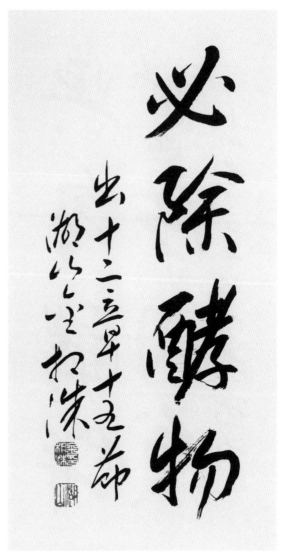

58. 見血逾越(견혈유월)

...내가 피를 볼 때에 너희를 넘어가리니 재앙이 너희에게 내려 멸하지 아니하리라
(출 12:13)

은혜요 은총입니다. 그리스도의 희생의 피로 재앙을 면합니다. 그 은혜의 주님을 믿음으로 의롭게 됩니다. 믿음으로 구원됩니다. 굳게 믿고 감사함으로 삽니다.

59. 必除酵物(필제효물)

...그 첫날에 누룩을 너희 집에서 제하라...
(출 12:15)

부패척결입니다. 썩고 썩히는 모든 것들을 집안에서 제하라는 것입니다. 더러운 모든 것들과 마음과 정신까지도 비우고 새해 새 출발 해야 합니다.

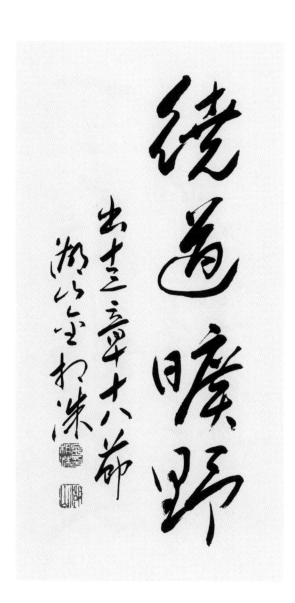

60. 繞道曠野(요도광야)

그러므로 하나님이 홍해의 광야 길로 돌려
백성을 인도하시매…

(출 13:18)

지름길을 버리고 광야 먼 길로 돌리시는 하느님, 다
뜻이 있어 하시는 일입니다. 이것이 우리 인생길입
니다. 이 길에서 인내하고 힘을 기르고 믿음을 길러
야 합니다.

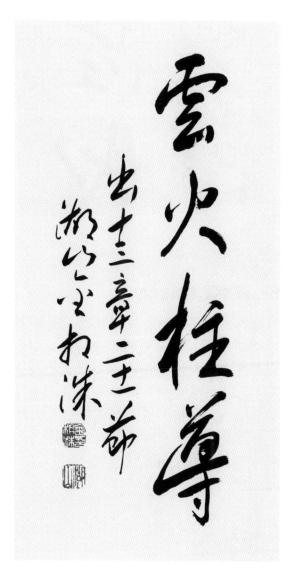

61. 雲火柱導(운화주도)

여호와께서 그들 앞에 행하사 낮에는 구름
기둥으로 그들의 길을 인도하시고 밤에는
불기둥으로 그들에게 비취사 주야로 진행
하게 하시니

(출 13:21)

구름기둥 불기둥으로 밤낮 진행하게 하시는 하느님
이십니다. 우리 인생 행로에 밝을때나 어두울 때나
행진하게 하옵소서.

62. 海中陸地(해중육지)

모세가 백성에게 이르되 너희는 두려워 말고 가만히 서서 여호와께서 오늘날 너희를 위하여 행하시는 구원을 보라...이스라엘 자손을 명하여 앞으로 나가게 하고 지팡이를 들고 손을 바다 위로 내밀어 그것으로 갈라지게 하라 이스라엘 자손이 바다 가운데 육지로 행하리라

(출 14:13~16)

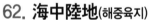

사면초가 풍전등화입니다. 할바를 다하고 하느님 믿고 안정합시다.

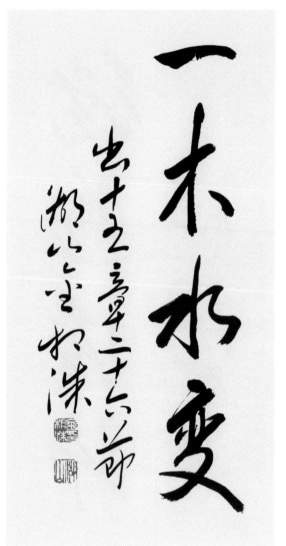

63. 一木水變(일목수변)

...여호와께서 그에게 한 나무를 지시하시니 그가 물에 던지매 물이 달아졌더라

(출 15:25)

한 나무에 의해서 쓴물이 단물로 변합니다. 그리스도의 십자가 나무로 물이 바뀝니다. 사람은 반드시 거듭나야 합니다.

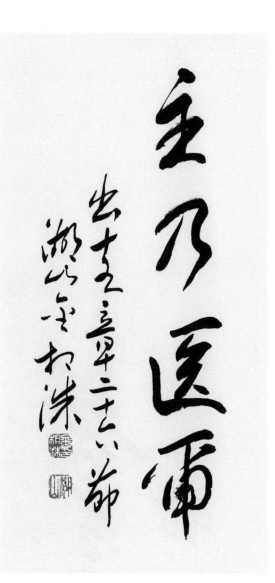

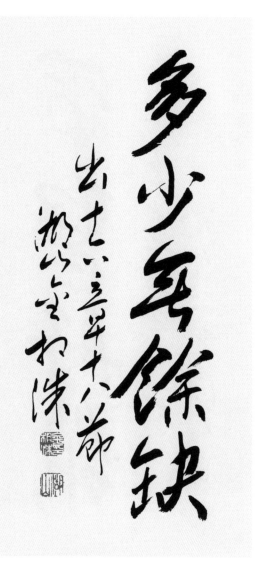

64. 主乃醫爾(주내의이)

...나는 너희를 치료하는 여호와임이니라

(출 15:26)

치료는 하느님이 하십니다. 이 세상 의사들은 하느님의 치료를 돕는 사람들입니다. 고로 자연치유나 재생력을 죽이지 않는 방향으로 투약하는 의사가 좋은 의사입니다.

65. 多少無餘缺(다소무여결)

...많이 거둔 자도 남음이 없고 적게 거둔 자도 부족함이 없이 각기 식량대로 거두었더라

(출 16:18)

욕심을 부려도 소용이 없습니다. 일용할 양식에 감사하고 범사에 감사해야 합니다. 족한 줄 알면 부자입니다.

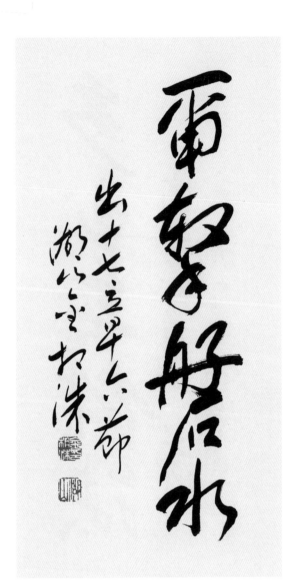

66. 爾擊磐水(이격반수)

...너는 반석을 치라 그것에서 물이 나리니 백성이 마시리라...

(출 17:6)

반석은 그리스도이십니다. 당신이 주시는 물은 영원히 마르지 않은 영생수입니다. 내 영혼이 목마를 때 이 반석을 칩시다.

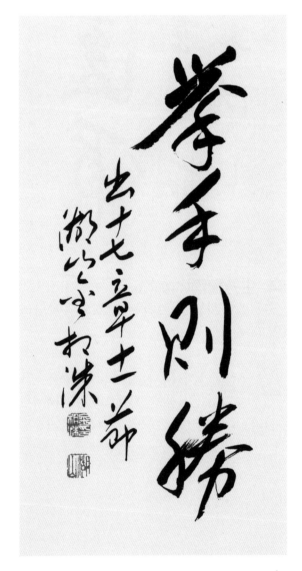

67. 擧手則勝(거수즉승)

모세가 손을 들면 이스라엘이 이기고 손을 내리면 아말렉이 이기더니

(출 17:11)

죄와 악과의 전쟁입니다. 기도를 쉬면 지는 싸움입니다. 하느님을 향한 기도의 손이 항상 올라있어야 합니다.

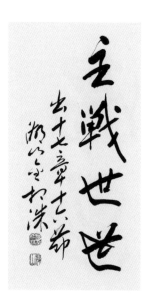

68. 主戰世世(주전세세)

가로되 여호와께서 맹세하시기를 여호와가 아말렉으로 더불어 대대로 싸우리라 하셨다 하였더라

(출 17:16)

아말렉이 무엇이기에 야훼가 대대로 싸우실까요 아말렉은 인간의 죄입니다. 그래서 싸워야 합니다. 그래서 없애야 합니다.

69. 眞實無妄(진실무망)

...이 일이 그대에게 너무 중함이라 그대가 혼자 할 수 없으리라...그대는 또 온 백성 가운데서 재덕이 겸전한 자 곧 하나님을 두려워하며 진실무망하여 불의한 이를 미워하는 자를 빼서...

(출 18:18,21)

혼자 할 수 없습니다. 좋은 사람과 함께 해야 합니다. 인사가 만사요 망사입니다.

70. 鷹翼導爾(응익도이)

나의 애굽 사람에게 어떻게 행하였음과 내가 어떻게 독수리 날개로 너희를 업어 내게로 인도하였음을 너희가 보았느니라

(출 19:4)

하느님이 당신의 이적으로 애굽에서 해방하시고 독수리처럼 새끼가 바다에 추락전에 날개로 업듯이 인도하십니다. 믿습니다. 오늘도 당신은 우리를 그렇게 인도 하시리라는 것을..

71. 祭司國聖民 (제사국성민)

너희가 내게 대하여 제사장 나라가 되며
거룩한 백성이 되리라…

(출 19:6)

제사장 나라와 거룩한 백성 그것은 우리가 잘나서
가 아니라 주님의 은혜입니다. 감사 감격하고 그냥
살지말고 책임감을 가지고 위하여 기도하는 사람으
로 살아야 합니다.

72. 賜恩千代 (사은천대)

나를 사랑하고 내 계명을 지키는 자에게는
천대까지 은혜를 베푸느니라

(출 20:6)

벌은 삼대에 은혜는 천대이니 은혜로운 주님이십니
다. 주님을 사랑하고 그 말씀을 따르는 편이 훨씬 낫
겠습니다. 후손들을 생각해서라도 주님을 사랑하고
따릅시다.

73. 試敬不犯(시경불범)

모세가 백성에게 이르되 두려워말라 하나
님이 강림하심은 너희를 시험하고 너희로
경외하며 범죄치 않게 하려 하심이니라

(출 20:20)

하느님의 강림과 십계의 이유입니다. 그 앞에서 인
간은 0점임을 깨달아야 합니다. 그리고 하느님을 경
외함으로 범죄를 면하게 됩니다.

74. 客旅毋虐 毋凌孤寡(객여무학 무릉고과)

너는 이방 나그네를 압제하지 말며 그들을
학대하지 말라 너희도 애굽 땅에서 나그네
이었었음이니라 너는 과부나 고아를 해롭
게 하지 말라

(출 22:21,22)

나그네를 우대하고 고아와 과부를 불쌍히 여겨야 합
니다. 외롭고 힘없는 사람들을 학대하지 말고 하느
님 대하듯 지성으로 대해야 합니다.

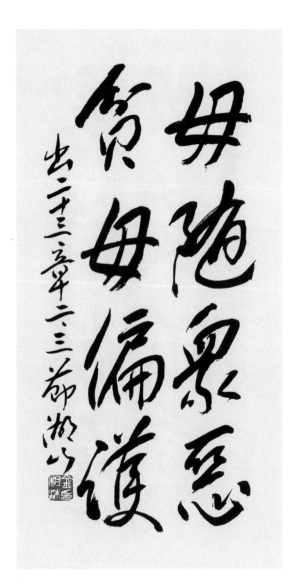

75. 母隨衆惡 貧母偏護(무수중악 빈무편호)

다수를 따라 악을 행하지 말며 송사에 다수를 따라 부정당한 증거를 하지 말며 가난한 자의 송사라고 편벽되이 두호하지 말지니라

(출 23:2,3)

다수가 다 옳은 것 아닙니다. 가난한 자를 무시하면 안됩니다. 재판은 옳고 정당해야 합니다. 안그러면 망합니다.

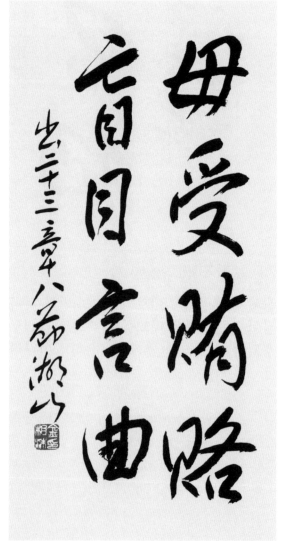

76. 母受賄賂 盲目言曲(무수회뇌 맹목언곡)

너는 뇌물을 받지 말라 뇌물은 밝은 자의 눈을 어둡게 하고 의로운 자의 말을 굽게 하느니라

(출 23:8)

눈 멀고 말 굽게 하는 뇌물 무섭지 않습니까. 절대로 안됩니다. 이유 불문 뇌물은 받지 맙시다. 뇌물이 안통하는 세상 만듭시다.

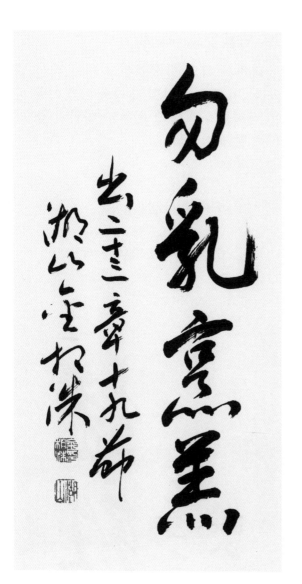

77. 勿乳烹羔(물유팽고)

너는 염소 새끼는 그 어미의 젖으로 삶지
말지니라

(출 23:19)

어미의 젖은 새끼를 살리는 것입니다. 살리는 것으
로 죽이는 것은 너무 잔인합니다. 고로 그런 일은 하
지 말아야 합니다. 우리는 만물의 희생을 먹고 삽니
다. 미안하고 죄송합니다.

78. 向贖罪蓋(향속죄개)

그룹들은 그 날개를 높이 펴서 그 날개로
속죄소를 덮으며 그 얼굴을 서로 대하여
속죄소를 향하게 하고

(출 25:20)

그룹들이 향하여 집중하는 곳 속죄소가 중요합니
다. 예수그리스도로 죄 없이함을 받는 일이 그 만큼
중요합니다. 세상에 의인은 한사람도 없습니다.

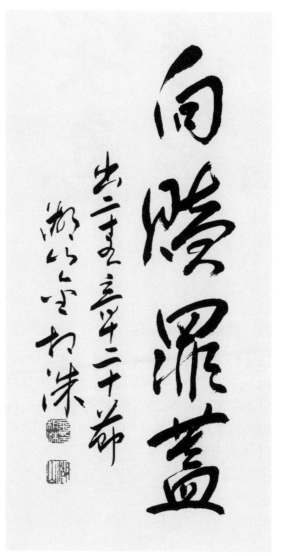

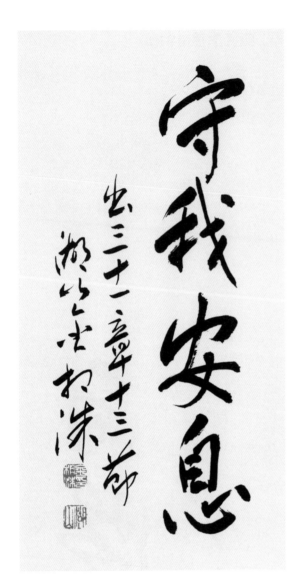

79. 守我安息(수아안식)

...너희는 나의 안식일을 지키라 이는 나
와 너희 사이에 너희 대대의 표징이니 나
는 너희를 거룩하게 하는 여화와인 줄 너
희로 알게 함이라

(출 31:13)

하느님의 안식에 들어가는 것이 중요합니다. 반드
시 안식하라입니다. 놀고 쉬고 내려놓는 것이 중요
합니다. 그래야 주님이 오십니다.

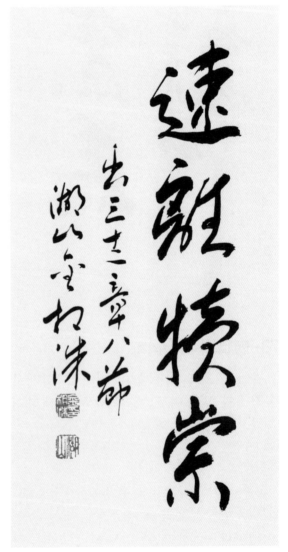

80. 速離犢崇(속리독숭)

그들이 내가 그들에게 명한 길을 속히 떠
나 자기를 위하여 송아지를 부어 만들고
그것을 숭배하며 그것에게 희생을 드리며
말하기를 애굽땅에서 인도하여 낸 너희 신
이라 하였도다

(출 32:8)

이기적인 황금 우상 신 이는 분명 가짜입니다. 참 하
느님이 아닙니다. 숭배하지 맙시다.

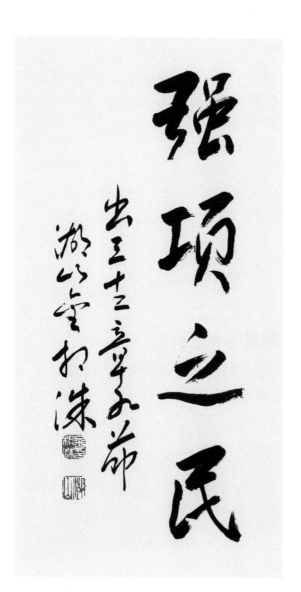

81. 强項之民 (강항지민)

...내가 이 백성을 보니 목이 곧은 백성이로다

(출 32:9)

황소고집 염소고집입니다. 우리가 얼마나 고집이 셉니까. 목에 힘 좀 풀고 주님께 순복하고 당신의 인도하심에 따라야 합니다.

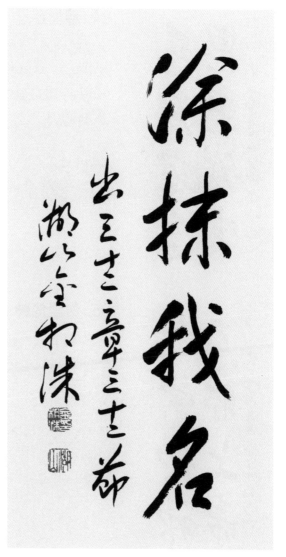

82. 涂抹我名 (도말아명)

그러나 합의하시면 이제 그들의 죄를 사하시옵소서 그렇지 않사오면 원컨대 주의 기록하신 책에서 내 이름을 지워버려주옵소서

(출 32:32)

용서가 아니면 죽음을 달라입니다. 민족의 죄 용서 받기 위해 죽어 지옥에 가기라도 하겠다는 자세입니다. 얼마나 훌륭한 지도자입니까!

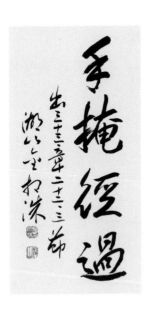

83. 手掩經過(수엄경과)

내 영광이 지날 때에 내가 너를 반석 틈에 두고 내가 지나도록 내 손으로 덮었다가 손을 거두리니 네가 내 등을 볼 것이요 얼굴은 보지 못하리라

(출 33:22,23)

하느님을 정면으로 대하면 사람은 죽습니다. 고로 하느님의 큰 손으로 우리를 덮어주심이 필요합니다. 당신의 큰 손으로 우리를 보호 하소서.

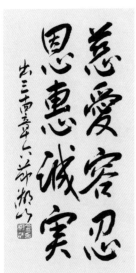

84. 慈愛容忍 恩惠誠實(자애용인 은혜성실)

여호와께서 그의 앞으로 지나시며 반포하시되 여호와로라 여호와로라 자비롭고 은혜롭고 노하기를 더디하고 인자와 진실이 많은 하나님이로라

(출 34:6)

사랑이 많은 하느님이시니 인자는 천대까지 형벌은 삼사대까지로 멈추십니다. 그 은혜에 항상 감사 감격하고 살아야 합니다.

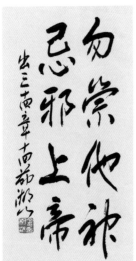

85. 勿崇他神 忌邪上帝(물숭타신 기사상제)

너는 다른 신에게 절하지 말라 여호와는 질투라 이름하는 질투의 하나님임이니라

(출 34:14)

실상은 다른신이란 없습니다. 그러나 신 아닌 것을 신으로 알고 숭배하거나 예배하거나 말라는 것입니다. 하느님이 싫어하시고 질투하십니다. 하느님만을 하느님으로 숭배합시다.

86. 無疵牡者(무자모자)

만일 그 예물이 떼의 양이나 염소의 번제이면 흠 없는 수컷으로 드릴지니

(레 1:10)

하느님께 드리는 제물은 흠 없는 숫컷이라야 합니다. 내게 가장 아까운 그것을 드려야 합니다. 버리고 싶은 것은 쓰레기입니다.

87. 細麵無酵(세면무효)

…소제의 예물을 드리려거든 고운 가루에 누룩을 넣지 말고…

(레 2:5)

고운 가루 정성스럽게 부드러운 마음으로 누룩을 넣어야 부드럽고 맛도 있으련만 그 반대입니다. 입맛대로 쉽게 가지 말고 담백 소박 이렇게 살라 하십니다.

88. 按手祭首(안수제수)

그 예물의 머리에 안수하고 회막 앞에서 잡을 것이요…

(레 3:8)

네가 곧 나다입니다. 내가 죽어야 하는데 나 대신 네가 죽는다입니다. 우리가 얼마나 많은 희생을 먹고 살아갑니까? 정말 죄송하고 죄송한 마음입니다.

89. 胸搖主前(흉요주전)

...제사장은 그 가슴을 여호와 앞에 흔들
어 요제를 삼고

(레 7:30)

가슴을 흔들어야 합니다. 이런가 저런가 옳은가 그
른가 마음 없이 부르는 소리는 안들립니다. 정성들
여 마음 다해 살아야 합니다.

90. 我聖爾聖(아성이성)

나는 너희의 하나님이 되려고 너희를 애굽
땅에서 인도하여 낸 여호와라 내가 거룩하
니 너희도 거룩할지어다

(레 11:45)

하느님은 완전한 거룩이시고 우리는 불완전합니다.
그러나 닮으려고 힘써야 합니다. 외양으로 말고 안
팎으로 공히..

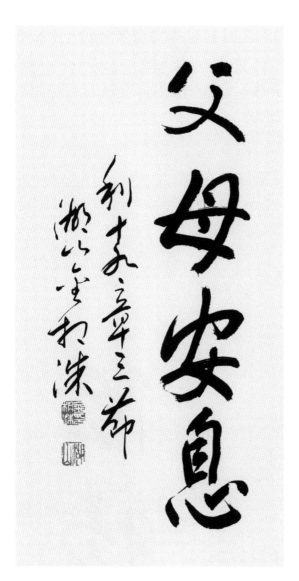

91. 父母安息(부모안식)

너희 각 사람은 부모를 경외하고 나의 안식일을 지키라 나는 너희 하나님 여호와니라

(레 19:3)

사람이면 부모를 경외해야 합니다. 하느님은 하늘이고 부모는 땅의 하느님입니다. 그리고 하느님의 안식에 들어가야 합니다. 안식이 거룩이고 우리 삶의 목표입니다.

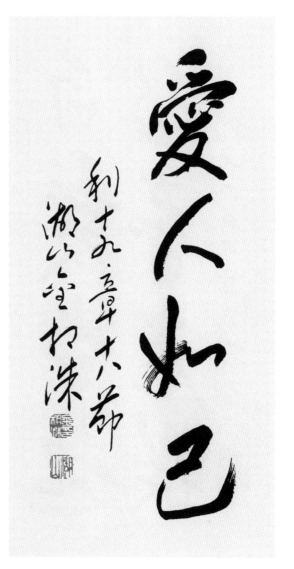

92. 愛人如己(애인여기)

원수를 갚지 말며 동포를 원망하지 말며 이웃 사랑하기를 네 몸과 같이 하라 나는 여호와니라

(레 19:18)

내몸 위하지 않는 사람 없을 것입니다. 내몸 만큼만 이웃을 위한다면 더 바랄 것이 없습니다. 내몸이나 진정 위하고 있는지가 우선입니다.

93. 白髮當起 敬耆老畏(백발당기 경기노외)

너는 센머리 앞에 일어서고 노인의 얼굴을
공경하며 네 하나님을 경외하라 나는 여호
와니라

(레 19:32)

말로만 아니라 자세가 중요합니다. 일어서고 마주
대할 때 공경하는 자세 그것이 하느님을 경외하는
사람입니다. 하느님을 믿는다면서 보이는 노인을
멸시하면 거짓말쟁이입니다.

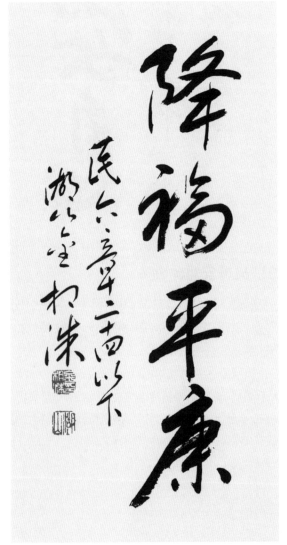

94. 降福平康(강복평강)

여호와는 네게 복을 주시고 너를 지키시기
를 원하며 여호와는 그 얼굴로 네게 비춰
사 은혜 베푸시기를 원하며 여호와는 그
얼굴을 네게로 향하여 드사 평강주시기를
원하노라 할지니라하라

(민 6:24~26)

최상의 복이라 생각합니다. 항상 하느님이 당신의
얼굴을 돌리시지 않도록 삽시다.

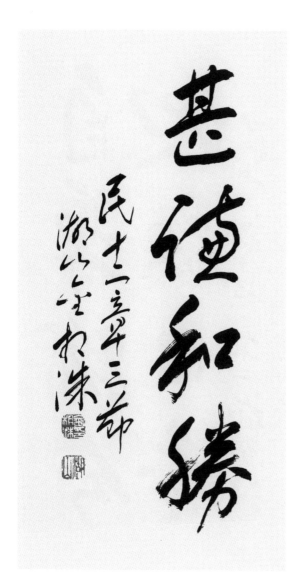

95. 甚謙和勝(심겸화승)

이 사람 모세는 온유함이 지면의 모든 사
람보다 승하더라

(민 12:3)

사람으로서 기독교인으로서 하느님 앞과 사람 앞에
서 겸손이 최상의 덕목입니다. 꾸밈없이 겸손한 마
음과 자세이어야 합니다.

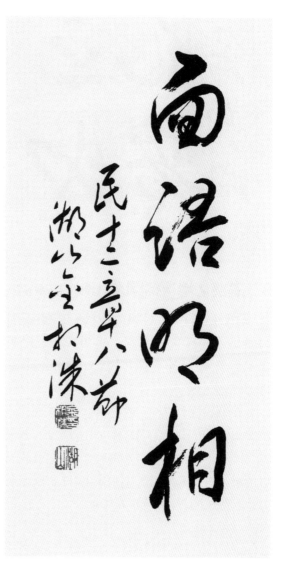

96. 面語明相(면어명상)

그와는 내가 대면하여 명백히 말하고 은밀
한 말로 아니하며 그는 또 여호와의 형상
을 보겠거늘 너희가 어찌하여 내 종 모세
비방하기를 두려워 아니하느냐

(민 12:8)

존경해야 할 사람을 비방하는 것은 잘못입니다. 비
방하는 것은 조심하고 두려워해야 합니다. 존경 할
사람은 존경합시다.

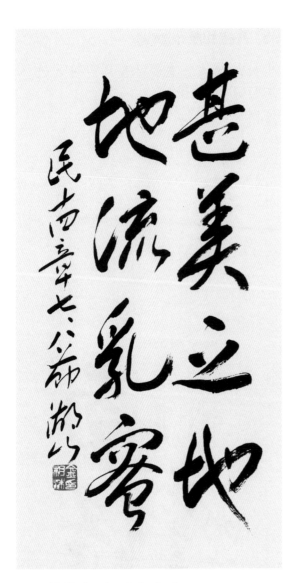

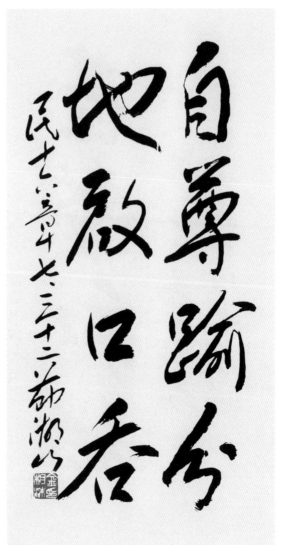

97. 甚美之地 地流乳蜜(심미지지 지류유밀)

...우리가 두루 다니며 탐지한 땅은 심히 아름다운 땅이라...이는 과연 젖과 꿀이 흐르는 땅이니라

(민 14:7,8)

하느님이 우리에게 주시겠다고 약속한 땅이 아닌가. 불신의 눈으로 보면 험악하나 신앙의 눈으로 보면 젖과 꿀이 흐르는 아름다운 땅입니다. 하느님의 사랑을 믿는 눈으로 세계를 봅시다.

98. 自尊踰分 地啓口吞(자존유분 지계구탄)

...레위 자손들아 너희가 너무 분수에 지나치느니라...땅이 그 입을 열어 그들과 그 가속과 고라에게 속한 모든 사람과 그 물건을 삼키매

(민 16:7,32)

사람은 자기의 분을 알고 지키는 것이 중요합니다. 분수를 넘어 남을 비난하면 저주를 받고 땅에 묻히게 됩니다.

99. 杖發芽花(장발아화)

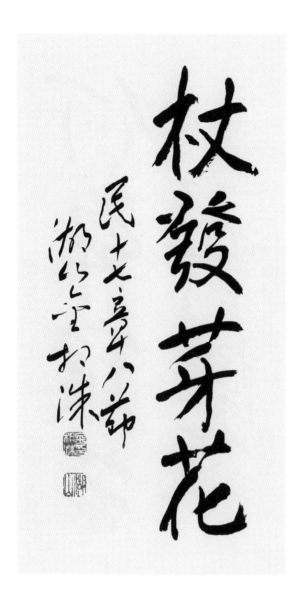

...아론의 지팡이에 움이 돋고 순이 나고 꽃이 피어서 살구 열매가 열렸더라

(민 17:8)

죽은 나뭇가지에서 꽃피고 열매 맺듯 하느님은 무에서 유를 죽은사람도 살리셔서 용사가 되게 하십니다. 믿음은 불가능을 가능으로 바꿉니다.

100. 爾裔鹽約(이예염약)

...이는 여호와 앞에 너와 네 후손에게 변하지 않는 소금 언약이니라

(민 18:19)

성물은 영원히 변하지 않는 소금언약입니다. 소금은 변하지 않습니다. 모든 약속에 소금을 쳐야 합니다. 하느님의 사랑의 약속 역시 변하지 않습니다. 우리의 믿음 역시 변하지 말아야 합니다. 사람 사람의 약속도..

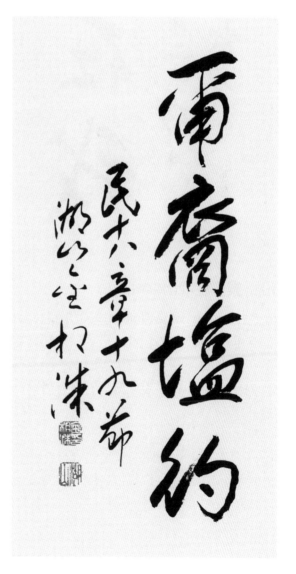

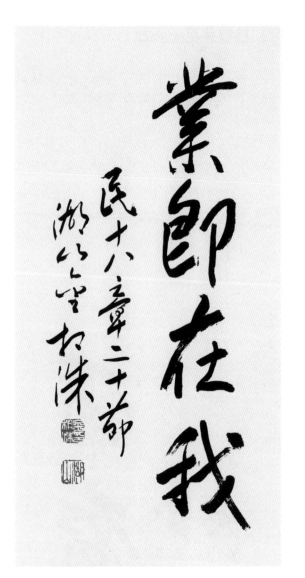

101. 業卽在我 (업즉재아)

여호와께서 또 아론에게 이르시되 너는 이
스라엘 자손의 땅의 기업도 없겠고 그들
중에 아무 분깃도 없을것이나 나는 이스라
엘 자손 중에 네 분깃이요 네 기업이니라
(민 18:20)

제사장의 분깃이나 기업은 하느님 뿐 입니다. 하느
님이 내 몫이요 기업이니 다른 욕심 부리지 말고 하
느님만 열심히 읽어야 합니다.

102. 何導艱苦 (하도간고)

너희가 어찌하여 우리를 애굽에서 나오게
하여 이 악한곳으로 인도하였느냐 이곳에
는 파종할 곳이 없고 무화과도 없고 포도
도 없고 석류도 없고 마실 물도 없도다
(민 20:5)

악한 곳으로 인도하여 없이 살게 하느냐? 원망 할만
합니다. 그러나 없는 것을 있게하시는 하느님이 함
께 계심을 깨달아야 합니다.

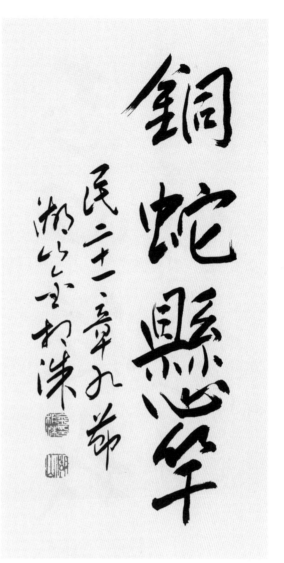

103. 杖擊磐水(장격반수)

그 손을 들어 그 지팡이로 반석을 두 번 치매 물이 많이 솟아 나오므로 회중과 그들의 짐승이 마시니라

(민 20:11)

하느님이 하라시는대로 반석을 쳤더니 물이 솟아 나왔습니다. 그리스도이십니다. 우리의 갈증을 영원히 해소하실 분입니다. 두 번 친 것은 신경질입니다. 고로 가나안을 보고만 죽습니다.

104. 銅蛇懸竿(동사현간)

모세가 놋뱀을 만들어 장대 위에 다니 뱀에게 물린 자마다 놋뱀을 쳐다본즉 살더라

(민 21:9)

장대 높이 달린 놋뱀은 십자가에 달리신 예수이십니다. 누구든지 주님을 쳐다 보고 믿으면 영생 할 것입니다. 우리 다 죽지말고 삽니다.

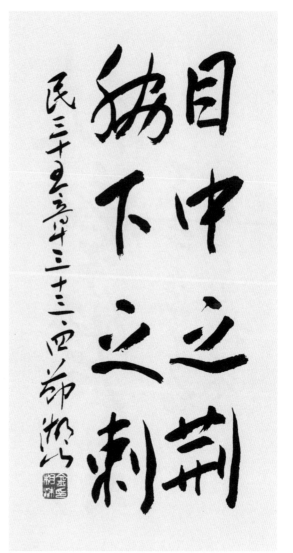

105. 忠心從我(충심종아)

다만 그나스 사람 여분네의 아들 갈렙과 눈의 아들 여호수아는 여호와를 온전히 순종하였음이니라 하시고

(민 32:12)

말로만 말고 충심으로 온전히 따름이 중요합니다. 하느님의 속마음을 헤아려 신앙의 눈으로 가나안을 정탐하고 믿는 맘으로 보고하는 사람 갈렙과 여호수아를 본받아야 합니다.

106. 目中之荊 脇下之刺(목중지형 협하지자)

너희가 만일 그 땅 거민을 너희 앞에서 몰아내지 아니하면 너희의 남겨둔 자가 너희의 눈에 가시와 너희의 옆구리를 찌르는 것이 되어 너희 거하는 땅에서 너희를 괴롭게 할 것이요 나는 그들에게 행하기로 생각한 것을 너희에게 행하리라

(민 33:55,56)

없앨 것은 확실하게 없애야 후환이 없습니다.

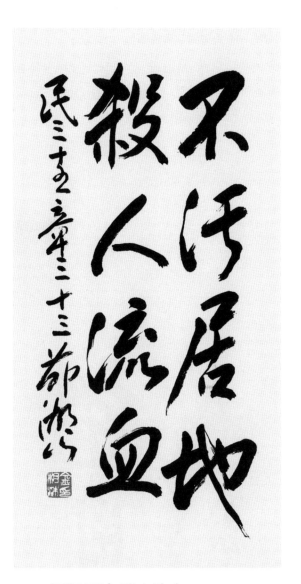

107. 不汚居地 殺人流血(불오거지 살인유혈)

너희는 거하는 땅을 더럽히지 말라 피는 땅을 더럽히나니 피 흘림을 받은 땅은 이를 흘리게 한 자의 피가 아니면 속할 수 없느니라

(민 35:33)

하느님이 계시는 땅에서 피흘리는 일이 있어서는 안 됩니다. 나 살기위해 남을 죽이는 것 안됩니다. 미움도 살인입니다.

108. 勿審貌取(물심모취)

재판은 하나님께 속한 것인즉 너희는 재판에 외모를 보지 말고 귀천을 일반으로 듣고 사람의 낯을 두려워 말것이며...

(신 1:17)

재판은 하느님의 것입니다. 하느님만 보고 아무도 두려워 말고 하느님 무서운 줄 알고 똑바로 해야 합니다. 그러면 사법부 독립이 됩니다.

109. 惡劣世代(악렬세대)

이 악한 세대 사람들 중에는 내가 그들의
열조에게 주기로 맹세한 좋은 땅을 볼 자
가 하나도 없으리라

(신 1:35)

불신하고 불평하고 원망하는 세대의 사람들은 하나
도 아름다운 가나안 땅을 볼 수 없으리라는 것입니
다. 참 하느님과 참 사람을 믿고 따르고 감사합시다.

110. 望目約但(망목약단)

너는 비스가 산 꼭대기에 올라가서 눈을
들어 동서 남북을 바라고 네 눈으로 그 땅
을 보라 네가 이 요단을 건너지 못할 것임
이니라

(신 3:27)

한번 신경질로 하느님의 영광을 가린 죄가 크네요.
하느님은 지도자에게 더 엄격하십니다. 세상은 고
위층에게 너그럽지만..

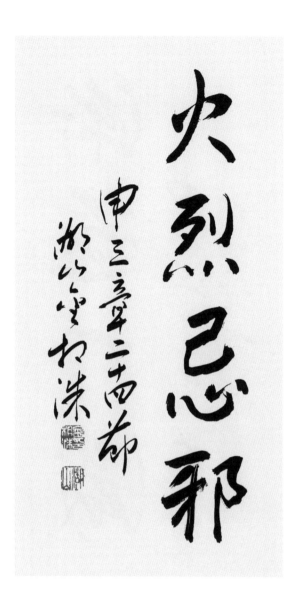

111. 火烈忌邪(화열기사)

네 하나님 여호와는 소멸하는 불이시오 질투하는 하나님이시니라

(신 4:24)

불과 질투의 신 하느님의 정면입니다. 그래서 마주 대하면 죽습니다. 그만큼 절대하신 사랑입니다. 진면목은 내면에 있습니다. 예수그리스도에게서 볼 수 있는 한없이 자애로우신 신이십니다.

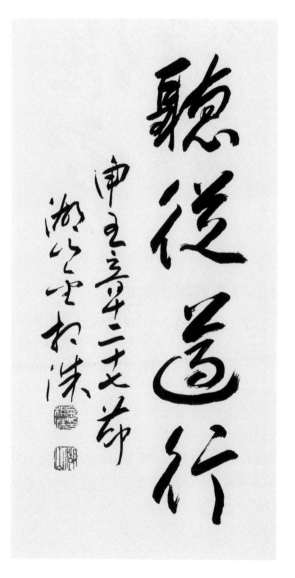

112. 聽從遵行(청종준행)

당신은 가까이 나아가서 우리 하나님 여호와의 하시는 말씀을 다 듣고 우리 하나님 여호와의 당신에게 이르시는 것을 다 우리에게 전하소서 우리가 듣고 행하겠나이다 하였느니라

(신 5:27)

감히 그 누구도 가까이 할 수 없는 상황에서 모세를 통해 주어진 하느님의 계명을 우리가 듣고 행하겠나이다? 철 없는 대답입니다.

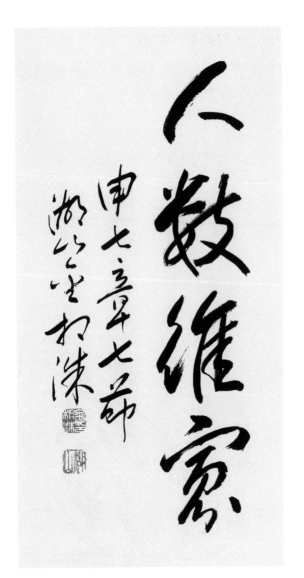

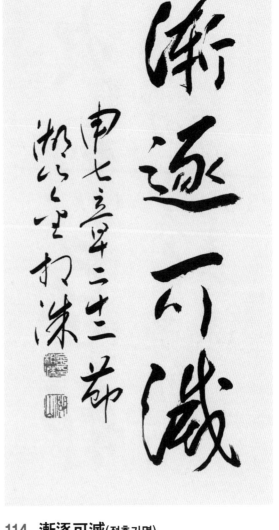

113. 人數維寡(인수유과)

여호와께서 너희를 기뻐하시고 너희를 택하심은 너희가 다른 민족보다 수효가 많은 연고가 아니라 너희는 모든 민족 중에 가장 적으니라

(신 7:7)

열조와의 맹세와 하느님의 절대하신 사랑으로 선택되고 애굽에서 속량되었습니다. 다른 이유가 없습니다. 그래서 은혜요 은총입니다.

114. 漸逐可滅(점축가멸)

네 하나님 여호와께서 이 민족들을 네 앞에서 점점 쫓아내시리니 너는 그들을 급히 멸하지 말라 두렵건대 들짐승이 번성하여 너를 해할까 하노라

(신 7:22)

빈 집의 우환을 피하라는 말씀입니다. 내 안에 우리 안에 악을 점점 쫓아내 주시는 성령을 믿습니다.

115. 曠野四十年 自卑試驗
(광야사십년 자비시험)

네 하나님 여호와께서 이 사십년 동안에 너로 광야의 길을 걷게 하신 것을 기억하라 이는 너를 낮추시며 너를 시험하사 네 마음이 어떠한지 그 명령을 지키는지 아니 지키는지 알려 하심이라

(신 8:2)

광야같은 인생살이 하면서 겸손을 배우고 인간의 한계도 알아서 하느님께 항복해야 합니다.

116. 不餠得生 主言得生 (불병득생 주언득생)

너를 낮추시며 너로 주리게 하며 또 너도 알지 못하며 네 열조도 알지 못하던 만나를 네게 먹이신 것은 사람이 떡으로만 사는 것이 아니요 여호와의 입에서 나오는 모든 말씀으로 사는 줄을 너로 알게 하려 하심이니라

(신 8:3)

먹어야 사는 것이 사람이지만 목숨만 아니라 생명을 살리는 것은 하느님 말씀입니다.

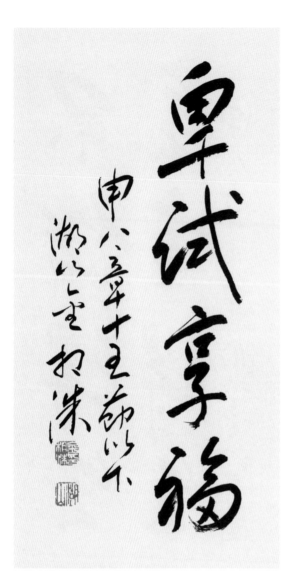

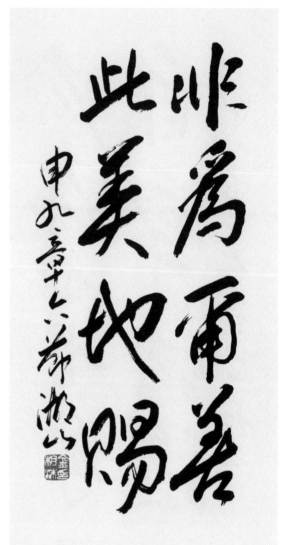

117. 卑試亨福(비시형복)

너를 인도하여 그 광대하고 위험한 광야 곧 불뱀과 전갈이 있고 물이 없는 간조한 땅을 지나게 하셨으며 또 너를 위하여 물을 굳은 반석에서 내셨으며 네 열조도 알지 못하던 만나를 광야에서 네게 먹이셨나니 이는 다 너를 낮추시며 너를 시험하사 마침내 네게 복을 주려 하심이었느니라

(신 8:15,16)

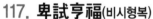

하느님의 깊은 뜻을 알고나 인생을 삽시다.

118. 非爲爾善 此美地賜(비위이선 차미지사)

그러므로 네가 알 것은 네 하나님 여호와께서 네게 이 아름다운 땅을 기업으로 주신 것이 네 의로움을 인함이 아니니라 너는 목이 곧은 백성이니라

(신 9:6)

잘된 모든 일에 대하여 내가 잘 나 된거라 생각하면 안됩니다. 교만하고 자만하면 안됩니다. 모든 것은 하느님의 은혜요 은총입니다.

119. 眷念顧地(권념고지)

너희가 건너가서 얻을 땅은 산과 골짜기가
있어서 하늘에서 내리는 비를 흡수하는 땅
이요 네 하나님 여호와께서 권고하시는 땅
이라 세초부터 세말까지 네 하나님 여호와
의 눈이 항상 그 위에 있느니라

(신 11:11,12)

우리가 사는 땅은 천수답입니다. 하늘비가 있어야
삽니다. 하느님의 은총으로 삽니다.

120. 分蹄支趾 倒嚼翅鱗(분제지지 도작시린)

무릇 짐승 중에 굽이 갈라져 쪽발도 되고
새김질도 하는 것은 너희가 먹을 것이니
라…물에 있는 어족 중에 이런 것은 너희
가 먹을 것이니 무릇 지느러미와 비늘 있
는 것은 너희가 먹을 것이요

(신 14:6,9)

우리가 세상에 살지만 세상에 집착하거나 속화되지
말고 말씀을 새김질 하면서 살아야 합니다.

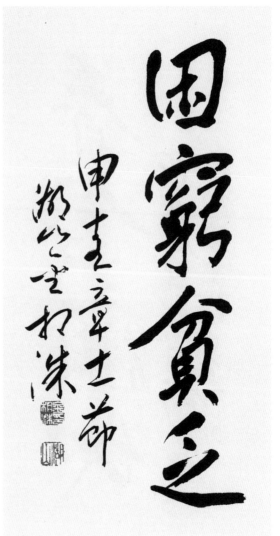

121. 母乳烹羔 (모유팽고)

…염소 새끼를 그 어미의 젖에 삶지 말지
니라

(신 14:21)

어미 젖은 새끼를 먹여 살리는 것인데 살리는 것으
로 죽이는 일을 하면 안되는 것입니다. 살리는 데만
쓰여야 합니다. 살리는 것으로 죽이는 일을 하지 맙
시다.

122. 困窮貧乏 (곤궁빈핍)

땅에는 언제든지 가난한 자가 그치지 아니
하겠으므로 내가 네게 명하여 이르노니 너
는 반드시 네 경내 네 형제의 곤란한 자와
궁핍한 자에게 네 손을 펼지니라

(신 15:11)

곤궁하고 빈핍한 자들에게 손을 펴라는 말씀입니
다. 내게 있는 모든 것은 하느님께로부터 온 것이니
너그럽게 베풀면서 삽시다.

123. 毋受賄賂 必循公平 (무수회뇌 필순공평)

너는 굽게 판단하지 말며 사람을 외모로 보지 말며 또 뇌물을 받지 말라 뇌물은 지혜자의 눈을 어둡게 하고 의인의 말을 굽게 하느니라 너는 마땅히 공의만 좇으라 그리하면 네가 살겠고 네 하나님 여호와께서 네게 주시는 땅을 얻으리라

(신 16:19,20)

뇌물 없고 재판 바로 하면 부강한 나라됩니다.

124. 在爾口心 (재이구심)

내가 오늘날 네게 명한 이 명령은 어려운 것도 아니요 먼 것도 아니라 하늘에 있는 것이 아니니...바다 밖에 있는 것이 아니니...오직 그 말씀이 네게 심히 가까워서 네 입에 있으며 네 마음에 있은즉 네가 이를 행할 수 있느니라

(신 30:11~14)

모든 가능성은 입에, 마음에 있습니다.

125. 强心壯志 上帝必祐(강심장지 상제필우)

내가 네게 명한 것이 아니냐 마음을 강하게 하고 담대히 하라 두려워 말며 놀라지 말라 네가 어디로 가든지 네 하나님 여호와가 너와 함께 하느니라 하시니라 (수 1:9)

하느님이 함께 하심을 믿고 마음을 강하고 담대히 하고 놀라지도 두려워도 말라 하십니다. 소명을 받아 사는 우리의 삶은 그래야 합니다.

126. 天地上帝(천지상제)

우리가 듣자 곧 마음이 녹았고 너희의 연고로 사람이 정신을 잃었나니 너희 하나님 여호와는 상천 하지에 하나님이시니라 (수 2:11)

하느님 무서운 것을 아는 것이 사람입니다. 따라서 하느님을 믿고 하느님의 뜻을 따르는 사람도 무서운 줄 알아야 합니다. 믿음으로 행하는 사람이 강합니다.

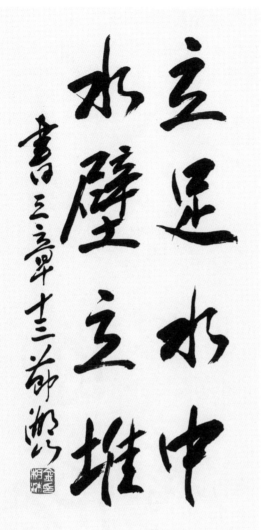

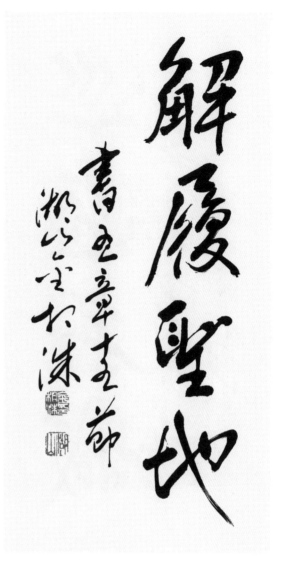

127. 立足水中 水壁立堆(입족수중 수벽립퇴)

온 땅의 주 여호와의 궤를 멘 제사장들의
발바닥이 요단 물을 밟고 멈추면 요단 물
곧 위에서부터 흘러 내리던 물이 끊어지고
쌓여 서리라

(수 3:13)

이목구비로만 믿지 말고 발로 밟아야 합니다. 발을
띄어 물로 걸어 들어가야 합니다. 그래야 요단이 갈
라져 길이 열립니다.

128. 解履聖地(해리성지)

여호와의 군대 장관이 여호수아에게 이르
되 네 발에서 신을 벗으라 네가 선 곳은 거
룩하니라 여호수아가 그대로 행하니라

(수 5:15)

맨발이 되거라! 모세가 부름 받을 때와 같습니다.
하느님의 소명을 받고 그의 사명을 행할 마당은 성
지입니다. 더러운 신발 벗어던지고 맨발로 서서 뛰
어야 합니다.

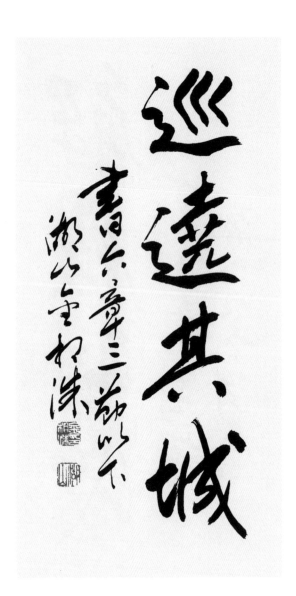

129. 巡遶其城(순요기성)

너희 모든 군사는 성을 둘러 성 주위를 매일 한 번씩 돌되 엿새 동안을 그리하라... 제칠일에는 성을 일곱 번 돌며 제사장들은 나팔을 불 것이며...그리하면 그 성벽이 무너져 내리리니...

(수 6:3~5)

여리고 성 전법입니다. 매일 한바퀴 제 칠일에 일곱 바퀴, 우리의 일상을 지성으로 삽시다.

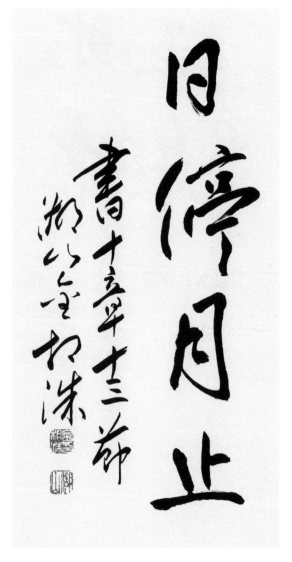

130. 日停月止(일정월지)

태양이 머물고 달이 그치기를 백성이 그 대적에게 원수를 갚도록 하였느니라...

(수 10:13)

기브온 전쟁에서의 기적입니다. 하느님은 절대절명의 순간에 태양과 달을 머물게도 하십니다. 해와 달이 짧아 일을 못하겠다는 것은 핑계입니다. 우리에게 절실함이 있는가가 문제입니다.

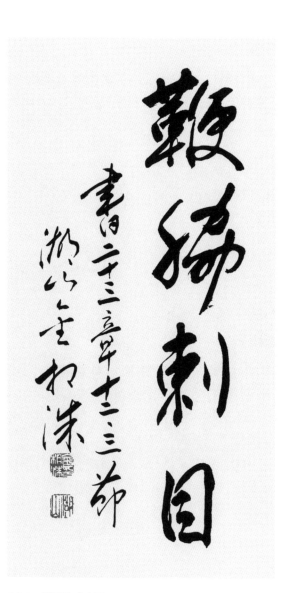

131. 鞭脇刺目(편협자목)

너희가 만일…이 민족들을 친근히 하여 더불어 혼인하며 피차 왕래하면…그들이 너희에게 올무가 되며 덫이 되며 옆구리에 채찍이 되며 너희 눈에 가시가 되어서 너희가 필경은 너희 하나님 여호와께서 주신 이 아름다운 땅에서 멸절하리라

(수 23:12,13)

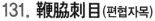

약한 것이 사람이라 끊을 것은 끊어야 합니다.

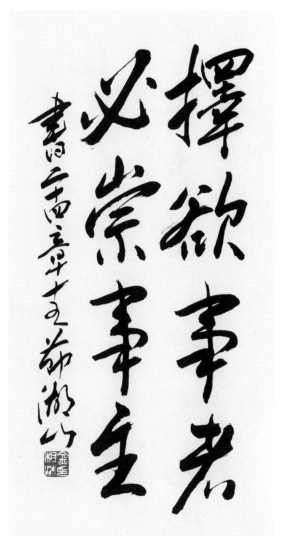

132. 擇欲事者 必崇事主(택욕사자 필숭사주)

…너희 섬길 자를 오늘날 택하라 오직 나와 내 집은 여호와를 섬기겠노라

(수 24:15)

왔다 갔다 헷갈리지 말고 하나를 정해야 합니다. 하느님은 한분이십니다. 하느님 아니면 물입니다. 하느님과 재물을 겸하여 섬길 수는 없습니다. 오직 하느님 만이 주님이십니다.

133. 西珥東田(서이동전)

여호와여 주께서 세일에서부터 나오시고 에돔 들에서부터 진행하실 때에 땅이 진동하고 하늘도 새어서 구름이 물을 내렸나이다

(삿 5:4)

하느님은 이방에서 오시고 거친 들을 진행하십니다. 속단하지 맙시다. 엉뚱하신 하느님! 우리의 생각과 같지만은 않습니다.

134. 愛主光輝(애주광휘)

여호와여 주의 대적은 다 이와 같이 망하게 하시고 주를 사랑하는 자는 해가 힘있게 돋음 같게 하시옵소서...

(삿 5:31)

주를 대적하지 맙시다. 주를 사랑합시다. 주의 인도하심에 따르고 순리를 따르고 참을 좋아하고 그렇게 사는 사람은 해가 힘있게 돋음 같을 것입니다.

135. 藉此餂水(자차첨수)

여호와께서 기드온에게 이르시되 내가 이 물을 핥아 먹은 삼백 명으로 너희를 구원하며 미디안 사람을 네 손에 붙이리니... (삿 7:7)

머리를 쳐 박고 먹는게 아니고 주변을 살피면서 손으로 쥐어서 천천히 핥아 먹는 철저하고 조신함이 있어야 합니다. 난세를 살아가는 자세도 이와 같아야 합니다.

136. 空瓶藏火(공병장화)

삼백명을 세 대로 나누고 각 손에 나팔과 빈 항아리를 들리고 항아리 안에는 횃불을 감추게 하고

(삿 7:16)

참 우스운 무장입니다. 그러나 의미는 깊습니다. 나팔과 빈 항아리 그 안에 감춘 횃불 우리 몸과 같습니다. 입은 나팔, 몸은 항아리 그 안에 진리의 횃불이 있습니다. 맨 몸으로 싸웁시다.

137. 悅神與人(열신여인)

포도나무가 그들에게 이르되 하나님과 사람을 기쁘게 하는 나의 새 술을 내가 어찌 버리고 가서 나무들 위에 요동하리요 한지라

(삿 9:13)

속이 꽉 찬 사람, 분수를 아는 사람입니다. 자기가 받은 탈랜트를 지켜 욕심 부리지 말고 하느님과 사람을 기쁘시게 하며 살면 됩니다.

138. 垂念堅壯(수념견장)

삼손이 여호와께 부르짖어 가로되 주 여호와여 구하옵나니 나를 생각하옵소서 하나님이여 구하옵나니 이번만 나로 강하게 하사 블레셋 사람이 나의 두 눈을 뺀 원수를 단번에 갚게 하옵소서 하고

(삿 16:28)

하느님은 삼손에게 마지막 힘을 주시어 원수를 갚게 하셨습니다. 하느님께 새 힘 받아 삽시다.

139. 莫迫我離(막박아리)

룻이 가로되 나로 어머니를 떠나며 어머니를 따르지 말고 돌아가라 강권하지 마옵소서 어머니께서 가시는 곳에 나도 가고 어머니께서 유숙하시는 곳에서 나도 유숙하겠나이다 어머니의 백성이 나의 백성이 되고 어머니의 하나님이 나의 하나님이 되시리니 어머니께서 죽으시는 곳에서 나도 죽어 거기 장사될 것이라 만일 내가 죽는 일 외에 어머니와 떠나면 여호와께서 내게 벌을 내리시고 더 내리시기를 원하나이다

(룻 1:16,17)

단호합니다. 절대적입니다. 효부 룻! 신앙처럼 어머니를 따릅니다. 어머니를 떠나는 것은 하느님을 떠나는 것과 같습니다. 참 아름답습니다. 세상에 고부관계가 이러면 얼마나 좋을까 생각합니다. 우리의 하느님 신앙이 인간관계로 이어져야 아름답습니다.

140. 報爾所爲(보이소위)

여호와께서 네 행한 일을 보응하시기를 원하며 이스라엘의 하나님 여호와께서 그 날개 아래 보호를 받으러 온 내게 온전한 상 주시기를 원하노라

(룻 2:12)

본인은 갚음을 받으려 한 것 아니지만 남이 그를 위해 호소합니다. 그리고 주님께서는 다 아시고 다 넘치게 갚아주십니다. 믿습니다.

141. 憂鬱之婦(우울지부)

한나가 대답하여 가로되 나의 주여 그렇지 아니하니이다 나는 마음이 슬픈 여자라 포도주나 독주를 마신 것이 아니요 여호와 앞에 나의 심정을 통한 것 뿐이오니

(삼상 1:15)

마음이 슬픈 여자를 술취한 여자로 보면 안됩니다. 우리 사는 세상에 마음 슬픈 사람이 너무나 많습니다. 읽고 위로, 격려해야 합니다.

142. 因主心樂(인주심락)

...내 마음이 여호와를 인하여 즐거워하며 내 뿔이 여호와를 인하여 높아졌으며 내 입이 원수들을 향하여 크게 열렸으니 이는 내가 주의 구원을 인하여 기뻐함이니이다

(삼상 2:1)

한나의 노래입니다. 마음이 기쁘고 즐겁고 어깨가 으쓱하고 큰소리 칠 수 있음은 기도와 주님께로부터 온 것입니다. 주님! 감사합니다.

143. 死生窮富(사생궁부)

여호와는 죽이기도 하시고 살리기도 하시며 음부에 내리게도 하시고 올리기도 하시는도다 여호와는 가난하게도 하시고 부하게도 하시며 낮추기도 하시고 높이기도 하시는도다

(삼상 2:6,7)

생사화복 고저장단 모두가 하느님 뜻이니 범사에 믿음과 감사함으로 살아야 합니다. 결과는 하느님께 맡기고 오늘의 삶에 최선을 다함이 중요합니다.

144. 尊重藐視(존중묘시)

...나 여호와가 말하노니...나를 존중히 여
기는 자를 내가 존중히 여기고 나를 멸시
하는 자를 내가 경멸히 여기리라

(삼상 2:30)

대하는 대로 대해 주시겠다 하십니다. 하느님을 하
느님으로 대우하면 하느님도 우리를 하늘처럼 대우
해 주실것입니다. 하느님으로 하느님되게 합시다.

145. 主獨崇事(주독숭사)

사무엘이 이스라엘 온 족속에게 일러 가로
되 너희가 진심으로 여호와께 돌아오려거
든 이방 신들과 아스다롯을 너희 중에서
제하고 너희 마음을 여호와께로 향하여 그
만 섬기라 너희를 블레셋 사람의 손에서
건져내시리라

(삼상 7:3)

오롯한 마음으로 주님만 섬기는 것이 중요합니다.
한마음 한정성으로 주님만을 믿습니다.

146. 虛無之神(허무지신)

돌이켜 유익하게도 못하며 구원하지도 못
하는 헛된 것을 좇지 말라 그들은 헛되니라
(삼상 12:21)

사람을 유익하게도 구원하지도 못하는 신은 신이 아
닙니다. 우상입니다. 헛것입니다. 사람으로 오시어
섬기시고 죽으시고 살으시어 세상 끝날까지 우리와
함께하시는 참 신을 좇읍시다.

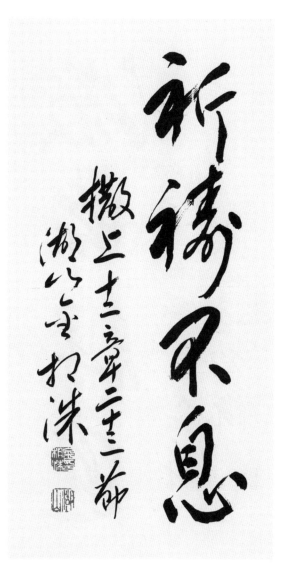

147. 祈禱不息(기도불식)

나는 너희를 위하여 기도하기를 쉬는 죄를
여호와 앞에 결단코 범치 아니하고 선하고
의로운 도로 너희를 가르칠 것인즉
(삼상 12:23)

기도를 쉬는 것이 지도자의 죄입니다. 기도가 아니
면 남을 위할 수도, 올바로 가르칠 수도 없습니다.
호흡에 실어 기도 합시다.

148. 微時得選(미시득선)

사무엘이 가로되 왕이 스스로 작게 여길
그 때에 이스라엘 지파의 머리가 되지 아
니하셨나이까…

(삼상 15:17)

하느님은 겸손한 자는 높이십니다. 개구리가 올챙
이시절을 잊으면 안됩니다. 겸손한 마음으로 끝까
지 가야 합니다. 겸손은 기독교의 최대의 덕목입니
다. 나를 항상 작게 여겨야 합니다.

149. 翦滅殆盡(전멸태진)

…죄인 아말렉 사람을 진멸하되 다 없어
지기까지 치라 하셨거늘

(삼상 15:18)

아말렉은 죄와 악의 상징입니다. 아끼지 말고, 남기
지 말고 없애라는 것입니다. 과연 우리에게 가능한
일인가요. 우리 안에 깊숙이 자리한 근원악을 없애
는 일은 예수그리스도 주님만이 가능합니다. 우주
와 만물과 인류의 죄를 없애주시는 당신이십니다.

150. 聽從勝祭(청종승제)

사무엘이 가로되 여호와께서 번제와 다른
제사를 그 목소리 순종하는 것을 좋아하심
같이 좋아하시겠나이까 순종이 제사보다
낫고 듣는 것이 수양의 기름보다 나으
니…왕이 여호와의 말씀을 버렸으므로 여
호와께서도 왕을 버려 왕이 되지 못하게
하셨나이다

(삼상 15:22,23)

하느님을 듣는 것이 예배보다 낫습니다.

151. 食言後悔(식언후회)

이스라엘의 지존자는 거짓이나 변개함이
없으시니 그는 사람이 아니시므로 결코 변
개치 않으심이니이다

(삼상 15:29)

하느님은 식언하지 않으시니 후회함도 없으십니다.
우리도 식언하지 않으면 후회할 일 없을 것입니다.
이랬다 저랬다 하지 말고 삽시다. 신용 잃지 말고 삽
시다.

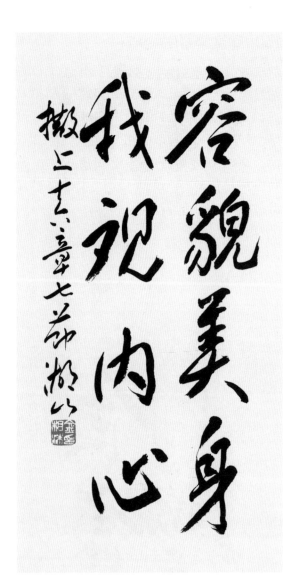

152. 容貌美身 我觀内心(용모미신 아관내심)

여호와게서 사무엘에게 이르시되 그 용모
와 신장을 보지 말라 내가 이미 그를 버렸
노라 나의 보는 것은 사람과 같이 아니하
니 사람은 외모를 보거니와 나 여호와는
중심을 보느니라

(삼상 16:7)

키 크고 잘 생긴 사울을 버리셨습니다. 하느님을 듣
지 않기 때문입니다. 하느님은 속맘을 보십니다. 진
심으로 하느님을 경외합시다.

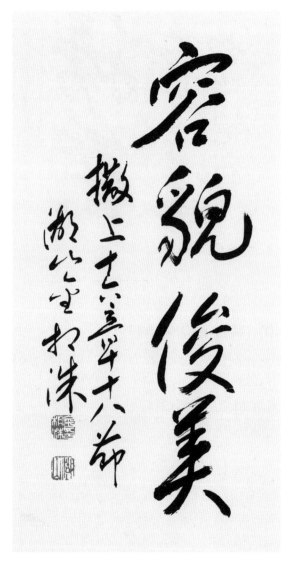

153. 容貌俊美(용모준미)

...탈줄을 알고 호기와 무용과 구변이 있
는 준수한 자라 여호와께서 그와 함께 계
시더이다

(삼상 16:18)

외모가 아닙니다. 내면의 아름다움입니다. 건강하
고 실력이 있는, 신심이 있는 하느님과 함께하는 아
름다운 사람입니다. 그런 사람이 인물입니다. 그런
인물이 왕이어야 합니다.

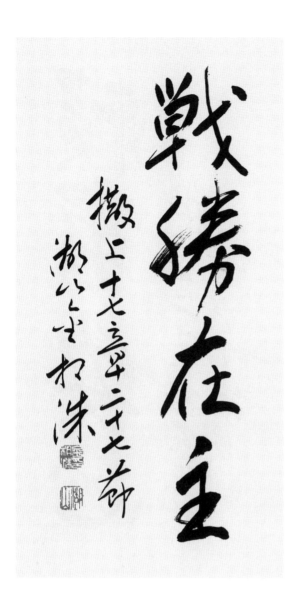

154. 戰勝在主(전승재주)

또 여호와의 구원하심이 칼과 창에 있지아
니함을 이 무리로 알게 하리라 전쟁은 여
호와께 속한 것인즉 그가 너희를 우리 손
에 붙이시리라

(삼상 17:47)

전쟁도 승패도 하느님께 있다하시니 하느님은 의가
승리하도록 도우실 것입니다. 내 이익만 생각말고
하느님께 물을 일입니다.

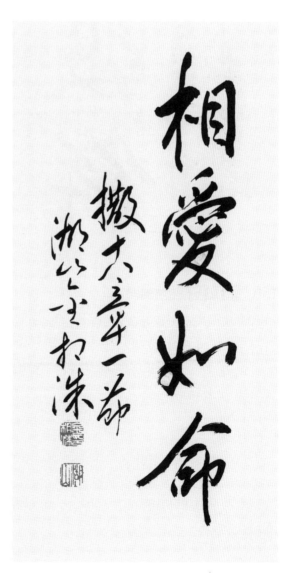

155. 相愛如命(상애여명)

...요나단의 마음이 다윗의 마음과 연락되
어 요나단이 그를 자기 생명 같이 사랑하
니라

(삼상 18:1)

요나단과 다윗의 우정은 목숨 같았습니다. 친구를
위해 목숨을 버리는 이보다 더 큰 사랑은 없습니다.
그런 친구 없다고 탓하지 맙시다. 주님이 계십니다.
그분은 우리에게 그런 친구이십니다.

156. 聖陳設餠(성진설병)

제사장이 그 거룩한 떡을 주었으니 거기는
진설병 곧 여호와 앞에서 물려 낸 떡밖에
없음이라 이 떡은 더운 떡을 드리는 날에
물려낸 것이더라

(삼상 21:6)

제사장 아히멜렉! 대단합니다. 다윗과 그 신하들이
아사지경에 있을 때 거룩한 떡 진설병 항존병 물려
낸 떡을 싹 쓸어서 먹였습니다. 하느님은 그걸 탓하
지 않으셨습니다. 목불인견을 아십니다.

157. 賴主安心(뢰주안심)

...요나단이 일어나 수풀에 들어가서 다윗
에게 이르러 그로 하느님을 힘있게 의지하
게 하였는데

(삼상 23:16)

참 좋은 친구입니다. 친구로 하느님을 굳게 믿게 권
하는 친구입니다. 안심입명입니다. 하느님을 믿고
의지함으로 오는 평안과 용기입니다. 생은 용기입니
다. 용기를 주는게 참 친구입니다.

158. 婦女之愛(부녀지애)

내 형 요나단이여 내가 그대를 애통함은 그대는 내게 심히 아름다움이라 그대가 나를 사랑함이 기이하여 여인의 사랑보다 승하였도다

(삼하 1:26)

다윗이 친구, 형, 요나단을 문상하는 말입니다. 아름다운 사람, 여인의 사랑보다 더한 우정을 말하면서 애통합니다. 우정의 최고의 표상입니다. 정말 아름답습니다.

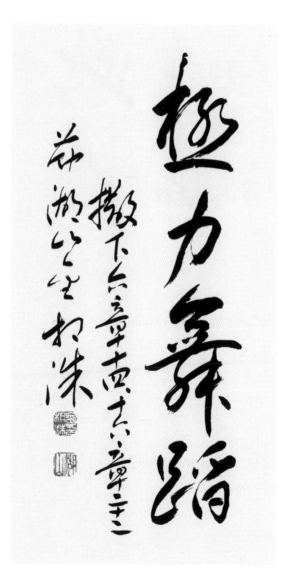

159. 極力舞蹈(극력무도)

여호와 앞에서 힘을 다하여 춤을 추는데 때에...미갈이 창으로 내다보다가...심중에 저를 업신여기니라...내가 이보다 더 낮아져서 스스로 천하게 보일지라도 네가 말한바 계집종에게는 내가 높임을 받으리라 한지라

(삼하 6:14,16,22)

하느님 앞에서 아이 재롱 얼마나 좋습니까?

160. 爾卽此人 (이즉차인)

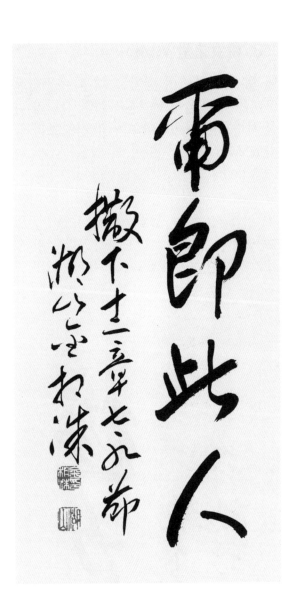

나단이 다윗에게 이르되 당신이 그 사람이라...어찌하여 네가 여호와의 말씀을 업신여기고 나 보기에 악을 행하였느뇨...우리 아를 죽이되 암몬 자손의 칼로 죽이고 그 처를 빼앗아 네 처를 삼았도다

(삼하 12:7,9)

당신이 그 사람이라고 직언하는 사람 꼭 필요합니다. 왕이라고 6,7,8계를 다 범하는구나!

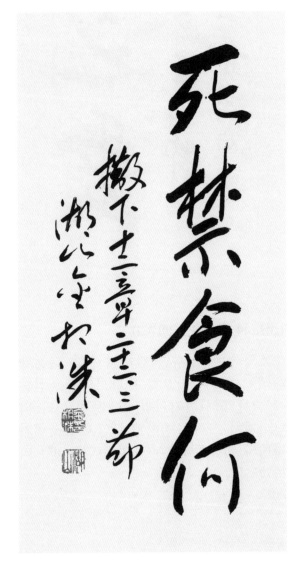

161. 死禁食何 (사금식하)

가로되 아이가 살았을 때에 내가 금식하고 운 것은 혹시 여호와께서 나를 불쌍히 여기사 아이를 살려주실는지 누가 알까 생각함이어니와 시방은 죽었으니 어찌 금식하랴 내가 다시 돌아오게 할 수 있느냐 나는 저에게로 가려니와 저는 내게로 돌아오지 아니하리라

(삼하 12:22,23)

인간의 한계를 알고 슬퍼하는 사람입니다.

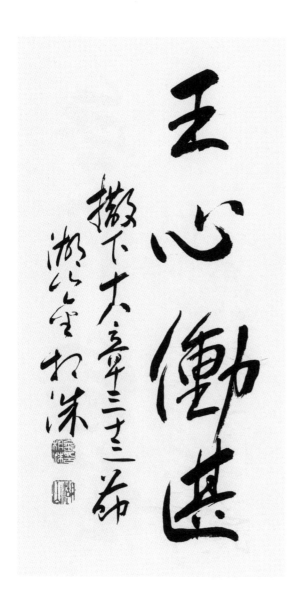

162. 王心慟甚(왕심동심)

왕의 마음이 심히 아파 문루로 올라가서 우니라 저가 올라갈 때에 말하기를 내 아들 압살롬아 내 아들 내 아들 압살롬아 내가 너를 대신하여 죽었다면, 압살롬 내 아들아 내 아들아 하였더라

(삼하 18:33)

왕을 찬탈하고...마땅히 죽을 놈이었지만 아비의 마음은 대신 죽고싶도록 슬프고 슬픕니다.

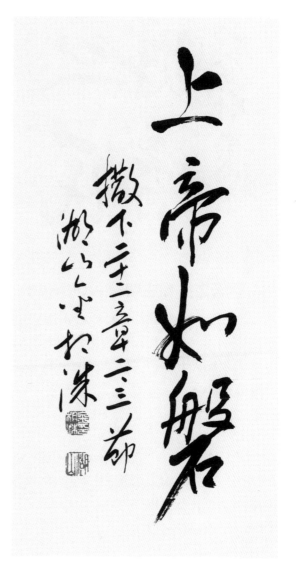

163. 上帝如磐(상제여반)

가로되 여호와는 나의 반석이시오 나의 요새시오 나를 건지시는 자시오 나의 하나님이시오 나의 피할 바위시오 나의 방패시오 나의 구원의 뿔이시오 나의 높은 망대시오 나의 피난처시오 나의 구원자시라 나를 흉악에서 구원하셨도다

(삼하 22:2,3)

하느님은 한마디로 말할 수 없는 분이시요 우리의 모든 것의 본이심을 고백합니다.

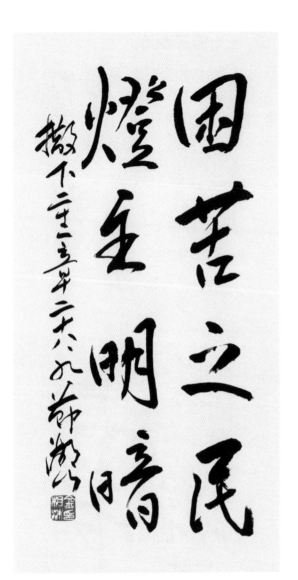

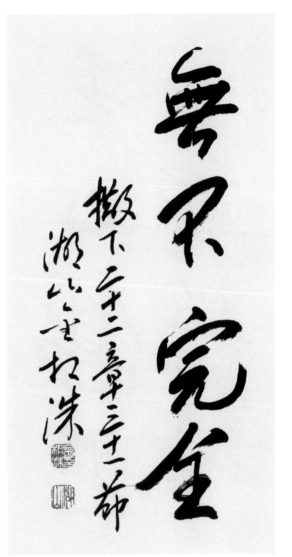

164. 困苦之民 燈主明暗(곤고지민 등주명암)

주께서 곤고한 백성은 구원하시고 교만한 자를 살피사 낮추시리이다 여호와여 주는 나의 등불이시니 여호와께서 나의 흑암을 밝히시리이다

(삼하 22:28,29)

허세 부리지말고 차라리 곤고함을 깨닫는 것이 중요합니다. 그래야 주님이 구원하시고 우리의 모든 어두움을 밝히실 것입니다.

165. 無不完全(무불완전)

하나님의 도는 완전하고 여호와의 말씀은 정미하니 저는 자기에게 피하는 모든 자에게 방패시로다

(삼하 22:31)

완전한 도, 정미한 말씀 곧 하느님이십니다. 우리는 불완전합니다. 고로 하느님은 우리의 방패이십니다. 굳게 믿고 의지합시다.

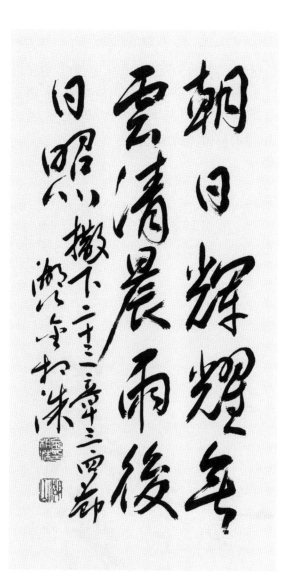

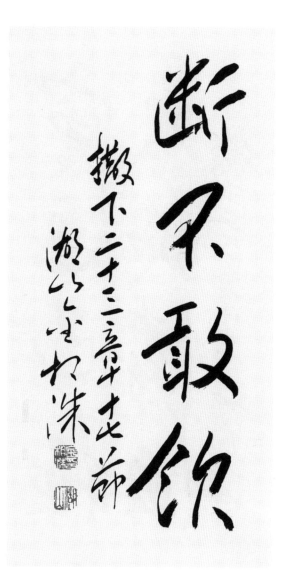

166. 朝日輝耀 無雲淸晨 雨後日照
(조일휘요 무운청신 우후일조)

이스라엘의 하나님이...내게 이르시기를
사람을 공의로 다스리는 자, 하나님을 경
외함으로 다스리는 자여 저는 돋는 해 아
침 빛 같고 구름 없는 아침 같고 비 후의
광선으로 땅에서 움이 돋는 새 풀 같으니
라 하시도다

(삼하 23:3,4)

하느님을 경외함으로 사람을 공의로 다스리는 자가
얼마나 훌륭한가! 사람은 갑이 아닙니다.

167. 斷不敢飮(단불감음)

가로되 여호와여 내가 결단코 이런 일을
하지 아니하리이다 이는 생명을 돌아보지
아니하고 갔던 사람들의 피니이다 하고 마
시기를 즐겨 아니하니라 세 용사가 이런
일을 행하였더라

(삼하 23:17)

염치가 있어야 사람입니다. 다윗은 부하들이 목숨
걸고 떠온 물을 피로 본 것입니다.

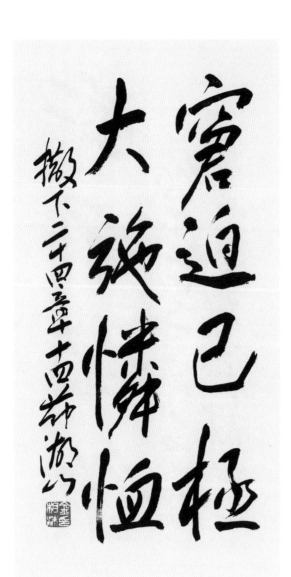

168. 窮迫已極 大施憐恤(군박이극 대시린휼)

다윗이 갓에게 이르되 내가 곤경에 있도다
여호와께서는 긍휼이 크시니 우리가 여호
와의 손에 빠지고 내가 사람의 손에 빠지
지 않기를 원하노라

(삼하 24:14)

사람은 믿을 수 없습니다. 하느님은 믿을 수 있습니
다. 벌하심에도 긍휼이 크심을! 그래서 차라리 하느
님의 벌이 낫습니다.

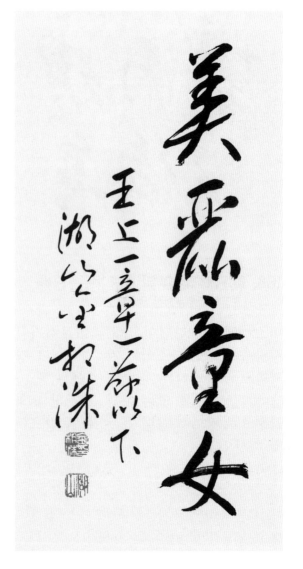

169. 美麗童女(미려동녀)

다윗왕이 나이 많아 늙으니 이불을 덮어도
따뜻하지 아니한지라...이스라엘 사방 경
내에 아리따운 동녀를 구하다가 수넴 여자
아비삭을 얻어 왕께 데려왔으니 이 동녀는
심히 아리따운 자라 저가 왕을 봉양하며
수종하였으나 왕이 더불어 동침하지 아니
하였더라

(왕상 1:1~4)

늙어 가슴 시린 걸 무엇으로 덮을 수 있으랴!

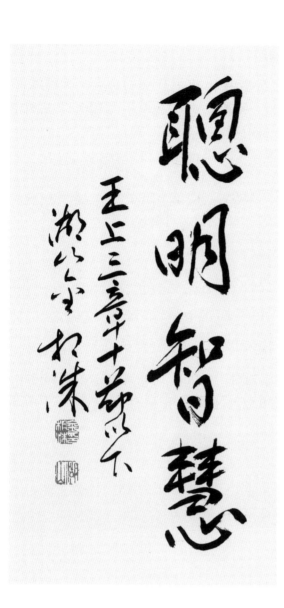

170. 聰明智慧(총명지혜)

솔로몬이...자기를 위하여 수도 구하지 아니하며 부도 구하지 아니하며 자기의 원수의 생명 멸하기도 구하지 아니하고 오직 송사를 듣고 분별하는 지혜를 구하였은즉...네게 지혜롭고 총명한 마음을 주노니...내가 또 너의 구하지 아니한 부와 영광도 네가 주노니...

(왕상 3:10~13)

하느님 나라와 그 의를 구하라 하십니다.

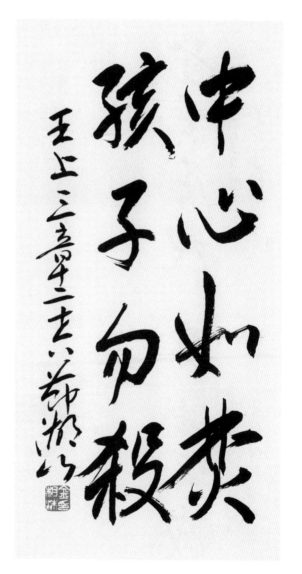

171. 中心如焚 孩子勿殺(중심여분 해자물살)

그 산 아들의 어미되는 계집이 그 아들을 위하여 마음이 불붙는 것 같아서 왕께 아뢰어 가로되 청컨대 내 주여 산 아들을 저에게 주시고 아무쪼록 죽이지 마옵소서 하되 한 계집은 말하기를 내 것도 되게 말고 네 것도 되게 말고 나누게 하라 하는지라

(왕상 3:26)

불타는 마음이 있는게 생모입니다.

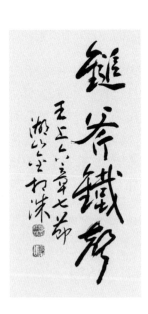

172. 鎚斧鐵聲(추부철성)

이 전은 건축할 때에 돌을 뜨는 곳에서 치석하고 가져다가 건축하였으므로 건축하는 동안에 전 속에서는 방망이나 도끼나 모든 철 연장 소리가 들리지 아니하였으며

(왕상 6:7)

종용하고 조신해야 합니다. 하느님의 전을 지을 때부터 모든 소리를 낮추어야 합니다. 내 집은 기도하는 집이니라 하셨습니다.

173. 豈眞居地(기진거지)

하나님이 참으로 땅에 거하시리이까 하늘과 하늘들의 하늘이라도 주를 용납지 못하겠거든 하물며 내가 건축한 이 전이오리이까

(왕상 8:27)

옳습니다. 하느님이 성전에 갖혀 계실 분이 아니시지요. 그래서 성전예배만 주장할 일이 아닙니다. 언제 어디서나 예배자의 진심이 중요합니다.

174. 麪油不減(면유불감)

여호와께서 엘리야로 하신 말씀 같이 통의 가루가 다하지 아니하고 병의 기름이 없어지지 아니하니라

(왕상 17:16)

다함도 없어짐도 없으신 하느님이십니다. 삶의 풍성함이 당신께 있으심을 믿습니다. 우리는 항상 통을 비우고 병을 비워야 합니다. 그래야 하느님이 채워주십니다.

175. 遘災者爾(구재자이)

저가 대답하되 내가 이스라엘을 괴롭게 한
것이 아니라 당신과 당신의 아비의 집이
괴롭게 하였으니 이는 여호와의 명령을 버
렸고 당신이 바알들을 좇았음이라

(왕상 18:18)

자기가 트러블 메이커이면서 남을 탓합니다. 제 눈
에 들보는 못 보고 남의 눈에 티를 빼려는 격입니다.
자기 죄를 알아야 합니다.

176. 先知惟我(선지유아)

엘리야가 백성에게 이르되 여호와의 선지
자는 나만 홀로 남았으나 바알의 선지자는
사백오십 인이로다

(왕상 18:22)

선지자는 나뿐이라는 생각 말아야 합니다. 내가 모
를 뿐 하느님이 아시는 선지자는 많이 있습니다. 바
알의 선지자가 많다고 약해지지 말아야 합니다. 어
두움은 존재가 아닙니다.

177. 屈身兩膝(굴신양슬)

...엘리야가 갈멜 산 꼭대기로 올라가서 땅에 꿇어 엎드려 그 얼굴을 무릎 사이에 넣고

(왕상 18:42)

엘리야의 기우 기도입니다. 얼마나 간절한 모습입니까. 사람이 할 수 있는 마지막 수단은 기도 뿐입니다. 기도는 간절하고 계속해야 합니다. 하느님이 움직이실 때 까지...

178. 細微之聲(세미지성)

...여호와께서 지나가시는데 여호와의 앞에 크고 강한 바람이 산을 가르고 바위를 부수나 바람 가운데 여호와께서 계시지 아니하며 바람 후에 지진이 있으나 지진 가운데도 여호와께서 계시지 아니하며 또 지진 후에 불에 있으나 불 가운데도 여호와께서 계시지 아니하더니 불 후에 세미한 소리가 있는지라

(왕상 19:11,12)

하느님은 세미한 소리로 오십니다.

179. 遺留七千(유유칠천)

그러나 내가 이스라엘 가운데 칠천 인을 남기리니 다 무릎을 바알에게 꿇지 아니하고 다 그 입을 바알에게 맞추지 아니한 자니라

(왕상 19:18)

나 홀로 남았다고? 모르는 소리입니다. 하느님은 의인을 칠천이나 충분한 수를 남겨 두셨습니다. 세상을 바르게 살아갑시다.

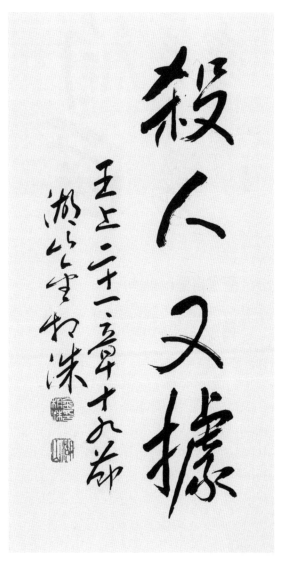

180. 殺人又據(살인우거)

...여호와의 말씀이 네가 죽이고 또 빼앗았느냐 하셨다 하고 또 저에게 이르기를 여호와의 말씀이 개들이 나봇의 피를 핥은 곳에서 개들이 네 피 곧 네 몸의 피도 핥으리라 하셨다 하라

(왕상 21:19)

왕권을 휘둘러 죽이고 빼앗으면 됩니까. 권력자는 권력 없는자 같이 살아야 합니다.

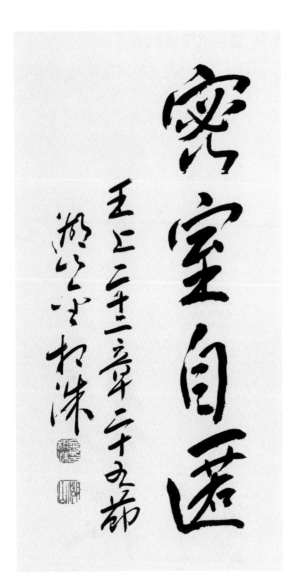

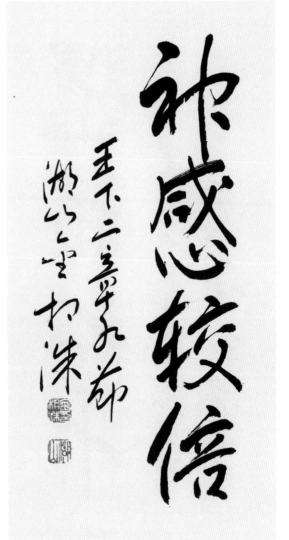

181. 密室自匿(밀실자익)

미가야가 가로되 네가 골방에 들어가서 숨는 그 날에 보리라

(왕상 22:25)

거짓 선지자들이 많습니다. 거짓 영을 팔아 미친 자들입니다. 불의 부정 숨기고 거짓이 넘칠 때에 망합니다. 그때엔 알지만 때는 늦습니다. 왕 앞이라도 진실을 말해야 합니다.

182. 神感較倍(신감교배)

...엘리사가 가로되 당신의 영감이 갑절이나 내게 있기를 구하나이다

(왕하 2:9)

엘리야의 영감이 배가 내게 주어지길! 엘리사의 소원입니다. 하느님의 영감이 중요합니다. 그 영의 감동이 없는 사람 하느님의 사람이 아닙니다. 교역자는 더더욱입니다.

183. 隣借空器(인차공기)

...모든 이웃에게 그릇을 빌라 빈 그릇을 빌되 조금 빌지 말고

(왕하 4:3)

죽을 지경인 가난한 과부와 그 자식을 위하여 기름을 주시려고 빈 그릇을 준비하라는 것입니다. 하느님의 은총을 입으려면 우리의 그릇은 비어있어야 합니다. 빈 그릇이 중요합니다. 복을 받으려면 마음을 비워야 합니다.

184. 遵神人命(준신인명)

나아만이 이에 내려가서 하나님의 사람의 말씀대로 요단 강에 일곱 번 몸을 잠그니 그 살이 여전하여 어린아이의 살 같아서 깨끗하게 되었더라

(왕하 5:14)

요단강 물 때문이 아닙니다. 하느님의 사람의 명을 따름 때문입니다. 하느님을 따름이 중요합니다. 하느님의 인도하심 따라 삽시다.

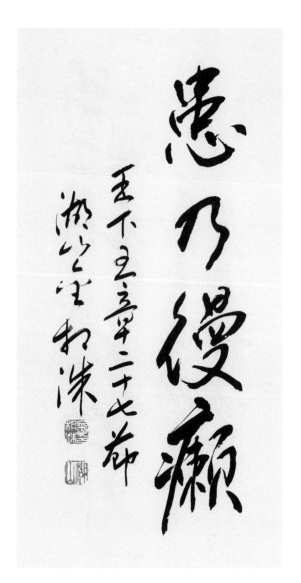

185. 患乃緩癩(환내만나)

...지금이 어찌 은을 받으며 옷을 받으며
감람원이나 포도원이나 양이나 소나 남종
이나 여종을 받을 때냐 그러므로 나아만의
문둥병이 네게 들어...

(왕하 5:26,27)

뇌물은 문둥병입니다. 대가성이 있건 없건 받아서
는 안됩니다. 적게 먹고 가는 똥 싸고 깨끗하게 결
백, 담백하게 삽시다.

186. 金犢獲罪(금독획죄)

예후가 이와 같이 이스라엘 중에서 바알을
멸하였으나 이스라엘로 범죄케 한 느밧의
아들 여로보암의 죄 곧 벧엘과 단에 있는
금송아지를 섬기는 죄에서는 떠나지 아니
하였더라

(왕하 10:28,29)

금송아지를 섬기는 죄, 황금만능주의입니다. 돈이
면 다 통하는 세상은 망조입니다.

187. 主熱必成(주열필성)

남은 자는 예루살렘에서부터 나올 것이요
피하는 자는 시온 산에서부터 나오리니
여호와의 열심히 이 일을 이루리라 하셨
나이다

(왕하 19:31)

난중 한 복판에서 구원되리라는 것입니다. 우리는
구원하시려는 주님의 열심으로 우리가 구원되리라
는 것입니다. 주의 구원을 믿습니다.

188. 聞禱見淚(문도견루)

...내가 네 기도를 들었고 네 눈물을 보았
노라 내가 너를 낫게 하리니 네가 삼 일만
에 여호와의 전에 올라가겠고 내가 네 날
을 십오 년을 더할 것이며...

(왕하 20:5,6)

뜨거운 눈물의 기도가 통한 것입니다. 악어의 눈물
같은 것은 아닙니다. 진심의 기도와 눈물로 치유되
고 수명도 연장되었습니다.

189. 後退十度(후퇴십도)

선지자 이사야가 여호와께 간구하매 아하스의 일영표 위에 나아갔던 해 그림자로 십도를 물러가게 하셨더라

(왕하 20:11)

해시계를 뒤로 물리다니! 기도의 힘입니다. 기도의 놀라운 힘을 믿습니다. 기도는 하느님을 움직이게 합니다. 기도는 하늘을 울립니다. 하늘이 울어야 되는 일이 많습니다.

190. 不偏左右(불편좌우)

요시야가 여호와 보시기에 정직히 행하여 그 조상 다윗의 모든 길로 행하고 좌우로 치우치지 아니하였더라

(왕하 22:2)

중심을 잡는 것이 중요합니다. 중용이란 반드시 한 중간이 아닙니다. 하느님 보시기에 좋은 길이 중심입니다. 그것이 왕도입니다. 중심 잃지 말고 비틀거리지 말고 삽시다.

191. 遺者貧民(유자빈민)

저가 또 예루살렘의 모든 백성과 모든 방백과 모든 용사 합 일만 명과 모든 공장과 대장장이를 사로잡아 가매 빈천한 자 외에는 그 땅에 남은 자가 없었더라

(왕하 23:14)

예루살렘 멸망할 때 빈천한 자만 남겨두고 다 잡혀갑니다. 남은 자가 구원 받은 자입니다. 세상에서 남은 자로 살고 싶습니다.

192. 遵行律法 盡心意力(준행율법 진심의력)

요시야와 같이 마음을 다하며 성품을 다하며 힘을 다하여 여호와를 향하여 모세의 모든 율법을 온전히 준행한 임금은 요시야 전에도 없었고 후에도 그와 같은 자가 없었더라

(왕하 23:25)

율법책을 발견 했을 때 옷을 찢으면서 좋아했던 사람입니다. 마음과 뜻과 힘을 다해 하느님을 따르는 임금, 참으로 부럽습니다.

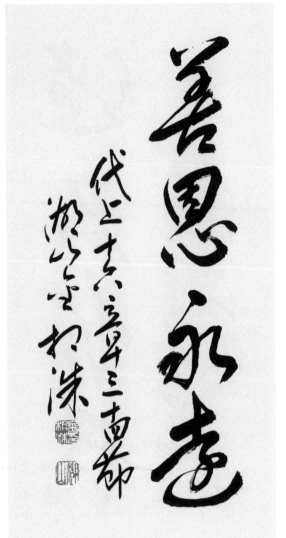

193. 常求主面(상구주면)

그 성호를 자랑하라 무릇 여호와를 구하는
자는 마음이 즐거울지로다 여호와의 그 능력
을 구할지어다 그 얼굴을 항상 구할지어다

(대상 16:10,11)

내 자랑일랑 하지 말고 주님을 자랑하고 주님을 구
하고 그의 능력을 구하고 당신의 얼굴을 구하므로
마음 즐거움이 행복입니다.

194. 善恩永遠(선은영원)

여호와께 감사하라 그는 선하시며 그 인자
하심이 영원함이로다

(대상 16:34)

주님의 선하심과 은혜가 영원하시니 믿고 범사에 항
상 감사하고 내 몸 깊이 주님을 사랑하고 당신의 은
총을 날마다, 해마다 빌면서 살아 갑시다.

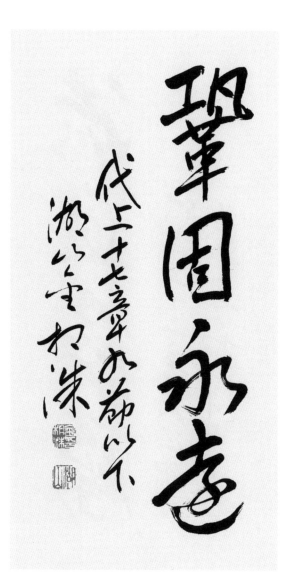

195. 鞏固永遠(공고영원)

내가 내 백성 이스라엘을 위하여 한 곳을
정하여...여호와가 너를 위하여 집을 세울
지라...네 뒤에 네 씨 곧 네 아들 중 하나
를 세우고 그 나라를 견고하게 하리니 저
는 나를 위하여 집을 건축할 것이요 나는
그 위를 영원히 견고하게 하리라

(대상 17:9~12)

솔로몬의 나라가 아닙니다. 그리스도의 나라입니다.

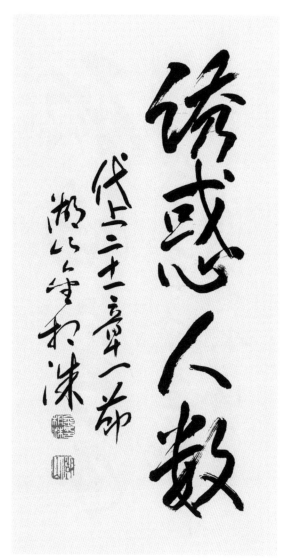

196. 誘惑人數(유혹인수)

사단이 일어나 이스라엘을 대적하고 다윗
을 격동하여 이스라엘을 계수하게 하니라

(대상 21:1)

인구조사! 이는 분명 사단의 유혹이었습니다. 많은
수를 믿고 교만하려는 유혹이었습니다. 고로 죄가
됩니다. 다수를 믿고 우쭐대려는 군대의 유혹에 빠
지지 맙시다.

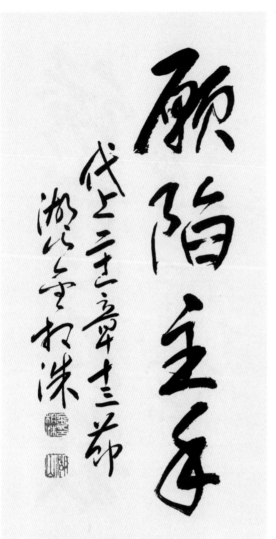

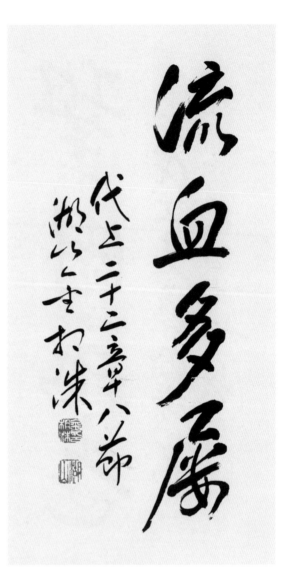

197. 願陷主手(원함주수)

다윗이 갓에게 이르되 내가 곤경에 있도다
여호와께서는 긍휼이 심히 크시니 내가 그
의 손에 빠지고 사람의 손에 빠지지 않기
를 원하나이다

(대상 21:13)

사람은 믿을 수 없습니다. 고로 기왕 받을 벌이라면
하느님께 받는 것이 낫습니다. 당신은 긍휼이 크시
니까요.

198. 流血多屢(유혈다루)

여호와의 말씀이 내게 임하여 이르시되 너
는 피를 심히 많이 흘렸고 크게 전쟁하였
느니라 네가 내 앞에서 땅에 피를 많이 흘
렸은즉 내 이름을 위하여 전을 건축하지
못하리라

(대상 22:8)

피는 생명인데 피흘린 손으로 성전을 지을 수 없음
이 마땅합니다. 성전은 성스러워야 합니다.

199. 誠心樂意(성심락의)

내 아들 솔로몬아 너는 네 아비의 하나님
을 알고 온전한 마음과 기쁜 뜻으로 섬길
지어다 여호와께서는 뭇 마음을 감찰하사
모든 사상을 아시나니... 너는 삼갈지어다
여호와께서 너를 택하여 성소의 전을 건축
하게 하셨으니 힘써 행할지니라

(대상 28:9,10)

하느님 섬기는 일은 성심락의로 해야합니다.

200. 萬有之上(만유지상)

여호와여 광대하심과 권능과 영광과 이김
과 위엄이 다 주께 속하였사오니 천지에
있는 것이 다 주의 것이로소이다 여호와여
주권도 주께 속하였사오니 주는 높으사 만
유의 머리심이니이다

(대상 29:11)

하느님이 만유를 창조하시고 섭리하심을 믿고 당신
의 인도하심 따라 살아야 합니다.

201. 主來獻主(주래헌주)

나와 나의 백성이 무엇이관대 이처럼 즐거운 마음으로 드릴 힘이 있었나이까 모든 것이 주께로 말미암았사오니 우리가 주의 손에서 받은 것으로 주께 드렸을 뿐이니이다

(대상 29:14)

내 것은 하나도 없습니다. 내 가진 모든 것은 주께로부터 온 것입니다. 자세하지 맙시다.

202. 天天不足(천천부족)

누가 능히 하나님을 위하여 전을 건축하리요 하늘과 하늘들의 하늘이라도 주를 용납지 못하겠거든 내가 누구관대 어찌 능히 위하여 전을 건축하리요 그 앞에 분향하려할 따름이니이다

(대하 2:6)

옳습니다. 하느님이 전에 갇히실 분이 아닙니다. 하늘들의 하늘이라도 부족합니다. 그래서 영과 진리로 예배 할 따름입니다.

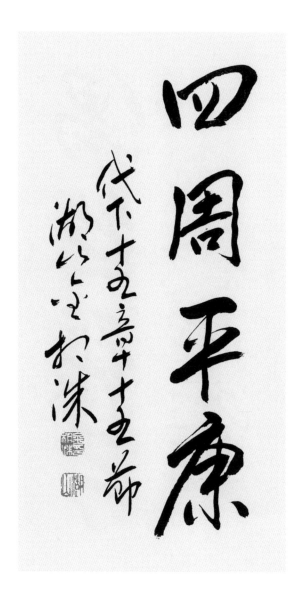

203. 四周平康(사주평강)

...무리가 마음을 다하여 맹세하고 뜻을 다하여 여호와를 찾았으므로 여호와께서도 저희의 만난바가 되시고 그 사방에 평안을 주셨더라

(대하 15:15)

사해동춘해야 합니다. 두루 두루 평강해야 합니다. 그것은 하느님의 가호가 있을 때 가능합니다. 하느님이 등을 돌리시면 평강할 수 없습니다.

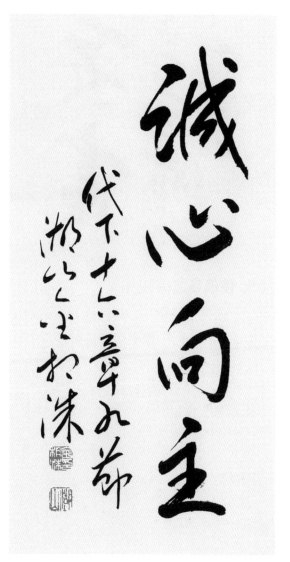

204. 誠心向主(성심향주)

여호와의 눈은 온 땅을 두루 감찰하사 전심으로 자기에게 향하는 자를 위하여 능력을 베푸시나니 이 일은 왕이 망령되이 행하였은즉 이후부터는 왕에게 전쟁이 있으리이다 하매

(대하 16:9)

하느님은 속일 수 없습니다. 우리 마음의 향방을 다 아십니다. 성심으로 주를 향합시다.

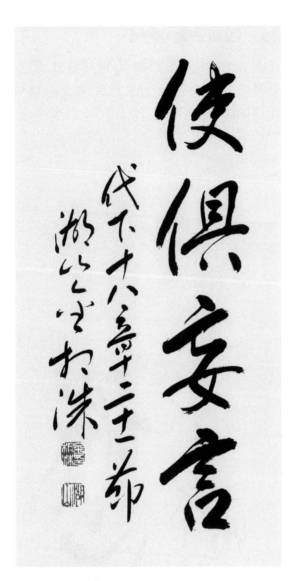

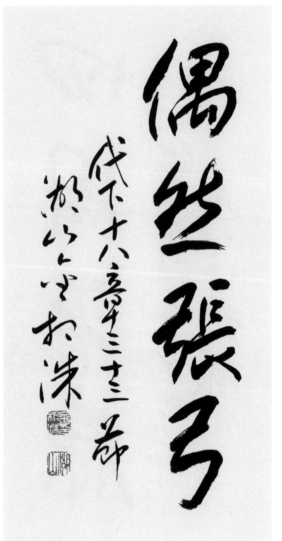

205. 使俱妄言(사구망언)

가로되 내가 나가서 거짓말하는 영이 되어
그 모든 선지자의 입에 있겠나이다…

(대하 18:21)

거짓으로 꽉찬 세상입니다. 마땅히 참말을 해야 할
사람들이 악령에 사로잡혀 거짓을 말합니다. 말,
말, 말, 말은 무성하나 참말 없어 망합니다. 성령에
따라 참말만 하고 삽시다.

206. 偶然張弓(우연장궁)

한 사람이 우연히 활을 당기어 이스라엘
왕의 갑옷 솔기를 쏜지라…

(대하 18:33)

겨냥한 것이 아닙니다. 우연장궁입니다. 그 살이 하
느님을 거스르고 사병으로 변장한 이스라엘 왕의 갑
옷 솔기를 파고 들어 죽였습니다. 우리의 모든 우연
은 하느님의 필연입니다. 믿습니다.

207. 敬畏主愼(경외주신)

그런즉 너희는 여호와를 두려워하는 마음으로 삼가 행하라 우리의 하나님 여호와께서는 불의함도 없으시고 편벽됨도 없으시고 뇌물을 받으심도 없으시니라

(대하 19:7)

하느님 두려운 줄 알고 자신을 삼가 산다면 불의 부정 편벽 뇌물은 사라지고 깨끗한 세상이 될 것입니다.

208. 見主救援(견주구원)

이 전쟁에는 너희가 싸울 것이 없나니 항오를 이루고 서서 너희와 함께한 여호와가 구원하는 것을 보라...

(대하 20:17)

우리가 구원 받는 것은 우리가 싸워서 되는 일이 아닙니다. 하나님이 하시는 일입니다. 우리는 그것을 자세히 읽는 것이 중요합니다.

209. 信主先知(신주선지)

...너희는 너희 하나님 여호와를 신뢰하라 그리하면 견고히 서리라 그 선지자를 신뢰하라 그리하면 형통하리라...

(대하 20:20)

신뢰하는 것이 중요합니다. 하느님을 신뢰함으로 견고히 서서 하느님이 보내신 선지자를 신뢰함으로 만사형통해야 합니다.

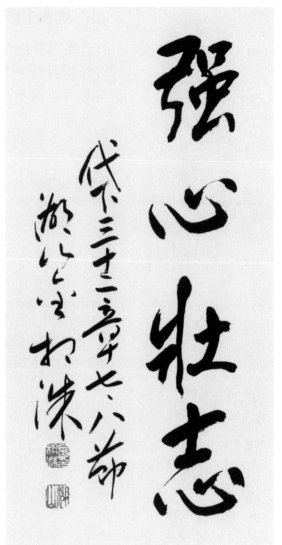

210. 歸順主至(귀순주지)

그런즉 너희 열조 같이 목을 곧게 하지 말고 여호와께 귀순하여 영원히 거룩케 하신 전에 들어가서 너희 하나님 여호와를 섬겨 그 진노가 너희에게서 떠나게 하라

(대하 30:8)

목을 부드럽게 하여 돌이킬 줄 알아야 합니다. 우리는 죄와 실수가 많으니 항상 주님께로 돌이키고 귀순해야 합니다.

211. 强心壯志(강심장지)

너희는 마음을 강하게 하며 담대히 하고...두려워 말며 놀라지 말라 우리와 함께하는 자가 저와 함께하는 자보다 크니...우리와 함께하는 자는 우리의 하나님 여호와시라...

(대하 32:7,8)

살아계시는 하느님이 우리와 함께하시고 우리를 도우시리라는 강한 믿음에서 강심장지가 나옵니다. 떨지 말고 자신감 있게 살아갑시다.

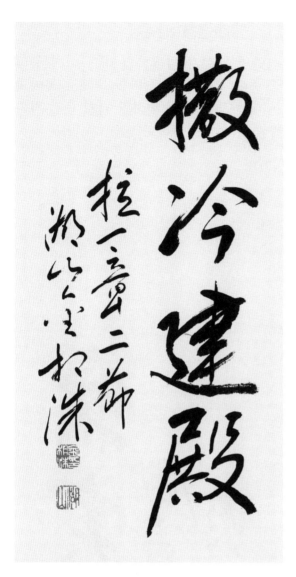

212. 撒冷建殿(살랭건전)

바사 왕 고레스는 말하노니 하늘의 신 여호와께서 세상 만국으로 내게 주셨고 나를 명하사 유다 예루살렘에 전을 건축하라 하셨나니

(스 1:2)

전을 건축하라는 하늘의 명입니다. 사람에게는 전이 있어야 합니다. 전은 거룩하신 하느님의 집입니다. 사람에게는 성역이 있어야 합니다.

213. 大聲號哭 喜而歡呼(대성호곡 희이환호)

...여러 노인은 첫 성전을 보았던고로... 대성통곡하며 여러 사람은 기뻐하여 즐거이 부르니...즐거이 부르는 소리와 통곡하는 소리를 백성들이 분변치 못하였느니라

(스 3:12,13)

성전의 크기로 울고 웃을 일이 아닙니다. 영원한 성전이신 그리스도의 몸과 하나됨이 중요합니다.

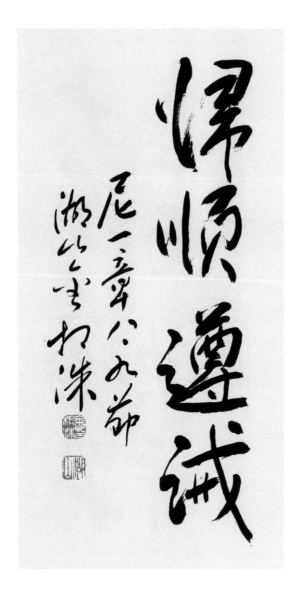

214. 歸順遵誡(귀순준계)

...만일 너희가 범죄하면 내가 너희를 열국 중에 흩을 것이요 만일 내게로 돌아와서 내 계명을 지켜 행하면 너희 쫓긴 자가 하늘 끝에 있을지라도...

(느 1:8,9)

돌이키고 돌아오고 순종하고 말 듣는 것이 중요합니다. 이것이 우리의 평생입니다.

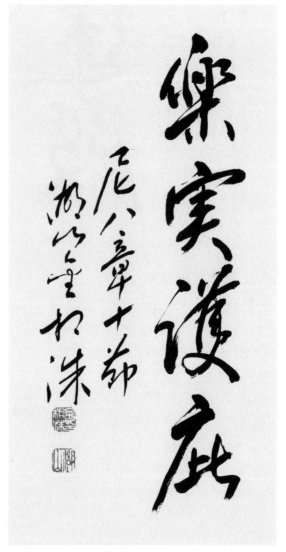

215. 樂實護庇(낙실호비)

느헤미아가 또 이르기를 너희는 가서 살찐 것을 먹고 단 것을 마시되 예비치 못한 자에게는 너희가 나누어 주라 이 날은 우리 주의 성일이니 근심하지 말라 여호와를 기뻐하는 것이 너희의 힘이니라 하고

(느 8:10)

야훼를 무서워만 말고 기뻐하고 즐겨야 합니다. 그래야 힘이 납니다. 살맛이 납니다.

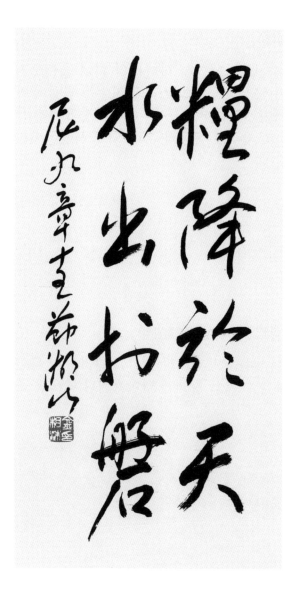

216. 糧降於天 水出於磐 (양강어천 수출어반)

저희의 주림을 인하여 하늘에서 양식을 주시며 저희의 목마름을 인하여 반석에서 물을 내시고 또 주께서 옛적에 손을 들어 맹세하시고 주마 하신 땅을 들어가서 차지하라 명하셨사오나

(느 9:15)

광야같은 세상 살면서 하늘 양식과 반석의 물을 먹이시는 하느님을 우리는 굳게 믿습니다.

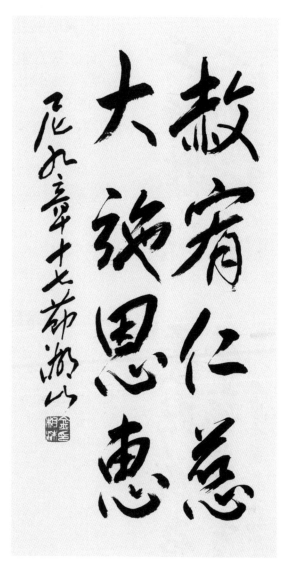

217. 赦宥仁慈 大施恩惠 (사유인자 대시은혜)

...오직 주는 사유하시는 하나님이시라 은혜로우시며 긍휼히 여기시며 더디 노하시며 인자가 풍부하시므로 저희를 버리지 아니하셨나이다

(느 9:17)

우리가 지금 살아있는 것은 하느님의 용서와 은혜와 긍휼과 인자와 참으심과 버리지 않으심 때문입니다. 죄송하고 감사 망극할 뿐입니다.

218. 變詛爲祝(변저위축)

...암몬 사람과 모압 사람은 영영히 하나님의 회에 들어오지 못하리니 이는 저희가 양식과 물로 이스라엘 자손을 영접지 아니하고 도리어 발람에게 뇌물을 주어 저주하게 하였음이라 그러나 우리 하나님이 그 저주를 돌이켜 복이 되게 하였는지라

(느 13:1,2)

양식과 물로 영접하고 축복하는 삶을 삽시다.

219. 其時難保 亡則亡矣(기시난보 망칙망의)

...너는 왕궁에 있으니...홀로 면하리라 생각지 말라...이 때를 위함이 아닌지...규례를 어기고 왕에게 나아가리니 죽으면 죽으리이다

(에 4:13,14,16)

위기를 홀로 면할 생각 말고 이때를 위하여 출세한 줄 알고 동족을 위해 몸을 던져야 합니다. 죽을 각오로 희생정신으로 살아야 합니다.

220. 憂轉爲喜 凶轉爲吉(우전위희 흉전위길)

...해마다 아달월 십사일과 십오일을 지켜라 이 달 이 날에 유다인이 대적에게서 벗어나서 평안함을 얻어 슬픔이 변하여 기쁨이 되고 애통이 변하여 길한 날이 되었으니 이 두 날을 지켜 잔치를 베풀고 즐기며 서로 예물을 주며 가난한 자를 구제하라 하매

(에 9:21,22)

하느님은 우를 희로, 흉을 길로 바꾸시는 분이십니다.

221. 篤實正直 爲恒若此(독실정직 위항약차)

우스 땅에 욥...순전하고 정직하여 하나님을 경외하며 악에서 떠난 자...동방 사람 중에 가장 큰 자...그들의 명수대로 번제를 드렸으니...행사가 항상 이러하였더라

(욥 1:1~5)

동방에 제일로 평이 난 사람, 그 행사는 항상 그러했습니다. 사람은 반드시 거듭나야 합니다.

222. 有危難臨(유위난임)

평강도 없고 안온도 없고 안식도 없고 고난만 임하였구나

(욥 3:26)

좋은 것은 하나도 없고 위험과 재난만 들이닥쳤습니다. 사람 눈으로 차마 볼 수 없이 망가졌습니다. 알아주는 사람도, 도움주는 사람도 없이 다 돌아앉았습니다. 믿을 사람 하나도 없을 때 참으로 하느님만 믿음이 필요합니다.

223. 求主存活 体外得見(구주존활 체외득견)

내가 알기에는 나의 구속자가 살아 계시니 후일에 그가 땅 위에 서실 것이라 나의 이 가죽 이것이 썩은 후에 내가 육체 밖에서 하나님을 보리라

(욥 19:25,26)

내 주는 살아계시니... 나를 만나 주실 것이다. 욥의 믿음입니다. 죽기 전에 썩기 전에 하느님은 만나 주시고 구원하시고 새롭게 하십니다.

224. 居民歎息 不顧罪惡(거민탄식 불고죄악)

인구 많은 성 중에서 사람들이 신음하며 상한 자가 부르짖으나 하나님이 그 불의를 보지 아니하시느니라

(욥 24:12)

이것이 이 세상의 실상입니다. 죄와 악이 성해도 심판하는 자 없고 많은 사람들이 탄식해도 들어주는 자 없는 세상입니다. 잠자는 하느님이시여 이제 그만 일어나시어 조율 한번 해 주십시오!

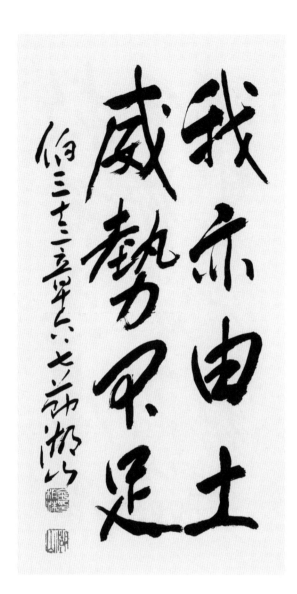

225. 我亦由土 威勢不足(아역유토 위세부족)

나와 네가 하나님 앞에서 일반이니 나도
흙으로 지으심을 입었은즉 내 위엄으로는
너를 두렵게 하지 못하고 내 권세로는 너
를 누르지 못하느니라

(욥 33:6,7)

욥의 세 친구들과는 확실히 다릅니다. 엘리후는, 욥
을 위에서 누르는 식이 아니라 언더스탠딩 해서 하
느님의 권유로 권하는 자세입니다.

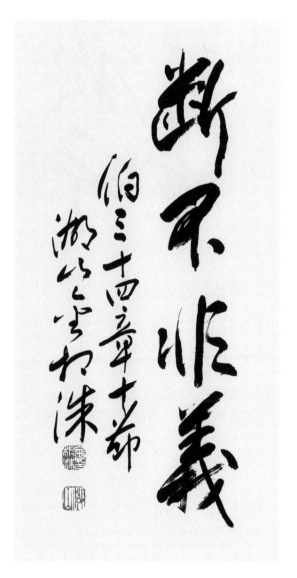

226. 斷不非義(단불비의)

그러므로 너희 총명한 자들아 내 말을 들으
라 하나님은 단정코 악을 행치 아니하시며
전능자는 단정코 불의를 행치 아니하시고

(욥 34:10)

어떤 경우에라도 하나님은 단정코 악과 불의를 행
하시는 분이 아니시라는 것을 알아야 합니다. 따라
서 하나님은 결코 우리를 해롭게 하실 분이 아니시
라는 것을 굳게 믿고 살아야 합니다.

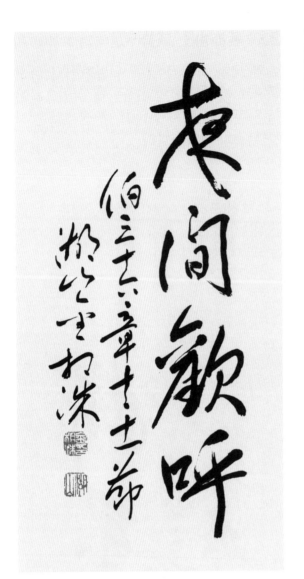

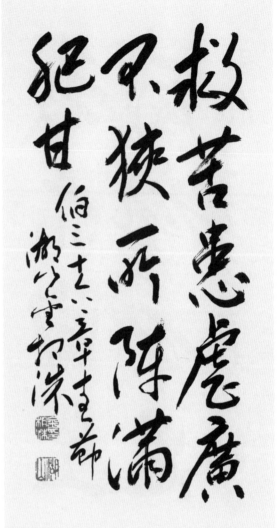

227. 夜間歡呼(야간환호)

나를 지으신 하나님 곧 사람으로 밤중에
노래하게 하시며 우리를 교육하시기를 땅
의 짐승에게 하심보다 더하게 하시며 우리
에게 지혜 주시기를 공중의 새에게 주심보
다 더하시는 이가 어디 계신가 말하는 자
가 한 사람도 없구나

(욥 35:10,11)

사람으로 밤같이 어렵고 슬플 때도 노래하게 하시
는 능력의 하느님이십니다.

228. 救苦患虐 廣不狹所 陳滿肥甘
(구고환학 광불협소 진만비감)

하나님은 곤고한 자를 그 곤고할 즈음에
구원하시며 학대 당할 즈음에 그 귀를 여
시나니 그러므로 하나님이 너를 곤고함에
서 이끌어 내사 좁지 않고 넓은곳으로 옮
기려 하셨은즉 무릇 네 상에 차린 것은 살
진 것이 되었으리라

(욥 36:15,16)

바닥에서, 변두리에서 하느님이 구원하십니다.

229. 勿羨黑夜 除於基時(물선흑야 제어기시)

너는 밤 곧 인생이 자기 곳에서 제함을 받는 때를 사모하지 말 것 이니라

(욥 36:20)

사람이 달이 차면 태중에서 나올 수 밖에 아무리 어려워도 태중을 사모해야 소용없는 일입니다. 회고주의는 안됩니다. 현재와 앞날을 생각해야 합니다. 하느님의 역사의 의미입니다.

230. 思維奇妙(사유기묘)

욥이여 이것을 듣고 가만히 서서 하나님의 기묘하신 일을 궁구하라

(욥 37:14)

매사에 속단하지 말고 기묘하신 하느님을 굳게 믿고 잠잠히 그의 뜻을 살피면서 기다려야 합니다. 하느님은 우리 생각과 다르기 때문입니다.

231. 懷中智慧 心内聰明(회중지혜 심내총명)

가슴 속의 지혜는 누가 준 것이냐 마음 속의 총명은 누가 준 것이냐

(욥 38:36)

우리의 지식이란 한계가 있어 아는 것보다 모르는 것이 더 많으니 무지한 말로 이치를 어둡게 하지 말고 하느님이 주시는 지혜와 총명을 가슴에, 마음에 품고 살아야 합니다.

232. 惟手掩口(유수엄구)

나는 미천하오니 무엇이라 주께 대답하리이까 손으로 내 입을 가릴 뿐이로소이다

(욥 40:4)

하느님의 깊은 뜻을 헤아리지 못하고 내 마음대로 토설하다가 알고 보니 부끄럽기 한이 없어 손으로 입을 가릴 뿐입니다. 고로 모를 때는 가만히만 있어도 중간은 갑니다.

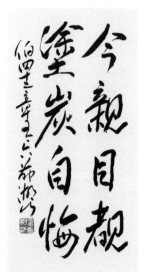

233. 今親目覩 塗炭自悔(금친목도 도탄자회)

내가 주께 대하여 귀로 듣기만 하였삽더니 이제는 눈으로 주를 뵈옵나이다 그러므로 내가 스스로 한하고 티끌과 재 가운데서 회개하나이다

(욥 42:5,6)

고난을 통해 눈을 띄워 주를 직접 뵙게 하시고 인과응보론에서 벗어나 다시나게 하시니 감사하고 지난 날을 회개합시다. 감사합니다.

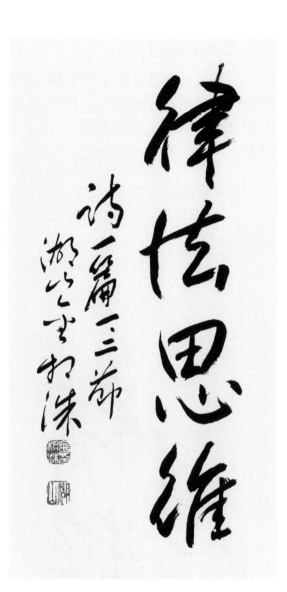

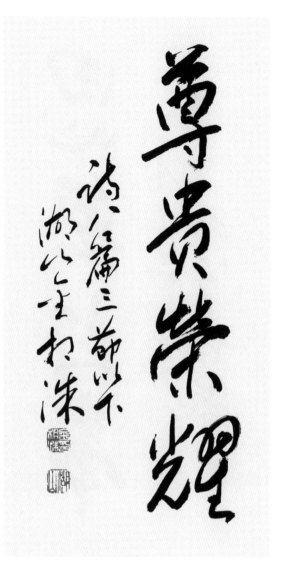

234. 律法思維(율법사유)

복 있는 사람은 악인의 꾀를 좇지 아니하며 죄인의 길에 서지 아니하며 오만한 자의 자리에 앉지 아니하고 오직 여호와의 율법을 즐거워하여 그 율법을 주야로 묵상하는 자로다

(시 1:1,2)

악인과 짝하지 않고 하느님의 뜻을 항상 생각하고 그 뜻을 따라 사는 사람이 복인입니다.

235. 尊貴榮耀(존귀영요)

주의 손가락으로 만드신 주의 하늘과 주의 베풀어 두신 달과 별들을 내가 보오니 사람이 무엇이관대 주께서 저를 생각하시며 인자가 무엇이관대 주께서 저를 권고하시나이까 저를 천사보다 조금 못하게 하시고 영화와 존귀로 관을 씌우셨나이다

(시 8:3~5)

사람을 하느님 다음에! 감동할 일입니다.

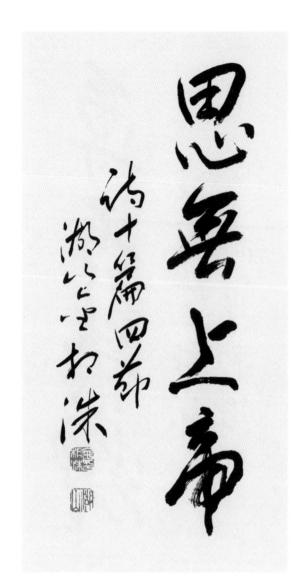

236. **思無上帝**(사무상제)

악인은 그 교만한 얼굴로 말하기를 여호와
께서 이를 감찰치 아니하신다 하며 그 모
든 사상에 하나님이 없다 하나이다

(시 10:4)

행위가 문제가 아닙니다. 행위 이전에 하느님 없는
사상이 문제입니다. 모든 사상에 하느님 없음이 악
인입니다.

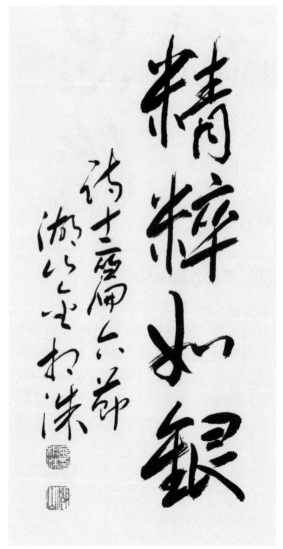

237. **精粹如銀**(정수여은)

여호와의 말씀은 순결함이여 흙 도가니에
일곱 번 단련한 은 같도다

(시 12:6)

하느님의 말씀의 순결함을 믿습니다. 성서를 믿고
우주와 만물과 자연으로 계시하심을 믿습니다. 날
마다 묵상하고 곱씹으면서 살겠습니다. 당신의 말
씀은 힐링하는 능력이 있고 우리를 구원하십니다.

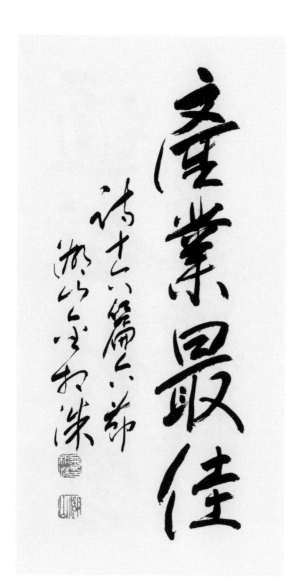

238. 産業最佳(산업최가)

내게 줄로 재어 준 구역은 아름다운 곳에 있음이여 나의 기업이 실로 아름답도다

(시 16:6)

족한 줄 알면 부자입니다. 내가 사는 곳과 내가 가진 모든 소유에 대해서 하느님이 나에게 줄로 재어 주신 것임을 믿고 감사함으로 살면 행복 할 것입니다.

239. 寬濶之地 拯救喜悦(관활지지 증구희열)

나를 또 넓은 곳으로 인도하시고 나를 기뻐하심으로 구원하셨도다

(시 18:19)

하느님은 우리를 넓은 곳으로 인도하십니다. 그것이 구원입니다. 하느님이 우리를 사랑하시고 기뻐하시는 뜻이 여기에 있습니다.

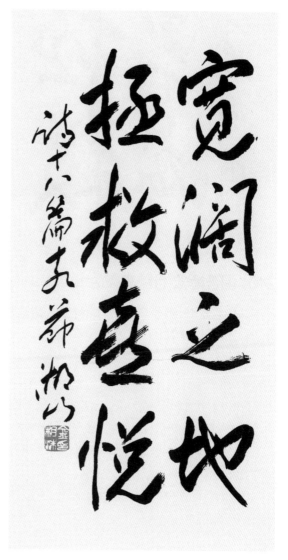

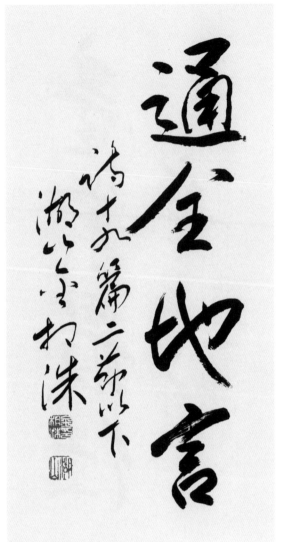

240. 困苦拯救 目驕卑微(곤고증구 목교비미)

주께서 곤고한 백성은 구원하시고 교만한
눈은 낮추시리이다

(시 18:27)

곤고한 편이 훨씬 낫습니다. 하느님의 구원을 받을
수 있으니! 교만은 안됩니다. 매사에 교만한 사람은
되지 맙시다. 하느님이 낮추시고 사람들에게 버림
받습니다.

241. 通全地言(통전지언)

낱은 낮에게 말하고 밤은 밤에게 지식을
전하니 언어가 없고 들리는 소리도 없으나
그 소리가 온 땅에 통하고 그 말씀이 세계
끝까지 이르도다...

(시 19:2~4)

밤 낮 없이 말없이 소리 없이 온 우주와 땅 끝까지
하느님의 말씀은 울리고 전해지고 있습니다. 귀 있
는 자는 들을 것입니다.

242. 我筋輭弱 骨我可數(아근연약 골아가수)

나는 물같이 쏟아졌으며 내 모든 뼈는 어그러졌으며 내 마음은 촛밀 같아서 내 속에서 녹았으며 내 힘이 말라 질그릇 조각 같고 내 혀가 잇틀에 붙었나이다 주께서 또 나를 사망의 진토에 두셨나이다 개들이 나를 에워쌌으며 악한 무리가 나를 둘러 내 수족을 찔렀나이다 내가 내 모든 뼈를 셀 수 있나이다...

(시 22:14~17)

우리 죄를 없애시려고 예수 십자가 지셨습니다.

243. 主我牧者 恩寵慈惠 永居主殿
(주아목자 은총자혜 영거주전)

여호와는 나의 목자시니 내가 부족함이 없으리로다...나의 평생에 선하심과 인자하심이 정녕 나를 따르리니 내가 여호와의 집에 영원히 거하리로다

(시 23:1,6)

하느님이 우리의 참 목자이시니 믿고 만족해야 합니다. 그리고 우리의 평생에 주님의 은총과 자혜가 함께하심을 믿고 주안에서 살아야 합니다.

244. 恩惠仁慈(은혜인자)

여호와여 내 소시의 죄와 허물을 기억지 마시고 주의 인자하심을 따라 나를 기억하시되 주의 선하심을 인하여 하옵소서

(시 25:7)

과거 우리의 죄와 허물은 기억 마시고 당신의 은혜와 인자하심과 선하심을 따라 우리를 기억하시고 사랑 하시옵소서 아멘.

245. 主名赦免(주명사면)

여호와여 나의 죄악이 중대하오니 주의 이름을 인하여 사하소서

(시 25:11)

우리의 죄가 얼마나 한지를 알아야 합니다. 우리 안에 범죄의 가능성 까지를 볼 수 있는 사람이라면 우리의 힘으로는 없앨 수 없음을 알게 됩니다. 고로 주의 이름으로 인하여 사하여 주소서 라고 기도합니다.

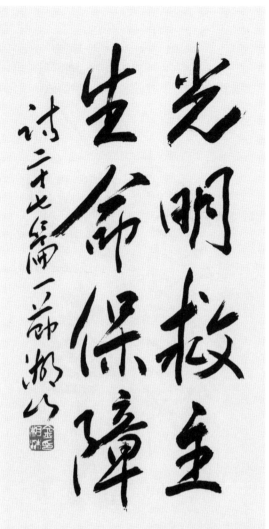

246. 光明救主 生命保障(광명구주 생명보장)

여호와는 나의 빛이요 나의 구원이시니 내가 누구를 두려워하리요 여호와는 내 생명의 능력이시니 내가 누구를 무서워하리요
(시 27:1)

사람이 두려움과 무서움에서 놓이려면 빛이시오 구원이시오 생명의 보장이신 하느님을 굳게 믿고 그 뜻을 따름이 중요합니다.

247. 父母遺棄 主必收我(부모유기 주필수아)

내 부모는 나를 버렸으나 여호와는 나를 영접하시리이다
(시 27:10)

어쩔 수 없습니다. 부모는 유한한 존재이시니 나를 버리고 떠나실 수 밖에 없습니다. 그러나 영원하신 하느님만이 우리를 도우실 수 있습니다. 우리를 받으시고 구원하시고 영원히 함께하십니다.

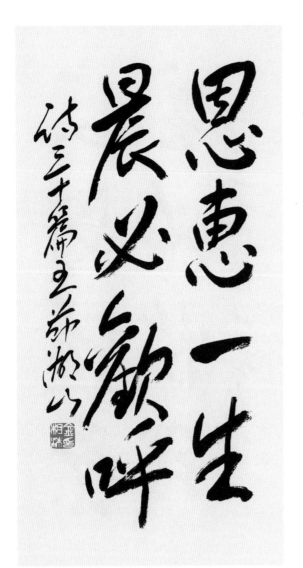

248. 恩惠一生 晨必歡呼(은혜일생 신필환호)

그 노염은 잠간이요 그 은총은 평생이로다
저녁에는 울음이 기숙할지라도 아침에는
기쁨이 오리로다

(시 30:5)

자비로우신 하느님, 노염은 잠간이니 잘 받아드리
고 평생 은혜를 감사해야 합니다. 밤에는 눈물로 지
새우더라도 기쁨의 아침이 옵니다. 믿고 감사하고
찬송합니다.

249. 踴躍喜樂(용약희락)

주께서 나의 슬픔을 변하여 춤이 되게 하
시며 나의 베옷을 벗기고 기쁨으로 띠 띠
우셨나이다

(시 30:11)

하느님이 바꾸어 주십니다. 지금 우리가 슬퍼 울고
있지만 우리의 눈물을 춤으로 바꾸어 주실것이고 지
금 우리가 상복을 입고 있지만 예복으로 바꾸어 주
실 것입니다.

250. 懲罪寬宥 罪心無虛(건죄관유 죄심무허)

허물의 사함을 얻고 그 죄의 가리움을 받은 자는 복이 있도다 마음에 간사가 없고 여호와께 정죄를 당치 않은 자는 복이 있도다

(시 32:1,2)

죄와 허물 많은 사람에게는 하느님께 용서 받고 사랑 받는 것이 행복입니다. 간사한 마음 없이 죄를 짓지 말고 사는 것이 복인입니다.

251. 主恩祈求 洪水不及(주은기구 홍수불급)

이로 인하여 무릇 경건한 자는 주를 만날 기회를 타서 주께 기도할지라 진실로 홍수가 범람할지라도 저에게 미치지 못하리이다

(시 32:6)

경건은 모양이 아닙니다. 피땀 흘리고 마음과 정성으로 기도하는 사람입니다. 기도 뿐입니다. 세상 홍수가 쓸어가지 못합니다.

252. 兵多勇士 (병다용사)

많은 군대로 구원 얻은 왕이 없으며 용사
가 힘이 커도 스스로 구하지 못하는도다
(시 33:16)

군사력이나 무력이나 완력만 믿는 왕은 어리석은 사
람입니다. 그런 것들로는 세상을 구하지 못합니다.
소통과 정의와 사랑과 평화가 세상을 구원할 것입
니다.

253. 壯獅窮乏 尋主無缺 (장사궁핍 심주무결)

젊은 사자는 궁핍하여 주릴지라도 여호와
를 찾는 자는 모든 좋은것에 부족함이 없
으리로다
(시 34:10)

젊은 사자가 주릴지언정 주님을 찾는 자는 그럴 일
없다는 것입니다. 주 안에서의 풍요 이 세상의 것과
는 같지 않습니다. 무일물 중 무진장의 세계입니다.

254. 悲傷痛悔(비상통회)

여호와는 마음이 상한 자에게 가까이 하시
고 중심에 통회하는 자를 구원하시는 도다
(시 34:18)

하느님은 우리 마음을 보시고 마음을 알아주십니
다. 마음에 상처를 안고 있는자 마음으로 항상 통회
하는 사람을 가까이 하시고 구원하십니다. 감사합
니다.

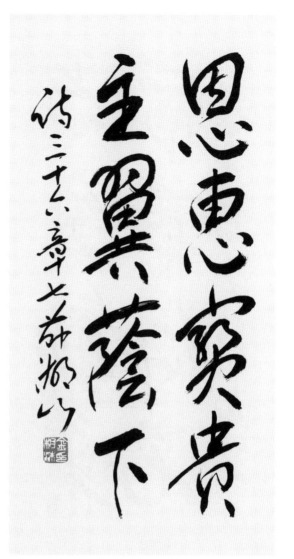

255. 恩惠寶貴 主翼蔭下(은혜보귀 주익음하)

하나님이여 주의 인자 하심이 어찌 그리
보배로우신지요 인생이 주의 날개 그늘 아
래 피하나이다
(시 36:7)

주의 인자하심을 믿는 것이 보배입니다. 주님이 큰
날개 그늘이십니다. 인생 살면서 진정 피할 곳은 당
신의 그늘 밖에 또 없습니다.

256. 當主歡樂 爾事仰託(당주환락 이사앙탁)

여호와를 의뢰하여 선을 행하라 땅에 거하여 그의 성실로 식물을 삼을지어다 또 여호와를 기뻐하라 저가 네 마음의 소원을 이루어 주시리로다 너의 길을 여호와께 맡기라 저를 의지하면 저가 이루시고 네 의를 빛같이 나타내시며 네 공의를 정오의 빛같이 하시리로다

(시 37:3~6)

주님을 기뻐하고 만사를 맡기면서 삽시다.

257. 我心慕主 渴鹿溪水(아심모주 갈록계수)

하나님이여 사슴이 시냇물을 찾기에 갈급함 같이 내 영혼이 주를 찾기에 갈급하니이다

(시 42:1)

주님을 사모하는 마음 목마른 사슴이 되어야 합니다.
갈급한 마음으로 주님을 사모함으로 행복합니다.

258. 抑鬱煩惱 仰望上帝(억울번뇌 앙망상제)

내 영혼아 네가 어찌하여 낙망하며 어찌하여 내 속에서 불안하여 하는고 너는 하나님을 바라라 그 얼굴의 도우심을 인하여 내가 오히려 찬송하리로다

(시 42:5)

억울하고 불안하고 낙심될 때 하느님을 바라고 그 얼굴을 구해야 합니다. 하느님이 우리를 향하시면 모든 슬픔은 찬송으로 바뀝니다.

259. 非倚弓刀(비의궁도)

나는 내 활을 의지하지 아니할 것이라 내 칼도 나를 구원치 못하리이다

(시 44:6)

칼을 믿는자 칼로 망하리라 하셨습니다. 믿고 의지할 것은 그리스도이시오 인격이요 참이요 사랑입니다. 칼과 창과 무력과 완력과 권력을 믿을 것이 아닙니다.

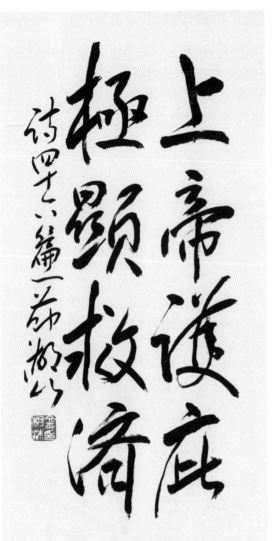

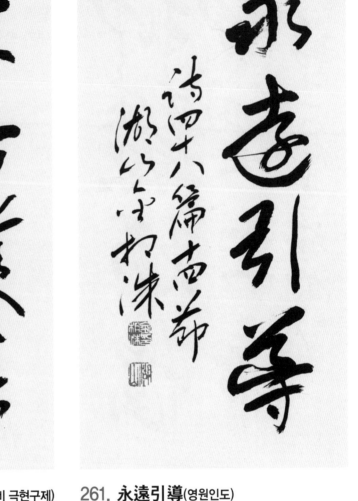

260. 上帝護庇 極顯救濟(상제호비 극현구제)

하나님은 우리의 피난처시오 힘이시니 환
난 중에 만날 큰 도움이시라

(시 46:1)

우리가 환난 당할 때 하느님 만이 피난처시오 힘이
시오 큰 도움이십니다. 믿습니다. 오직 당신 뿐 이
십니다.

261. 永遠引導(영원인도)

이 하나님은 영영히 우리 하나님이시니 우
리를 죽을 때까지 인도하시리로다

(시 48:14)

영원하신 하나님 우리를 죽을 때까지 인도하심을 믿
습니다. 생사화복을 주께 맡기고 오늘을 사는 일에
열심 합시다.

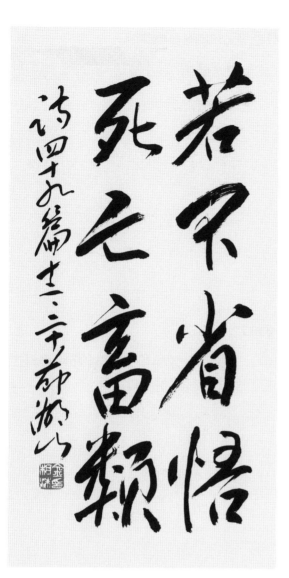

262. 若不省悟 死亡畜類 (약불성오 사망축류)

사람은 존귀하나 장구치 못함이여 멸망하는 짐승 같도다...존귀에 처하나 깨닫지 못하는 사람은 멸망하는 짐승 같도다
(시 49:12,20)

하느님이 내신 사람이라 존귀합니다. 유한함과 죄와 허물을 깨닫지 못하면 짐승만도, 버러지만도 못하게 됩니다.

263. 恩惠矜恤 塗抹愆尤 (은혜긍휼 도말건우)

하나님이여 주의 인자를 좇아 나를 긍휼히 여기시며 주의 많은 자비를 좇아 내 죄과를 도말하소서
(시 51:1)

우리는 우리의 죄를 어찌할 수 없습니다. 오직 하느님 만이 당신의 은혜와 긍휼과 자비로 우리의 죄를 없앨 수 있습니다. 이 은혜를 입은 사람이 복인입니다.

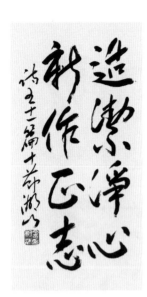

264. 造潔淨心 新作正志(조결정심 신작정지)

하나님이여 내 속에 정한 마음을 창조하시고 내 안에 정직한 영을 새롭게 하소서

(시 51:10)

가장 좋은 기도입니다. 사람은 반드시 다시 태어나야 합니다. 우리 안에 마음과 뜻을 하느님이 새롭게 지어주셔야만 합니다. 사람의 힘으로는 사람을 바꾸지 못합니다.

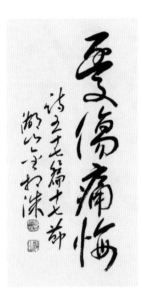

265. 憂傷痛悔(우상통회)

하나님의 구하시는 제사는 상한 심령이라 하나님이여 상하고 통회하는 마음을 주께서 멸시치 아니하시리이다

(시 51:17)

하느님이 우리에게 구하시는 제사는 소나 양이 아니라 상한 심령과 통회하는 마음입니다. 세상 살면서 상한 마음과 죄와 허물로 통회하는 마음을 제물로 하느님께 올리면서 삽시다.

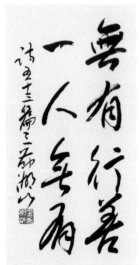

266. 無有行善 一人無有(무유행선 일인무유)

각기 물러가 함께 더러운 자가 되고 선을 행하는 자 없으니 하나도 없도다

(시 53:3)

의인도 선인도 절대적으로 세상에는 한사람도 없다입니다. 그래서 사람은 행위로는 구원 받을 수 없습니다. 절대 의와 선은 하느님에게만 부칠수 있습니다. 그래서 우리는 죄인입니다.

267. 不料是爾 我之密友(불료시이 아지밀우)

그가 곧 너로다 나의 동류 나의 동무요 나의 가까운 친우로다
(시 55:13)

원수는 멀리 있지 않습니다. 가깝고도 가까운데 있습니다. 원수는 다른 사람이 아니라 바로 나요 내 안의 깊은 곳에 있습니다. 그 원수는 내가 내 힘으로는 이길 수가 없습니다. 그래서 괴롭습니다. 그리스도를 믿습니다. 당신은 능히 없애주십니다.

268. 大能歌頌 難時保護(대능가송 난시보호)

나는 주의 힘을 노래하며 아침에 주의 인자하심을 높이 부르오리니 주는 나의 산성이시며 나의 환난 날에 피난처심이니이다
(시 59:16)

주님은 환난 날에 우리의 보호자이십니다. 주님의 그 크신 힘과 인자하심을 아침부터 노래하며 살아야 합니다.

269. 仰賴上帝 貨財莫念(앙뢰상제 화재막념)

백성들아 시시로 저를 의지하고 그 앞에 마음을 토하라 하나님은 피난처시로다 진실로 천한 자도 헛되고 높은 자도 거짓되니 저울에 달면 들려 입김보가 경하리로다 포학을 의지하지 말며 탈취한 것으로 허망하여지지 말며 재물이 늘어도 거기 치심치 말지어다
(시 62:8~10)

진정 의지 할 것은 하느님 밖에 없습니다.

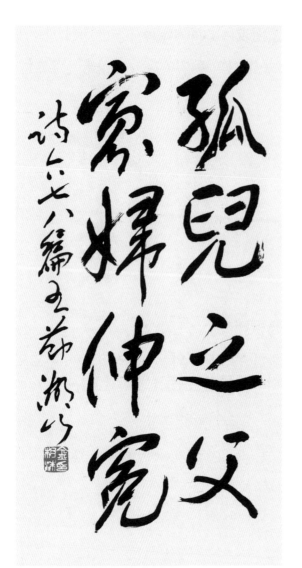

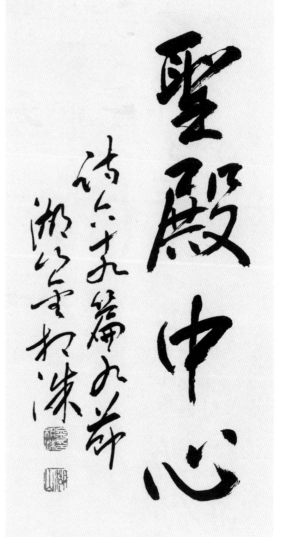

270. 孤兒之父 寡婦伸寃 (고아지부 과부신원)

그 거룩한 처소에 계신 하나님은 고아의
아버지시며 과부의 재판장이시라

(시 68:5)

하느님을 따라 우리는 고아의 아버지가 되어 도와
야 합니다. 하느님을 따라 과부의 재판장이 되어 억
울하게 하면 안됩니다. 위로하고 격려해야 합니다.

271. 聖殿中心 (성전중심)

주의 집을 위하는 열성이 나를 삼키고 주
를 훼방하는 훼방이 내게 미쳤나이다

(시 69:9)

사람은 중심에 성전이 있어야 합니다. 그리고 그 거
룩한 곳을 지키려는 열정이 있어야 합니다. 예수는
그 열정으로 장사마당이 된 성전을 정화하셨습니
다. 성전은 기도하는 집입니다.

272. 急難速應(급난속응)

주의 얼굴을 주의 종에게서 숨기지 마소서
내가 환난 중에 있사오니 속히 내게 응답
하소서

(시 69:17)

우리가 환난을 당할 때 가장 절실한 기도가 이것입
니다. 주님이 외면하지 마시고 속히 구해주시라는
것입니다. 주님이 보시고 아시고 구해주시면 다입
니다.

273. 老邁莫棄(노매막기)

나를 늙은 때에 버리지 마시며 내 힘이 쇠
약한 때에 떠나지 마소서

(시 71:9)

사람이 늙고 병약할 때에 정말 주님께서 도와주셔
야 합니다. 사람들은 다 멀리해도 주님만은 가까이
계시고 우리 기도를 들으시고 우리의 힘이 되시옵
니다.

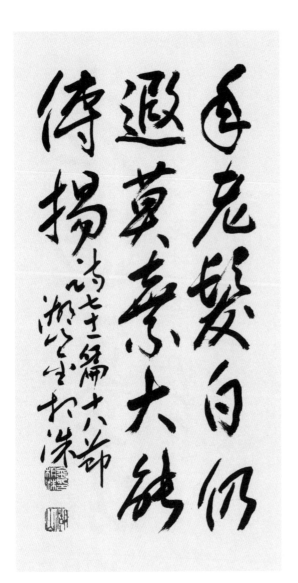

274. 年老髮白 仍遐莫棄 大能傳揚
(연로발백 잉하막기 대능전양)

하나님이여 내가 늙어 백수가 될 때에도
나를 버리지 마시며 내가 주의 힘을 후대
에 전하고 주의 능을 장래 모든 사람에게
전하기 까지 나를 버리지 마소서

(시 71:18)

사람이 늙어 백수가 되어 힘이 없을 때 주님을 더욱
의지합니다. 주여 버리지마시고 살아서 주의 힘과
능을 후세인들에게 전하게 하소서.

275. 晝夜屬主 疆界冬夏 (주야속주 강계동하)

낮도 주의 것이요 밤도 주의 것이라 주께
서 빛과 해를 예비하셨으며 땅의 경계를
정하시며 여름과 겨울을 이루셨나이다

(시 74:16,17)

낮도 밤도 빛도 해도 여름도 겨울도 땅의 경계 다 주
의 것입니다. 우리가 어떤 경지에 처하여도 우리를
구원하실 수 있습니다.

276. 救主名榮(구주명영)

우리 구원의 하나님이여 주의 이름의 영광
을 위하여 우리를 도우시며 주의 이름을 위
하여 우리를 건지시며 우리 죄를 사하소서
(시 79:9)

우리를 보아서는 아무 것도 할 마음 없으시겠지만
주의 이름과 주의 영광을 위해서 우리를 도우시고
건지시고 우리 죄를 사하시옵소서.

277. 雀鳥有巢 燕子有窩(작조유소 연자유와)

나의 왕 나의 하나님 만군의 여호와여 주
의 제단에서 참새도 제 집을 얻고 제비도
새끼 둘 보금자리를 얻었나이다
(시 84:3)

참새도 제비도 거처가 있는데 사람이 이렇게 어려
워서야 되겠습니까. 우리 인생을 불쌍히 여기사 저
마다 보금자리를 주시옵소서.

278. 恃主得力 心願趨道(시주득력 심원추도)

주께 힘을 얻고 그 마음에 시온의 대로가 있는 자는 복이 있나이다

(시 84:5)

우리는 날마다 주님께로부터 새 힘을 받아 시온을 향하여 주의 품을 향하여 달려가는 삶을 살아야 합니다. 그것이 복 있는 사람입니다.

279. 主院一日 上帝殿闇(주원일일 상제전혼)

주의 궁정에서 한 날이 다른 곳에서 천 날 보다 나은즉 악인의 장막에 거함보다 내 하나님 문지기로 있는 것이 좋사오니

(시 84:10)

세상에서 악조건이라도 주님의 그늘에서 주님과 함께라면 그 곳이 천국이요 행복입니다. 주님을 사랑하고 좋아하니까요.

280. 願禱達聽(원도달청)

나의 기도로 주의 앞에 달하게 하시며 주
의 귀를 나의 부르짖음에 기울이소서

(시 88:2)

우리의 기도가 주님께 상달되고 우리의 부르짖음에
주께서 귀기울이신다면 얼마나 좋을까요. 믿읍시
다. 우리의 기도와 부르짖음은 반드시 주께 달하고
주께서 들으신다는 것을!

281. 天地屬主 萬物建主(천지속주 만물건주)

하늘이 주의 것이요 땅도 주의 것이라 세
계와 그 중에 충만한 것을 주께서 건설하
셨나이다

(시 89:11)

천지만물 다 주님이 내시고 주님의 것입니다. 풀과
나무 잡초라도 무시 말고 자세히 들여다 보면 의미
없는 것은 하나도 없습니다. 신비함에 놀라고 감사
할 뿐입니다.

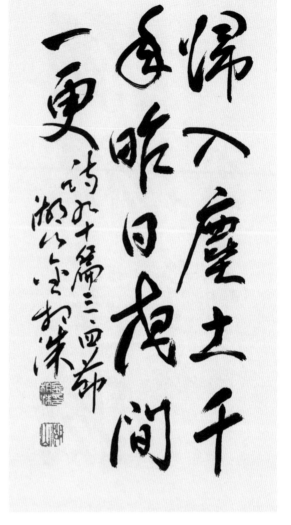

282. 歲月甚短 世人虛幻(세월심단 세인허환)

나의 때가 얼마나 단축한지 기억하소서 주께서 모든 인생을 어찌그리 허무하게 창조하셨는지요

(시 89:47)

세월은 빠르고 인간의 수명은 나무 만도 못합니다. 그만큼 약하고 믿을 것이 못된다는 말입니다. 하느님 당신 없이는 살 수가 없이 만들어졌음을 깨달아야 합니다.

283. 歸入塵土 千年昨日 夜間一更
(귀입진토 천년작일 야간일경)

주께서 사람을 티끌로 돌아가게 하시고 말씀하시기를 너희 인생들은 돌아가라 하셨사오니 주의 목전에는 천년이 지나간 어제 같으며 밤의 한 경점 같을 뿐임이니이다

(시 90:3,4)

주께서 인생을 허무하게 지으셨습니다. 진토 같고 초로와 같습니다. 하나 주를 의지하면 강합니다. 그런 깊은 뜻이 있습니다.

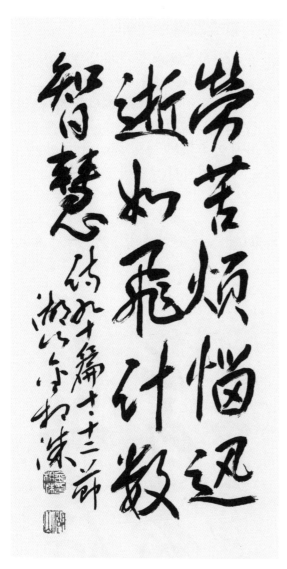

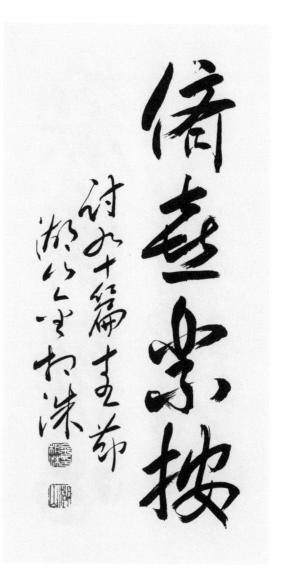

284. 勞苦煩惱 迅逝如飛 計數智慧
(노고번뇌 신서여비 계수지혜)

우리의 연수가 칠십이요 강건하면 팔십이
라도 그 연수의 자랑은 수고와 슬픔 뿐이
요 신속히 가니 우리가 날아가나이다...우
리에게 우리 날 계수함을 가르치사 지혜의
마음을 얻게 하소서

(시 90:10,12)

인생은 괴롭고 짧습니다. 인생 계수법을 바로 알고
똑바로 살아야 합니다.

285. 侉喜樂按(제희락안)

우리를 곤고케 하신 날수대로와 우리의 화
를 당한 연수대로 기쁘게 하소서

(시 90:15)

모든 것을 다 좋은 것으로 천배나 갚아주시는 당신
이신 것을 믿고 구하오니 우리의 지난 어두움의 세
월들을 모두 맑음으로 갚아주시기를 기도합니다.

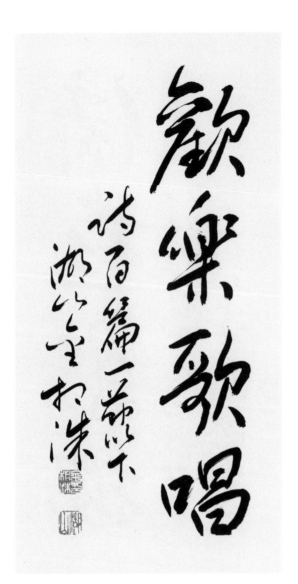

286. 歡樂歌唱(환락가창)

온 땅이여 여호와께 즐거이 부를지어다 기
쁨으로 여호와를 섬기며 노래하면서 그 앞
에 나아갈지어다 여호와가 우리 하나님이
신 줄 너희는 알지어다 그는 우리를 지으
신 자시오 우리는 그의 것이니 그의 백성
이요 그의 기르시는 양이로다

(시 100:1~3)

우리의 하느님을 노래하면서 살아갑시다.

287. 永存永世 年壽無窮(영존영세 연수무궁)

천지는 없어지려니와 주는 영존하시겠고
그것들은 다 옷같이 낡으리니 의복같이 바
꾸시면 바뀌려니와 주는 여상하시고 주의
년대는 무궁하리이다

(시 102:26,27)

천지만물 다 변하고 없어져도 주님은 불변하시고 영
원 영존하십니다. 진정 믿고 의지할 만합니다. 굳게
믿고 삽니다.

288. 慈愛矜憐 大施恩寵(자애긍련 대시은총)

여호와는 자비로우시며 은혜로우시며 노
하기를 더디 하시며 인자하심이 풍부하시
도다

(시 103:8)

하느님은 자비로우시고 인자하셔서 오래 참으시고
많이 기다리십니다. 그러나 마냥 대자 대비 하시지
는 않습니다. 쉽게 보아서는 절대 안됩니다. 버림받
는 수가 있습니다. 정신을 차립시다.

289. 知我性情 念我塵土(지아성정 염아진토)

...저가 우리의 체질을 아시며 우리가 진
토임을 기억하심이로다

(시 103:14)

하느님이 우리를 잘 아십니다. 속속들이 아시고 모
르시는 것이 없이 아시는 것을 알아야 합니다. 당신
을 속일 생각일랑 아예 하지 말고 당신의 긍휼과 자
비와 은총을 구해야 합니다.

290. 酒悅人心 油澤人面 糧養心氣
(주열인심 유택인면 양양심기)

사람의 마음을 기쁘게하는 포도주와 사람
의 얼굴을 윤택케하는 기름과 사람의 마음
을 힘있게 하는 양식을 주셨도다

(시 104:15)

술과 고기와 양식을 하느님이 우리에게 음식으로 주
셨습니다. 음식 그 이상은 아무것도 아닙니다. 감사
함으로 먹고 마시고 건강하게 즐겁게 하늘 뜻 받들
어 열심히 살아야 합니다.

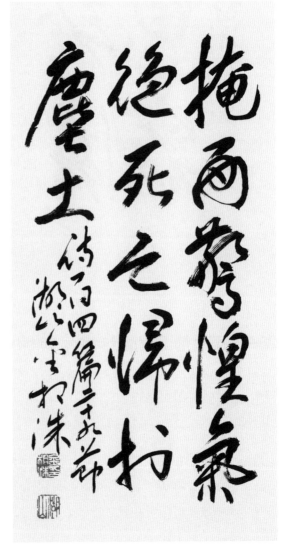

291. 掩面驚惶 氣絕死亡 歸於塵土
(엄면경황 기절사망 귀어진토)

주께서 낯을 숨기신즉 저희가 떨고 주께서
저희 호흡을 취하신즉 저희가 죽어 본 흙
으로 돌아가나이다

(시 104:29)

주님이 우리를 외면하시면 두려운 일입니다. 주님
이 우리의 호흡을 취하시면 죽을 수 밖에 없고 죽으
면 흙으로 돌아갑니다. 그래서 주님을 거스르지 말
고 항상 은총을 구해야 합니다.

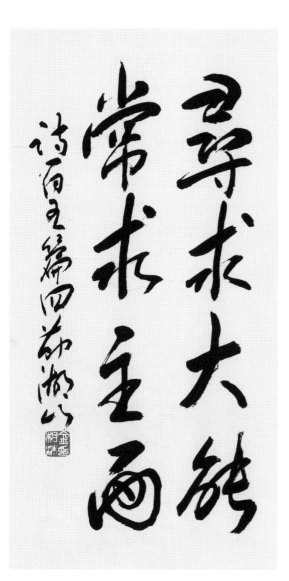

292. 尋求大能 常求主面(심구대능 상구주면)

여호와와 그 능력을 구할지어다 그 얼굴을
항상 구할지어다

(시 105:4)

사람은 잡초보다 약합니다. 고로 우리는 하느님의
능력을 간절히 구해야 합니다. 그리고 주님이 우리
를 외면하시면 큰일입니다. 고로 주의 얼굴을 항상
구해야 합니다.

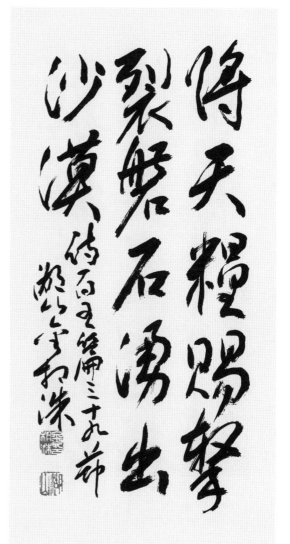

293. 將天糧賜 擊裂磐石 湧出沙漠
(장천량사 격렬반석 용출사막)

여호와께서 구름을 펴사 덮개를 삼으시고
밤에 불로 밝히셨으며 그들이 구한즉 메추
라기로 오게 하시며 또 하늘 양식으로 그
들을 만족케 하셨도다 반석을 가르신즉 물
이 흘러나서 마른 땅에 강 같이 흘렀으니

(시 105:39~41)

구름기둥 불기둥으로 인도하시고 하늘 양식으로 먹
이시고 반석에서 물나게 하신 하느님을 믿습니다.

294. 藐視美地 不信主言 怨辭弗聽
(묘시미지 불신주언 원사불청)

저희가 낙토를 멸시하며 그 말씀을 믿지
아니하고 저희 장막에서 원망하며 여호와
의 말씀을 청종치 아니하였도다

(시 106:24,25)

불신 불청이 얼마나 큰 죄인가를 알아야 합니다. 그
리고 뒤에 숨어서 원망하는 것 또한 큰 죄입니다. 하
느님이 우리를 인도하시는 곳은 낙토입니다. 믿고
따름이 옳습니다.

295. 稱頌恩惠 渴飮饑飽(칭송은혜 갈음기포)

여호와의 인자하심과 인생에게 행하신 기
이한 일을 인하여 그를 찬송할지로다 저가
사모하는 영혼을 만족케 하시며 주린 영혼
에게 좋은 것으로 채워주심이로다

(시 107:8,9)

하느님의 베푸신 은혜를 깨달아 감사하고 노래해야
합니다. 갈하고 주린 인생의 영혼을 만족케 하시는
주님이십니다.

296. 琴瑟當醒 我黎明醒(금슬당성 아려명성)

비파야 수금아 깰지어다 내가 새벽을 깨우리로다

(시 108:2)

잠에서 깨어나야 합니다. 해가 뜨기 전에 일어나야 합니다. 내가 깨어나야 악기들도 녹슬지 않습니다. 밤이 너무 오래 깊습니다. 새벽을 깨웁시다. 악기를 깨웁시다. 죄와 악과 거짓으로 꽉찬 이 시대의 이 밤을 깨웁시다.

297. 救免死亡 眼不流淚 足不顚蹶
(구면사망 안불유루 족불전궐)

주께서 내 영혼을 사망에서 내 눈을 눈물에서 내 발을 넘어짐에서 건지셨나이다

(시 116:8)

우리가 살아 있다하지만 영혼이 죽는 것이 큰일입니다. 영혼의 사망을 면케하심을 감사해야 합니다. 그리고 우리의 눈에서 눈물이 그치고 우리의 발이 실족치 않는 것을 크게 감사합니다.

298. 大施恩惠 誠實永遠(대시은혜 성실영원)

너희 모든 나라들아 여호와를 찬양하며 너
희 모든 백성들아 저를 칭송할지어다 우리
에게 향하신 여호와의 인자하심이 크고 진
실하심이 영원함이로다 할렐루야

(시 117:1,2)

하느님의 인자하심이 크고 진실하심이 영원하기 때
문에 나라들도 백성들도 하느님을 찬양하고 찬송해
야 합니다.

299. 寬闊之地(관활지지)

내가 고통중에 여호와께 부르짖었더니 여
호와께서 응답하시고 나를 관활한 곳에 세
우셨도다 여호와는 내 편이시라 내게 두려
움이 없나니 사람이 내게 어찌할꼬...여호
와께 피함이 방백들을 신뢰함보다 낫도다

(시 118:5,6,9)

하느님은 당신을 믿고 의지하고 부르짖는 자를 반
드시 응하시고 넓은 곳으로 인도하십니다.

150

300. 少何能潔 遵依主言(소하능결 준의주언)

청년이 무엇으로 그 행실을 깨끗케 하리이
까 주의 말씀을 따라 삼갈 것이니이다

(시 119:9)

혈기 왕성한 젊은이가 어떻게 행실을 깨끗이 할 수
있을까요. 자력으로는 어렵습니다. 주의 말씀 따라
삼갈 때 가능합니다. 성서를 날마다 상고하고 기도
할 때 성령이 감동하십니다.

301. 主啓我目 律法奧義(주계아목 율법오의)

내 눈을 열어서 주의 법의 기이한 것을 보
게 하소서

(시 119:18)

차라리 소경이었으면 죄가 없으리라 하셨습니다.
우리는 소경입니다. 정말 볼 것을 못 보기 때문입니
다. 우리 눈을 열어 주십시오 그래서 주의 법의 기
이한 것을 볼 수 있게!

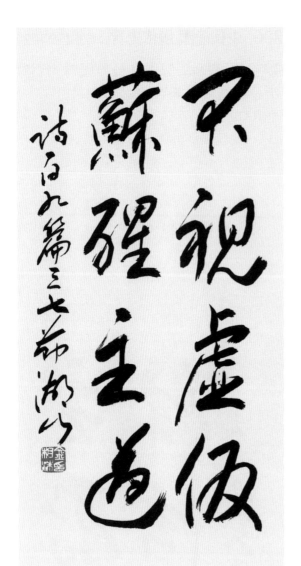

302. 不視虛假 蘇醒主道(불시허가 소성주도)

내 눈을 돌이켜 허탄한 것을 보지 말게 하
시고 주의 도에 나를 소성케 하소서

(시 119:37)

우리 눈은 허탄한 것을 좋아하고 많이 봅니다. 그것
은 눈 탓이 아닙니다. 마음이 문제입니다. 그래서
주님의 도로 소성하고 새 힘을 받아 살아야 합니다.

303. 苦難有益 學習主典(고난유익 학습주전)

고난 당한 것이 내게 유익이라 이로 인하
여 내가 주의 율례를 배우게 되었나이다

(시 119:71)

고난 당하는 것이 좋을리 없습니다. 괴롭고 억울하
고 아픔입니다. 그러나 그것을 통해 주님께 더 가까
이 가고 인생의 많은 것을 배울 수 있다면 우리에게
유익입니다.

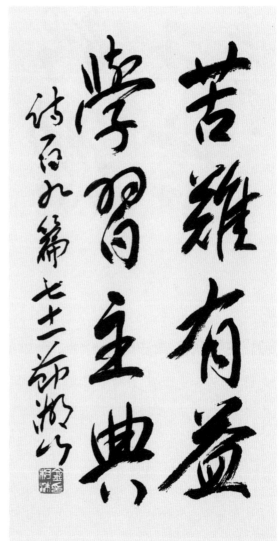

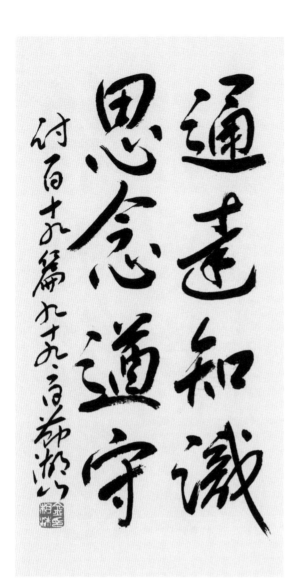

304. 通達知識 思念遵守(통달지식 사념준수)

내가 주의 증거를 묵상하므로 나의 명철함이 나의 모든 스승보다 승하며 주의 법도를 지키므로 나의 명철함이 노인보다 승하니이다

(시 119:99,100)

주님의 법도와 증거를 마음에 새기는 삶으로 사는 것이 중요합니다. 그러면 스승보다 노인보다 승할 수 있습니다.

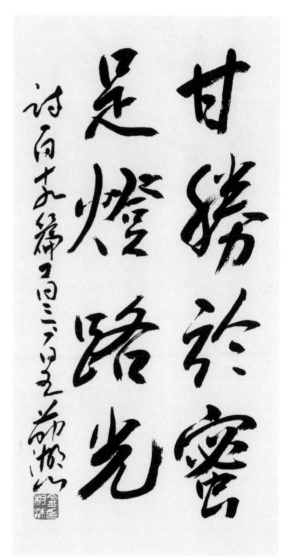

305. 甘勝於密 足燈路光(감승어밀 족등로광)

주의 말씀의 맛이 내게 어찌 그리 단지요 내 입에 꿀보다 더하니이다...주의 말씀은 내 발에 등이요 내 길에 빛이니이다

(시 119:103,105)

주의 말씀이 달아야 합니다. 날마다 상고해야 합니다. 그 말씀이 우리 발에 등이고 우리 길에 빛이기 때문입니다.

306. 主法公義 聰明生存(주법공의 총명생존)

주의 증거는 영원히 의로우시니 나로 깨닫
게 하사 살게 하소서

(시 119:144)

주님의 법은 항상 그리고 영원히 옳습니다. 우리가
깨달아 알고 실천하는 것이 중요합니다. 모양은 중
요하지 않습니다. 마음 속 깊이 새기고 상황에 적응
하여 살아가야 합니다.

307. 黎明籲懇 醒思念柱(여명유간 성사념주)

내가 새벽 전에 부르짖으며 주의 말씀을
바랐사오며 주의 말씀을 묵상하려고 내 눈
이 야경이 깊기 전에 깨었나이다

(시 119:147,148)

고요한 새벽이 좋습니다. 주의 말씀을 상고하고 기
도하고 부르짖어야 합니다. 해보다 먼저 일어나고
날마다 성경 한절 꼭 읽읍시다.

308. 患難呼籲 主救離誑(환난호유 주구리광)

내가 환난 중에 여호와께 부르짖었더니 내게 응답하셨도다 여호와여 거짓된 입술과 궤사한 혀에서 내 생명을 건지소서

(시 120:1,2)

말 한마디로 죽고 사는 험하고 악한 세상입니다. 그 그물에 걸리지 말아야 합니다. 하느님께 기도하고 환난을 당할 때에 부르짖어 응답받고 벗어나야 합니다.

309. 向山舉目 救創造主(향산거목 구창조주)

내가 산을 향하여 눈을 들리라 나의 도움이 어디서 올꼬 나의 도움이 천지를 지으신 여호와에게서로다

(시 121:1,2)

어려움은 코 앞에 있어도 눈은 멀리 봐야 합니다. 고개를 들고 산을 향해 멀리 보면서 생각해 보세요. 우리의 구원은 천지를 지으신 하느님에게서 옵니다.

310. 建造房室 保護城池(건조방실 보호성지)

여호와께서 집을 세우지 아니하시면 세우는 자의 수고가 헛되며 여호와께서 성을 지키지 아니하시면 파숫군의 경성함이 허사로다

(시 127:1)

집을 짓는 것도 성을 지키는 것도 인격을 갖추는 것도 하느님이 하셔야 합니다. 하느님 없이 하느님을 거스르는 모두가 헛것입니다.

311. 所賜之業 胎産賞賚(소사지업 태산상뢰)

자식은 여호와의 주신 기업이요 태의 열매는 그의 상급이로다

(시 127:3)

자식은 하느님이 주신 기업이요 상급이랍니다. 감사하고 내 맘대로 대하지말고 하느님 뜻대로 기르고 대해야 합니다. 내 맘대로 내 욕심대로 경영하다가 실패하고 부모자식 간에 원수가 됩니다.

312. 深淵呼籲 聽懇求聲 常施赦免
(심연호유 청간구성 상시사면)

여호와여 내가 깊은 데서 주께 부르짖었나이다 주여 내 소리를 들으시며 나의 간구하는 소리에 귀를 기울이소서 여호와여 주께서 죄악을 감찰하실진대 주여 누가 서리이까 그러나 사유하심이 주께 있음은 주를 경외케 하심이니이다

(시 130:1~4)

주님의 사유하심을 믿고 은총을 빕니다.

313. 我心盼慕 夫盼天明(아심반모 부반천명)

파숫군이 아침을 기다림보다 내 영혼이 주를 더 기다리나니 참으로 파숫군의 아침을 기다림보다 더하도다

(시 130:6)

파숫군이 아침을 기다림보다 더 간절하게 주님을 기다리는 영혼을 가지고 삽시다. 주님으로 목마르고 주님으로 애타하면서 간절한 심령으로 삽시다.

314. 我心恬靜 斷乳嬰孩 (아심념정 단유영해)

실로 내가 내 심령으로 고요하고 평온케 하기를 젖 뗀 아이가 그 어미품에 있음 같게 하였나니 내 중심이 젖 뗀 아이와 같도다

(시 131:2)

엄마 품에 아기처럼 우리의 심령이 고요하고 평온해야 합니다. 그러려면 관계가 편해야 합니다. 하느님과 대인과 자연과의 관계 말입니다.

315. 和睦同居 何其善美 (화목동거 하기선미)

형제가 연합하여 동거함이 어찌 그리 선하고 아름다운고

(시 133:1)

형제가 진정 연합하여 동거하는 집이 그리 많지 않습니다. 쉽지가 않습니다. 그러나 지극히 선하고 아름다운 일이라니 애써서 해내야 합니다. 서로 이해하고 양보하고 희생하는 일이 따라야 합니다. 누군가의 많은 희생이 필요합니다.

316. 雲霧地極 雨降電閃 風吹府庫 (운무지극 우강전섬 풍취부고)

안개를 땅 끝에서 일으키시며 비를 위하여 번개를 만드시며 바람을 그 곳간에서 내시는도다

(시 135:7)

하느님의 창조와 그 섭리의 신비함과 놀라움을 말로 다 형용할 수 없습니다. 하늘과 땅과 바다와 그 속에 있는 것들을 어찌 말로 다 할수 있겠습니까. 놀라워서 손으로 입을 가릴 뿐입니다. 하느님! 당신은 우리의 하느님이십니다.

317. 河濱追想 痛哭流淚(하빈추상 통곡유루)

우리가 바벨론의 여러 강변 거기 앉아서
시온을 기억하며 울었도다...예루살렘아
내가 너를 잊을진대 내 오른손이 그 재주
를 잊을지로다

(시 137:1,5)

나라 잃고 포로 생활 하면서 처량한 신세를 한탄하
면서 강가에서 날마다 웁니다. 조국 산천을 잊을 수
없습니다. 잊기 전에 잘 살아야죠!

318. 垂顧卑微 鑒察驕傲(수고비미 감찰교오)

여호와께서 높이 계셔도 낮은 자를 하감하
시며 멀리서도 교만한 자를 아시나이다

(시 138:6)

높은데서도 멀리서도 다 보시고 아시니 아예.. 하느
님 피할 생각일랑 하지말아야 합니다. 하느님은 뒤
가 없습니다. 우리가 어디서 무엇을 하든 다 하느님
앞입니다.

319. 往何處避 上天下榻 翅飛海極(왕하처피 상천하탑 시비해극)

내가 주의 신을 떠나 어디로 가며 주의 앞에서 어디로 피하리이까 내가 하늘에 올라갈지라도 거기 계시며 음부에 내 자리를 펼지라도 거기 계시니이다 내가 새벽 날개를 치며 바다 끝에 가서 거할지라도 곧 거기서도 주의 손이 나를 인도하시며 주의 오른손이 나를 붙드시리이다

(시 139:7~10)

주님을 피할 생각 말고 차라리 투항 합시다.

320. 鑒察心思 試鍊意念(감찰심사 시련의념)

하나님이여 나를 살피사 내 마음을 아시며 나를 시험하사 내 뜻을 아옵소서

(시 139:23)

내 속마음을 내 속에 선한 뜻을 누가 진정 알아 줄 수 있을까. 하느님 밖에는 없을 것 같습니다. 그래서 힘 내고 믿음을 계속 합시다.

321. 保護脫離 失足强暴(보호탈리 실족강폭)

여호와여 나를 지키사 악인의 손에 빠지지 않게 하시며 나를 보전하사 강포한 자에게서 벗어나게 하소서 저희는 나의 걸음을 밀치려 하나이다

(시 140:4)

하나님이 지켜주셔야 합니다. 죄악에 빠지지 않게 그리고 악에서 구해주셔야 합니다. 악인에게서 벗어나게, 넘어지지 않게 해 주시기를 빕니다.

322. 盼望仰賴 莫傾滅命(반망앙뢰 막경멸명)

주 여호와여 내 눈이 주께 향하며 내가 주께 피하오니 내 영혼을 빈궁한대로 버려두지 마옵소서

(시 141:8)

우리의 눈은 항상 주를 향하고 우리의 몸과 마음은 항상 주를 앙망하고 신뢰하여야 합니다. 그래서 우리의 영혼이 살찌게 해야 합니다.

323. 剛强如樹 美麗殿石(강강여수 미려전석)

우리 아들들은 어리다가 장성한 나무 같으며 우리 딸들은 궁정의 식양대로 아름답게 다듬은 모퉁이 돌과 같으며

(시 144:12)

부모들은 자식들을 향한 깊은 정과 사랑이 있어야 합니다. 아들의 씩씩함과 딸의 아름다움을 이뻐하고 격려해야 합니다. 영조의 사도세자에 대한 부정을 의심합니다.

324. 生存頌揚 君王世人 仰望上帝
(생존송양 군왕세인 앙망상제)

나의 생전에 여호와를 찬양하며 나의 평생
에 내 하나님을 찬송하리로다 방백들을 의
지하지 말며 도울 힘이 없는 인생도 의지
하지 말지니 그 호흡이 끊어지면 흙으로
돌아가서 당일에 그 도모가 소멸하리로다
야곱의 하나님으로 자기 도움을 삼으며 여
호와 자기 하나님에게 그 소망을 두는 자
는 복이 있도다

(시 146:2~5)

아멘 아멘입니다.

325. 受屈伸寃 賜食餓者 護客孤寡
(수굴신원 사식아자 호객고과)

압박 당하는 자를 위하여 공의로 판단하시
며 주린 자에게 식물을 주시는 자시로다
여호와께서 간힌 자를 해방하시며 여호와
께서 소경의 눈을 여시며 여호와께서 비굴
한 자를 일으키시며 여호와께서 의인을 사
랑하시며 여호와께서 객을 보호하시며 고
아와 과부를 붙드시고 악인의 길은 굽게
하시는도다

(시 146:7~9)

하느님의 하시는 일을 따라갑시다.

326. 馬力人能 喜悅敬畏 盼望主恩
(마력인능 희열경외 반망주은)

여호와는 말의 힘을 즐거워 아니하시며 사
람의 다리도 기뻐 아니하시고 자기를 경외
하는 자와 그 인자하심을 바라는 자들을
기뻐하시는도다

(시 147:10,11)

권력이나 무력을 믿을 것이 못되고 자기 몸이나 팔
다리 힘도 자랑할 바가 아닙니다. 하느님은 당신을
경외하고 바라는 자를 기뻐하십니다.

327. 能事大德 彈琴鼓瑟 氣者頌揚
(능사대덕 탄금고슬 기자송양)

할렐루야 그 성소에서 하나님을 찬양하며
그 권능의 궁창에서 그를 찬양할지어다 그
의 능하신 행동을 인하여 찬양하며 그의
지극히 광대하심을 좇아 찬양할찌어다 나
팔 소리로 찬양하며 비파와 수금으로 찬양
할지어다 소고 치며 춤추어 찬양하며 현악
과 퉁소로 찬양할지어다 큰 소리 나는 제
금으로 찬양하며 높은 소리 나는 제금으로
찬양 할지어다 호흡이 있는 자마다 여호와
를 찬양할지어다 할렐루야

(시 150:1~6)

찬양 찬양! 당신은 찬양받아 마땅합니다.

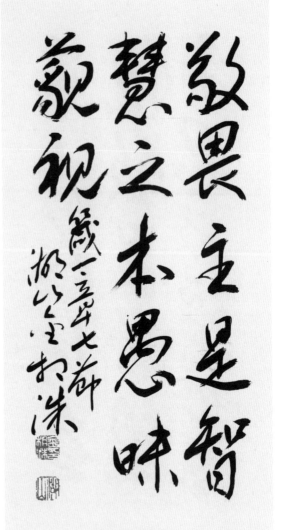

328. 明公義正(명공의정)

지혜롭게 의롭게 공평하게 정직하게 행할 일에 대하여 훈계를 받게 하며

(잠 1:3)

사람을 총명하게 하고 공과 의를 굳게 잡게 하고 정의를 지키게 하는 훈계의 책이라면 얼마나 좋은가. 잠언이 그렇습니다. 이 책을 읽고 그런 사람이었으면 합니다.

329. 敬畏主是 智慧之本 愚昧藐視
(경외주시 지혜지본 우매묘시)

여호와를 경외하는 것이 지식의 근본이어늘 미련한 자는 지혜와 훈계를 멸시하느니라

(잠 1:7)

하느님을 경외하는 것이 모든 지식과 지혜의 근본입니다. 하느님 무서운 줄 모르는 사람이 쌓은 지식과 지혜는 모두 다 헛것입니다. 우매한 사람입니다. 소경입니다.

330. 聽我安然 平康無禍(청아안연 평강무화)

어리석은 자의 퇴보는 자기를 죽이며 미련한 자의 안일은 자기를 멸망시키려니와 오직 나를 듣는 자는 안연히 살며 재앙의 두려움이 없이 평안하리라

(잠 1:32,33)

과거지향 하지말고 앉아 뭉개지도 말고 앞에 가신 주님의 인도하심 따라 앞으로 한발짝이라도 내 딛는 삶이 중요합니다. 미래지향 합시다.

331. 一心賴主 道途平直(일심뢰주 도도평직)

너는 마음을 다하여 여호와를 의뢰하고 네 명철을 의지하지 말라 너는 범사에 그를 인정하라 그리하면 네 길을 지도하시리라

(잠 3:5,6)

절대로 믿을 분은 하느님 뿐입니다. 우리의 명철보다 하느님을 우선하고 신뢰하고 범사에 당신을 인정하면 우리를 잘 인도하십니다.

332. 義者旭光(의자욱광)

의인의 길은 돋는 햇볕 같아서...

(잠 4:18)

돋는 해는 밤새 찬 기운을 몰아내고 하루를 따뜻하게 합니다. 의인의 가는 길은 그와 같습니다. 세상의 모든 어두움과 악과 거짓의 기운을 몰아내는 의인의 길을 갑시다.

333. 父樂知子 母憂愚子(부락지자 모우우자)

...지혜로운 아들은 아비로 기쁘게 하거니
와 미련한 아들은 어미의 근심이니라

(잠 10:1)

부모를 근심하게 하는 것은 지혜가 아닙니다. 미련
한 자식입니다. 부모를 기쁘시게 하는 것이 지혜입
니다. 꼭 물질 만이 아닙니다. 말 한마디 행동거지
하나가 중요합니다.

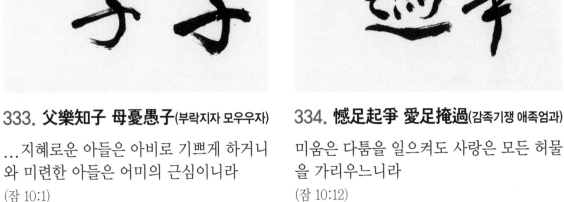

334. 憾足起爭 愛足掩過(감족기쟁 애족엄과)

미움은 다툼을 일으켜도 사랑은 모든 허물
을 가리우느니라

(잠 10:12)

다투지 않고 살아야 합니다. 그러려면 미움을 없애
야 합니다. 그러나 죄와 악과 거짓은 미워해야 합니
다. 그리고 사랑은 모든 허물을 덮습니다. 사랑은
하느님으로부터 오는 것 그래서 사람이 다시나야 사
랑할 수 있습니다.

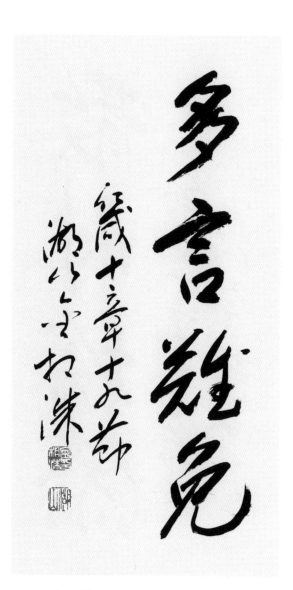

335. 多言難免(다언난면)

말이 많으면 허물을 면키 어려우나…

(잠 10:19)

말을 아껴야 합니다. 절제해야 합니다. 그래야 실수가 적습니다. 마임도 중요합니다.

336. 敬主遐齡(경주하령)

여호와를 경외하면 장수하느니라…

(잠 10:27)

오래 살고 싶으면 하느님을 경외해야 합니다. 하느님 무서운 줄 알고 조신하게 살아야 합니다.

337. 無政民隕 議士平康(무정민운 의사평강)

도략이 없으면 백성이 망하여도 모사가 많
으면 평안을 누리느니라

(잠 11:14)

말로만 민을 위한다 하고 정치가 정치를 위한 정치
를 하니까 민이 죽을 지경입니다. 진정 의사가 많아
서 나라와 민이 편했으면 합니다.

338. 散財增添(산재증첨)

흩어 구제하여도 더욱 부하게 되는 일이
있나니…

(잠 11:24)

지나치게 인색하지 말아야 합니다. 아낀다고 반드
시 부자 되는 것 아닙니다. 흩어 구제하는 자 진정
부자가 됩니다. 존경 받는 부자가 아쉽습니다. 욕
먹는 부자는 부자가 아닙니다.

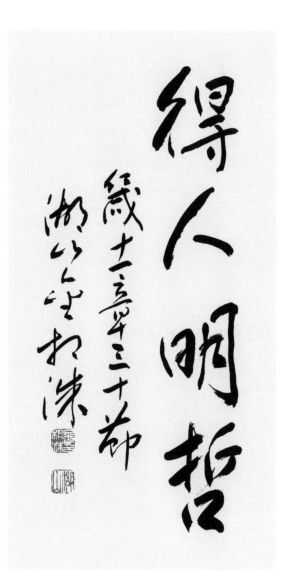

339. 得人明哲(득인명철)

...지혜로운 자는 사람을 얻느니라

(잠 11:30)

자기의 재물을 의지하는 자는 패망할 것이고 지혜로운 자는 사람 귀한 줄 알고 사람을 얻습니다. 사람 귀한 줄 알아야 합니다. 사람 사는 세상에는 사람이 제일입니다. 사람이 사람이면 다 사람인가? 사람이 사람다워야 사람이지요!

340. 守口保命 多言敗亡(수구보명 다언패망)

입을 지키는 자는 그 생명을 보전하나 입술을 크게 벌리는 자에게는 멸망이 오느니라

(잠 13:3)

말 조심해야 합니다. 보고 듣는 것은 많이 하되 말은 적게 하는 것이 실수를 줄일 수 있습니다. 명대로 살려면 말을 적게 그리고 조심해야 합니다.

341. 守誡尊榮(수계존영)

...경계를 지키는 자는 존영을 얻느니라

(잠 13:18)

우리가 자유인이지만 우리 맘 속에 계가 있음이 중요합니다. 훈계도 있고 충고도 들어야 합니다. 진정 겸손한 사람에게 존영이 따릅니다.

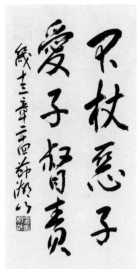

342. 不杖惡子 愛子督責(불장악자 애자독책)

초달을 차마 못하는 자는 그 자식을 미워함이라 자식을 사랑하는자는 근실히 징계하느니라

(잠 13:24)

나무도 어릴 때 잡아주어야 하는데 우리는 자식을 어릴때는 귀엽다고 버릇없이 기르고 다 커서 잡으려니 원수가 됩니다. 유아교육이 중요합니다. 진정 자식 사랑이 무엇인지!

343. 忍努明哲(인노명철)

노하기를 더디 하는 자는 크게 명철하여도 마음이 조급한 자는 어리석음을 나타내느니라

(잠 14:29)

참을 인자 셋이면 살인도 면한다 합니다. 노를 누르고 혈기를 참기가 어려우나 그것을 하는 사람이 현명한 사람입니다. 노를, 화를 참읍시다. 그래서 어리석음을 면합시다.

344. 溫良身爽 嫉妬骨朽(온량신상 질투골후)

마음의 화평은 육신의 생명이나 시기는 뼈
의 썩음이니라

(잠 14:30)

따뜻한 마음, 평안한 마음은 몸을 상쾌하게 합니다.
하나 시기 질투하는 마음은 뼈를 썩힙니다. 안심입
명하는 것이 제일입니다.

345. 溫和息怒 暴戾激怒(온화식노 폭려격노)

유순한 대답은 분노를 쉽게 하여도 과격한
말은 노를 격동하느니라

(잠 15:1)

이런 저런 일로 화가 많이 나 있는 세상입니다. 과
격한 말로 불 난데 기름 붓지 말고 따뜻한 말로 화
를 잠 재우고 위로, 격려해야 합니다. 사람을 불쌍
히 여기고 세상을 사랑해야 합니다.

346. 惡人祭惡 正人祈悅(악인제오 정인기열)

악인의 제사는 여호와께서 미워하셔도 정
직한 자의 기도는 그가 기뻐하시느니라

(잠 15:8)

죄와 악을 밥 먹듯 하면서 예배만 잘 드리면 되는 줄
아나요. 하느님은 미워하십니다. 정직하게 진실하
게 살면서 드리는 기도를 하느님은 기뻐하십니다.

347. 面容歡笑 神色慘淡(면용환소 신색참담)

마음의 즐거움은 얼굴을 빛나게 하여도 마
음의 근심은 심령을 상하게 하느니라

(잠 15:13)

마음이 즐거워야 얼굴이 맑습니다. 화장품 만으로
는 안됩니다. 마음에 근심이 있으면 심령이 상하고
썩습니다. 마음을 잘 다스려야 합니다. 주님의 은총
으로 가능합니다.

348. 食牛相憾 食菜相愛(식우상감 식채상애)

여간 채소를 먹으며 서로 사랑하는 것이
살진 소를 먹으며 서로 미워하는 것보다
나으니라

(잠 15:17)

잘 먹고 잘 산다는 것이 무엇입니까. 무엇을 먹느냐
가 아니라 사람 사람이 서로 사랑하고 사는게 중요
합니다. 싸우는 부자보다 가난한 사람이 좋습니다.

349. 輝目心悅 佳音神爽(휘목심열 가음신상)

눈의 밝은 것은 마음을 기쁘게 하고 좋은
기별은 뼈를 윤택하게 하느니라

(잠 15:30)

육안이나 영안이나 눈이 밝아 사물이나 사건을 바
로 볼 수 있다면 마음이 기쁠것입니다. 그리고 들리
는 소식이 좋으면 영혼이 상쾌할 것입니다. 우리는
보고 듣는 것으로 기쁘고 즐거운 사람들입니다.

350. 謀事在人 祈求在主(모사재인 기구재주)

마음의 경영은 사람에게 있어도 말의 응답
은 여호와께로서 나느니라

(잠 16:1)

우리 맘대로 뜻대로 다 되는 것이 아니라는 것을 알
아야 합니다. 연구하고 마음은 먹어야 하지만 이루
시는 분은 하느님이시라는 것을 알고 겸손해야 합
니다.

351. 爾事託主 圖謀得成(이사탁주 도모득성)

너의 행사를 여호와께 맡기라 그리하면 너
의 경영하는 것이 이루리라

(잠 16:3)

우리가 최선을 다해 할 일을 하되 하느님께 맡겨드
리는 것도 있어야 합니다. 모든 일의 완성은 하느님
의 도움 없이는 불가능 합니다. 그것을 알아야 감사
할 수 있습니다.

352. 心籌畫道 導步履主(심주화도 도보리주)

사람이 마음으로 자기의 길을 계획할지라
도 그 걸음을 인도하는 자는 여호와시니라

(잠 16:9)

내 갈길을 마음으로 계획을 해야 합니다. 그러나 그
길을 인도 하시는 분은 하느님이십니다. 계획대로
안된다고 화내지 말고 하느님의 인도하심을 감사함
으로 삽시다.

353. 心驕必敗 氣傲必跌(심교필패 기오필질)

교만은 패망의 선봉이요 거만한 마음은 넘
어짐의 앞잡이니라

(잠 16:18)

사람이 교만하면 반드시 망한다는데 맘으로라도 교
만하지 말아야 합니다. 그리고 거만하지 말아야 합
니다. 거만하면 반드시 넘어진다는데 고로 기독인
의 덕목은 첫째도 둘째도 셋째도 겸손입니다.

354. 愼事獲益 恃主有福(신사획익 시주유복)

삼가 말씀에 주의하는 자는 좋은 것을 얻나
니 여호와를 의지하는 자가 복이 있느니라

(잠 16:20)

말씀을 삼가는 것이 중요합니다. 말씀에 주의하고
명심하고 삶으로 사는 것이 중요합니다. 그리고 하
느님을 의지하는 자가 복된 사람입니다.

355. 晧首華冕 行善道得(호수화면 행선도득)

백발은 영화의 면류관이라 의로운 길에서
얻으리라

(잠 16:31)

누구나 나이들면 머리는 희어집니다. 그러나 그냥
머리만 흰 것이 아니었으면 합니다. 선하고 의로운
길에서 얻어진 흰머리라면 진정 면류관일 것입니다.

356. 不遮怒勇 治心取城(불차노용 치심취성)

노하기를 더디하는 자는 용사보다 낫고 자기의 마음을 다스리는 자는 성을 빼앗는 자보다 나으리라

(잠 16:32)

참고 또 참고..노하는 것은 천천히 해도 늦지 않습니다. 그러면 용사보다 나은 용사입니다. 내 마음을 잘 다스리면 큰 승리자입니다. 참고 마음 다스리는 일이 소중한 일입니다.

357. 定事在主(정사재주)

사람이 제비는 뽑으나 일을 작정하기는 여호와께 있느니라

(잠 16:33)

우리가 계획을 하고 투표를 하고 제비를 뽑고 여러 가지 수단과 방법을 다 하나 일의 작정과 결과는 하느님께 있습니다. 단 부정한 수단과 방법의 결국은 결국이 아닙니다. 하느님 뜻에 맞는 결정이 진정 결정입니다.

358. 乾餠人和(건병인화)

마른 떡 한 조각만 있고도 화목하는 것이 육선이 집에 가득하고 다투는 것보다 나으니라

(잠 17:1)

다투는 부잣집보다 화목한 가난한 집이 훨씬 좋습니다. 그래서 인성이 중요합니다. 그래서 믿음이 중요합니다. 작고 적은 것으로도 지족하는 사람들이 화목하게 사는 집이 좋습니다.

359. 孫老之冕 父子之榮(손노지면 부자지영)

손자는 노인의 면류관이요 아비는 자식의 영화니라

(잠 17:6)

우리는 다 할아버지의 손자입니다. 조부의 역사를 바꾸려하지 말고 내가 잘하면 조부에게 면류관이 됩니다. 우리는 다 자식의 아비입니다. 내가 먼저 잘 살면 자식에게 영광이 됩니다. 내가 잘 사는 것이 문제입니다.

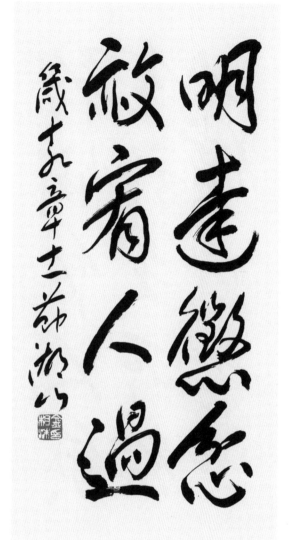

360. 心樂身爽 心憂骨枯(심락신상 심우골고)

마음의 즐거움은 양약이라도 심령의 근심
은 뼈로 마르게 하느니라

(잠 17:22)

마음입니다. 마음이 편하면 몸이 가볍습니다. 그러
나 마음이 불편하면 뼈가 녹습니다. 여하히 마음이
편할까요? 마음에 주님을 모셔야 합니다. 주님의 말
씀과 뜻을 따르고 사리사욕을 버려야 합니다. 마음
의 평화는 하늘에서 옵니다.

361. 明達懲忿 赦宥人過(명달징분 사유인과)

노하기를 더디하는 것이 사람의 슬기요 허
물을 용서하는 것이 자기의 영광이니라

(잠 19:11)

금방 후회할 일이라면 화를, 혈기를 누르고 참아야
합니다. 그리고 나남 없이 허물은 다 있는데 세상이
니까, 사람이니까 하고 많이 이해하고 용서해야 합
니다.

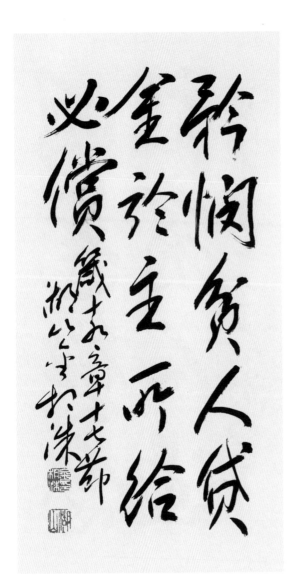

362. 矜憫貧人 貸金於主 所給必償
(긍민빈인 대금어주 소급필상)

가난한 자를 불쌍히 여기는 것은 여호와께 꾸이는 것이니 그 선행을 갚아 주시리라
(잠 19:17)

사심없이 어려운 사람에게 구제하고 자선하는 것은 하느님에게 꾸어드리는 것이라 합니다. 하느님은 반드시 그 선행을 갚아주시리라는 것입니다. 믿습니다. 그러나 그걸 바라지는 맙시다.

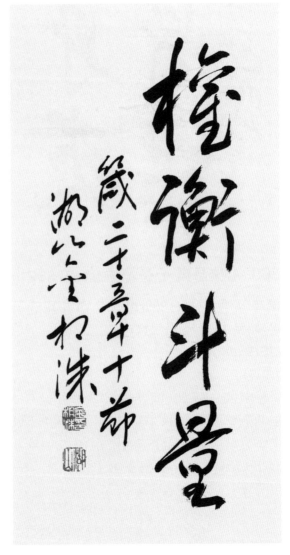

363. 權衡斗量(권형두량)

한결 같지 않은 저울 추와 말은 다 여호와께서 미워하시느니라
(잠 20:10)

부정으로 속임수로 부정직하게 세상 살지 맙시다. 사람 눈은 속일 수 있어도 하느님은 속일 수 없습니다. 그 분은 다 보시고 다 아십니다. 정직하게 세상 삽시다.

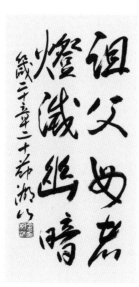

364. 詛父母者 燈滅幽暗(저부모자 등멸유암)

자기의 아비나 어미를 저주하는 자는 그 등불이 유암중에 꺼짐을 당하리라

(잠 20:20)

내 인생에 등불이 꺼지는 일은 하지 말아야 합니다. 나를 세상에 있게 하신 부모님 원망하지 말고 저주하지 말고 장점만 생각하고 존경하고 존중해야 합니다.

365. 靈性明燈(영성명등)

사람의 영혼은 여호와의 등불이라...

(잠 20:27)

사람이 육 뿐이라면 동물과 하나도 다를게 없습니다. 그러나 사람은 영적인 존재입니다. 영은 하느님의 등불입니다. 그 등불이 꺼지지 않게 기름을 공급해야 합니다. 날마다 성서를 읽고 영성을 자라게 해야 합니다.

366. 少者壯健 榮老白首(소자장건 영로백수)

젊은 자의 영화는 그 힘이요 늙은자의 아름다운 것은 백발이니라

(잠 20:29)

젊은이가 그 힘을 바로 쓸 때 영화가 됩니다. 늙은이도 곱게 늙을 때 백발이 아름답습니다. 힘과 영화는 그 사람됨에서 옵니다.

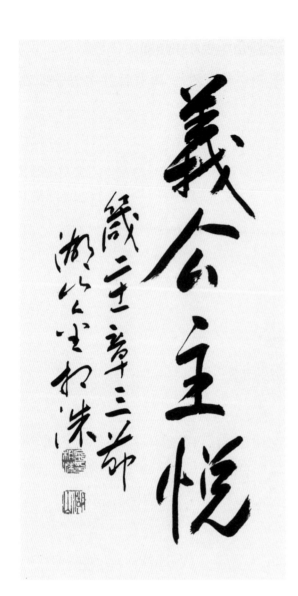

367. 義公主悅(의공주열)

의와 공평을 행하는 것은 제사 드리는 것
보다 여호와께서 기쁘게 여기시느니라

(잠 21:3)

예배만 잘 드리면 되는 줄 알지만 하느님은 의와 공
평을 더 좋아하십니다. 삶이 중요합니다. 의와 공평
의 삶으로 드리는 예배가 참 예배입니다. 예배는 삶
으로 이어져야 합니다.

368. 寧獨居房 寧處曠野(영독거방 영처광야)

다투는 여인과 함께 큰 집에서 사는 것보
다 움막에서 혼자 사는 것이 나으리라…
다투며 성내는 여인과 함께 사는 것보다
광야에서 혼자 사는 것이 나으니라

(잠 21:9,19)

부부는 다투지말고 의논껏 살아야 합니다. 큰집도
부자도 사람으로 오순도순 사는 것만 못합니다. 오
죽해야 움막이나 광야를 택할까요!

369. 守舌免災(수설면재)

입과 혀를 지키는 자는 그 영혼을 환난에
서 보전하느니라

(잠 21:23)

말조심해야 합니다. 흥망이 입과 혀에 있으니 잘 지
켜야 합니다. 귀가 둘이니 듣기는 많이 하되 생각으
로 많이 걸러서 말을 조심해야 합니다. 그래야 영혼
을 환난에서 보전한답니다. 그러나 몸 사리고 할 말
을 안하면 안 됩니다.

370. 美名恩寵(미명은총)

많은 재물보다 명예를 택할 것이요 은이나
금보다 은총을 더욱 택할 것이니라

(잠 22:1)

이름이 중요합니다. 재물을 탐하다가 내 이름도 조
상의 이름도 하느님의 이름도 더럽혀서는 안됩니
다. 금은보다 은총을 택해야 합니다. 은총으로 하루
를 살고 한 해를 삽니다.

371. 田界遷移(전계천이)

네 선조의 세운 옛 지계석을 옮기지 말지
니라

(잠 22:28)

유산을 전통을 까먹지말고 잘 지켜드리고 곱게 전
승해야 합니다. 조금이라도 보탤 생각을 해야지 함
부로 하고 뺄 생각일랑 말아야 합니다. 그것이 전답
이든 정신적인 유산이든 말입니다.

372. 督責爾子 可救生命 墮示阿勒
(독책이자 가구생명 타시아륵)

아이를 훈계하지 아니치 말라 채찍으로 그를
때릴지라도 죽지 아니하리라 그를 채찍으로
때리면 그 영혼을 음부에서 구원하리라

(잠 23:13,14)

어릴 때 귀엽다고 버릇없이 기르다가 커서 잡으려
하면 엇나갑니다. 나무도 어릴 때 잡아주어야 합니
다. 올곧게 지도하는 것이 사람입니다. 그것이 사람
자식을 살리는 길입니다.

373. 當聽勿輕 歡悅喜樂(당청물경 환열희락)

너 낳은 아비에게 청종하고 네 늙은 어미를 경히 여기지 말지니라

(잠 23:22,25)

부모는 우리 생의 뿌리입니다. 무조건 기쁘고 즐겁게 해 드려야 합니다. 늙어도 경히 여기지 말고 청종하고 돌아가신 다음에 후회하지 말고 할 수 있는 효를 다 합시다.

374. 良策議勝(양책의승)

너는 모략으로 싸우라 승리는 모사가 많음에 있느니라

(잠 24:6)

선한 양심으로 공명정대해야 합니다. 무력이 아니라 정신력입니다. 그런 사람이 이기는 세상이어야 합니다.

375. 遭難畏怯 爾力衰微(조난외겁 이력쇠미)

네가 만일 환난날에 낙담하면 네 힘의 미약함을 보임이니라

(잠 24:6)

어려움을 당해보면 압니다. 그 사람의 힘을! 기초가 탄탄한 집은 풍우를 이겨냅니다. 그래서 초년 고생은 사서라도 하라고 합니다. 믿음도 삶으로 해야 합니다. 하느님을 믿는자 믿는만큼 강하게 살아야 합니다.

376. 應時之言 金果銀槽(응시지언 금과은조)

경우에 합당한 말은 아로새긴 은쟁반에 금
사과니라

(잠 25:11)

말로 천냥 빚을 갚는다 합니다. 경우에, 이치에 맞
는 말이 참 귀합니다. 그래서 마음이 생각이 소중합
니다. 생각으로 거르고 마음을 담아 말을 뱉어야 합
니다.

377. 佳音來遠 冷水困憊(가음래원 냉수곤비)

먼 땅에서 오는 좋은 기별은 목마른 사람
에게 냉수 같으니라

(잠 25:25)

먼데서 들려오는 기쁜 소식이나 먼데서 오시는 반
가운 손님이나 모두다 목마른 사람에게 냉수같이 시
원합니다. 특히 하늘 멀리서 오신 예수님은 내안에
영원한 생수입니다.

378. 人不制心 城毁無垣(인불제심 성훼무원)

자기의 마음을 제어하지 아니하는 자는 성
읍이 무너지고 성벽이 없는 것 같으니라
(잠 25:28)

사람이 마음 다잡기가 어렵습니다. 그래도 해야합
니다. 성을 지키려 성벽을 쌓듯이 마음을 제어해야
합니다. 자력에다 신심을 더하면 가능합니다.

379. 勿誇明事 何事不知(물과명사 하사부지)

너는 내일 일을 자랑하지 말라 하루 동안에
무슨 일이 날는지 네가 알 수 없음이니라
(잠 27:1)

하루살이 인생인 것을 알아야 합니다. 사건 사고가
하 많은 이 세상 잠간의 앞일도 모르는 사람이 내일
을 자랑할 수 없습니다. 그저 주께서 허락하시면 이
것 저것을 하리라 해야 합니다.

380. 人多藏匿 善人增多(인다장닉 선인증다)

악인이 일어나면 사람이 숨고 그가 멸망하면 의인이 많아지느니라

(잠 28:28)

악인이 득세하면 선인은 숨고 간신배만 득실거립니다. 선인이 득세하면 사람다운 사람들이 많이 나옵니다. 고로 세상이 잘 되려면 선인들이 득세해야 합니다. 그러려면 공명선거 해야 하고 투표를 잘하고 개표를 잘해야 합니다.

381. 不貧不富 所需之糧(불빈불부 소수지량)

...나로 가난하게도 마옵시고 부하게도 마옵시고 오직 필요한 양식으로 내게 먹이시옵소서

(잠 30:8)

지족자가 부자입니다. 일용양식으로 족한 줄 알면 부자입니다. 작은 것, 적은 것을 귀하게 알고 만족하고 범사에 감사하고 살아야 합니다. 만유의 주님을 믿음으로 가능합니다.

382. 德妻貴重(덕처귀중)

누가 현숙한 여인을 찾아 얻겠느냐 그 값
은 진주보다 더하니라

(잠 30:10)

사람이 사람을 만나는 것보다 더 귀한 일이 있을까.
그 중에도 배우자를 만나는 것은 더 귀한 일입니다.
그래서 하느님이 짝지어 주신다 하였습니다. 믿고
보배로 알아야 합니다.

383. 藐視輕忽 不聽雛囓(묘시경홀 불청추설)

아비를 조롱하며 어미 순종하기를 싫어하
는 자의 눈은 골짜기의 까마귀에게 쪼이고
독수리 새끼에게 먹히리라

(잠 30:17)

부모를 멸시하고 경홀히 대하고 불순종하는 행위는
눈이 먼 사람입니다. 하느님 다음으로 존중하고 순
종하고 마음을 편하게 즐겁게 해 드림이 마땅합니
다. 그래야 눈이 성한 사람입니다.

384. 敬女讚譽(경녀찬예)

고운 것도 거짓되고 아름다운 것도 헛되나 오직 여호와를 경외하는 여자는 칭찬을 받을 것이라

(잠 31:30)

곱고 예쁘고 섹시한 모든 것들은 다 지나갑니다. 맘 속 깊이에 주님을 경외하는 신심이 있는 여자가 참으로 미인입니다.

385. 賜智知樂(사지지락)

하나님이 그 기뻐하시는 자에게는 지혜와 지식과 희락을 주시나…

(전 2:26)

하느님이 기뻐하시는 사람이 되고 싶습니다. 하느님께 사랑 받고 싶습니다. 그래서 지혜와 지식과 희락을 받고 싶습니다. 지식 있는 사람으로 지혜롭게 즐겁게 세상살면 그 이상 바랄게 뭐 있겠습니까.

386. 合繩不斷(합승부단)

...삼겹 줄은 쉽게 끊어지지 아니하느니라
(전 4:12)

합심하는 것이 중요합니다. 여럿이 합하고 뭉치면 강합니다. 사람 생각이 다 다릅니다. 다른 것으로 나누고 찢고 이념 전쟁하면 망합니다. 그러나 한 하느님 이름으로 뭉치면 강합니다.

387. 金財益虛(금재익허)

은을 사랑하는 자는 은으로 만족함이 없고 풍부를 사랑하는 자는 소득으로 만족함이 없나니 이것도 헛되도다
(전 5:10)

사람의 생명은 소유가 아닙니다. 소유의 풍부로 만족할 수 없습니다. 소유는 족함을 아는 것이 부자이고 존재를 알아야 허무함에서 벗어날 수 있습니다.

388. 裸身母胎 勞碌不搞(나신모태 노록불격)

저가 모태에서 벌거벗고 나왔은즉 그 나온 대로 돌아가고 수고하여 얻은 것을 아무 것도 손에 가지고 가지 못하리니

(전 5:15)

사람은 빈손으로 왔다가 빈손으로 갑니다. 욕심없이 일용양식 구하고 일용양식을 감사하면서 나누고 베풀고 살아야 합니다.

389. 智心喪家 愚心宴家(지심상가 우심연가)

지혜자의 마음은 초상집에 있으되 우매자의 마음은 연락하는 집에 있느니라

(전 7:4)

마음이 가는 곳에 뜻이 있고 지와 우가 갈립니다. 슬픔이 있는 곳에 의미가 있고 위로가 있습니다. 항상 해가 나면 말라 죽습니다. 비가 올 때 인생은 뿌리 내립니다.

390. 得福喜樂 遭難思慮(득복희락 조난사려)

형통한 날에는 기뻐하고 곤고한 날에는 생
각하라...

(전 7:14)

인생! 날씨와 같습니다. 항상 햇살 좋은 날만 있는
것 아닙니다. 비바람 불고 눈 오는 날도 있습니다.
형통할 때는 감사하고 기뻐하고 죄송한 마음도 가
져야 하고 곤고할 때는 깊이 생각하고 반성하고 기
도하고 하느님을 기다려야 합니다.

391. 千男得一 千女未得(천남득일 천녀미득)

...일천 남자 중에서 하나를 얻었거니와
일천 여인 중에서는 하나도 얻지 못하였느
니라

(전 7:28)

우리는 이 세상에 한 사람을 만나러 온 것입니다. 참
사람 참 남자 그리스도이십니다. 당신은 나의 남자
요..김수희의 노랫말과 같습니다.

392. 生人希望 生犬死獅(생인희망 생견사사)

모든 산 자 중에 참예한 자가 소망이 있음은 산 개가 죽은 사자보다 나음이니라

(전 9:4)

살아 있음으로 감사하고 행복해야 합니다. 산 사람에게는 희망이 있습니다. 그래서 죽은 사자보다도 산 개가 훨씬 낫습니다. 희망을 믿고 희망을 버리지 맙시다.

393. 言溫和人(언온화인)

종용히 들리는 지혜자의 말이 우매자의 어른의 호령보다 나으니라

(전 9:17)

목소리 큰 사람이 이기는 세상은 잘 못입니다. 종용한 말이라도 그 속에 옳음이 있고 뜻이 있으면 경청하고 존중하는 세상이라야 합니다. 하느님도 세미지성으로 오십니다.

394. 人樂設筵 酒能悅人 金事應心(인락설연 주능열인 금사응심)

잔치는 희락을 위하여 베푸는 것이요 포도주는 생명을 기쁘게 하는 것이나 돈은 범사에 응용되느니라

(전 10:19)

잔치는 즐겁고 술은 기쁘고 돈은 적당해야 합니다. 사가 끼면 역으로 갑니다. 사심없이 단순 소박해야 건강하고 인생이 기쁘고 즐겁습니다.

395. 光明實美 目覩光悅(광명실미 목도광열)

빛은 실로 아름다운 것이라 눈으로 해를 보는 것이 즐거운 일이로다

(전 11:7)

햇님은 아름답습니다. 그가 없으면 우주와 만물 아무것도 없습니다. 우리가 자고 깨서 떠 오르는 햇님을 눈으로 볼 수 있다는 것 자체가 얼마나 행복인지 모릅니다. 그것 만으로 기뻐하고 즐거워 할 수 있어야 합니다.

396. 爾在幼時 記憶造主(이재유시 기억조주)

너는 청녕의 때 곧 곤고한 날이 이르기 전 나는 아무 낙이 없다고 할 해가 가깝기 전에 너의 창조자를 기억하라

(전 12:1)

빠를수록 좋습니다. 내 인생에 무서운 분 한분 있는 게 좋습니다. 내 안에 항상 하느님이 계셔서 세상을 조신하게 살 수 있습니다. 하느님 없는 인생은 태양 없는 세상입니다.

397. 敬畏誠命 人之大端(경외계명 인지대단)

…하나님을 경외하고 그 명령을 지킬찌어다 이것이 사람의 본분이니라

(전 12:13)

하느님을 경외하고 그의 명을 따라 사는 것이 사람의 본분입니다. 너무 높다 힘이 없다 포기하지 말고 주님을 믿음으로 새 힘을 받아 하느님의 뜻을 따라 살아야 합니다.

398. 願爾引我 我趨爾後(원이인아 아추이후)

…너는 나를 인도하라 우리가 너를 따라 달려 가리라…

(아 1:4)

주님의 인도하심을 우리는 원해야 합니다. 그리고 주님의 인도하심 따라 미적거리지 말고 달려 가야 합니다. 주님은 우리를 선한 길로 인도하심을 믿습니다. 억지를 버리고 인도하심 따라 순리로 살아야 합니다.

399. 隨羣羊跡(수군양적)

여인 중에 어여쁜 자야 네가 알지 못하겠
거든 양떼의 발자취를 따라...

(아 1:8)

주님은 양을 치는 선한 목자이십니다. 주님을 만나
려면 그 양떼들의 발자취를 따라가면 됩니다. 성서
에는 우리의 신앙의 선진들의 무수한 발자취가 있
습니다.

400. 思愛致病(사애치병)

...내가 사랑하므로 병이 났음이니라

(아 2:5)

상사병입니다. 님을 만나면 즉시 낫는 병입니다. 믿
는자는 병을 앓아야 합니다. 주님을 사모함으로 병
을 앓아야 합니다. 주님을 사모하고 좋아하고 존중
함으로 그의 뜻을 따라 열심히 살아야 합니다.

401. 毁葡小狐(훼포소호)

우리를 위하여 여우 곧 포도원을 허는 작은 여우를 잡으라 우리의 포도원에 꽃이 피었음이니라

(아 2:15)

큰 것이 아닙니다. 포도가 꽃필 때 작은 여우가 포도원을 망칩니다. 우리 믿음이 꽃필 때 작은 의심이 우리 영혼을 망칩니다. 의심 버리고 주님을 온전히 믿고 살아갑시다.

402. 如鍵之園 井封之泉(여건지원 정봉지천)

나의 누이 나의 신부는 잠근 동산이요 덮은 우물이요 봉한 샘이로구나

(아 4:12)

내 안에 잠근 동산 같은 주님만 모실 수 있는 지성소가 있어야 합니다. 그리고 주님만 드실 수 있는 덮은 우물, 봉한 샘이 있어야 합니다. 우리는 모두 주님의 신부입니다. 주님만 향한 지조가 있어야 합니다.

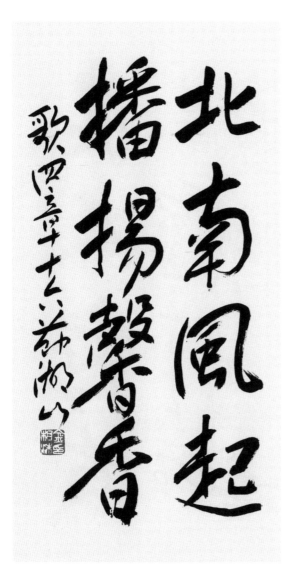

403. 北南風起 播揚馨香(북남풍기 파양형향)

북풍아 일어나라 남풍아 오라 나의 동산에
불어서 향기를 날리라...

(아 4:16)

바람이 없으면 향기는 그냥 그 자리에 있습니다. 바
람이 불어야 향기가 날립니다. 세상 살면서 풍파가
있음으로 신앙인에게서 그리스도의 향기가 날립니
다. 믿음은 그 때를 위하여 있는 것입니다.

404. 寢而心寤 聞良人聲(침이심오 문량인성)

내가 잘지라도 마음은 깨었는데 나의 사랑
하는 자의 소리가 들리는구나...

(아 5:2)

우리의 눈은 잠을 잘지라도 마음이 깨어 있으면 주
님의 음성이 들립니다. 마음이 중요합니다. 마음으
로 주를 보고 마음으로 주를 들으면서 주의 인도하
심 따라 살아갑시다.

405. 良人白紅 超萬人上 (양인백홍 초만인상)

나의 사랑하는 자는 희고도 붉어 만 사람
에 뛰어난다

(아 5:10)

우리가 믿고 사랑하는 분을 아는 것이 중요합니다.
흰지 붉은지 그리고 왜 만 사람 중에 뛰어난지 알아
야 어떤 경우라도 흔들리지 않을 수 있습니다. 정상
에 오르는 길이 다 같을 것 같으나 확연히 다른 길
도 있습니다.

406. 良人密友 (양인밀우)

...이는 나의 사랑하는 자요 나의 친구일다

(아 5:16)

주님은 당신의 제자들을 친구라 하셨습니다. 정말
사랑하면 친구가 됩니다. 허물도 없어집니다. 무슨
얘기라도 다 주고 받을 수 있습니다. 친구 같은 사
랑하는 사람 그것은 부부 이상입니다. 부부도 그랬
으면 좋겠습니다.

407. 我屬良人 行於百合 (아속양인 행어백합)

나는 나의 사랑하는 자에게 속하였고 나의
사랑하는 자는 내게 속하였다 그가 백합화
가운데서 그 양떼를 먹이는구나

(아 6:3)

소속이 중요합니다. 우리는 주의 것이요 주는 우리
의 것이어야 합니다. 그리고 당신이 어디서 무엇을
하시고 계시는지 분명 알아야 합니다. 오늘도 만유
가운데서 일하고 계십니다.

408. 晨光美月 (신광미월)

아침빛 같이 뚜렷하고 달 같이 아름답고
해 같이 맑고 기치를 벌인 군대 같이 엄위
한 여자가 누구인가

(아 6:10)

뚜렷하고 아름답고 맑고 엄위한 사람, 여자이면 좋
겠습니다. 우리는 주님의 신부로서 그렇게 단장하
고 처신해야 합니다.

409. 觀蹈舞瑪(관도무마)

너희가 어찌하여 마하나임의 춤추는 것을
보는 것처럼 술람미 여자를 보려느냐

(아 6:14)

애간장이 다 녹아내리는 술람미 여자의 사랑을 하
나의 쇼를 구경하는 꺼리로 삼는 것은 옳지 않습니
다. 세상에 살되 세상에 속하지 않고 주님께 속하기
란 전쟁입니다.

410. 歡暢快樂(환창쾌락)

사랑아 네가 어찌 그리 아름다운지 어찌
그리 화창한지 쾌락하게 하는구나

(아 7:6)

신부는 아름답고 화창해야 합니다. 그래서 신랑을
쾌락하게 함이 옳습니다. 완전한 사람, 참 남자, 신
랑은 예수그리스도 한분 이십니다. 인류는 그의 신
부입니다. 아름답고 맑게 살아서 당신을 기쁘시게
함이 옳습니다.

411. 懷心佩印 愛强如死(회심패인 애강여사)

너는 나를 인 같이 마음에 품고 도장 같이 팔에 두라 사랑은 죽음 같이 강하고...이 사랑은 많은 물이 꺼치지 못하겠고 홍수라도 엄몰하지 못하나니 사람이 그 온 가산을 다 주고 사랑과 바꾸려 할지라도 오히려 멸시를 받으리라

(아 8:6,7)

솔로몬도 살 수 없는 술람미의 사랑입니다. 우리도 주님 사랑 잘 지키고 살아갑시다.

412. 我園我前(아원아전)

솔로몬 너는 일천을 얻겠고 실과 지키는 자도 이백을 얻으려니와 내게 속한 내 포도원은 내 앞에 있구나

(아 8:12)

술람미의 조건 없는 사랑, 이해득실 따지지 않는 사랑 그 포도원은 사랑 그 자체입니다. 우리는 주님을 그렇게 믿고 사랑해야 합니다. 주님은 우리 앞에, 우리 안에 있는 포도원입니다.

413. 牛驢知主 爾不識知(우려지주 이불식지)

소는 그 임자를 알고 나귀는 주인의 구유
를 알건마는 이스라엘은 알지 못하고 나의
백성은 깨닫지 못하는도다…

(사 1:3)

사람이 소나 나귀만도 못하면 되겠습니까. 소는 주
인을 알고 나귀는 구유를 압니다. 그러니 사람이라
면 하느님을 알고 또 당신이 우리를 살리시는 뜻이
무엇인지는 알아야 할 것입니다.

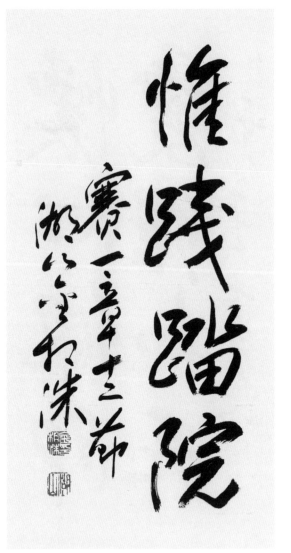

414. 惟踐踏院(유천답원)

너희가 내 앞에 보이러 오니 그것을 누가
너희에게 요구하였느뇨 내 마당만 밟을 뿐
이니라

(사 1:12)

마당종교는 아니됩니다. 수박 겉핧기 식은 안됩니
다. 예배당만 왔다 갔다 드나드는 식의 신앙은 안 하
느니만 못합니다. 내면의 종교라야 합니다. 지성소
까지 들어가는 깊은 신심이 중요합니다.

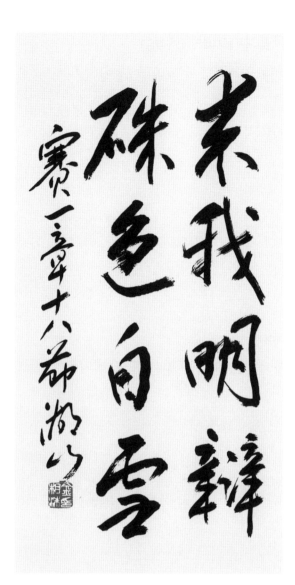

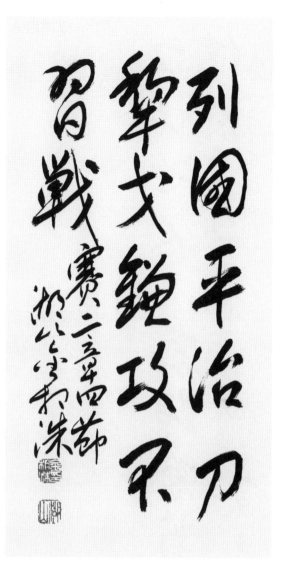

415. 來我明辯 硃色白雪 (내아명변 주색백설)

여호와께서 말씀하시되 오라 우리가 서로 변론하자 너희 죄가 주홍 같을 지라도 눈과 같이 희어질 것이요...

(사 1:18)

오라! 하십니다. 그 말씀 듣고 무조건 주님께 가는 것이 중요합니다. 표범이 그 얼룩을 비누로 씻을 수 없듯이 자력으로 어찌 할 수 없는게 인간의 죄입니다. 주님이 눈 같이, 양털같이 하십니다.

416. 列國平治 刀犁戈鎌 功不習戰
(열국평치 도리과겸 공불습전)

그가 열방 사이에 판단하시며 많은 백성을 판결하시리니 무리가 그 칼을 쳐서 보습을 만들고 그 창을 쳐서 낫을 만들 것이며 이 나라와 저 나라가 다시는 칼을 들고 서로 치지 아니하며 다시는 전쟁을 연습지 아니하리라

(사 2:4)

하느님이 판결하시고 심판하시는 날 무기가 농기구로 바뀌는 평화세상이 올 것을 믿습니다.

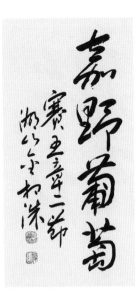

417. 勿恃世人 僅有鼻中(물시세인 근유비중)

너희는 인생을 의지하지 말라 그의 호흡은 코에 있나니 수에 칠 가치가 어디 있느뇨

(사 2:22)

코를 쥐고 입을 막으면 곧 숨이 넘어가는 사람과 그 세상을 믿는다는 것은 허망한 일입니다. 오직 하느님만을 굳게 믿고 지혜롭게 살아야 합니다.

418. 嘉野蒲萄(가야포도)

...극상품 포도나무를 심었었도다...좋은 포도 맺기를 바랐더니 들 포도를 맺혔도다

(사 5:2)

콩 심은데 콩 나고 팥 심은데 팥 난다는데 이것은 거짓말입니다. 우리의 착각입니다. 처음부터 들 포도입니다. 고로 우리는 거듭나야 합니다. 사람은 반드시 두 번 태어나야 합니다. 주님의 은혜로 거듭나야 합니다.

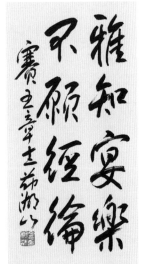

419. 雅知宴樂 不願經綸(아지연락 불원경륜)

그들이 연회에는 수금과 비파와 소고와 저와 포도주를 갖추었어도 여호와의 행하심을 관심치 아니하며 그의 손으로 하신 일을 생각지 아니하는도다

(사 5:12)

인생을 즐기는 것 좋습니다. 그러나 그것 만이라면 결코 즐거운 일이 아닙니다. 하느님의 뜻을 헤아림이 참으로 중요합니다.

420. 不信不立 處女孕懷 以瑪內利(불신불립 처녀잉회 이마내리)

...너희가 믿지 아니하면 정녕히 굳게 서지 못하리라...보라 처녀가 잉태하여 아들을 낳을 것이요 그 이름을 임마누엘이라 하리라

(사 7:9,14)

믿지 않으면 굳게 서지 못합니다. 처녀탄생을 믿습니다. 그리고 예수의 이름은 임마누엘, 하느님이 우리와 함께 하신다는 뜻입니다.

421. 幽暗大光 死陰光照(유암대광 사음광조)

흑암에 행하던 백성이 큰 빛을 보고 사망의 그늘진 땅에 거하던 자에게 빛이 비취도다

(사 9:2)

쥐구멍에도 볕들 날 있습니다. 흑암에, 사망의 골짜기에 큰 별이 뜨고 큰 별이 비취었습니다. 예수 그리스도 사건입니다. 하느님의 큰 사랑입니다. 믿고 희망합시다.

422. 豹羊同臥 不傷人蓋 知主充滿(표양동와 불상인개 지주충만)

그 때에 이리가 어린 양과 함께 거하며 표범이 어린 염소와 함께 누우며 송아지와 어린 사자와 살찐 짐승이 함께 있어...나의 거룩한 산 모든 곳에서 해됨도 없고 상함도 없을 것이니 이는 물이 바다를 덮음 같이 여호와를 아는 지식이 세상에 충만할 것임이니라

(사 11:6~9)

여기가 함께 있어도 해 없는 하늘나라입니다.

423. 列居故土 擄者反爲(열거고토 노자반위)

여호와께서 야곱을 긍휼히 여기시며 이스
라엘을 다시 택하여 자기 고토에 두시리니
...자기를 사로잡던 자를 사로잡고 자기
를 압제하던 자를 주관하리라

(사 14:1,2)

사람들은 그 누구에게 그 무엇에 포로되어 노예입
니다. 그러나 하느님이 당신의 긍휼하심으로 우리
를 해방하시는 날 역전승이 일어납니다.

424. 擊而後醫(격이후의)

여호와께서 애굽을 치실 것이라도 치시고
는 고치실 것인고로...

(사 19:22)

병 주시고 약 주십니다. 그리고 하느님은 온 세계의
하느님이십니다. 이방 땅 애굽도 다스리십니다. 치
시고 또 고치십니다. 세계를 보는 우리의 눈도 달라
져야 합니다.

425. 堅釘折墮(견정절타)

...그 날에는 단단한 곳에 박혔던 못이 삭으리니 그 못이 부러져 떨어지므로 그 위에 걸린 물건이 파쇄 되리라...

(사 22:25)

단단한 못도 삭아 부러지듯이 사람, 돈, 명예 모두 의지할 것이 못됩니다. 그것들에 전폭 의지하는 자 허망한 꼴을 보게 됩니다.

426. 貧窮患難 主保障護(빈궁환난 주보장호)

주는...빈궁한자의 보장이시며 환난 당한 빈핍한 자의 보장이시며 폭풍 중에 피난처시며 폭양을 피하는 그늘이 되셨사오니

(사 25:4)

지금 당장은 아닐지라도 넓게 보면 주님이 우리의 보장이시고 피난처이십니다. 굳게 믿고 기도하고 희망하면서 이겨나갑시다.

427. 除滅死亡 淚洗除辱(제멸사망 누세제욕)

사망을 영원히 멸하실 것이라 주 여호와께
서 모든 얼굴에서 눈물을 씻기시며 그 백
성의 수치를 온 천하에서 제하시리라

(사 25:8)

우리의 눈물도 씻어주시고 수욕도 없애주시고 우리
의 죽음을 없애주시는 하느님을 믿습니다. 이 믿음
안에 희망이 있습니다. 포기하지 맙시다.

428. 主熱祐民(주열우민)

여호와여 주의 손이 높이 들릴지라도 그들
이 보지 아니하나이다마는 백성을 위하시
는 주의 열성을 보면 부끄러워할 것이
라...

(사 26:11)

우리를 위하시는 주의 열성이 너무 크고 강해 우리
눈에 안보입니다. 믿음의 눈으로만 보입니다. 믿습
니다. 당신의 열성을!

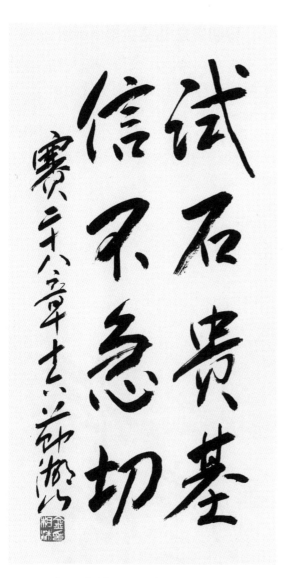

429. 試石貴基 信不急切(시석귀기 신불급절)

그러므로 주 여호와께서 가라사대 보라 내가 한 돌을 시온에 두어 기초를 삼았노니 곧 시험한 돌이요 귀하고 견고한 기초돌이라 그것을 믿는 자는 급절하게 되지 아니하리로다

(사 28:16)

귀하고 보배롭고 견고한 기초석 한 돌 시험하는 돌 예수그리스도 이십니다. 믿는자는 영생할 것입니다.

430. 口親近我 心遠離我(구친근아 심원리아)

주께서 가라사대 이 백성이 입으로는 나를 가까이하며 입술로는 나를 존경하나 그 마음은 내게서 멀리 떠났나니…

(사 29:13)

마음 없이 부르는 소리는 안들립니다. 마음 없이 말로만, 입으로만 하는 신앙은 신앙이 아닙니다. 진심으로 하느님을 믿고 경외하고 친근해야 합니다.

431. 聾聞盲見 謙喜貧樂(농문맹견 겸희빈락)

그 날에 귀머거리가 책의 말을 들을 것이
며 어둡고 캄캄한 데서 소경의 눈이 볼 것
이며 겸손한 자가 여호와를 인하여 기쁨이
더하겠고 사람 중 빈핍한 자가 이스라엘의
거룩하신 자를 인하여 즐거워하리니

(사 29:18,19)

그 날입니다. 예수그리스도가 임하시고 그를 영접
하고 믿는 자들에게 일어나는 사건입니다.

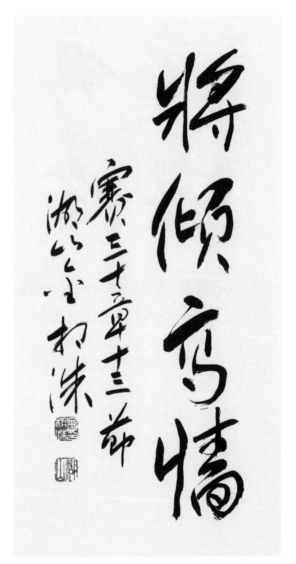

432. 將傾高牆(장경고장)

이 죄악이 너희로 마치 무너지게 된 높은
담이 불쑥 나와 경각간에 홀연히 무너짐
같게 하리라...

(사 30:13)

담이 불룩하면 반드시 무너집니다. 회칠하여 모양
좋아도 헛것입니다. 사람도 겉만 좋으면 무슨 소용
있나요 마음 깊은 속에 죄가 있는걸! 근본치료를 받
아야 합니다.

433. 悔改安居 靜黙仰望(회개안거 정묵앙망)

...너희가 돌이켜 안연히 처하여야 구원을 얻을 것이요 잠잠하고 신뢰하여야 힘을 얻을 것이어늘...

(사 30:15)

완력으로 구원되는 것 아닙니다. 회심하고 내 힘을 빼고 안연해야 합니다. 잠잠하고 하느님을 신뢰해야 합니다. 그래야 구원되고 힘을 받습니다.

434. 患難有餅 苦中有水(환난유병 고중유수)

주께서 너희에게 환난의 떡과 고생의 물을 주시나...

(사 30:20)

주님의 뜻이라면 환난의 떡과 고생의 물이라도 달게 먹고 마셔야 합니다. 감당할 수 있는 힘을 주시라고 빌면서.. 멀지 않아 좋은 날이 올 것입니다.

213

435. 伊及非神 血氣非靈 (이급비신 혈기비령)

애굽은 사람이요 신이 아니며 그 말들은 육체요 영이 아니라 여호와께서 그 손을 드시면 돕는 자도 넘어지며 도움을 받는 자도 엎드러져서 다 함께 멸망하리라

(사 31:3)

사대주의를 버려야 합니다. 강대국은 신이 아닙니다. 무력은 영이 아닙니다. 하느님을 믿고 정의롭게 살아야 합니다.

436. 英明說謀 恒心行事 (영명설모 항심행사)

고명한 자는 고명한 일을 도모하나니 그는 항상 고명한 일에 서리라

(사 32:8)

사람은 사상이 고명해야 합니다. 고명한 생각을 하고 고명한 맘으로 고명한 행사를 해야 합니다. 가치관이 얼마나 중요합니까. 깊이가 있는 참다운 가치관을 가지고 선택해서 인생행로를 가야합니다.

437. 智知救恩 敬畏主寶(지지구은 경외주보)

너의 시대에 평안함이 있으며 구원과 지혜
와 지식이 풍성할 것이니 여호와를 경외함
이 너의 보배니라

(사 33:6)

하느님을 경외함이 중요합니다. 거기서 지혜와 지
식이 나오고 구원과 평안함이 있습니다. 하느님을
경홀히 여기는 것은 어리석음입니다.

438. 磐巖保障 糧飮不枯(반암보장 양음불고)

오직 의롭게 행하는 자 정직히 말하는자
토색한 재물을 가증히 여기는 자 손을 흔
들어 뇌물을 받지 아니하는 자 귀를 막아
피 흘리려는 꾀를 듣지 아니하는 자 눈을
감아 악을 보지 아니하는 자 그는 높은 곳
에 거하리니 견고한 바위가 그 보장이 되
며 그 양식은 공급되고 그 물은 끊치지 아
니하리라 하셨느니라

(사 33:15,16)

말씀 그대로입니다.

439. 鼓明聾啓 河流沙漠 變爲泉源
(고명롱계 하류사막 변위천원)

그 때에 소경의 눈이 밝을 것이며 귀머거리의 귀가 열릴 것이며 그 때에 저는 자는 사슴 같이 뛸 것이며 벙어리의 혀는 노래하리니 이는 광야에서 물이 솟겠고 사막에서 시내가 흐를 것임이라 뜨거운 사막이 변하여 못이 될 것이며 메마른 땅이 변하여 원천이 될 것이며 시랑의 눕던 곳에 풀과 갈대와 부들이 날 것이며

(사 35:5~7)

아멘입니다.

440. 急難禍患 分娩無力(급난화환 분만무력)

...오늘은 환난과 책벌과 능욕의 날이라 아이를 낳으려 하나 해산할 힘이 없음 같도다

(사 37:3)

세상 살면서 어려움이 닥쳤으나 일어날 힘이 없을 때가 있습니다. 임부가 해산 할 힘이 없음 같습니다. 깊이 회개하고 주의 구원을 기다려야 합니다. 분명 일어날 힘을 주실 것입니다.

441. 主熱成事 我爲救援(주열성사 아위구원)

…여호와의 열심이 이를 이루시리이다…
내가 나를 위하며 내 종 다윗을 위하여 이
성을 보호하며 구원하리라…

(사 37:32,35)

우리의 행위로는 구원을 받을 수 없으나 주님께서
당신을 위하시고 또 당신을 따르는 종들을 위하시
는 열성으로 구원은 이루어집니다.

442. 艱苦平康 死亡抗阱 罪愆擲後
(간고평강 사망항정 죄건척후)

…내게 큰 고통을 더하신 것은 내게 평안
을 주려 하심이라 주께서 나의 영혼을 사
랑하사 멸망의 구덩이에서 건지셨고 나의
모든 죄는 주의 등 뒤에 던지셨나이다

(사 38:17)

큰 고통, 사망의 구덩이, 죄악에 우리가 매여있는
것은 주께서 원하는 바가 아닙니다. 거기서 우리를
해방하시고 구원하십니다.

443. 慰籍我民 戰時已滿 罪罰赦已
(위적아민 전시이만 죄벌사이)

…너희는 위로하라 내 백성을 위로하라…
그 복역의 때가 끝났고 그 죄악의 사함을
입었느니라…

(사 40:1,2)

하늘이 울어야 합니다. 하느님이 끝내야 합니다. 하
느님이 우리의 복역의 때를 끝내시고 우리의 죄와
악을 사하시고 우리를 위로하시면 됩니다. 진정 기
쁨이고 환호입니다.

444. 血草榮花 草枯花彫 主言永存
(혈초영화 초고화조 주언영존)

…모든 육체는 풀이요 그 모든 아름다움
은 들의 꽃 같으니 풀은 마르고 꽃은 시듦
은 여호와의 기운이 그 위에 붊이라 이 백
성은 실로 풀이로다 풀은 마르고 꽃은 시
드나 우리 하나님의 말씀은 영영히 서리라
하라

(사 40:6~8)

하느님만이 영원하십니다. 당신의 기운으로 세상에
영원한 것은 하나도 없습니다.

446. 傷葦不折 爐炷不滅 島仰望訓
(상위불절 노주불멸 도앙망훈)

그는 외치지 아니하며 목소리를 높이지 아니하며 그 소리로 거리에 들리게 아니하며 상한 갈대를 꺾지 아니하며 꺼져가는 등불을 끄지 아니하고 진리로 공의를 베풀 것이며 그는 쇠하지 아니하며 낙담하지 아니하고 세상에 공의를 세우기에 이르리니 섬들이 그 교훈을 앙망하리라

(사 42:2~4)

진정 존경과 사랑을 바칩니다.

445. 仰主新力 趨行不倦(앙주신력 추행불권)

...영원하신 하나님 여호와 땅 끝까지 창조하신 자는...피곤한 자에게는 능력을 주시며 무능한 자에게는 힘을 더하시나니... 오직 여호와를 앙망하는 자는 새 힘을 얻으리니 독수리의 날개치며 올라감 같을 것이요 달음박질하여도 곤비치 아니하겠고 걸어 가도 피곤치 아니하리로다

(사 40:28~31)

주를 앙망함으로 새 힘을 받아삽시다.

447. 火焚四周 燳及身仍(화분사주 훼급신잉)

...사방으로 불붙듯하나 깨닫지 못하여 몸이 타나 마음에 두지 아니하는도다

(사 42:25)

사방으로 불이 나서 몸이 타는데도 전혀 느낌이 없다면 그는 분명 죽은 사람입니다. 느낌이 있어야 합니다. 깨달음이 있어야 합니다. 마음이 있어야 건강한 사람입니다.

448. 我救贖爾 我呼爾名(아구속이 아호이명)

...너는 두려워말라 내가 너를 구속하였고 내가 너를 지명하여 불렀나니 너는 내 것이라

(사 43:1)

나는 하찮은 존재가 아닙니다. 하느님이 나를 지명하여 부르셨습니다. 그리고 죄를 없애 깨끗하게 하시고 당신의 것으로 삼으셨습니다. 그러므로 나는 귀중한 존재입니다.

449. 創新事立 道於曠野 濬川沙漠(창신사립 도어광야 준천사막)

보라 내가 새 일을 행하리니 이제 나타낼 것이라 너희가 그것을 알지 못하겠느냐 정녕히 내가 광야에 길과 사막에 강을 내리니

(사 43:19)

광야에 길을, 사막에 강을 내시는 하느님을 믿습니다. 불가능을 가능으로 바꾸시는 전혀 신사건을 일으키시는 하느님을 믿습니다. 그것이 우리의 믿음이요 희망입니다.

450. 我爲創立 頌美我德 塗抹愆尤(아위창립 송미아덕 도말건우)

이 백성은 내가 나를 위하여 지었나니 나의 찬송을 부르게 하려 함이니라...나 곧 나는 나를 위하여 네 허물을 도말하는 자니 네 죄를 기억지 아니하리라

(사 43:21,25)

하느님이 우리를 지으시고 죄를 없애주시는 이유가 있습니다. 당신 자신을 위하고 찬양하게 하려함입니다. 그것은 우리에게는 존재의 이유가 됩니다.

451. 光暗福禍(광암복화)

나는 빛고 짓고 어두움도 창조하며 나는 평안도 짓고 환난도 창조하나니...

(사 45:7)

빛도 어두움도 평안도 환난도 모든 것이 다 주께로부터 오는 것이라면 믿음으로 받아야 합니다. 기쁠 때 찬양하고 슬플 때 기도함으로 새 힘을 받아 살아야 합니다.

452. 髮白保抱(발백보포)

너희가 노년에 이르기까지 내가 그리하겠고 백발이 되기까지 내가 너희를 품을 것이라 내가 지었은 즉 안을 것이요 품을 것이요 구하여 내리라

(사 46:4)

백발노인이라 육신의 힘은 떨어져도 믿음은 더욱 강해야 합니다. 하느님이 우리를 내셨으니 끝까지 품고 구하시리라는 믿음 말입니다.

453. 怒不遽發 忿不滅絕(노불거발 분불멸절)

내 이름을 위하여 내가 노하기를 더디 할 것이며 내 영예를 위하여 내가 참고 너를 멸절하지 아니하리라

(사 48:9)

하느님이 당신의 이름을 위하시고 당신의 영예를 위하여 참고 참으시어 우리가 멸망을 면하고 사는 줄 알아야 합니다. 감사하고 회개하고 바르게 열심히 삽시다.

454. 沙漠不渴 裂磐水湧(사막불갈 열반수용)

여호와께서 그들을 사막으로 통과하게 하
시던 때에 그들로 목마르지 않게 하시되
그들을 위하여 바위에서 물이 흘러나게 하
시며 바위를 쪼개사 물로 솟아나게 하셨느
니라

(사 48:21)

우리가 사막 같은 세상을 살지만 하느님은 사막에
서 물이 나게 하시고 바위에서 물이 솟게 하실 것을
굳게 믿고 살아야 합니다.

455. 婦忘乳嬰 銘爾我掌(부망유영 명이아장)

여인이 어찌 그 젖먹는 자식을 잊겠으며
자기 태에서 난 아들을 긍휼히 여기지 않
겠느냐 그들은 혹시 잊을지라도 나는 너를
잊지아니할 것이라 내가 너를 내 손바닥에
새겼고…

(사 49:15,16)

뛰어봐야 벼룩입니다. 우리는 하느님의 장중에 있
습니다. 당신의 절대하신 긍휼을 믿습니다.

456. 敏捷之舌 聽言學者(민첩지설 청언학자)

주 여호와께서 학자의 혀를 내게 주사 나로 곤핍한 자를 말로 어떻게 도와줄 줄을 알게 하시고 아침마다 깨우치시되 나의 귀를 깨우치사 학자같이 알아듣게 하시도다

(사 50:4)

잘 들을 줄 알고 말을 잘할 줄 아는 것이 중요합니다. 위로와 격려를 위해서입니다. 그래서 늘 깨우침을 받아야 합니다.

457. 使海枯竭 深海有途(사해고갈 심해유도)

바다를, 넓고 깊은 물을 말리시고 바다 깊은 곳에 길을 내어 구속얻은 자들로 건너게 하신 이가 어찌 주가 아니시니이까

(사 51:10)

바다를 말리시어 길을 내어 건너게 하시는 하느님을 믿습니다. 우리가 살면서 사면초가 일 때에 하느님께 기도합시다. 바다가 갈라지고 산이 옮겨가는 것을 볼 것입니다.

458. 和平佳音 治理萬物 足陟美善(화평가음 치리만물 족척미선)

좋은 소식을 가져오며 평화를 공포하며 복된 좋은 소식을 가져오며 구원을 공포하며 시온을 향하여 이르기를 네 하나님이 통치하신다 하는 자의 산을 넘는 발이 어찌 그리 아름다운고

(사 52:7)

하느님의 다스리심은 복음입니다. 복음을 전하는 발걸음은 아름답습니다.

459. 無佳色美(무가색미)

그는 주 앞에서 자라나기를 연한 순 같고 마른 땅에서 나온 줄기 같아서 고운 모양도 없고 풍채도 없은즉 우리의 보기에 흠모할만한 아름다운 것이 없도다

(사 53:2)

우리 주님은 모양도 풍채도 없으십니다. 꾸밈도 없으십니다. 주님을 인위적으로 포장하려 말고 우리 또한 무위자연 합시다.

460. 我愆被傷 平康醫痊(아건피상 평강의전)

그가 찔림은 우리의 허물을 인함이요 그가 상함은 우리의 죄악을 인함이라 그가 징계를 받음으로 우리가 평화를 누리고 그가 채찍에 맞음으로 우리가 나음을 입었도다

(사 53:5)

내 탓이요 우리 탓입니다. 당신의 찔림과 상함과 징계는...그러나 그로 인해 우리가 화평을 누리고 치유 되었습니다. 황공하고 감사합니다.

461. 創者如夫 萬有之主(창자여부 만유지주)

...너를 지으신 자는 네 남편이시라 그 이름은 만군의 여호와시며 네 구속자는 이스라엘의 거룩한 자시라 온 세상의 하나님이라 칭함을 받으실 것이며

(사 54:5)

우주와 만물과 우리를 지으시고 구속하시는 거룩하신 하느님은 우리의 남편이십니다. 따라서 우리는 그의 신부입니다. 잘 살아야 합니다.

462. 渴無金者 就水酒乳(갈무금자 취수주유)

너희 목마른 자들아 물로 나아오라 돈 없는 자도 오라 너희는 와서 사먹되 돈 없이 값 없이 와서 포도주와 젖을 사라

(사 55:1)

주님이 부르십니다. 오라! 하십니다. 돈 없이 값 없이 물 마시고 포도주와 젖을 먹으라 하십니다. 그러나 사 먹듯이 귀하게 먹고 마시라 하십니다. 영생하는 물과 양식이기 때문입니다.

463. 尋籲不遠(심유불원)

너희는 여호와를 만날만한 때에 찾으라 가
까이 계실 때에 그를 부르라
(사 55:6)

그 때가 언제입니까. 형통할 때가 아닙니다. 가장
멀리 계신다 느껴질 때입니다. 가장 어려울 때 환난
을 당할 때입니다. 그 때에 가장 가까이 계십니다.
주님을 찾으시고 구하시고 부르십시오. 우리 그렇
게 합시다.

464. 天高於地 我思念高(천고어지 아사념고)

하늘이 땅보다 높음 같이 내 길은 너희 길
보다 높으며 내 생각은 너희 생각보다 높
으니라
(사 55:9)

하느님은 하늘이시고 우리는 땅입니다. 생각의 차
원이 같을 수 없습니다. 항상 하느님의 높으심을 인
정하고 아무리 우리가 하늘생각을 하더라도 겸손해
야 합니다.

465. 萬民禱殿(만민도전)

...내 집은 만민의 기도하는 집이라...

(사 56:7)

사람이라면 성속을 볼 줄 알아야 합니다. 똥인지 된
장인지 알아야 합니다. 하느님의 집은 만민의 기도
하는 집입니다. 고로 그 집을 장삿집이나 강도들의
소굴로 만들어서는 안되는 것입니다. 이는 예수님
의 말씀입니다.

466. 善人死亡 無人爲意(선인사망 무인위의)

의인이 죽을지라도 마음에 두는 자가 없
고...

(사 57:1)

이 악한 세상에서 얼마나 많은 착한 사람들이 죽어
갑니까. 그런데도 내 마음에 두는자 없는 악한 세상
입니다. 착한 사람들이 눌리고 밟히고 죽어가는 것
을 차마 못보는 심정으로 살아 갑시다. 억강부약해
야 합니다.

467. 虛心謙卑 痛悔心蘇(허심겸비 통회심소)

…내가 높고 거룩한 곳에 거하며 또한 통회하고 마음이 겸손한 자와 함께 거하나니 이는 겸손한 자의 영을 소성케 하며 통회하는 자의 마음을 소성케 하려 함이라

(사 57:15)

마음을 비우고 통회하는 마음을 가지고 주여! 나를 불쌍히 여기소서 라는 기도를 호흡에 실으면 소성이 옵니다.

468. 釋壓虐人 饑貧裸顧(석압학인 기빈라고)

나의 기뻐하는 금식은 흉악의 결박을 풀어주며 멍에의 줄을 끌러주며 압제 당하는 자를 자유케 하며 모든 멍에를 꺾는 것이 아니겠느냐 또 주린 자에게 네 식물을 나눠 주며 유리하는 빈민을 네 집에 드리며 벗은 자를 보면 입히며…

(사 58:6~8)

주님이 기뻐하시는 금식은 굶는 것이 아닙니다.

469. 禧年復仇 醫傷心者 慰藉悲哀
(희년복구 의상심자 위자비애)

주 여호와의 신이 내게 임하셨으니 이는 여호와께서 내게 기름을 부으사 가난한 자에게 아름다운 소식을 전하게 하려 하심이라 나를 보내사 마음이 상한 자를 고치며 포로된 자에게 자유를, 갇힌 자에게 놓임을 전파하며 여호와의 은혜의 해와 우리 하나님의 신원의 날을 전파하여 모든 슬픈 자를 위로하되

(사 61:1, 2)

복음이 전해지는 곳에 희년이 복구됩니다.

470. 主必悅爾 爾婦得夫(주필열이 이부득부)

...오직 너를 헵시바라 하며 네 땅을 뿔라라 하리니 이는 여호와께서 너를 기뻐하실 것이며 네 땅이 결혼한 바가 될것임이라

(사 62:4)

우리는 주님의 기쁨입니다. 당신은 우리와 혼인한 신랑이십니다. 필요한 것은 사랑뿐입니다. 사랑을 받고 드림으로 살아갑시다.

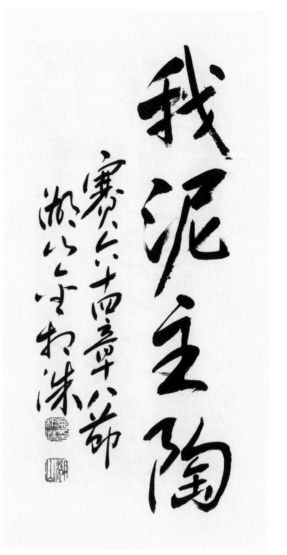

471. 聖民贖者 復選不棄(성민속자 복선불기)

사람들이 너를 일컬어 거룩한 백성이라, 여호와의 구속하신 자라 하겠고 또 너를 일컬어 찾은바 된 자요 버리지 아니한 성읍이라 하리라

(사 62:12)

남이 우리를 봅니다. 남의 눈에 우리가 속함 받은 성민으로 다시 찾아 버림받지 않은 성읍으로 보인다면 성공입니다.

472. 我泥主陶(아니주도)

...주는 우리의 아버지시니이다 우리는 진흙이요 주는 토기장이시니 우리는 다 주의 손으로 지으신 것이라

(사 64:8)

진흙이 토기장이의 손에 의해서 명품이 만들어집니다. 우리는 진흙입니다. 주님의 뜻에 맡겨 사는 것이 중요합니다. 마음 속 깊이 믿고 의지합시다.

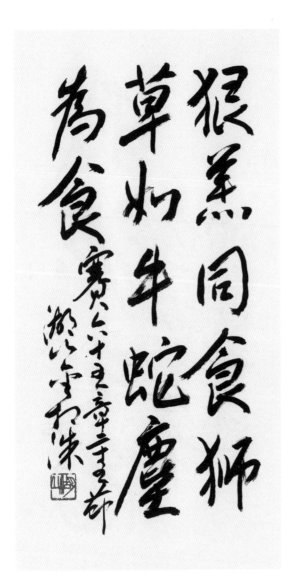

473. 狼羔同食 獅草如牛 蛇塵爲食
(한고동식 사초여우 사진위식)

이리와 어린 양이 함께 먹을 것이며 사자
가 소처럼 짚을 먹을 것이며 뱀은 흙으로
식물을 삼을 것이니 나의 성산에서는 해함
도 없겠고 상함도 없으리라 여호와의 말이
니라

(사 65:25)

주님의 나라에서는 함께할 수 없는 것 들이 함께할
수 있고 함께 식사를 합니다. 해함도 상함도 없습니
다. 이것을 천국이라 합니다.

474. 除滅建植(제멸건식)

...너로 뽑으며 파괴하며 넘어뜨리며 건설
하며 심게 하였느니라

(렘 1:10)

예언자를 통해 하느님의 하시는 일입니다. 뽑으며
파괴하며 파멸하며 넘어뜨리며 그런 연후에 건설하
며 심으십니다. 오늘의 예언자도 그 일을 감당해야
합니다.

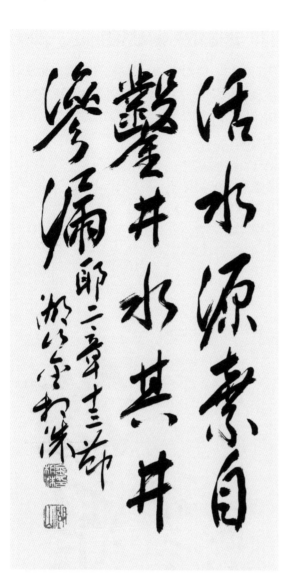

475. 活水源棄 自鑿井水 基井滲漏
(활수원기 자착정수 기정삼루)

내 백성이 두가지 악을 행하였나니 곧 생수의 근원되는 나를 버린 것과 스스로 웅덩이를 판 것인데 그것은 물을 저축지 못할 터진 웅덩이니라

(렘 2:13)

주님은 생수의 근원이십니다. 줄줄 새는 새 샘 파느라 헛수고 하지 말고 주님 믿음 지킵시다. 가뭄 안타는 생수이시니까요!

476. 不敬難苦(불경난고)

...네 속에 나를 경외함이 없는 것이 악이요 고통인줄 알라...

(렘 2:19)

근본을 알아야 합니다. 우리의 죄와 악과 고통 모두의 원인은 주 하느님께 불경입니다. 그래서 하느님을 경외하는 것이 지식의 근본이라 하였습니다.

477. 嘉葡眞種 壞葡惡枝(가포진종 괴포악지)

내가 너를 순전한 참 종자 곧 귀한 포도나무로 심었거늘 내게 대하여 이방 포도나무의 악한 가지가 됨은 어찜이뇨

(렘 2:21)

콩 심은데 콩 나고 팥 심은데 팥 납니다. 참 종자로 착각하고 있음이 분명합니다. 열매를 보면 그 나무를 압니다. 사람은 착하지 않습니다. 그래서 반드시 거듭나야 합니다.

478. 洗罪不能(세죄불능)

주 여호와 내가 말하노라 네가 잿물로 스스로 씻으며 수다한 비누를 쓸지라도 네 죄악이 오히려 내 앞에 그저 있으리니

(렘 2:22)

잿물로, 비누로 씻을 수 없습니다. 사람의 근본악과 죄는 사람으로는 불가능합니다. 하느님이 하십니다. 예수 그리스도를 통해 우리 죄를 없애십니다.

479. 處女修飾 新婦麗服 我民忘我(처녀수식 신부려복 아민망아)

처녀가 어찌 그 패물을 잊겠느냐 신부가 어찌 그 고운 옷을 잊겠느냐 오직 내 백성은 나를 잊었나니 그 날 수는 계수할 수 없거늘

(렘 2:32)

잊지 말아야 합니다. 처녀의 패물과 신부의 드레스처럼 항상 우리는 주님 안에, 주님은 우리 안에 계셔야 합니다.

480. 開墾土壤(개간토양)

...너희 묵은 땅을 갈고 가시덤불 속에 파종하지 말라

(렘 4:3)

가시덤불 묵은 땅을 갈아엎고 파종해야 합니다. 우리 마음의 밭도 마찬가지입니다. 돌이켜 고침을 받고 회심하고 할례받고 씨뿌림을 받아야 새사람이 됩니다.

481. 水淚哭泣(수루곡읍)

어찌하여 내 머리는 물이 되고 내 눈은 눈물 근원이 될꼬 그렇게 되면 살육 당한 딸 내 백성을 위하여 주야로 곡읍하리로다

(렘 9:1)

머리는 물이 되고 눈은 눈물이 되어 주야로 곡읍하는 예레미야! 오늘의 사자들은 뭐 하고 있는지 모르겠습니다. 오늘의 우리네 세상을 보면서 울기라도 합시다.

482. 識矜公義(식긍공의)

자랑하는 자는 이것으로 자랑할찌니 곧 명철하여 나를 아는 것과 나 여호와는 인애와 공평과 정직을 땅에 행하는 자인줄 깨닫는 것이라...

(렘 9:24)

인애와 공평과 정직을 행하시는 하느님을 아는 것이 참 지식이요 자랑거리여야 합니다. 참 하느님을 믿고 자랑 함이 옳습니다.

483. 人道不己(인도불기)

여호와여 내가 알거니와 인생의 길이 자기에게 있지 아니하니 걸음을 지도함이 걷는 자에게 있지 아니하니이다

(렘 10:23)

지나고 보면 세상 일이 제 뜻대로 된 것 하나도 없습니다. 인도하시는 분이 따로 계십니다. 그래서 은혜라 합니다. 주님의 은혜를 감사할 따름입니다.

484. 能變膚豹(능변부표)

구스인이 그 피부를, 표범이 그 반점을 변할 수 있느뇨 할 수 있을찐대 악에 익숙한 너희도 선을 행할 수 있으리라

(렘 13:23)

흑인이 그 피부를, 표범이 그 반점을 씻을 수도 변할 수도 없듯이 인간이 스스로 그 원죄를 없이 할 수 없습니다. 하느님만이 예수 그리스도를 통해서 하십니다.

485. 樹水旁根(수수방근)

...여호와를 의지하며 여호와를 의뢰하는 그 사람은 복을 받을 것이라 그는 물가에 심기운 나무가 그 뿌리를 강변에 뻗치고 더위가 올찌라도...잎이 청청하며 가무는 해에도 걱정이 없고 결실이 그치지 아니함 같으리라

(렘 17:7,8)

주님을 믿고 사는 사람! 물가에 심기운 나무처럼 가뭄 안타고 결실이 그치지 않습니다.

486. 人較詭譎(인교궤휼)

만물보다 거짓되고 심히 부패한 것은 마음이라 누가 능히 이를 알리요마는 나 여호와는 심장을 살피며 폐부를 시험하고 각각 그 행위와 그 행실대로 보응하나니

(렘 17:9,10)

하느님은 다 아십니다. 우리 인간의 마음과 행실을.. 속일 생각일랑 말고 만물과 자연 앞에 부끄러운 줄 알고 겸손해야 합니다.

487. 窮貧伸寃(궁빈신원)

그는 가난한 자와 궁핍한 자를 신원하고
형통하였나니 이것이 나를 앎이 아니냐
(렘 22:16)

하느님의 눈은 궁고빈핍자를 향하고 있습니다. 부
모의 눈도 자식들 중에 아픈 손가락에 가 있습니다.
그래서 하느님을 안다는 것은 가난하고 궁핍한 자
를 신원하는 것입니다. 그것이 복입니다.

488. 擧動聽從(거동청종)

그런즉 너희는 너희 길과 행위를 고치고
너희 하나님 여호와의 목소리를 청종하라
그리하면 여호와께서 너희에게 선고하신
재앙에 대하여 뜻을 돌이키시리라
(렘 26:13)

하느님의 말씀을 잘 듣고 우리의 삶이 고쳐진다면
하느님도 재앙을 거두실 것입니다. 아니면 아닐 것
입니다.

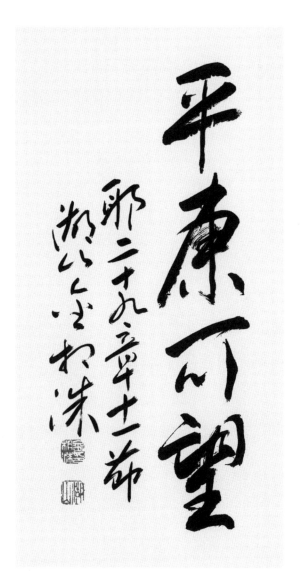

489. 平康可望(평강가망)

...너희를 향한 나의 생각은 내가 아나니 재앙이 아니라 곧 평안이요 너희 장래에 소망을 주려하는 생각이라

(렘 29:11)

하느님이 우리를 향하신 깊으신 뜻을 알고 보면 평안이요 희망입니다. 노하신 겉만 말고 하느님의 진면목을 생각하는 마음가짐이 중요합니다.

490. 盡心訪求(진심방구)

너희가 전심으로 나를 찾고 찾으면 나를 만나리라

(렘 29:13)

하느님을 만나려면 진심으로 전심으로 절실하게 구하고 찾고 또 찾아야 합니다. 믿음으로 인내하고 구하고 찾고 기다리면 만나 주십니다.

491. 返歸故土(반귀고토)

...사로잡혀 떠나게 하던 본 곳으로 돌아오게 하리라...

(렘 29:14)

포로에서 풀려 고토로, 본향으로 돌아오는 것이 이보다 더 큰 복은 없습니다. 우리가 죄에서 풀려 주님의 품에 안기는 것이 큰 복입니다.

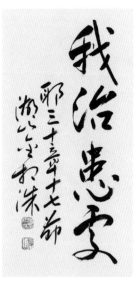

492. 我治患處(아치환처)

...내가 너를 치료하여 네 상처를 낫게 하리라

(렘 30:17)

우리가 세상 살다 보면 상처를 입게 마련입니다. 살과 뼈의 상처는 병원에서 치료가 가능하지만 죄로 인해 오는 마음의 병은 사람의 힘으로는 불가능 합니다. 오직 하느님만이 예수 그리스도를 통해서 하십니다.

493. 憂變歡樂(우변환락)

그 때에 처녀는 춤추며 즐거워하겠고 청년과 노인이 함께 즐거워하리니 내가 그들의 슬픔을 돌이켜 즐겁게 하여 그들을 위로하여 근심한 후에 기쁨을 얻게 할것임이니라

(렘 31:13)

바꾸어 주시는 하느님이십니다. 우리의 슬픔을 즐거움으로, 우리의 근심을 기쁨으로 바꾸어 주시는 하느님이심을 믿습니다.

494. 衷銘基心(충명기심)

...내가 나의 법을 그들의 속에 두면 그 마음에 기록하여 나는 그들의 하나님이 되고 그들은 내 백성이 될 것이니라

(렘 31:33)

이것이 새 약속입니다. 말이나 글이나 돌이 아니라 마음에 새겨주시겠다는 약속입니다. 하느님과 그의 말씀이 우리 마음에 있어야 합니다. 마음에 없으면 헛것입니다.

495. 謀大行能(모대행능)

주는 모략에 크시며 행사에 능하시며 인류의 모든 길에 주목하시며 그 길과 그 행위의 열매대로 보응하시나이다

(렘 32:19)

크시고 능하시고 철저하십니다. 하느님 속일 생각일랑 아예 하지 말고 신실하게 삽시다.

496. 能成之事(능성지사)

나는 여호와요 모든 육체의 하나님이라 내게 능치 못한 일이 있겠느냐

(렘 32:27)

모든 육체는 약하나 야훼 하느님은 강하십니다. 우리가 못하는 것 하느님은 하십니다. 고로 우리는 믿음이 중요합니다. 능하신 하느님을 믿고 의롭게 삽시다.

497. 心轍常敬(심철상경)

내가 그들에게 한 마음과 한 도를 주어 자기들과 자기 후손의 복을 위하여 항상 나를 경외하게 하고

(렘 32:39)

한 마음 한 도, 철을 하느님이 우리에게 주심으로 하느님 경외가 가능합니다. 그것은 예수 그리스도의 영 곧 성령입니다.

498. 平康誠實(평강성실)

그러나 보라 내가 이 성을 치료하며 고쳐 낫게 하고 평강과 성실함에 풍성함을 그들에게 나타낼 것이며

(렘 33:6)

우리에게 평강과 성실이 없음이 병입니다. 그 병을 하느님이 낫게 해 주신다는 말씀이 얼마나 큰 복입니까. 평강과 성실이 있는 곳이 사람 사는 세상입니다.

499. 聽從獲福(청종획복)

우리가 당신을 우리 하나님 여호와께 보냄은 그의 목소리가 우리에게 좋고 좋지 아니함을 물론하고 청종하려 함이라 우리가 우리 하나님 여호와의 목소리를 청종하면 우리에게 복이 있으리라

(렘 42:6)

들려오는 하느님의 목소리! 싫든 좋든 청종함이 복입니다.

500. 患難災禍 茵蔯苦毒(환난재화 인진고독)

내 고초와 재난 곧 쑥과 담즙을 기억하소서
(애 3:19)

쑥과 담즙같은 환난과 재난을 당하면서 울면서 하느
님께 호소합니다. 오늘 우리네 상황과 하나도 다르
지 않습니다. 우리가 어리석어서 저지른 일들입니
다. 우리를 불쌍히 여기시고 구원하여 주시옵소서!

501. 望主拯救(망주증구)

무릇 기다리는 자에게나 구하는 영혼에게
여호와께서 선을 베푸시는도다 사람이 여
호와의 구원을 바라고 잠잠히 기다림이 좋
도다
(애 3:25, 26)

하느님을 믿고 기도하고 기다림이 좋습니다. 천년
이 한주 같으신 분이시니 사람은 인내가 필요합니
다. 우리의 바람과 구원을 반드시 이뤄주실 것을 확
신하고 기다리고 또 기다립시다.

502. 苦憂非心(고우비심)

주께서 인생으로 고생하며 근심하게 하심
이 본심이 아니시로다

(애 3:33)

우리가 하느님을 믿는데 깊이가 있어야 합니다. 인
생을 고해라 합니다. 그것은 하느님의 본심이 아닙
니다. 그래서 우리는 하느님의 본심을 믿고 인내해
야 합니다.

503. 歸誠復興(귀성부흥)

여호와여 우리를 주께로 돌이키소서 그리
하시면 우리가 주께로 돌아 가겠사오니 우
리의 날을 다시 새롭게 하사 옛적 같게 하
옵소서

(애 5:21)

회개가 중요합니다. 사람은 돌이키면서 사는 것입
니다. 그러나 그것도 내 힘이 아닙니다. 주께로 돌
아가 옛적같이 새롭게 살기를 기도해야 합니다.

504. 柔順之心 (유순지심)

내가 그들에게 일치한 마음을 주고 그 속
에 새 신을 주며 그 몸에서 굳은 마음을 제
하고 부드러운 마음을 주어서

(겔 11:19)

사람이 사람 마음을 어찌하지 못합니다. 강퍅지심
을 유순지심으로 바꾸어 주시는 일을 하느님이 하
십니다. 믿습니다. 당신이 우리에게 부드러운 마음
을 주실 것을!

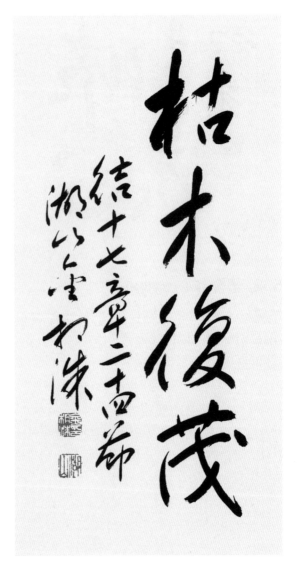

505. 枯木復茂 (고목복무)

...나 여호와는 높은 나무를 낮추고 낮은
나무를 높이며 푸른 나무를 말리우고 마른
나무를 무성케 하는줄 알리라

(겔 17:24)

이것이 어찌 나무 얘기이겠습니까. 사람 얘기입니
다. 교만한 자를 낮추시고 겸손한 자를 높이시고 죽
을지경인 자를 살리신다는 말씀입니다. 말라 비틀
어진 송장같은 우리를 살리시는 분이십니다.

506. 生存爲悅 (생존위열)

...내가 어찌 악인의 죽는 것을 조금인들 기뻐하랴 그가 돌이켜 그 길에서 떠나서 사는 것을 어찌 기뻐하지 아니하겠느냐

(겔 18:23)

사람은 원죄가 있어 악합니다. 그러나 악인으로 죽는 것을 하느님은 결코 원하지 않습니다. 돌이켜 사는 것을 기뻐하십니다. 고로 산다는 것은 회개한다는 것입니다. 그 마음을 주옵소서!

507. 生氣復生 (생기복생)

주 여호와께서 이 뼈들에게 말씀하시기를 내가 생기로 너희에게 들어가게 하리니 너희가 살리라

(겔 37:5)

우리가 마른 뼈다귀 같이 망했을지라도 하느님이 생기를 불어 넣으시면 우리는 다시 삽니다. 그것을 믿습니다. 주님의 부활을 믿기에 우리의 부활도 믿습니다.

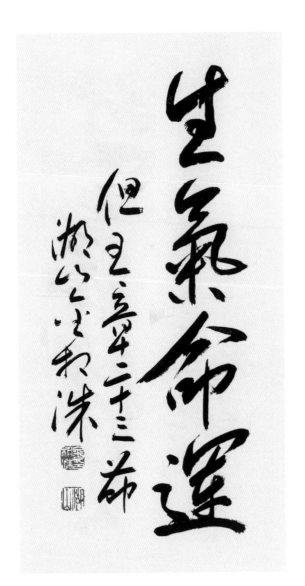

508. 生氣命運(생기명운)

...왕의 호흡을 주장하시고 왕의 모든 길을 작정하시는 하나님께는 영광을 돌리지 아니한지라

(단 5:23)

왕이면 다가 아닙니다. 목숨과 명운이 하느님의 장중에 있습니다. 하느님 무서운 줄 알고 똑바로 살아야 합니다. 백성을 하늘 같이 섬기고 무서운 줄 알고 살아야 합니다.

509. 求爲主名(구위주명)

...우리가 주의 앞에 간구하옵는 것은 우리의 의를 의지하여 하는 것이 아니요 주의 큰 긍휼을 의지하여 함이오니 주여 들으소서 주여 용서하소서...지체치 마옵소서 나의 하나님이여 주 자신을 위하여 하시옵소서...

(단 9:18,19)

우리의 의도 공도 없지만 주의 긍휼과 주의 명예를 위해서 우리를 구원하시옵소서!

510. 耀若天光 明星永遠(요약천관 명성영원)

지혜 있는 자는 궁창의 빛과 같이 빛날 것이요 많은 사람들 옳은데로 돌아오게 한 자는 별과 같이 영원토록 비취리라

(단 12:3)

지혜 있는 자 되어 많은 사람을 옳은 데로 인도하는 일이 얼마나 중요한지 해와 같고 별과 같아서 영원히 빛나리라는 것입니다.

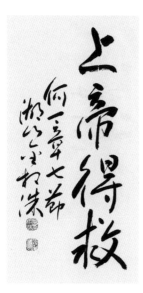

511. 上帝得救(상제득구)

그러나 내가 유다 족속을 긍휼히 여겨 저희 하나님 여호와로 구원하겠고 활과 칼이나 전쟁이나 말과 마병으로 구원하지 아니하리라 하시니라

(호 1:7)

우리의 구원은 하나님 자신이시고 당신의 긍휼입니다. 전쟁이나 무력이 아닙니다. 하나님을 경외하고 당신의 뜻을 받듦이 중요합니다.

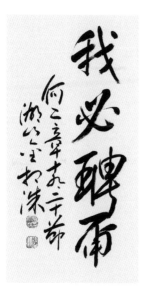

512. 我必聘爾(아필빙이)

내가 네게 장가들어 영원히 살되 의와 공변됨과 은총과 긍휼히 여김으로 네게 장가들며 진실함으로 네게 장가들리니 네가 여호와를 알리라

(호 2:19,20)

하나님이 의와 공평과 은총과 긍휼과 진실함으로 우리에게 장가 들어 영원히 살기를 원하십니다. 주님은 우리의 영원한 신랑이십니다.

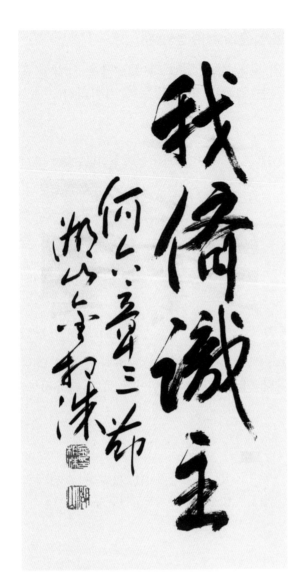

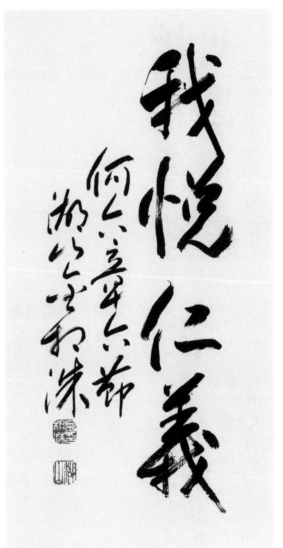

513. 我儕識主 (아제식주)

그러므로 우리가 여호와를 알자 힘써 여호
와를 알자 그의 나오심은 새벽 빛같이 일
정하니 비와 같이, 땅을 적시는 늦은 비와
같이 우리에게 임하시리라...

(호 6:3)

변함없이 일정하시고 은혜로우신 하느님을 알기에
힘써야 합니다. 겉으로만 아니라 진면목을 깊이 깊
이 알기에 힘써야 합니다.

514. 我悅仁義 (아열인의)

나는 인애를 원하고 제사를 원치 아니하며
번제보다 하나님을 아는 것을 원하노라

(호 6:6)

하느님이 좋아하시는 것을 알아야 합니다. 제사보
다 사랑과 의를 그리고 당신을 아는 것을 기뻐하십
니다. 고로 열심히 하느님의 마음을 배우고 사랑과
의를 살아야 합니다.

515. 開墾土壤(개간토양)

너희가 자기를 위하여 의를 심고 긍휼을
거두라 지금이 곧 여호와를 찾을 때니 너
희 묵은 땅을 기경하라 마침내 여호와께서
임하사 의를 비처럼 너희에게 내리시리라
(호 10:12)

묵은 땅 같은 우리의 마음밭을 갈아 엎고 의를 심고
긍휼을 거두는 일이 여하히 가능할까. 하느님을 찾
아야, 만나야 합니다.

516. 虔義恒望(건의항망)

그런즉 너의 하나님께로 돌아와서 인애와
공의를 지키며 항상 너의 하나님을 바라볼
지니라
(호 12:6)

항상 하느님께로 돌아오고 하느님 바라기가 중요합니
다. 그래야 경건도 인애도 공의도 지킬 수 있습니다.

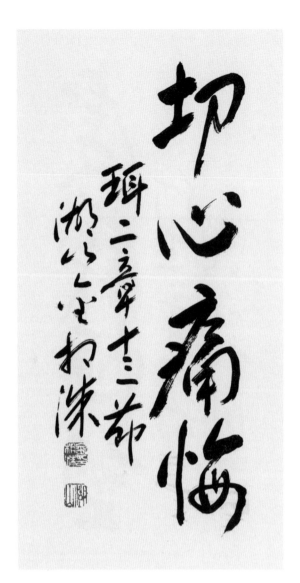

517. 切心痛悔(절심통회)

너희는 옷을 찢지 말고 마음을 찢고 너희 하나님 여호와께로 돌아올찌어다 그는 은혜로우시며 자비로우시며 노하기를 더디 하시며 인애가 크시사 뜻을 돌이켜 재앙을 내리지 아니하시나니

(욜 2:13)

겉으로 하지말고 진심으로 회개하고 자비로우신 하느님께로 돌아옴이 중요합니다.

518. 靈界萬人(영비만인)

그 후에 내가 내 신을 만민에게 부어주리니 너희 자녀들이 장래 일을 말할 것이며 너희 늙은이는 꿈을 꾸며 너희 젊은이는 이상을 볼 것이며

(욜 2:28)

역사는 발전하고 하느님은 사람들을 감동하시어 영의 시대가 옵니다. 만인이 꿈을 가지고 미래지향 할 것입니다. 믿습니다.

519. 鋤刀鎌戈 弱有勇力(서도겸과 약유용력)

너희는 보습을 쳐서 칼을 만들찌어다 낫을
쳐서 창을 만들찌어다 약한 자도 이르기를
나는 강하다 할찌어다

(욜 3:10)

나는 약하다고 앉아 있지만 말고 하느님과 의와 진
리를 믿고 일어나라는 뜻입니다. 호미를 칼로, 낫을
창으로 바꾸어 하느님 나라를 위해 싸우라는 뜻입
니다. 힘을 냅시다.

520. 獅顰咆哮(사확포효)

사자가 움킨 것이 없고야 어찌 수풀서 부
르짖겠으며 젊은 사자가 잡은 것이 없고야
어찌 굴에서 소리를 내겠느냐

(암 3:4)

사자가 움킨 것이 있어 포효하듯이 아모스의 외침
은 공허한 것이 아니었습니다. 오늘날 우리의 외침
도 공허해서는 안됩니다. 메시지가 중요합니다. 하
느님의 말씀 곧 예수 그리스도입니다.

521. 勿尋入往 求主得生(물심입왕 구주득생)

벧엘을 찾지 말며 길갈로 들어가지 말며 브엘세바로도 나아가지 말라 길갈은 정녕 사로잡히겠고 벧엘은 허무하게 될 것임이라 하셨나니 너희는 여호와를 찾으라 그리하면 살리라...

(암 5:5,6)

세상에서 유명한 명소나 위인이나 권력이나 부요를 믿지말고 하느님 믿으라는 말씀입니다.

522. 公水義溪(공수의계)

오직 공법을 물 같이 정의를 하수 같이 흘릴지로다

(암 5:24)

권력으로 금력으로 부정하고 부패하고 억지부림으로 세상이 혼란합니다. 제발 그러지말고 물 흐르듯 강물이 흘러가듯 공의롭게 정의롭게 인자하게 순리대로 자연스럽게 살아야 합니다. 하느님 무서운 줄 알고 사람 무서운 줄 알고!

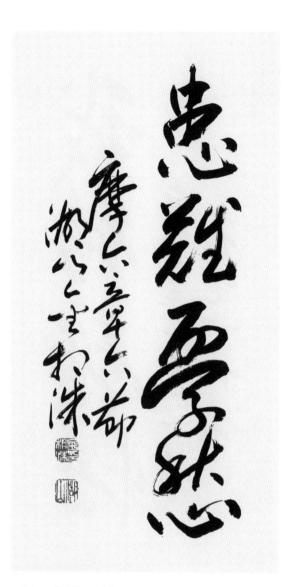

523. 患難憂愁(환난우수)

대접으로 포도주를 마시며 귀한 기름을 몸에 바르면서 요셉의 환난을 인하여는 근심치 아니하는 자로다

(암 6:6)

술 퍼마시고 사치하는 것 까지는 봐 주겠습니다. 그러나 없는 사람들의 환난을 위하여 근심하지 않는 것은 죄입니다. 제발 없는 사람들 생각 좀 하면서 삽시다.

524. 饑渴主言(기갈주언)

...보라 날이 이를지라 내가 기근을 땅에 보내리니 양식이 없어 주림이 아니며 물이 없어 갈함이 아니요 여호와의 말씀을 듣지 못한 기갈이라

(암 8:11)

이 세상에 말씀 없음이 최고의 기갈입니다. 사람은 밥을 먹고 물을 마시면 살지만 참으로 살려면 하느님 말씀을 먹고 마셔야 합니다.

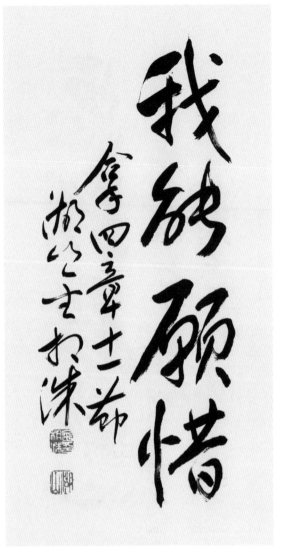

525. 培植故土(배식고토)

내가 저희를 그 본토에 심으리니 저희가
나의 준 땅에서 다시 뽑히지 아니하리
라...

(암 9:15)

우리의 본토 그 영원한 본토는 어디입니까. 이스라
엘을 넘어 하느님의 품이 인간의 본토입니다. 그 품
을 떠나 떠도는 인간을 하느님은 본토로 돌려 심어
뽑히지 않게 하십니다.

526. 我能願惜(아능원석)

하물며 이 큰 성읍 니느웨에는 좌우를 분
변치 못하는 자가 십 이만 여명이요 육축
도 많이 있나니 내가 아끼는 것이 어찌 합
당치 아니하냐

(욘 4:11)

원수라도 망하기를 바라는 것은 옳지않습니다. 하
느님은 온 우주와 그 생명 있는 것들을 다 차별 없
이 아끼시고 불쌍히 여기십니다.

527. 刃犁戈鎌 不學習戰(인뢰과겸 불학습전)

...무리가 그 칼을 쳐서 보습을 만들고 창을 쳐서 낫을 만들 것이며 이 나라와 저 나라가 다시는 칼을 들고 서로 치지 아니하며 다시는 전쟁을 연습하지 아니하고

(미 4:3)

무기를 농기구로 바꾸고 서로 다투거나 싸우지 않는 전쟁 없는 평화세상! 세계 인류가 하느님께 돌아오는 그 날일 것입니다.

528. 小然將有(소연장유)

베들레헴 에브라디야 너는 유다 족속 중에 작을지라도 이스라엘을 다스릴 자가 네게서 내게로 나올 것이라 그의 근본은 상고에 태초에니라

(미 5:2)

작아도 큽니다. 메시아가 오셨기 때문입니다. 그러나 오심도 크지만 그를 영접하는 자도 큽니다. 그리스도를 영접하는 자나, 나라나 모두 큽니다.

529. 行義矜敬(행의긍경)

사람아 주께서 선한 것이 무엇임을 네게 보이셨나니 여호와께서 네게 구하시는 것이 오직 공의를 행하며 인자를 사랑하며 겸손히 네 하나님과 함께 행하는 것이 아니냐

(미 6:8)

사람이면 공의를 행하고 긍휼을 좋아하고 하느님을 봉사하는 것이 삶의 이유와 목표이어야 할 것입니다. 이것이 하느님의 뜻입니다.

530. 罪投深淵(죄투심연)

다시 우리를 긍휼히 여기셔서 우리의 죄악을 발로 밟으시고 우리의 모든 죄를 깊은 바다에 던지시리이다

(미 7:19)

죄와 허물이 많은 우리 인간입니다. 그것을 하느님이 발로 밟으시고 깊은 바다에 던지신다는 믿음입니다. 하느님의 용서 없이 우리는 살아남지 못합니다.

531. 以信得生(이신득생)

이 묵시는 정한 때가 있나니 그 종말이 속히 이르겠고 결코 거짓되지 아니하리라 비록 더딜찌라도 기다리라 지체되지 않고 정녕 응하리라 보라 그의 마음은 교만하며 그의 속에서 정직하지 못하니라 그러나 의인은 그 믿음으로 말미암아 살리라

(합 2:3,4)

세상이 악할지라도 하느님 믿음으로 삽시다.

532. 主前靜黙(주전정묵)

오직 여호와는 그 성전에 계시니 온 천하는 그 앞에서 잠잠할 지니라

(합 2:20)

하느님을 하느님으로 대함이 옳습니다. 하느님 앞에서는 입을 다물어야 합니다. 절대하신 분 앞에서 무슨 말이 필요합니까. 절대 경청하고 절대 신뢰하고 절대 복종함이 옳습니다.

533. 主救歡樂(주구환락)

비록 무화과나무가 무성치 못하며 포도나무에 열매가 없으며 감람나무에 소출이 없으며 밭에 식물이 없으며 우리에 양이 없으며 외양간에 소가 없을찌라도 나는 여호와를 인하여 즐거워하며 나의 구원의 하나님을 인하여 기뻐하리로다

(합 3:17,18)

오직 주로 인하여 기쁘고 즐거워야 합니다.

534. 主日甚速(주일심속)

여호와의 큰 날이 가깝도다 가깝고도 심히 빠르도다...

(습 1:14)

하느님의 큰 날이 무엇일까요. 그것은 구원의 날이기도 하고 심판의 날이기도 합니다. 우리 생각에는 느린 것 같으나 하느님의 계산으로는 심히 빠르고 가깝습니다.

535. 怒患毁暗(노환훼암)

그 날은 분노의 날이요 환난과 고통의 날
이요 황무와 패괴의 날이요 캄캄하고 어두
운 날이요 구름과 흑암의 날이요

(습 1:15)

하느님의 날, 그 날이 천국이라고요? 망상입니다.
결코 아닙니다. 그 날은 하느님의 진노의 날이요 환
난 고통 파괴 흑암의 날이요 지상 최악의 날입니다.

536. 存留苦貧(존유고빈)

내가 곤고하고 가난한 백성을 너의 중에
남겨 두리니 그들이 여호와의 이름을 의탁
하여 보호를 받을찌라

(습 3:12)

난세에 남는 백성이 삽니다. 남은 백성이 되어 믿음
으로 보호를 받습니다. 이것이 은총입니다. 설치지
말고 남겨진 백성이 되어 하느님의 보호를 받고 삽
시다.

537. 全能施救 歡欣喜樂(전능시구 환흔희락)

너의 하나님 여호와가 너의 가운데 계시니 그는 구원을 베푸실 전능자시라 그가 너로 인하여 기쁨을 이기지 못하며 너를 잠잠히 사랑하시며 너로 인하여 즐거이 부르며 기뻐하시라…

(습 3:17)

구원의 전능자 하느님이 나와 함께 하시고 나를 좋아하시고 사랑하시고 소리쳐 기뻐하십니다. 얼마나 행복한지 모릅니다.

538. 後殿榮光(후전영광)

은도 내 것이요 금도 내 것이니라 만군의 여호와의 말이니라 이 전의 나중 영광이 이전 영광보다 크리라 만군의 여호와의 말이니라 내가 이곳에 평강을 주리라 만군의 여호와의 말이니라

(학 2:8,9)

솔로몬의 화려한 성전을 본 사람들은 울지만 하느님은 아닙니다. 나중 전에 영광과 평강이 있습니다.

539. 我靈能成 (아령능성)

...만군의 여호와께서 말씀하시되 이는 힘으로 되지 아니하며 능으로 되지아니하고 오직 나의 신으로 되느니라

(슥 4:6)

사람의 힘과 능으로 될 것이 따로 있습니다. 영사는 하느님의 신으로만 가능합니다. 사람의 힘으로, 지식으로, 꾀로 되지 않습니다. 고로 우리는 기도해야 합니다.

540. 孤寡客貧 (고과객빈)

만군의 여호와가 이미 말하여 이르기를 너희는 진실한 재판을 행하여 피차에 인애와 긍휼을 베풀며 과부와 고아와 나그네와 궁핍한 자를 압제하지 말며 남을 해하려하여 심중에 도모하지 말라 하였으나

(슥 7:9,10)

공의와 인자와 긍휼로 살고 고아와 과부와 나그네와 가난한자를 해하지 말고 도와야 합니다.

541. 乘驢之子(승려지자)

...보라 네 왕이 네게 임하나니 그는 공의
로우며 구원을 베풀며 겸손하여서 나귀를
타나니 나귀의 작은 것 곧 나귀새끼니라

(슥 9:9)

하느님은 공의로우시고 구원을 베푸시는 분이시지
만 겸손하시어 호마나 군마를 타시지 않으시고 나
귀새끼를 타시고 발을 끄십니다. 먼 훗날 예수님이
그러십니다.

542. 納什一悉(납십일실)

만군의 여호와가 이르노라 너희의 온전한
십일조를 창고에 들여 나의 집에 양식이
있게 하고 그것으로 나를 시험하여 내가
하늘 문을 열고 너희에게 복을 쌓을 곳이
없도록 붓지 아니하나 보라

(말 3:10)

규모 있게 살라 하십니다. 자기만 생각하지 말고 남
도 생각하고 위하라 하십니다.

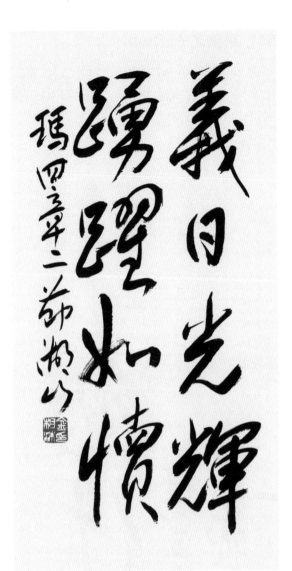

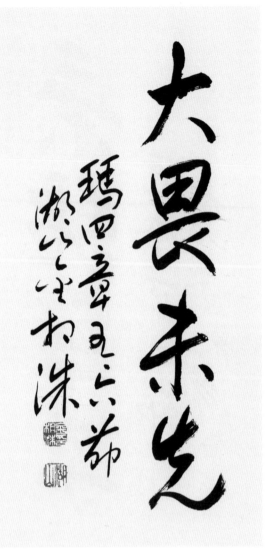

543. 義日光輝 踴躍如犢(의일광휘 용약여독)

내 이름을 경외하는 너희에게는 의로운 해가 떠올라서 치료하는 광선을 발하리니 너희가 나가서 외양간에서 나온 송아지 같이 뛰리라

(말 4:2)

하느님을 경외하는 사람에게서는 치유하는 광선이 나온다 합니다. 그리고 송아지처럼 기쁨으로 뛴다 하십니다. 우리에게 그런 기쁨이 있습니까?

544. 大畏未先(대외미선)

보라 여호와의 크고 두려운 날이 이르기 전에 내가 선지 엘리야를 너희에게 보내리니 그가 아비의 마음을 자녀에게로 돌이키게 하고 자녀들의 마음을 그들의 아비에게로 돌이키게 하리라 돌이키지 아니하면 두렵건대 내가 와서 저주로 그 땅을 칠까 하노라 하시니라

(말 4:5,6)

큰 일 전에는 마음으로 돌이킴이 중요합니다.

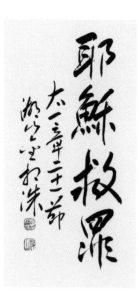

545. 耶穌救罪(야소구죄)

아들을 낳으리니 이름을 예수라 하라 이는 그가 자기 백성을 저희 죄에서 구원할 자이심이라 하니라

(마 1:21)

그 이름 예수! 당신은 우리의 구원이십니다. 우리 죄를 없애주실 분은 당신 뿐입니다. 그것은 하느님이 정한 당신의 뜻입니다. 그것을 믿고 아는 사람 얼마나 큰 복입니까!

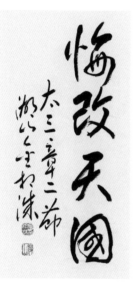

546. 悔改天國(회개천국)

회개하라 천국이 가까웠느니라 하였으니

(마 3:2)

예수의 일성입니다. 예수는 천국입니다. 천국이 우리 가까이 왔습니다. 회개 하지 않으면 그 나라에는 들어갈 수 없습니다. 사람이 회개한다는 것이 여하 히 가능할까. 그것 조차도 하느님이 하시는 일입니다. 그것을 믿음이 중요합 니다.

547. 天聲愛子(천성애자)

하늘로서 소리가 있어 말씀하시되 이는 내 사랑하는 아들이요 내 기뻐하는 자라 하시니라

(마 3:17)

예수는 하느님의 사랑이요 기쁨이요 아들이라고 하늘이 울었습니다. 그래서 예수를 하느님으로 믿습니다. 여기에 사랑이 있고 기쁨이 있습니다.

548. 得生主言(득생주언)

...사람이 떡으로만 살 것이 아니요 하나님의 입을 나오는 모든 말씀으로 살 것이라

(마 4:4)

사람 목숨은 떡으로 빵으로 밥으로 연명이 됩니다. 그러나 연명만 하여 사람이 아닙니다. 하느님의 말씀 곧 정신, 사상, 정의, 사랑 같은 것들이 있어야 사람입니다. 주님의 말씀은 성서에도, 온 세상에도 꽉 차있습니다.

549. 暗死大光(암사대광)

흑암에 앉은 백성이 큰 빛을 보았고 사망의 땅과 그늘에 앉은 자들에게 빛이 비취었도다...

(마 4:16)

음지에서 죽을 지경을 사는 사람들에게 빛으로, 광명으로 오신 분이 주님이십니다. 그래서 복음입니다. 우리 믿음의 삶 또한 그늘에서 죽음을 사는 사람들에게 희망이 되어야 합니다.

550. 從我漁人(종아어인)

말씀하시되 나를 따라 오너라 내가 너희로
사람을 낚는 어부가 되게 하리라 하시니

(마 4:19)

주님을 따르는 자 사람을 얻으리라는 말씀입니다.
나에게나 우리에게 사람이 없다면 우리의 믿음을 반
성해야 합니다. 우리가 참으로 믿는자라면 사람을
얻을 것입니다.

551. 虛心天國(허심천국)

심령이 가난한 자는 복이 있나니 천국이
저희 것임이요

(마 5:3)

그릇이든 마음이든 비어있어야 합니다. 그래야 담
을 수 있습니다. 비워야 합니다. 비워야 부자요 비
워야 천국입니다. 비우기가 어렵습니다. 하느님이
비우게 하십니다. 그래서 복입니다.

552. 哀慟受慰(애통수위)

애통하는 자는 복이 있나니 저희가 위로를
받을 것임이요

(마 5:4)

아프고 슬프고 억울하고 우는 사람들이 너무 많습
니다. 하늘의 위로를 받아 마땅합니다. 세상이 위로
하지 못하는 사람들 하느님이 위로 하시리라 믿습
니다. 저들은 반드시 웃을 것입니다.

553. 溫良將得(온량장득)

온유한 자는 복이 있나니 저희가 땅을 기
업으로 받을 것임이요

(마 5:5)

온량한 사람! 당장은 지고 빼앗기고 당하지만 결국
은 이기고 높아지고 넓어질 것입니다. 하느님이 아
십니다. 하느님 믿음이 아니면 어떻게 참고 살 수 있
을까. 하느님이 다 갚아 주십니다.

554. 慕義得飽(모의득포)

의에 주리고 목마른 자는 복이 있나니 저희가 배부를 것임이요

(마 5:6)

의가 없어서 세상이 혼란하고 망합니다. 의에 주리고 목마름으로 살아야 합니다. 그 사람이 복인입니다. 그의 주리고 목마름은 하느님이 채워 포만케 하실 것입니다.

555. 矜恤矜恤(긍휼긍휼)

긍휼히 여기는 자는 복이 있나니 저희가 긍휼히 여김을 받을 것임이요

(마 5:7)

인생은 다 불쌍한 존재입니다. 우리 주변을 보면 목불인견 처지에 있는 사람 너무 많습니다. 긍휼한 마음으로 긍휼을 베풀면 하느님이 나를 불쌍히 여기실 것입니다. 그러면 복인입니다.

556. 淸心見主(청심견주)

마음이 청결한 자는 복이 있나니 저희가
하나님을 볼 것임이요

(마 5:8)

마음이 깨끗해야 눈이 맑아 하느님이 보입니다. 하
느님 무서운 줄 알아야 마음이 깨끗해 집니다. 마음
을 비워 청결케 함이 중요합니다. 물이 맑으면 하늘
이 보이듯이.. 청결한 마음 가진자가 복인이요 하느
님을 볼 것입니다.

557. 和睦神子(화목신자)

화평케 하는 자는 복이 있나니 저희가 하
나님의 아들이라 일컬음을 받을 것임이요

(마 5:9)

인간은 관계의 동물이라 화 해야 평 합니다. 화해하
고 용서하고 불쌍히 여김으로 화목 동거하면 하느
님의 아들이 됩니다. 그 또한 복인입니다.

558. 義窘天國(의군천국)

의를 위하여 핍박을 받는 자는 복이 있나
니 천국이 저희 것임이라

(마 5:10)

옳은 일 하면서 박해 받을 때 당시는 억울하지만 마
음은 천국입니다. 하느님이 다 아십니다. 하느님이
다 갚아 주십니다. 박해 받으면서도 옳게 살 수 있
는 것 복인입니다. 천국이 그 사람의 것입니다.

559. 地鹽基鹹(지염기함)

너희는 세상의 소금이니 소금이 만일 그
맛을 잃으면 무엇으로 짜게 하리요 후에는
아무 쓸데없어 다만 밖에 버리워 사람에게
밟힐 뿐이니라

(마 5:13)

우리는 이 땅의 소금입니다. 적당히 간하여 맛을 내
야 합니다. 세상은 배추요 우리는 소금! 그를 절이
면 맛있는 김치가 됩니다.

560. 純全若父(순전약부)

그러므로 하늘에 계신 너희 아버지의 온전하심과 같이 너희도 온전하라

(마 5:48)

하늘 아버지는 온전하십니다. 따라서 우리도 온전해야 합니다. 그러나 똑같지는 않습니다. 하느님은 하느님으로서 온전하지만 우리는 사람으로서 하느님 아버지를 닮은 온전입니다.

561. 施隱父報(시은부보)

너는 구제할 때에 오른손의 하는 것을 왼손이 모르게 하여 네 구제함이 은밀하게 하라 은밀한 중에 보시는 너의 아버지가 갚으시리라

(마 6:3,4)

말 없이 소리 없이 떠들지 말고 왼손도 모르게 구제하라 하십니다. 하느님만 아시게..그러면 하느님이 다 갚아 주신답니다.

562. 祈禱密室(기도밀실)

너는 기도할 때에 네 골방에 들어가 문을 닫고 은밀한 중에 계신 네 아버지께 기도하라...

(마 6:6)

기도는 남 보라고, 남 들으라고 하는 것이 아닙니다. 하느님께 하는 것이니 은밀하게 하라 하십니다. 마음으로만 해도 하느님은 다 아시고 들으시고 응하심을 믿습니다.

563. 吾父名聖(오부명성)

그러므로 너희는 이렇게 기도하라 하늘에 계신 우리 아버지여 이름이 거룩히 여김을 받으시오며

(마 6:9)

예수님이 가르쳐 주신 기도입니다. 하느님은 나의 아버지가 아니라 우리 아버지입니다. 그리고 그 이름을 더럽히지 말고 거룩하게 받들어야 합니다.

564. 國臨旨地(국림지지)

나라이 임하옵시며 뜻이 하늘에서 이룬 것 같이 땅에서도 이루어지이다

(마 6:10)

하느님의 나라와 하느님의 뜻이 이 땅에 이루어지기를 바라고 살아야 합니다. 그 나라와 그 뜻이 아니면 말아야 합니다. 그 나라와 그 뜻에 역행하는 것은 결코 잘 사는 것이 아닙니다.

565. 糧今日賜(양금일사)

오늘날 우리에게 일용할 양식을 주옵시고

(마 6:11)

욕심스럽게 많은 것을 구하지 말고 일용양식을 구하면서 삽시다. 그래야 만민이 다 함께 잘 살 수 있습니다. 청와대에서 송로버섯을 먹음으로 굶는 백성이 많습니다. 일용양식으로 만족하는 삶을 삽시다.

566. 免債我免(면채아면)

우리가 우리에게 죄 지은 자를 사하여 준 것같이 우리 죄를 사하여 주옵시고

(마 6:12)

세상에 죄 없는 사람 없으니 용서 받으려면 용서 할 수 있는 사람이 되어야 합니다. 우리가 지금 살아있는 것 자체가 하느님으로부터 얼마나 많이 용서 받고 있음입니까.

567. 遇試拯惡(우시증악)

우리를 시험에 들게 하지 마옵시고 다만 악에서 구하옵소서

(마 6:13)

아침에 눈을 뜨고 세상을 살려면 시험을 당하게 마련, 시험에 들게 마옵소서 기도하는 마음입니다. 그러나 혹 시험에 들어 악에 빠졌더라도 그 악에서 구해 주시라고 기도 해야 합니다. 하느님은 능히 우리를 구하시는 분이기 때문입니다.

568. 積財於天(적재어천)

오직 너희를 위하여 보물을 하늘에 쌓아두라 거기는 좀이나 동록이 해하지 못하여 도적이 구멍을 뚫지도 못하고 도적질도 못하느니라 네 보물이 있는 그곳에는 네 마음도 있느니라

(마 6:20,21)

우리 자신들이 보물입니다. 하늘 뜻을 따라 값있게 살아야 합니다. 그것이 보물을 하늘에 쌓는 것입니다.

569. 先求國義 勿明憂慮(선구국의 물명우려)

너희는 먼저 그의 나라와 그의 의를 구하라 그리하면 이 모든 것을 너희에게 더하시리라 그러므로 내일 일을 위하여 염려하지 말라 내일 일은 내일 염려할 것이요 한 날 괴로움은 그 날에 족하느니라

(마 6:33,34)

하느님 나라를 우선하고 내일 염려는 오늘 하지 말고 살라 하십니다.

570. 勿議不議(물의불의)

비판을 받지 아니하려거든 비판하지 말라
(마 7:1)

옳고 그름을 아는 분별력이 없으면 사람이 아닙니
다. 그래서 판별력은 반드시 필요합니다. 그러나 나
와 다른 것을 틀렸다고 비평하고 남을 죽이는 행위
는 아닙니다. 그러면 상대가 나를 죽일 것이기 때문
입니다.

571. 己目梁木(기목량목)

외식하는 자여 먼저 제 눈속에서 들보를
빼어라 그 후에야 밝히 보고 형제의 눈속
에서 티를 빼리라
(마 7:5)

내 눈속에 들보를 제거하는 것이 우선입니다. 내 눈
이 밝아야 남의 눈의 티가 보일 것입니다. 안 그러
면 똥 묻은 개가 재 묻은 개 나무라는 격이 됩니다.

572. 聖物珍珠(성물진주)

거룩한 것을 개에게 주지 말며 너희 진주를 돼지 앞에 던지지 말라 저희가 그것을 발로 밟고 돌이켜 너희를 찢어 상할까 염려하라

(마 7:6)

귀한 것은 귀하게 써야 합니다. 우리 몸을 막 굴리거나 우리의 삶을 막 살아서는 안 됩니다. 성물과 진주를 값있게 써야 합니다.

573. 求尋叩啓(구심고계)

구하라 그러면 너희에게 주실 것이요 찾으라 그러면 찾을 것이요 문을 두드리라 그러면 너희에게 열릴 것이니

(마 7:7)

하느님과 당신의 나라를 구하면 주실 것입니다. 참을 찾고 찾으면 만날 것입니다. 그리고 그 나라의 문을 두드리고 또 두드리면 열릴 것입니다. 주님의 약속입니다.

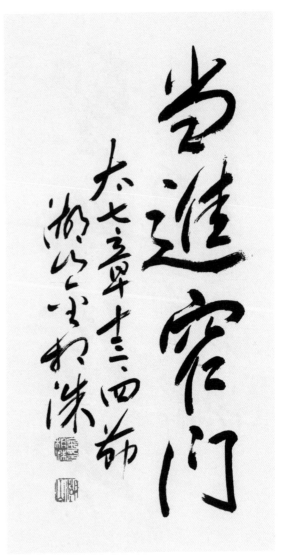

574. 欲人何施(욕인하시)

그러므로 무엇이든지 남에게 대접을 받고
자 하는대로 너희도 남을 대접하라 이것이
율법이요 선지자니라

(마 7:12)

황금율입니다. 인간으로 대접받고 싶은 만큼 남을
인간으로 대접해야 합니다. 남을 우선해야 합니다.
그런 만큼 다 나에게 돌아 옵니다. 베푸는 것이 중
요합니다. 아낌없이..

575. 當進窄門(당진착문)

좁은 문으로 들어가라...생명으로 인도하
는 문은 좁고 길이 협착하여 찾는 이가 적
음이니라

(마 7:13,14)

많은 사람이 들어가는 문이나 길이 반드시 옳을 수
없습니다. 한사람이 가도 옳은 문 옳은 길입니다.
옳은 문 옳은 길은 좁아서 찾는 이가 적습니다. 좁
은 문으로 들어갑시다.

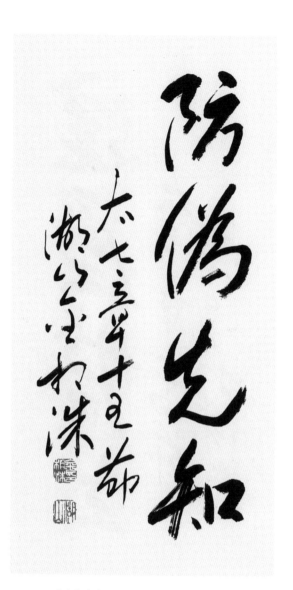

576. 防僞先知(방위선지)

거짓 선지자들을 삼가라 양의 옷을 입고
너희에게 나아오나 속에는 노략질하는 이
리라

(마 7:15)

겉만 보고 속아서는 안됩니다. 모양 좋고 말 잘하는
거짓 선지자가 많습니다. 사람은 판단력이 있어야
합니다. 참을 볼 줄 알아야 합니다. 안 그러면 물려
죽습니다.

577. 觀果可識(관과가식)

그의 열매로 그들을 알찌니 가시나무에서
포도를, 또는 엉겅퀴에서 무화과를 따겠
느냐

(마 7:16)

그 열매에 그 나무입니다. 그 사람의 언행심사를 보
면 그 사람을 알 수 있습니다. 나무가 문제입니다.
사람이 문제입니다. 사람은 반드시 두 번 태어나야
합니다.

578. 天父旨者(천부지자)

나더러 주여 주여 하는 자마다 천국에 다 들
어갈 것이 아니요 다만 하늘에 계신 내 아
버지의 뜻대로 행하는 자라야 들어가리라

(마 7:21)

입으로만, 말로만 주를 부르는 사람은 천국에 합당
하지 않습니다. 하느님의 뜻을 몸으로 사는 것이 중
요합니다.

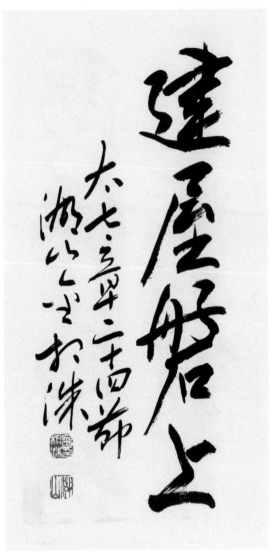

579. 建屋磐上(건옥반상)

그러므로 누구든지 나의 이 말을 듣고 행
하는 자는 그 집을 반석 위에 지은 지혜로
운 사람 같으리니

(마 7:24)

기초가 중요합니다. 기초가 없거나 부실하면 그 집
은 무너집니다. 사람 되는 것도 마찬가지입니다. 주
님의 말씀을 귀로, 눈으로, 마음으로 듣고 몸으로
살아야 합니다.

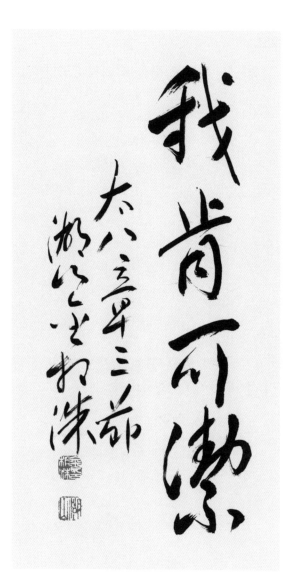

580. 我肯可潔(아긍가결)

예수께서 손을 내밀어 저에게 대시며 가라
사대 내가 원하노니 깨끗함을 받으라...

(마 8:3)

문둥이 같은 우리가 깨끗하기를 주님은 원하십니
다. 이에 깨끗함을 받으라고 명하셨습니다. 우리의
할 일은 믿음입니다. 원하고 믿으면 주님이 깨끗케
하십니다.

581. 一言必愈(일언필유)

백부장이 대답하여 가로되 주여 내 집에
들어오심을 나는 감당치 못하겠사오니 다
만 말씀으로만 하옵소서 그러면 내 하인이
낫겠삽나이다

(마 8:8)

이것이 참 큰 믿음입니다. 말씀 한마디로 나으리라
는 믿음입니다. 그리고 염치와 경외하는 마음이 참
아름답습니다.

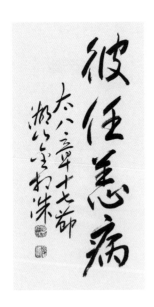

582. 彼任恙病(피임양병)

...우리 연약한 것을 친히 담당하시고 병을 짊어지셨도다...

(마 8:17)

우리의 약한 부분을 담당해 주시고 우리의 병을 짊어지신 분이 주님이십니다. 믿습니다. 믿지 않으면 우리는 약함과 병으로 죽습니다. 주님을 믿음으로 강해지고 건강하게 삽시다.

583. 無枕首所(무침수소)

예수께서 이르시되 여우도 굴이 있고 공중의 새도 거처가 있으되 오직 인자는 머리 둘 곳이 없다 하시더라

(마 8:20)

머리 둘 곳도 없으신 분이 우리 주님이십니다. 고로 그 분에게 의식주를 구해서는 안될 말입니다. 하느님 나라와 그 의를 구해야 맞는 말입니다.

584. 起斥風海(기척풍해)

예수께서 이르시되 어찌하여 무서워하느냐 믿음이 적은 자들아 하시고 곧 일어나사 바람과 바다를 꾸짖으신대 아주 잔잔하게 되거늘

(마 8:26)

바람과 바다를 꾸짖어 명하시는 분 예수 그리스도 하느님이십니다. 우리네 인생의 풍파를 능히 잠재울 수 있는 분이십니다. 믿습니다.

585. 我招罪人(아초죄인)

예수께서 들으시고 이르시되 건강한 자에게는 의원이 쓸데 없고 병든 자에게라야 쓸데 있느니라 너희는 가서 내가 긍휼을 원하고 제사를 원치 아니하노라 하신 뜻이 무엇인지 배우라 내가 의인을 부르러 온 것이 아니요 죄인을 부르러 왔노라 하시니라

(마 9:12,13)

죄인이어야 합니다. 그래야 고침을 받습니다.

586. 新酒新囊(신주신낭)

...새 포도주는 새 부대에 넣어야 둘이 다 보전되느니라

(마 9:17)

차원이 다르면 이해가 안됩니다. 낡은 사고를 하는 사람에게 새 교훈은 머리가 터집니다. 낡은 술부대 터지듯이..고로 새 술을 담으려면 부대를 바꾸어야 합니다. 새 부대로, 우리 머리도 생각도 마음도 새로워야 말씀을 받을 수 있습니다.

587. 列家亡羊 天國近矣 潔蘇逐魔(열가망양 천국근의 결소축마)

예수께서 이 열 둘을 내어보내시며 명하여 가라사대 이방인의 길로도 가지 말고 사마리아인의 고을에도 들어가지 말고 차라리 이스라엘 집의 잃어버린 양에게로 가라 가면서 전파하여 말하되 천국이 가까웠다 하고 병든자를 고치며 죽은 자를 살리며 문둥이를 깨끗하게 하며 귀신을 쫓아내되 너희가 거저 받았으니 거저 주어라

(마 10:5~8)

선교는 가까운데서부터 합시다.

588. 羊入狼中 如蛇馴鴿(양입랑중 여사순령)

보라 내가 너희를 보냄이 양을 이리 가운데 보냄과 같도다 그러므로 너희는 뱀 같이 지혜롭고 비둘기 같이 순결하라

(마 10:16)

하늘 무서운줄 모르고 득실대는 이리떼 같은 세상에 우리가 삽니다. 살아 남아서 하느님 선교하려면 지혜롭고 순결해야 합니다. 그 지혜와 순결 그 또한 기도로 받아야 합니다.

589. 身靈同滅(신령동멸)

몸은 죽여도 영혼은 능히 죽이지 못하는 자들을 두려워하지 말고 오직 몸과 영혼을 능히 지옥에 멸하시는 자를 두려워하라

(마 10:28)

무서워 할 자를 무서워해야 합니다. 몸만 아니라 영혼까지 죽이실 수 있는 하느님 무서운 줄 알고 정의롭게 용감하게 삽시다.

590. 世動兵刃(세동병인)

내가 세상에 화평을 주러 온 줄로 생각지
말라 화평이 아니요 검을 주러 왔노라

(마 10:34)

좋은게 좋다 주의로 살면 아무 마찰이 없겠지만 옳
곧게 살려고 하면 마찰이 있고 싸움도 생깁니다. 그
래서 주님이 오신 것은 결국 화평이 아니라 검인것
입니다. 그러나 알고 보면 참 평화입니다.

591. 仇敵家屬(구적가속)

사람의 원수가 자기 식구리라

(마 10:36)

원수가 멀리 있지 않습니다. 가까운데 있습니다. 집
안에 있습니다. 아니 그보다 더 가까운데 있습니다.
원수는 내 안에 있습니다. 그래서 나 자신과의 싸움
이 가장 큰 싸움입니다.

592. 負十字架 喪生反得(부십자가 상생반득)

또 자기 십자가를 지고 나를 좇지 않는 자
도 내게 합당치 아니하니라 자기 목숨을
얻는 자는 잃을 것이요 나를 위하여 자기
목숨을 잃는 자는 얻으리라

(마 10:38,39)

누구에게나 십자가가 있습니다. 벗고 따르려면 영
원히 못합니다. 그냥 지고 따릅시다. 그리고 주를
위해 목숨을 버림으로 생명을 얻읍시다.

593. 明行潔聰 貧者福音(명행결총 빈자복음)

소경이 보며 앉은뱅이가 걸으며 문둥이가
깨끗함을 받으며 귀머거리가 들으며 죽은
자가 살아나며 가난한 자에게 복음이 전파
된다 하라

(마 11:5)

하느님 나라의 표상입니다. 눈과 귀가 열리고 걷고
깨끗하고 살아납니다. 그리고 가난해야 복음이 들
립니다.

594. 天國被功(천국피공)

세례요한의 때부터 지금까지 천국은 침노
를 당하나니 침노하는 자는 빼앗느니라

(마 11:12)

망상적이고 가식적인 천국은 세례요한의 때부터 무
너지고 깨집니다. 진짜 천국이 가까웠기 때문입니
다. 회개하라 천국이 가까웠느니라입니다. 예수의
천국을 위해 가짜는 무너져야 합니다.

595. 道顯赤子(도현적자)

그 때에 예수께서 대답하여 가라사대 천지
의 주재이신 아버지여 이것을 지혜롭고 슬
기 있는 자들에게는 숨기시고 어린 아이들
이게는 나타내심을 감사하나이다

(마 11:25)

어린아이가 되어야 합니다. 그래야 말씀이 들리고
도가 보입니다. 그것이 하느님의 뜻입니다. 어른이
되어 교만한 자들은 볼 수 없습니다.

596. 我賜爾安(아사이안)

수고하고 무거운 짐진 자들아 다 내게로 오라 내가 너희를 쉬게 하리라 나는 마음이 온유하고 겸손하니 나의 멍에를 메고 내게 배우라 그러면 너희 마음이 쉼을 얻으리니 이는 내 멍에는 쉽고 내 짐은 가벼움이라 하시니라

(마 11:28~30)

율법의 멍에는 무겁습니다. 그러나 주님의 믿음과 사랑의 멍에에는 쉽고 가볍습니다.

597. 人子安息 安息善行(인자안식 안식선행)

인자는 안식일의 주인이니라 하시니라... 사람이 양보다 얼마나 더 귀하냐 그러므로 안식일에 선을 행하는 것이 옳으니라...

(마 12:8,12)

주님이, 사람이 안식일의 주인입니다. 성수주일! 다시 생각해야 합니다. 주님과 사람을 위하는 적극적인 성일이 되어야 합니다.

598. 傷葦不折 燼炷不滅(상위부절 신주불멸)

상한 갈대를 꺾지 아니하며 꺼져가는 심지를 끄지 아니하기를 심판하여 이길 때까지하리니

(마 12:20)

상한 갈대 같은 사람, 꺼져가는 등불 같은 사람 꺾지 않으시고 불어 끄지 않으십니다. 이런 주님 뜻 받들어 약한 사람, 불쌍한 사람 도우며 살아야 합니다.

599. 相爭必滅(상쟁필멸)

...스스로 분쟁하는 나라마다 황폐하여질 것이요 스스로 분쟁하는 동네나 집마다 서지 못하리라

(마 12:25)

노자 도덕경을 압축하면 부쟁입니다. 다투지 말아야 합니다. 다투면 필멸입니다. 예수가 귀신의 힘으로 귀신을 쫓는다고요? 그래서 말이 안되는 소리입니다.

600. 不我偕敵 不我斂散(불아해적 불아렴산)

나와 함께 아니하는 자는 나를 반대하는
자요 나와 함께 모으지 아니하는 자는 헤
치는 자니라

(마 12:30)

주님과 적이 되고 주님을 거스르는 일이 따로 있는
게 아니라 주님과 진정으로 함께 하지 않음입니다.
주님과 마음을 합하고 주님과 함께 걸어야 합니다.

601. 行天父旨(행천부지)

누구든지 하늘에 계신 내 아버지의 뜻대로
하는 자가 내 형제요 자매요 모친이니
라...

(마 12:50)

예수를 미쳤다 하는 자들이 어떻게 예수의 어머니
나 동생들일 수 있습니까. 하느님의 뜻을 거스르는
자 예수의 가족일 수 없습니다. 하느님 뜻을 행함이
중요합니다.

602. 我設譬語(아설비어)

그러므로 내가 저희에게 비유로 말하기는
저희가 보아도 보지 못하며 들어도 듣지
못하며 깨닫지 못함이니라

(마 13:13)

예수가 비유로 말씀하심이 마음 없는 자들로 하여
금 듣지도 깨닫지도 못하게 하려 하심입니다. 그래
서 비유는 비밀이 됩니다. 어린 아이의 마음을 가진
사람은 다 보고 듣고 깨닫습니다.

603. 一粒芥鍾(일립개종)

또 비유를 베풀어 가라사대 천국은 마치
사람이 자기 밭에 갖다 심은 겨자씨 한 알
같으니

(마 13:31)

겨자씨, 담배씨처럼 작은 씨입니다. 커야만 씨가 아
닙니다. 생명 있는 씨이면 됩니다. 그 씨가 흙에 묻
히면 나중에 큰 나무가 됩니다. 그것이 천국입니다.

604. 天國如酵(천국여효)

...천국은 마치 여자가 가루 서말 속에 갖다 넣어 전부 부풀게 한 누룩과 같으니라
(마 13:33)

많아야만 아닙니다. 조금이지만 누룩이면 됩니다. 가루 서말을 능히 부풀게 합니다. 놀라운 변화입니다. 변하게 하는 힘입니다. 그것이 천국입니다.

605. 寶藏於田(보장어전)

천국은 마치 밭에 감추인 보화와 같으니 사람이 이를 발견한 후 숨겨 두고 기뻐하여 돌아가서 자기의 소유를 다 팔아 그 밭을 샀느니라
(마 13:44)

수많은 사람이 그 밭을 파고 지나갔습니다. 그러나 깊이 판자가 그 보화를 발견합니다. 일상을 성실하게 사는 것이 그 답입니다.

606. 珠値昂貴(주치양귀)

또 천국은 마치 좋은 진주를 구하는 장사
와 같으니 극히 값진 진주 하나를 만나매
가서 자기의 소유를 다 팔아 그 진주를 샀
느니라

(마 13:45, 46)

좋은 진주 흔치않습니다. 소유를 다 팔아 살 만큼 한
진주, 진실입니다. 그리스도이십니다. 눈을 부릅뜨
고 살아야 합니다.

607. 庫出新舊(고출신구)

예수께서 가라사대 그러므로 천국의 제자
된 서기관마다 마치 새것과 옛것을 그 곳
간에서 내어오는 집주인과 같으니라

(마 13:52)

천국의 제자는 성서를 보는 눈이 있어야 합니다. 성
서에서 새것과 옛것을 구분할 줄 알고 그 뜻을 깨치
는 것이 중요합니다.

608. 五餠二魚(오병이어)

제자들이 가로되 여기 우리에게 있는 것은 떡 다섯 개와 물고기 두 마리 뿐이니이다

(마 14:17)

어린이 도시락 하나 가지고 예수는 오천명을 먹이시고 남기셨습니다. 기적입니다. 표적입니다. 이는 하느님 나라의 싸인입니다. 적은 것도 나누면 많아지는 그 나라의 원리입니다.

609. 履海就之(이해취지)

밤 사경에 예수께서 바다 위로 걸어서 제자들에게 오시니

(마 14:25)

예수는 물 위를 걸으십니다. 역시 표적입니다. 싸인입니다. 바다를 만드신 분이 그걸 못하시겠습니까. 예수는 우리를 건지시려고 물위라도 능히 걸어오십니다. 믿습니다. 아멘.

610. 遺傳廢誡(유전폐계)

...너희 유전으로 하나님의 말씀을 폐하는도다

(마 15:6)

유전으로 말씀을 폐하는 것은 잘못입니다. 그 반대로 말씀으로, 계명으로 유전을 걸러야 합니다. 유전을 무비판으로 받지 말고 하느님의 뜻을 따라 옳고 그름을 판단해야 합니다.

611. 口敬心遠(구경심원)

이 백성이 입술로는 나를 존경하되 마음은
내게서 멀도다

(마 15:8)

입술로만, 말로만 경외하는 것은 경외가 아닙니다.
마음에 있는 말이라야 진정 경외입니다. 천당가면
입술만 와 있더라는 말이 있습니다. 우리의 믿음이
말로만이면 결코 안됩니다. 마음과 정성으로 하느
님을 경외합시다.

612. 出口汚人(출구오인)

입에 들어가는 것이 사람을 더럽게 하는
것이 아니라 입에서 나오는 그것이 사람을
더럽게 하는 것이니라

(마 15:11)

음식이 사람을 더럽게 하지는 않습니다. 입에서 나
오는 말이 사람을 더럽게도 하고 죽이기도 합니다.
선한 마음에서 선한 말이 나옵니다. 선한 마음이 중
요합니다.

613. 狗食遺屑(구식유설)

여자가 가로되 주여 옳소이다마는 개들도
제 주인의 상에서 떨어지는 부스러기를 먹
나이다…

(마 15:27)

개처럼 부스러기라도 먹게 해 주시라고 납작 엎드
립니다. 자식을 살리기 위해! 얼마나 큰 믿음인지
네 소원대로 되라 하셨습니다.

614. 約拿異蹟(약나이적)

악하고 음란한 세대가 표적을 구하나 요나
의 표적 밖에는 보여 줄 표적이 없느니라
…

(마 16:4)

악한 세대에게 보여줄 싸인은 요나의 싸인밖에 없
다 하십니다. 3일간 물고기 뱃속에 있다가 살아나
온 것입니다. 잠깐 죽지만 반드시 부활한다는 싸인
입니다.

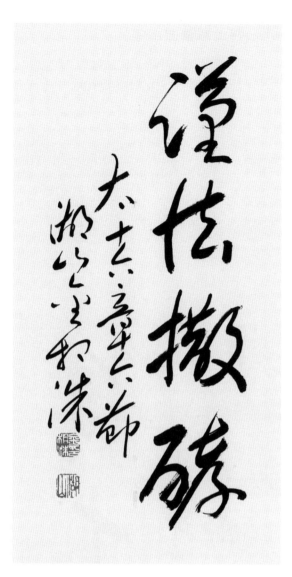

615. 謹法撒酵(근법살효)

...삼가 바리새인과 사두개인들의 누룩을
주의하라...

(마 16:6)

세상에는 사람을 망가뜨리는, 사람을 썩게하는 누
룩같은 잘못된 교훈이 많습니다. 그것을 삼가라는
말씀입니다. 아닌 것은 아닌 것입니다. 잘 가려서
듣고 배우고 익혀야 합니다. 참된 교훈이 참으로 아
쉽습니다.

616. 基督神子(기독신자)

...주는 그리스도시오 살아계신 하나님의
아들이시니이다

(마 16:16)

베드로의 신앙고백입니다. 이것이 우리의 고백이어
야 합니다. 우리가 믿는 하느님은 이방인과 같지 않
습니다. 예수 그리스도 하느님이십니다. 이 하느님
아닌 하느님은 우상입니다.

617. 磐上教會(반상교회)

...내가 이 반석 위에 내 교회를 세우리니 음부의 권세가 이기지 못하리라

(마 16:18)

예수는 그리스도이십니다 라는 신앙고백이 반석입니다. 이 반석은 곧 그리스도이십니다. 그 위에 세운 교회! 흔들자가 없습니다. 오늘날 교회가 흔들리는 것은 기초가 잘 못 놓였기 때문입니다.

618. 負十字架(부십자가)

...아무든지 나를 따라 오려거든 자기를 부인하고 자기 십자가를 지고 나를 좇을 것이니라

(마 16:24)

세상사는 동안 저마다에게 십자가가 있습니다. 그 것 벗고 예수 따르려면 영원히 못합니다. 그냥 그대로 그 십자가를 지고 예수 따라 나섭시다 그러면 그 십자가도 가벼워집니다.

619. 失基生命(실기생명)

사람이 만일 온 천하를 얻고도 제 목숨을
잃으면 무엇이 유익하리요...

(마 16:26)

온 천하와 바꿀 수 없는 것이 우리의 생명입니다. 생
명 소중한 줄 알고 목숨살자고 생명을 버리는 일은
하지맙시다. 뇌물 먹지맙시다. 바르게 삽시다. 우리
의 생명이 소중합니다.

620. 變化形容(변화형용)

저희 앞에서 변형되사 그 얼굴이 해 같이
빛나며 옷이 빛과 같이 희어졌더라 때에
모세와 엘리야가 예수로 더불어 말씀하는
것이 저희에게 보이거늘

(마 17:2,3)

예수의 본래 얼굴입니다. 모세와 엘리야는 성서입
니다. 모세도 엘리야도 예수도 성서에서 오늘도 만
나 뵐 수가 있습니다.

621. 信芥移山 無事不能(신개산이 무사불능)

…너희가 만일 믿음이 한 겨자씨 만큼만 있으면 이 산을 명하여 여기서 저기로 옮기라 하여도 옮길 것이요 또 너희가 못할 것이 없으리라

(마 17:20)

우공이산입니다. 그 믿음 부피와는 상관없습니다. 겨자씨 한알 만큼! 그 진실한 믿음이 중요합니다. 그것이 산을 옮길만한 믿음입니다.

622. 如孩天國(여해천국)

…너희가 돌이켜 어린 아이들과 같이 되지 아니하면 결단코 천국에 들어가지 못하리라

(마 18:3)

어린아이가 되라는 말은 아닙니다. 남녀노소 불문하고 어린이 같아야 천국에 들어갑니다. 우리 다 하느님 앞에서 어린이와 같은 사람이 됩시다.

623. 釋地亦天 (석지역천)

진실로 너희에게 이르노니 무엇이든지 너희가 땅에서 매면 하늘에서도 매일 것이요 무엇이든지 땅에서 풀면 하늘에서도 풀리리라

(마 18:18)

맺힌 것은 다 풀고 살아야 합니다. 예배 전에 형제와 먼저 화해하라 하십니다. 하늘 까지 올라갈 필요가 없습니다. 땅에서 가까운 곳에서 가까운 사람과 풀면 하늘에서도 풀립니다.

624. 處二三在 (처이삼재)

두 세 사람이 내 이름으로 모인 곳에는 나도 그들 중에 있느니라

(마 18:20)

많아야만 좋은 줄 아는 세상입니다. 그래서 대교회 지향하고 있습니다. 하나 주님은 내 이름으로 두 세 사람만 있어도 내가 그 들과 함께 하리라 하셨습니다. 숫자가 아닙니다. 주님의 이름이, 주님의 뜻이 중요합니다.

625. 七十之七(칠십지칠)

...일곱번 뿐 아니라 일흔번씩 일곱 번이라도 할지니라

(마 18:22)

용서하라 하십니다. 무한정으로 하라 하십니다. 용서하는 마음 없이 이 세상을 하루도 살 수가 없습니다. 용서하지 않으면 마음이 편치 않습니다. 용서합시다. 심판은 하느님께 맡기고 용서하고 편히 삽시다.

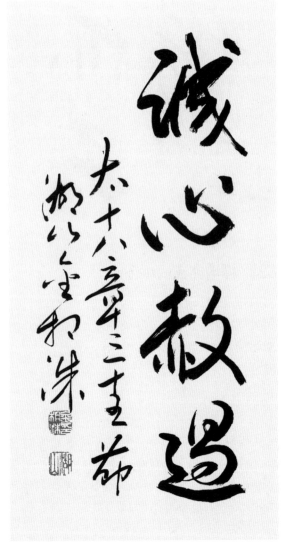

626. 誠心赦過(성심사과)

너희가 각각 중심으로 형제를 용서하지 아니하면 내 천부께서도 너희에게 이와 같이 하시리라

(마 18:35)

그냥 하는둥 마는둥 하지말고 중심으로 용서하라 하십니다. 그래야 나도 용서 받으리라는 것입니다. 마음에 안들어도 주님이 명하시니 성심으로 용서하며 삽시다.

627. 婦夫一體 上帝耦不分
(부부일체 상제우불분)

이러한즉 이제 둘이 아니요 한 몸이니 그
러므로 하나님이 짝지어 주신 것을 사람이
나누지 못할지니라…

(마 19:6)

부부는 한 몸입니다. 하느님이 짝을 지어준 부부라
면 사람이 나누어서도 나눌 수도 없어야 합니다. 사
람의 정략혼은 깨져도 무방합니다. 하느님이 짝지
어준 혼인이 중요합니다.

628. 容孩勿禁(용해물금)

…어린 아이들을 용납하고 내게 오는 것
을 금하지 말라 천국이 이런 자의 것이니
라…

(마 19:14)

어린이는 어른의 아버지입니다. 어린이와 어린 모
든 것들을 내치지 말라 하십니다. 어린 그것이 천국
의 주인입니다. 그래서 가난해야 합니다. 부자는 갈
수 없는 나라입니다.

629. 所有濟貧 富者入難(소유제빈 부자입난)

...네가 온전하고자 할진대 가서 네 소유를 팔아 가난한 자들을 주라 그리하면 하늘에서 보화가 네게 있으리라 그리고 와서 나를 좇으라 하시니...부자는 천국에 들어가기가 어려우니라

(마 19:21,23)

부자가 못가는 나라, 낙타가 바늘 귀로 들어가기 보다 어려운 나라입니다. 그래서 소유를 팔아 가난한 자들을 구제하고 따르라 하십니다.

630. 人生贖眾(인생속중)

...너희 중에 누구든지 크고자 하는 자는 너희를 섬기는 자가 되고 너희 중에 누구든지 으뜸이 되고자 하는 자는 너희 종이 되어야 하리라 인자가 온 것은 섬김을 받으려 함이 아니라 도리어 섬기려 하고 자기 목숨을 많은 사람의 대속물로 주려 함이니라

(마 20:26~28)

종이 되어 죽기까지 섬기신 주를 따라삽시다.

631. 謙乘小驢(겸승소려)

시온 딸에게 이르기를 네 왕이 네게 임하나니 그는 겸손하여 나귀, 곧 멍에 메는 짐승의 새끼를 탔도다 하라 하였느니라

(마 21:5)

호마나 군마는 타시지 않고 발이 질질 끌리는 새끼나귀를 타시고 예루살렘에 입성하십니다. 겸손하십니다. 하느님이 사람되시고 종이 되시고 십자가에 달리셨습니다. 우리의 구원자이십니다.

632. 祈禱之室 盜賊之巢(기도지실 도적지소)

...기록된바 내집은 기도하는 집이라 일컬음을 받으리라 하였거늘 너희는 강도의 굴혈을 만드는도다 하시니라

(마 21:13)

예배당은 기도하는 집입니다. 장마당이 되면 안되는 것입니다. 오늘의 교회는 이익 집단이 아닌가 크게 반성해야 합니다. 순전히 기도하는 교회가 되어야 합니다.

633. 祈禱有信(기도유신)

너희가 기도할 때에 무엇이든지 믿고 구하는 것은 다 받으리라 하시니라

(마 21:22)

우리가 받지 못함은 믿음이 문제인 것 같습니다. 우리의 믿음이 참인가를 반성합시다. 헛된 것을 믿지나 않는지 말입니다. 주님을 참으로 믿는다면 주님의 뜻을 구할 것입니다.

634. 稅吏妓女(세리기녀)

...세리들과 창기들이 너희보다 먼저 하나
님의 나라에 들어가리라

(마 21:31)

우리가 죄인시 하는 세리와 창기들이 하느님 나라
에 먼저 들어가리라 하셨습니다. 그들은 자기 죄를
알고 부끄러운 줄도 압니다. 우리가 우리 죄를 아는
것이 하느님 나라에 가깝습니다.

635. 工師棄石 屋隅首石(공사기석 옥우수석)

...건축자들의 버린 돌이 모퉁이의 머릿돌
이 되었나니 이것은 주로 말미암아 된것이
요 우리 눈에 기이하도다...

(마 21:42)

건축자들이 버린 돌 예수 그리스도입니다. 종교 전
문인들이 버린 그가 만민을 구하는 구세주이십니
다. 지금도 우리는 머릿돌을 몰라보고 버리는 일을
하고 있습니다.

636. 此石損碎(차석손쇄)

이 돌 위에 떨어지는 자는 깨어지겠고 이 돌이 사람 위에 떨어지면 저를 가루로 만들어 흩으리라 하시니

(마 21:44)

이 돌은 예수 그리스도이십니다. 그 위에 떨어지는 자 깨어질 것이고, 그가 우리를 치시면 가루가 될 것입니다. 당신을 거스르지 말고 빨리 항복함이 중요합니다.

637. 召多選少(소다선소)

청함을 받은 자는 많되 택함을 입은 자는 적으니라

(마 22:14)

우리는 모두 주님의 잔치에 청함을 받은 자들입니다. 그러나 우리는 지체하거나 핑계를 댑니다. 그러지 말아야 합니다. 주님의 초대에 즉시 응해야 합니다. 그래야 택함을 받습니다.

638. 生者上帝(생자상제)

...하나님은 죽은 자의 하나님이 아니요 산 자의 하나님이시니라 하시니

(마 22:32)

산 자의 하느님이십니다. 사는 얘기 합시다. 살아온 얘기, 살아갈 얘기 합시다. 살려고 애쓰는 사람의 하느님이십니다. 죽는 생각, 죽이려는 생각일랑 하지 맙시다. 살 생각, 살리려는 생각만 하면서 삽시다.

639. 心性意愛 人如己亦(심성의애 인여기역)

...네 마음을 다하고 목숨을 다하고 뜻을 다하여 주 너의 하나님을 사랑하라 하셨으니 이것이 크고 첫째되는 계명이요 둘째는 그와 같으니 네 이웃을 네 몸과 같이 사랑하라 하셨으니 이 두 계명이 온 율법과 선지자의 강령이니라

(마 22:37~40)

하느님과 이웃 사랑이 성서의 강령입니다.

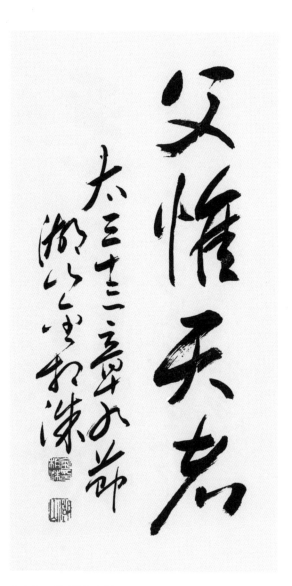

640. 父惟天者(부유천자)

땅에 있는 자를 아비라 하지말라 너희 아버
지는 하나이시니 곧 하늘에 계신 자시니라
(마 23:9)

우리 인류의 아버지는 한분 하늘 아버지이십니다.
땅에 있는 육친이 하느님 아버지를 거스를 때가 많
습니다. 육친은 하느님이 아닙니다. 그리 알고 약한
부분을 용서해야 합니다.

641. 母雞集雛(모계집추)

예루살렘아 예루살렘아 선지자들을 죽이
고 네게 파송된 자들을 돌로 치는 자여 암
탉이 그 새끼를 날개 아래 모음 같이 내가
네 자녀를 모으려 한 일이 몇 번이냐 그러
나 너희가 원치 아니하였도다 보라 너희
집이 황폐하여 버린바 되리라
(마 23:37,38)

주의 품을 벗어나 악행을 일삼는 자들은 파멸할 것
입니다.

642. 福音天下 (복음천하)

이 천국 복음이 모든 민족에게 증거되기
위하여 온 세상에 전파되리니 그제야 끝이
오리라

(마 24:14)

천국 복음이 천하만민에게 전파된 후에야 세상 끝
이 오리라 하십니다. 이를 위해 얼마나 간절하시고
얼마나 참으시는 하느님인지 알아야 합니다. 복음
을 위해 삽시다.

643. 惡立聖地 (악립성지)

...멸망의 가증한 것이 거룩한 곳에 선 것
을 보거든 (읽는 자는 깨달을찐저)

(마 24:15)

악이 득세하고 악인이 성좌에 앉으면 말세입니다.
정신을 차려야 합니다. 알아서 기어야 합니다. 냉정
해야 합니다.

644. 彼日彼時 惟我父知(피일피시 유아부지)

그러나 그 날과 그 때는 아무도 모르나니 하늘의 천사들도, 아들도 모르고 오직 아버지만 아시느니라

(마 24:36)

아무도 모르고 하느님 아버지만 아시는 그 날 종말! 묻지도 따지지도 말고 그냥 오늘이 그날 이라고 오늘이 종말이라고 성실하게 삽시다.

645. 一取一遺(일취일유)

그 때에 두 사람이 밭에 있으매 하나는 데려감을 당하고 하나는 버려둠을 당할 것이요 두 여자가 매를 갈고 있으매 하나는 데려감을 당하고 하나는 버려둠을 당할 것이니라

(마 24:40,41)

남녀불문 두 사람이 다 같은 일을 해도 하나는 택함을, 하나는 버림을 당합니다. 맘이 다르니까요.

646. 智者燈油 爾當警醒(지자등유 이당경성)

슬기 있는 자들은 그릇에 기름을 담아 등과 함께 가져갔더니...그런즉 깨어 있으라 너희는 그 날과 그 시를 알지 못하느니라

(마 25:4,13)

신랑 예수 그리스도 우리 주님을 맞으려면 등과 기름을 준비하여 하시라도 불을 켤 수 잇도록 합시다. 기다리면서 사는 것이 신앙입니다. 깨어 믿음에 굳게 서서 삽시다.

647. 饑食渴飲 旅寓裸衣 病顧獄視
(기식갈음 여우라의 병고옥시)

...내가 주릴 때에 너희가 먹을 것을 주었고 목마를 때에 마시게 하였고 나그네 되었을 때에 영접하였고 벗었을 때에 옷을 입혔고 병들었을 때에 돌아보았고 옥에 갇혔을 때에 와서 보았느니라

(마 25:34~36)

하느님 아버지께 복 받을 사람들이요 하느님 나라를 상속 받을 사람들입니다. 어려움에 처한 사람을 돌아보는 목불인견 하는 사람입니다.

648. 膏爲我葬 (고위아장)

가난한 자들은 항상 너희와 함께 있거니와 나는 항상 함께 있지 아니하리라 이 여자가 내 몸에 이 향유를 부은 것은 내 장사를 위하여 함이니라

(마 26:11,12)

사람의 행위를 깊이 볼 줄 알아야 합니다. 이 여자가 예수의 몸에 향유를 부은 것은 낭비가 아니라 깊은 뜻이 있음을 말씀하셨습니다.

649. 心甚憂死 警醒祈禱 從爾所欲
(심심우사 경성기도 종이소욕)

...내 마음이 심히 고민하여 죽게 되었으니 너희는 여기 머물러 나와 함께 깨어 있으라 하시고 조금 나아가사 얼굴을 땅에 대시고 엎드려 기도하여 가라사대 내 아버지여 만일 할만하시거든 이 잔을 내게서 지나가게 하옵소서 그러나 나의 원대로 마옵시고 아버지의 원대로 하옵소서 하시고

(마 26:38,39)

만사는 하느님 아버지의 뜻대로 되기를!

650. 刃者亡刃(인자망인)

이에 예수께서 이르시되 네 검을 도로 집에 꽂으라 검을 가지는 자는 다 검으로 망하느니라

(마 26:52)

검을 가지는 자 검으로 망하리라는 말씀을 믿습니다. 그래서 세상은 망하게 되어있습니다. 핵 없는 세상이라면 몰라도 저마다 핵을, 검을 가지고 있으니 망할 수 밖에...

651. 出而痛哭(출이통곡)

이에 베드로가 예수의 말씀에 닭 울기 전에 네가 세번 나를 부인하리라 하심이 생각나서 밖에 나가서 심히 통곡하니라

(마 26:75)

유다와는 다릅니다. 똑 같이 선생 예수를 부인하였으나 유다는 자살하고 베드로는 통회자복합니다. 통회하는 마음이 중요합니다. 우리가 세상 살면서 얼마나 주님을 부인합니까!

652. 强十字架(강십자가)

나가다가 시몬이란 구레네 사람을 만나매 그를 억지로 같이 가게 하여 예수의 십자가를 지웠더라

(마 27:32)

그는 복인입니다. 억지로라도 예수의 십자가를 져서 예수를 도와주었으니 얼마나 큰 복입니까. 우리도 억지로라도 주님을 도와 십자가를 집시다.

653. 不在復活(부재부활)

그가 여기 계시지 않고 그의 말씀하시던대
로 살아나셨느니라 와서 그의 누우셨던 곳
을 보라

(마 28:6)

예수는 부활하시고 무덤은 비었습니다. 예수를 만
나려 무덤을 찾지맙시다. 다 헛것입니다. 예수는 살
아나셨고 그리스도 성령으로 우리와 함께 하시는 것
을 믿고 영안으로 봅시다.

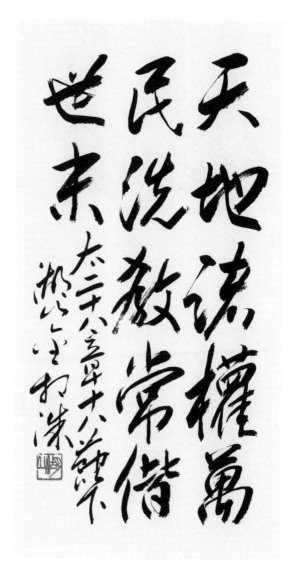

654. 天地諸權 萬民洗敎 常偕世末
(천지제권 만민세교 상해세말)

예수께서 나아와 일러 가라사대 하늘과 땅
의 모든 권세를 내게 주셨으니 그러므로 너
희는 가서 모든 족속으로 제자를 삼아 아버
지와 아들과 성령의 이름으로 세례를 주고
내가 너희에게 분부한 모든 것을 가르쳐 지
키게 하라 볼찌어다 내가 세상 끝날까지 너
희와 항상 함께 있으리라 하시니라

(마 28:18~20)

아멘 주님! 우리와 함께 하심을 믿습니다.

655. 我肯可潔(아긍가결)

한 문둥병자가 예수께 와서 꿇어 엎드리어
간구하여 가로되 원하시면 저를 깨끗케 하
실 수 있나이다 예수께서 민망히 여기사
손을 내밀어 저에게 대시며 가라사대 내가
원하노니 깨끗함을 받으라 하신대

(막 1:40,41)

우리가 깨끗하여 지기를 주님이 원하고 원하시는 바
입니다. 우리 모두 깨끗함을 받읍시다.

656. 癱瘓罪赦(탄탄죄사)

예수께서 저희의 믿음을 보시고 중풍병자
에게 이르시되 소자야 네 죄 사함을 받았
느니라...

(막 2:5)

중풍으로 사지가 뒤틀린 상태, 얼마나 죄스런 일입
니까. 네 병이 나았다는 말보다 더 쉽고 좋은 말씀
입니다. 우리의 아픔은 우리의 죄입니다. 주님께 나
아가 죄 사함을 받읍시다.

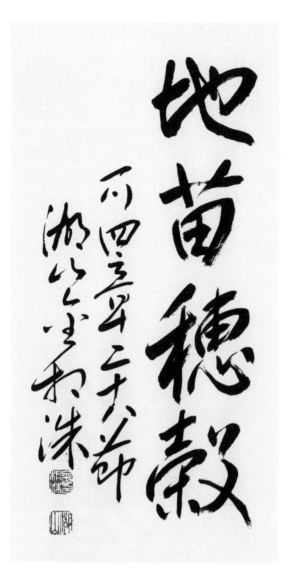

657. 地苗穗穀(지묘수곡)

땅이 스스로 열매를 맺되 처음에는 싹이요 다음에는 이삭이요 그 다음에는 이삭에 충실한 곡식이라

(막 4:28)

성급하지 맙시다. 우리의 믿음도 자랍니다. 처음에는 싹이요 다음은 이삭이요 그 다음에 곡식입니다. 우리 믿음의 씨가 분명하면 땅과 하늘이 분명 성장하게 합니다.

658. 風海平靜(풍해평정)

예수께서 깨어 바람을 꾸짖으시며 바다더러 이르시되 잠잠하라 고요하라 하시니 바람이 그치고 아주 잔잔하여 지더라

(막 4:39)

인생을 고해라 합니다. 풍랑이 일어 배가 뒤집힐 지경입니다. 하나 주님이 명하시면 잔잔하여 집니다. 바람을 꾸짖어 바다를 잔잔하게 고요하게 하시는 당신을 믿습니다.

659. 魔離此人(마리차인)

이는 예수께서 이미 저에게 이르시기를 더러운 귀신아 그 사람에게서 나오라 하셨으이라

(막 5:8)

더러운 귀신입니다. 사람에게서 나와야 참 사람입니다. 주님은 이미 나가라 명 하셨습니다. 우리가 놓아주고 내치기만 하면 됩니다. 몸은 고되나 마음 편히 살려면 더러운 귀신을 좇아버립시다.

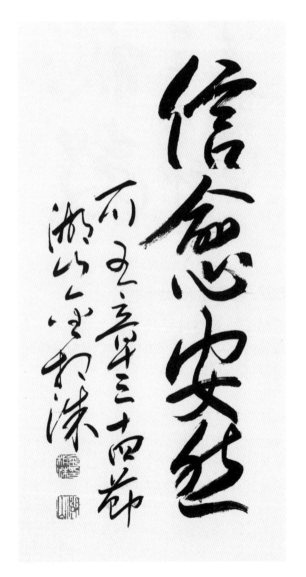

660. 信愈安然(신유안연)

예수께서 가라사대 딸아 네 믿음이 너를 구원하였으니 평안히 가라 네 병에서 놓여 건강할찌어다

(막 5:34)

믿음이 중요합니다. 주님의 옷자락만 만져도 병이 나으리라는 믿음입니다. 예수의 능은 아무에게나 해당하지 않습니다. 우리의 믿음과 만나야 합니다. 그래서 믿음으로 치유와 평안입니다.

661. 先家外尊(선가외존)

예수께서 저희에게 이르시되 선지자가 자기 고향과 자기 친척과 자기 집 외에서는 존경을 받지 않음이 없느니라 하시며

(막 6:4)

선비도 3일 만에 만나면 괄목상대하라 했는데 선지자를 아는 사이라고 막 대하는 버릇입니다. 잘 못 되었습니다. 아무리 가까운 사람이라도 존중할 사람은 존중해야 합니다.

662. 憫羊無牧(민양무목)

예수께서 나오사 큰 무리를 보시고 그 목자 없는 양 같음을 인하여 불쌍히 여기사 이에 여러 가지로 가르치시더라

(막 6:34)

목자 없이 길 잃고 헤매는 양 같은 민초들을 보시고 불쌍히 여기셨습니다. 목자가 없는 것도 아닌데 목자라는 자들이 제 배만 불리니 목자 없는 양들이 된 것입니다.

663. 廢誡遺傳(폐계유전)

...너희가 너희 유전을 지키려고 하나님의 계명을 잘 저버리는 도다

(막 7:9)

유전을 지키려고 말씀을 저버리는 일은 큰 잘못입니다. 유전은 계명이나 말씀으로 걸러짐이 옳습니다. 하느님 말씀은 우선으로 유전이 옳은가 그른가를 판단해야 합니다.

664. 天下生命(천하생명)

사람이 만일 온 천하를 얻고도 제 목숨을 잃으면 무엇이 유익하리요

(막 8:36)

목숨이 귀하고 생명이 귀합니다. 천하를 잃더라도 목숨 지키고 생명 지켜야 합니다. 그래서 옳게, 바르게 살아야 합니다. 목숨 살자고 불의와 타협하는 것 그것 또한 아닙니다. 목숨보다 중한 것이 생명입니다. 영혼입니다.

665. 信無不能(신무불능)

...할 수 있거든이 무슨 말이냐 믿는 자에게는 능치 못할 일이 없느니라...

(막 9:23)

매사에 내가 믿는 자 인가를 생각 할 일입니다. 믿는 자는 무불능입니다. 능력자는 주님이십니다. 우리가 주님을 믿으면 주님의 능력이 우리에게 주어집니다.

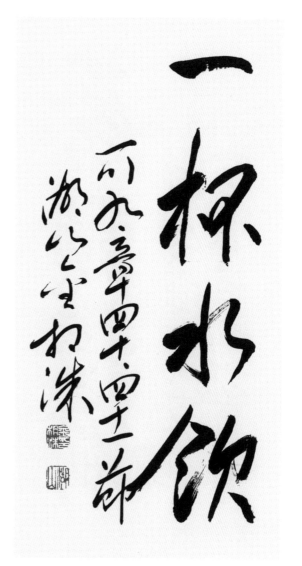

666. 孩接我接(해접아접)

누구든지 내 이름으로 이런 어린아이 하나
를 영접하면 곧 나를 영접함이요 누구든지
나를 영접하면 나를 영접함이 아니요 나를
보내신 이를 영접함이니라

(막 9:37)

어린아이 하나를 영접하는 것이 주님을, 하느님을
영접하는 것입니다. 아이를 주님 본듯 주님을 하느
님 본 듯 마음 열고 영접해야 합니다.

667. 一杯水飮(일배수음)

우리를 반대하지 않는 자는 우리를 위하는
자니라 누구든지 너희를 그리스도에게 속
한 자를 하여 물 한 그릇을 주면 내가 진실
로 너희에게 이르노니 저가 결단코 상을
잃지 않으리라

(막 9:40,41)

반대만 않으면 우리 편입니다. 넓게 생각합시다. 물
한잔에도 상이 있음을! 대접하며 삽시다.

668. 磨頸投海(마경투해)

또 누구든지 나를 믿는 이 소자 중 하나를
실족케 하면 차라리 연자 맷돌을 그 목에
달리우고 바다에 던지움이 나르리라

(막 9:42)

주를 믿는 소자 하나 실족케 하는 일이 얼마나 큰 죄
인지! 연자맷돌을 목에 걸고 바다에 던져 죽여야 하
는 죄입니다. 조심합시다. 사기 치지 맙시다.

669. 鹽善基鹹 有鹽相和(염선기함 유염상화)

소금은 좋은 것이로되 만일 소금이 그 맛
을 잃으면 무엇으로 이를 짜게 하리요 너
희 속에 소금을 두고 서로 화목하라

(막 9:50)

음식은 간입니다. 소금의 맛은 짠 것입니다. 그것을
적당히 쳤을 때 맛이 납니다. 맛 없는 음식, 맛 없는
세상 살 맛이 안납니다. 우리도 소금을 쳐서 맛있게
재밌게 삽시다.

670. 聯合一體 主耦人不(연합일체 주우인불)

...사람이 그 부모를 떠나서 그 둘이 한 몸이 될지니라 이러한즉 이제 둘이 아니요 한 몸이니 그러므로 하나님이 짝지어 주신 것을 사람이 나누지 못할찌니라 하시더라 (막 10:7~9)

남녀가 만나 부부를 이뤘으면 한 몸입니다. 하느님이 짝지어 주심을 믿는다면 나눌 수 없습니다.

671. 祈求信得(기구신득)

...무엇이든지 기도하고 구하는 것은 받은 줄로 믿으라 그리하면 너희에게 그대로 되리라 (막 11:24)

이미 받은 줄도 모르고 기다리고 있습니다. 우리가 올바로 기도하고 간구한 것은 이미 받았습니다. 잘 살펴보고 잘 생각해 봅시다. 안 이루어진 것도 응답입니다.

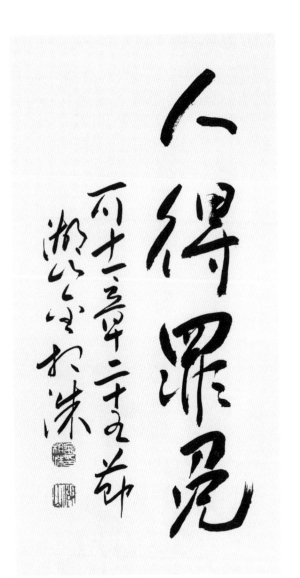

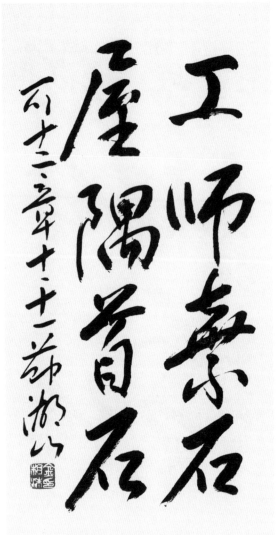

672. 人得罪免 (인득죄면)

서서 기도할 때에 아무에게나 혐의가 있거든
용서하라 그리하여야 하늘에 계신 하버지도
너희 허물을 사하여 주시리라 하셨더라

(막 11:25)

사람을 용서하면 하느님의 용서를 받습니다. 얼마
나 큰 은혜입니까. 용서하는 마음 없이 기도할 수 없
습니다.

673. 工師棄石 屋隅首石 (공사기석 옥우수석)

...건축자들의 버린 돌이 모퉁이의 머릿돌
이 되었나니 이것은 주로 말미암아 된 것
이요 우리 눈에 기이하도다

(막 12:10,11)

건축자가 머릿돌을 몰라보고 버렸습니다. 종교인들
이 예수를 버렸습니다. 예수는 머릿돌이시고 그리
스도이시고 우리의 하느님이십니다.

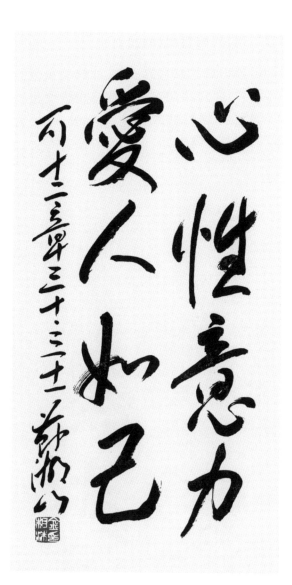

674. 心性意力 愛人如己(심성의력 애인여기)

네 마음을 다하고 목숨을 다하고 뜻을 다
하고 힘을 다하여 주 너의 하나님을 사랑
하라 하신 것이요 둘째는 이것이니 네 이
웃을 네 몸과 같이 사랑하라 하신 것이라
이에서 더 큰 계명이 없느니라

(막 12:30,31)

다함으로 하느님 사랑하고 내 몸같이 이웃을 사랑
하는 것이 계명입니다.

675. 嫠婦盡輸(이부진수)

저희는 다 그 풍족한 중에서 넣었거니와
이 과부는 그 구차한 중에서 자기 모든 소
유 곧 생활비 전부를 넣었느니라 하셨더라

(막 12:44)

봉헌은 먹고 쓰고 남는 것을 드리는 것이 아닙니다.
그래서 과부의 봉헌을 제일로 칩니다.

676. 爲善民減 (위선민감)

만일 주께서 그날들을 감하지 아니하셨더면 모든 육체가 구원을 얻지 못할 것이어늘 자기의 택하신 백성을 위하여 그 날들을 감하셨느니라

(막 13:20)

재앙과 심판의 날을 감하셨다는 말씀입니다. 당신이 택하신 백성이라 불쌍히 여기서서 형벌을 감해 주셔서 우리가 살고 있습니다.

677. 能惑選民 (능혹선민)

거짓 그리스도들과 거짓 선지자들이 일어나서 이적과 기사를 행하여 할 수만 있다면 택하신 백성을 미혹케 하려 하리라 너희는 삼가라 내가 모든 일을 너희에게 미리 말하였노라

(막 13:22,23)

거짓이 많습니다. 위기독인, 위선지자, 이적도 기사도 다 믿지 말고 삼가고 조심해야 합니다. 그래서 성서를 연구해야 합니다.

678. 天象震動(천상진동)

그 때에 그 환난 후 해가 어두워지며 달이
빛을 내지 아니하며 별들이 하늘에서 떨어
지며 하늘에 있는 권능들이 흔들리리라
(막 13:24,25)

해와 달이 빛을 잃고 별들이 떨어지고 하늘의 권능
들이 흔들리는 때가 옵니다. 우리가 하늘 같이 믿었
던 것들이 흔들리는 때입니다. 이는 흔들리지 않는
주님을 믿게 하려 함입니다.

679. 謹愼警醒(근신경성)

그러나 그 날과 그 때는 아무도 모르나니
하늘에 있는 천사들도 아들도 모르고 아버
지만 아시느니라 주의하라 깨어 있으라 그
때가 언제인지 알지 못함이니라
(막 13:32,33)

종말! 그 때, 그 시를 우리가 알 수 없으니 현재가
종말일 수 밖에 없습니다. 오늘 이 시간이 종말이라
생각하고 근신경성하고 삽시다.

680. 信洗得救(신세득구)

믿고 세례를 받는 사람은 구원을 얻을 것
이요 믿지 않는 사람은 정죄를 받으리라

(막 16:16)

예수가 그리스도시오 하느님인 것을 믿고 그 이름
으로 세례를 받으면 구원을 받습니다. 왜 이렇게 쉬
운 길을 버리고 정죄 받으려 하십니까.

681. 必瘖不信(필음불신)

보라 이 일의 되는 날까지 네가 벙어리가
되어 능히 말을 못하리니 이는 내 말을 네
가 믿지 아니함이어니와 때가 이르면 내
말이 이루리라 하더라

(눅 1:20)

믿지 못하겠거든 차라리 벙어리가 되라는 뜻입니
다. 하느님의 불가능의 가능을 믿어야 합니다. 그것
이 믿음입니다. 아니면 벙어리가 됩시다.

682. 主婢言成(주비언성)

마리아가 가로되 주의 계집종 이오니 말씀
대로 내게 이루어지이다 하매 천사가 떠나
가니라

(눅 1:38)

네가 아들 예수를 낳으리라는 청천벽력 같은 천사
의 말을 듣고도 거부하거나 무너지지 않고 말씀대
로 내게 이루어지이다 라고 순복하는 신앙 참 아름
답습니다.

683. 救主基督 榮光和平(구주기독 영광화평)

오늘날 다윗의 동네에 너희를 위하여 구주
가 나셨으니 곧 그리스도 주시니라...지극
히 높은 곳에서는 하나님께 영광이요 땅에
서는 기뻐하심을 입은 사람들 중에 평화로
다...

(눅 2:11,14)

베들레헴 작은 동네에서 나신 예수가 우리의 구원
이신 그리스도이십니다. 그의 오심이 하느님께는
영광 땅에 사는 우리에게는 화평이십니다.

684. 目覩主救 光照異邦 (목도주구 광조이방)

내 눈이 주의 구원을 보았사오니 이는 만민 앞에 예비하신 것이요 이방을 비추는 빛이요 주의 백성 이스라엘의 영광이니이다...

(눅 2:30~32)

시므온이 기다리던 주의 구원을 아기 예수에게서 본 것입니다. 만민의 구원 이방의 빛 이스라엘의 영광입니다.

685. 傾仆興起 異蹟誹謗 劍刺尒心
(경부흥기 이적비방 검자이심)

시므온이 저희에게 축복하고 그 모친 마리아에게 일러 가로되 보라 이 아이는 이스라엘 중 많은 사람의 패하고 흥함을 위하며 비방을 받는 표적 되기 위하여 세움을 입었고 또 칼이 네 마음을 찌르듯 하리라 이는 여러 사람의 마음의 생각을 드러내려 함이니라 하더라

(눅 2:34,35)

참 뼈가 있는 말입니다. 흥망의 표적! 칼이 네 마음을!

686. 健强智慧(건강지혜)

아기가 자라며 강하여지고 지혜가 충족하
며 하나님의 은혜가 그 위에 있더라

(눅 2:40)

건강하게, 지혜롭게 그리고 하느님의 은혜와 은총
이 그 위에 있는 아이라면 더 바랄 것 없이 완전합
니다. 예수는 참사람으로 자라났습니다. 우리네 아
이들도 그렇게 자랐으면 좋겠습니다.

687. 我在父所(아재부소)

예수께서 가라사대 어찌하여 나를 찾으셨
나이까 내가 내 아버지 집에 있어야 될 줄
을 알지 못하셨나이까 하시니

(눅 2:49)

예수는 성전에서 성서를 연구하고 토론하고 계셨습
니다. 성전은 아버지의 집입니다. 예수를 찾아 다른
데서 헤매는 것은 헛것입니다.

688. 深處網魚(심처망어)

말씀을 마치시고 시몬에게 이르시되 깊은
데로 가서 그물을 내려 고기를 잡으라
(눅 5:4)

물 깊은 곳에 그물을 내려 고기를 잡으라 하십니다. 우
리가 너무 얕은데서 쉽게 사는 것 아닐까요. 말씀대로
좀 더 깊이 생각하고 좀 더 정성들여 살아봅시다.

689. 新酒新囊(신주신낭)

새 포도주는 새 부대에 넣어야 할 것이니라
(눅 5:38)

예수는 새 술입니다. 당신의 말씀은 새 술입니다.
우리는 부대입니다. 우리의 마음과 생각을 새 것으
로 바꾸지 않으면 터져버립니다. 그래서 돌이켜 예
수를 믿으라, 복음을 받으라 하십니다.

690. 行善救命(행선구명)

... 인자는 안식일의 주인이니라...안식일에 선을 행하는 것과 악을 행하는 것 생명을 구하는 것과 멸하는 것 어느 것이 옳으냐

(눅 6:5,9)

안식일의 주인은 사람입니다. 안식일은 사람을 위해서 있습니다. 고로 사람 살리는 일을 행함이 마땅합니다.

691. 貧饑哭福 欣喜踴躍(빈기곡복 흔희용약)

... 가난한 자는 복이 있나니 하나님의 나라가 너희 것임이요 이제 주린 자는 복이 있나니 너희가 배부름을 얻을 것임이요 이제 우는 자는 복이 있나니 너희가 웃을 것임이요 인자를 인하여 사람들이 너희를 미워하며 멀리하고 욕하고 너희 이름을 악하다 하여 버릴 때에는 너희에게 복이 있도다 그 날에 기뻐하고 뛰놀라 하늘에서 너희 상이 큼이라...

(눅 6:20~23)

아멘입니다.

692. 敵愛憾善 欺侮祈禱 欲人如是(적애감선 기모기도 욕인여시)

... 너희 원수를 사랑하며 너희를 미워하는 자를 선대하며 너희를 저주하는 자를 위하여 축복하며 너희를 모욕하는 자를 위하여 기도하라 네 이 뺨을 치는 자에게 저 뺨도 돌려 대며 네 겉옷을 빼앗은 자에게 속옷도 금하지 말라 무릇 네게 구하는 자에게 주며 네 것을 가져가는 자에게 다시 달라하지 말며 남에게 대접을 받고자 하는대로 너희도 남을 대접하라

(눅 6:27~31)

옳습니다만...

693. 愛敵善待 憐憫如然(애적선대 연민여연)

오직 너희는 원수를 사랑하고 선대하며 아무것도 바라지 말고 빌리라 그리하면 너희 상이 클 것이요 또 지극히 높으신 이의 아들이 되리니 그는 은혜를 모르는 자와 악한 자에게도 인자로우시니라 너희 아버지의 자비하심 같이 너희도 자비하라

(눅 6:35,36)

하느님의 아들로 비범하게 살라 하십니다.

694. 勿議罪恕(물의죄서)

비판치 말라 그리하면 너희가 비판을 받지 않을 것이요 정죄하지 말라 그리하면 너희가 정죄를 받지 않을 것이요 용서하라 그리하면 너희가 용서를 받을 것이요 주라 그리하면 너희에게 줄 것이니 곧 후히 되어 누르고 흔들어 넘치도록 하여 너희에게 안겨 주리라 너희의 헤아리는 그 헤아림으로 너희도 헤아림을 도로 받을 것이니라

(눅 6:37,38)

하는대로 받습니다.

334

695. 樹由果識(수유과식)

나무는 각각 그 열매로 아나니 가시나무에
서 무화과를, 또는 찔레에서 포도를 따지
못하느니라

(눅 6:44)

그 열매는 그 나무입니다. 열매 탓할게 아니라 나무
탓을 해야 합니다. 행실이 문제가 아니라 사람이 문
제입니다. 사람 탓을 해야 합니다. 그래서 사람은
반드시 다시 나야 합니다.

696. 聞不行者 建屋土上(문불행자 건옥토상)

듣고 행치 아니하는 자는 주초 없이 흙 위
에 집 지은 사람과 같으니 탁류가 부딪히
매 집이 곧 무너져 파괴됨이 심하니라 하
시니라

(눅 6:49)

말씀을 귀로 듣고 흘리지 말고 마음에, 몸에 새겨 삶
으로 행해야 합니다. 그렇지 않으면 기초 없는 집 같
아서 역경을 이겨내지 못하고 흔들려 무너지는 인
생이 됩니다.

697. 嗜食好酒(기식호주)

인자는 와서 먹고 마시매 너희 말이 보라
먹기를 탐하고 포도주를 즐기는 사람이요
세리와 죄인의 친구로다 하니

(눅 7:34)

옳은 세평입니다. 예수는 그렇게 사셨습니다. 너무
나 인간 냄새나는 인간이셨습니다. 그런데 오늘날
예수쟁이들은 근엄하고 거룩해서 따로 놉니다. 음
식도 사람도 가립니다.

698. 悉赦愛多(실사애다)

이러므로 내가 네게 말하노니 저의 많은
죄가 사하여졌도다 이는 저의 사랑함이 많
음이라 사함을 받은 일이 적은 자는 적게
사랑하느니라

(눅 7:47)

많은 은혜를 깨닫고 많이 사랑하는 자는 많은 죄가
사해진다는 말씀입니다. 옳습니다. 주님의 사랑이
넘쳐서 사랑으로 사는데 어디 죄가...

699. 上帝國奧 譬不見悟(상제국오 비불견오)

...하나님 나라의 비밀을 아는 것이 너희
에게는 허락되었으나 다른 사람에게는 비
유로 하나니 이는 저희로 보아도 보지 못
하고 들어도 깨닫지 못하게 하려 함이니라
(눅 8:10)

하느님 나라를 비유로 말씀하시는 이유입니다. 우
리 생각과 전혀 다릅니다. 보아도 모르고 들어도 깨
닫지 못하게 깊은 뜻이 있습니다.

700. 聽道善良 恒忍結實(청도선량 항인결실)

좋은 땅에 있다는 것은 착하고 좋은 마음
으로 말씀을 듣고 지키어 인내로 결실하는
자니라
(눅 8:15)

하느님 나라의 복음은 비밀한 것입니다. 옥토처럼
부드럽고 좋은 마음으로 들어야 들립니다. 마음에
담아 지키고 기다리고 행함으로 결실이 있습니다.

701. 隱藏將顯(은장장현)

숨은 것이 장차 드러나지 아니할 것이 없고 감추인 것이 장차 알려지고 나타나지 않을 것이 없느니라

(눅 8:17)

장차 다 드러나고 알려지고 나타날 것입니다. 숨고 감추고 해봐야 소용 없다는 얘기입니다. 그런 일은 꾸미지도, 하지도 말고 삽시다. 우리 모두 낮의 사람들이 됩시다.

702. 聽道行者(청도행자)

예수께서 대답하여 가라사대 내 모친과 내 동생들은 곧 하나님의 말씀을 듣고 행하는 이 사람들이라...

(눅 8:21)

말씀을 듣고 행함으로 예수님의 가족이 됩니다. 내 생각이나 소문따위에 흔들리지 말고 말씀을 굳게 믿고 주님 말씀과 인도하심에 따라 삽시다.

703. 風浪平靜(풍랑평정)

제자들이 나아와 깨워 가로되 주여 주여
우리가 죽겠나이다 한 대 예수께서 잠을
깨사 바람과 물결을 꾸짖으시니 이에 그쳐
잔잔하여지더라

(눅 8:24)

주님은 우리 인생사는 동안 세상 풍파를 꾸짖어 잔잔
케 하시는 분입니다. 믿고 기도하면서 살아갑시다.

704. 五餠二魚(오병이어)

예수께서 떡 다섯 개와 물고기 두 마리를
가지사 하늘을 우러러 축사하시고 떼어 제
자들에게 주어 무리 앞에 놓게 하시니 먹
고 다 배불렀더라 그 남은 조각 열 두 바구
니를 거두니라

(눅 9:16,17)

주님은 주린 자를 먹이십니다. 적은 것이라도 나누
면 먹고 남습니다.

705. 負十字從 爲我喪生(부십자종 위아상생)

...아무든지 나를 따라 오려거든 자기를 부인하고 날마다 제 십자가를 지고 나를 좇을 것이니라 누구든지 제 목숨을 구원코자 하면 잃을 것이요 누구든지 나를 위하여 제 목숨을 잃으면 구원하리라 사람이 만일 온 천하를 얻고도 자기를 잃든지 빼앗기든지 하면 무엇이 유익하리요

(눅 9:23~25)

자기 십자가 지고 주님 위해 잃으면 삽니다.

706. 悖逆不信(패역불신)

예수께서 대답하여 가라사대 믿음이 없고 패역한 세대여 내가 얼마나 너희와 함께 있으며 너희를 참으리요...

(눅 9:41)

우리가 병을 고치지 못하는 것은 패역불신 때문이라는 것입니다. 크게 반성할 일입니다. 우리가 얼마나 하느님을 불신하고 하느님을 거스르고 있는가를 회개해야 합니다.

707. 主名接孩(주명접해)

...누구든지 내 이름으로 이 어린 아이를 영접하면 곧 나를 영접함이요 또 누구든지 나를 영접하면 곧 나 보내신 이를 영접함이라 너희 모든 사람 중에 가장 작은 그이가 큰 자니라

(눅 9:48)

어린이가 영접 받는 나라입니다. 주님의 이름으로 아이를 영접하는 것이 하느님을 영접하는 것입니다.

708. 不攻向我(불공향아)

예수께서 가라사대 금하지 말라 너희를 반대하지 않는 자는 너희를 위하는 자니라...

(눅 9:50)

금을 넓게 그어야 합니다. 반대해서 공격만 안하면 우리 편이라 생각하고 넓게, 너그럽게 포용해야 합니다.

709. 主無枕首(주무침수)

...여우도 굴이 있고 공중의 새도 집이 있으되 인자는 머리 둘 곳이 없도다 하시고(눅 9:58)

주님을 따르는 것은 좋으나 물욕이나 이기욕은 안됩니다. 소유욕이나 기복신앙도 단연 거부하십니다. 가진 것 하나 없으신 예수님을 따르려거든 순수한 마음만이 필요합니다.

710. 死葬死者(사장사자)

...죽은 자들로 자기의 죽은 자들을 장사하게 하고 너는 가서 하느님의 나라를 전파하라 하시고

(눅 9:60)

하느님 나라를 전하파는 것이 얼마나 급선무인가를 말씀하십니다. 이것 저것 해 놓고 할 성질의 것이 아닙니다. 지금 여기서 할 일입니다.

711. 執犂顧後(집려고후)

...손에 쟁기를 잡고 뒤를 돌아보는 자는 하나님의 나라에 합당치 아니하니라 하시니라

(눅 9:62)

주님을 따르는 일은 손에 쟁기 잡은 사람과 같습니다. 앞만 보고 깊이 갈아야 합니다. 이것 저것 생각하고 뒤를 돌아보는 일은 용납이 안됩니다.

712. 名錄天喜(명록천희)

그러나 귀신들이 너희에게 항복하는 것으로 기뻐하지 말고 너희 이름이 하늘에 기록된 것으로 기뻐하라 하시니라

(눅 10:20)

사람에게서 귀신을 몰아내는 일, 하느님 주신 능력입니다. 사람을 사람으로 온전히 살게 인도하는 사람 그 이름 하늘에 녹명됩니다. 기뻐할 일입니다.

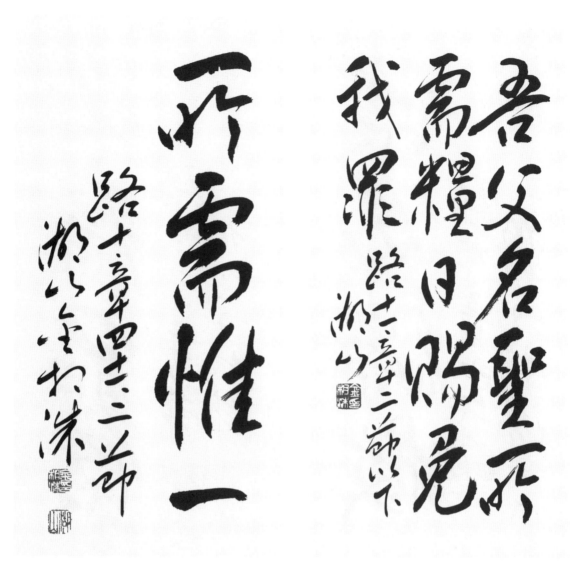

713. 所需惟一(소수유일)

...마르다야 마르다야 네가 많은 일로 염려하고 근심하나 그러나 몇가지만 하든지 혹 한가지만이라도 족하니라 마리아는 이 좋은 편을 택하였으니 빼앗기지 아니하리라 하시니라

(눅 10:41,42)

중요한 것이 무엇인지 그 한가지만 염려하면 됩니다. 그것은 주님의 말씀을 듣는 일입니다.

714. 吾父名聖 所需糧日 賜免我罪
(오부명성 소수량일 사면아죄)

예수께서 이르시되 너희는 기도할 때에 이렇게 하라 아버지여 이름이 거룩히 여김을 받으시오며 나라이 임하옵시며 우리에게 날마다 일용할 양식을 주시고 우리가 우리에게 죄 지은 모든 사람을 용서하오니 우리 죄도 사하여 주옵시고 우리를 시험에 들게 하지 마옵소서 하라

(눅 11:2~4)

아멘 아멘!입니다. 우리 기도의 본입니다.

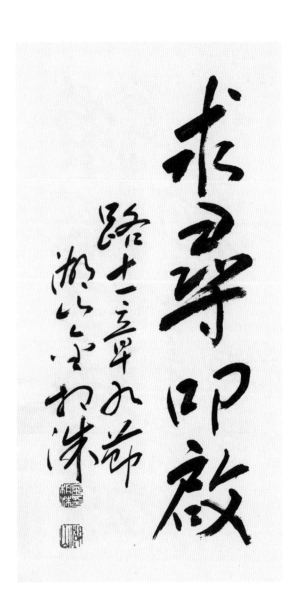

716. 聖靈求者(성령구자)

너희가 악할지라도 좋은 것을 자식에게 줄 줄 알거든 하물며 너희 천부게서 구하는 자에게 성령을 주시지 않겠느냐 하시니라

(눅 11:13)

사리사욕으로 구하지 말고 기꺼이 주실 것을 구해야 합니다. 성령을 구하는 것이 첩경입니다. 가장 좋은 것이니까요.

715. 求尋叩啓(구심고계)

내가 또 너희에게 이르노니 구하라 그러면 너희에게 주실 것이요 찾으라 그러면 찾을 것이요 문을 두드리라 그러면 너희에게 열릴 것이니

(눅 11:9)

구하고 찾고 두드리고 열심히 해야 합니다. 그러나 잘 해야 합니다. 그리고 이루어지는 모든 것에 대해서는 주님의 응답으로 보아야 합니다.

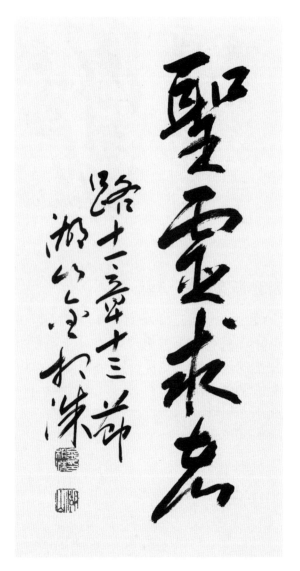

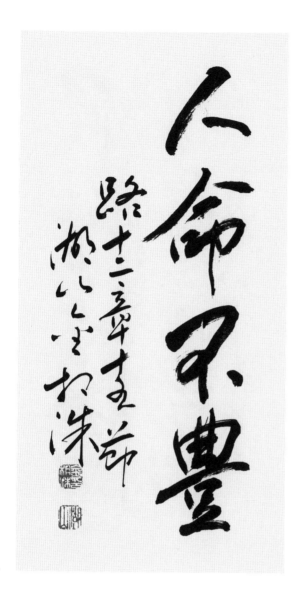

717. 人命不豊(인명불풍)

저희에게 이르시되 삼가 모든 탐심을 물리
치라 사람의 생명이 그 소유의 넉넉한데
있지 아니하니라 하시고

(눅 12:15)

삼가 탐욕하지 말라 하십니다. 사람의 생명이 꼭 부
요한데만 있는 것이 아니라는 말씀입니다. 없이 살
아도 행복한 사람 많습니다. 없이 사는 나라가 행복
지수가 높습니다.

718. 父悅國賜(부열국사)

오직 너희는 그의 나라를 구하라 그리하면
이런 것을 너희에게 더하시리라 적은 무리
여 무서워 말라 너희 아버지께서 그 나라
를 너희에게 주시기를 기뻐하시느니라

(눅 12:31, 32)

우리의 기도는 하느님 나라이어야 하고 수가 적다
고 무서워 말것입니다. 우리 하늘 아버지는 당신의
나라를 우리에게 기꺼이 주실 것입니다.

719. 我火投地(아화투지)

내가 불을 땅에 던지러 왔노니 이 불이 이
미 붙었으면 내가 무엇을 원하리요 나는
받을 세례가 있으니 그 이루기까지 나의
답답함이 어떠하겠느냐

(눅 12:49,50)

주님이 던지신 그 불, 우리가 받아 확 타버려 당신
을 시원하게 해 드립시다. 불은 안붙고 연기만 피우
는 우리의 믿음을 생각합니다.

720. 不悔改亡(불회개망)

...너희도 만일 회개치 아니하면 다 이와
같이 망하리라

(눅 13:3)

사람이 세상 살다가 재앙이나 사건 사고로 급살 당
하는 것, 그 사람들이 죄가 많아서 당하는 것이라 생
각 맙시다. 주님께서는 사람이 급망하는 것은 죄가
더 있어서가 아니라 회개하지 않아서라 하십니다.
날마다 회개합시다.

721. 我掘壅糞(아굴옹분)

...주인이여 금년에도 그대로 두소서 내가
두루 파고 거름을 주리니

(눅 13:8)

주님이 막으시지 않으셨으면 우리는 벌써 죽고 망
했을 것입니다. 주님이 십자가로 하느님의 노여움
을 막으셨습니다. 금년만 참으소서 하시면서 두루
파고 거름을 주십니다. 그런 줄이나 알고 주님 은혜
를 받아 열매 맺는 삶을 삽시다.

722. 安息解結(안식해결)

...안식일에 이 매임에서 푸는 것이 합당
치 아니하냐

(눅 13:16)

안식일은 사람을 위해서 있습니다. 고로 그 날은 풀
려야 하는 날입니다. 사람을 매는 날이 아니고 푸는
날입니다. 사람을 얽어매는 모든 것에서 해방하는
일을 해야 하는 날입니다.

723. 一粒芥種(일립개종)

마치 사람이 자기 채전에 갖다 심은 겨자
씨 한 알 같으니 자라 나무가 되어 공중의
새들이 그 가지에 깃들였느니라

(눅 13:19)

겨자씨는 작은 씨입니다. 씨가 부피가 커야만 되는
것 아닙니다. 진짜 씨면 됩니다. 우리 믿음은 진실
해야 합니다. 아무리 화려한 금을 심어도 나지 않습
니다. 씨가 아니기 때문입니다.

724. 酵婦三斗(효부삼두)

마치 여자가 가루 서 말 속에 갖다 넣어 전
부 부풀게 한 누룩과 같으니라 하셨더라

(눅 13:21)

가루 서말을 조금의 누룩이 전부 부풀게 하는 힘이
있습니다. 조금이라도 누룩이면 됩니다. 많아야만
하는 것 아닙니다. 조금이라도 진짜 누룩이면 됩니
다. 조금이라도 진실해야 합니다.

725. 母雞雛翼(모계추익)

예루살렘아 예루살렘아 선지자들을 죽이
고 네게 파송된 자들을 돌로 치는 자여 암
탉이 제 새끼를 날개 아래 모음 같이 내가
너희의 자녀를 모으려 한 일이 몇 번이냐
그러나 너희가 원치 아니하였도다

(눅 13:34)

병아리는 병아리다워야 합니다. 하느님이 우리를
품으려 해도 우리가 거부, 거역했습니다.

726. 貧殘跛瞽(빈잔파고)

잔치를 배설하거든 차라리 가난한 자들과
병신들과 저는 자들과 소경들을 청하라 그
리하면 저희가 갚을 것이 없는고로 네게
복이 되리니 이는 의인들의 부활시에 네가
갚음을 받겠음이니라 하시더라

(눅 14:13,14)

주고 받으면 복이 안됩니다. 갚을 것이 없는 사람들
을 대접하는 것이 복이 됩니다.

727. 鹽失基鹹(염실기함)

소금이 좋은 것이나 소금도 만일 그 맛을 잃었으면 무엇으로 짜게 하리요

(눅 14:34)

소금의 맛은 짠맛입니다. 짜지 않은 소금을 그 어디다 쓰겠습니까. 너희는 세상에 소금이라 하셨습니다. 세상은 배추요 우리는 소금입니다. 세상에 우리가 있어 맛있는 김치가 되어야 합니다. 살만한 세상, 신명나는 세상 만듭시다.

728. 罪人悔改(죄인회개)

...이와 같이 죄인 하나가 회개하면 하나님의 사자들 앞에 기쁨이 되느니라

(눅 15:10)

죄가 있음으로 근심하지 맙시다. 인정하고 회개하면 됩니다. 빠를수록 좋습니다. 회개하면 나도 좋고, 너도 좋고, 하느님도 좋습니다. 날마다 시시각각으로 회개하며 삽시다.

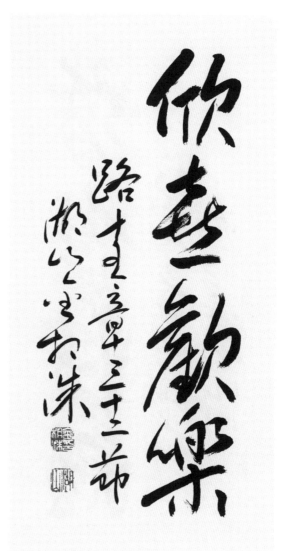

729. 我餓死乎(아아사호)

이에 스스로 돌이켜 가로되 내 아버지에게
는 양식이 풍족한 품군이 얼마나 많은고
나는 여기서 주려 죽는구나

(눅 15:17)

주려 죽는 경지입니다. 물질의 파산만 아니라 자연,
윤리, 도덕의 파산입니다. 인간이 이런 경지에 내려
가지 않고는 하느님의 품으로 뛰어들 수 없습니다.

730. 欣喜歡樂(흔희환락)

이 네 동생은 죽었다가 살았으며 내가 잃
었다가 얻었기로 우리가 즐거워하고 기뻐
하는 것이 마땅하다 하니라

(눅 15:32)

집 나간 형제가 사람 되어 돌아오면 기뻐하고 즐거
워 잔치하는 것이 마땅합니다. 사람을 잃었다가 다
시 찾고 사람 죽었다가 다시 살았다면 얼마나 큰 기
쁨인데 불만 불평은 옳지 않습니다.

731. 於小忠義(어소충의)

지극히 작은 것에 충성된 자는 큰 것에도
충성되고 지극히 작은 것에 불의한 자는
큰 것에도 불의하니라

(눅 16:10)

한 일이 열 일입니다. 작은 것을 보면 큰 것도 알 수
있습니다. 작은 일을 잘 감당하고 살아야 합니다.
그래야 큰 일도 감당합니다. 작다고 깔보고 불충 불
의 하는 일 옳지않습니다.

732. 陷人罪禍(함인죄화)

예수께서 제자들에게 이르시되 실족케 하
는 것이 없을 수는 없으나 있게 하는 자에
게는 화로다

(눅 17:1)

사람을 잘 인도해야 합니다. 사람을 넘어지게 하는
모든 행위자에게는 화가 있다는 말씀입니다. 처음
가는 길을 조심하라, 다음 사람들에게 길이 되니라
라는 말씀도 있습니다.

733. 無益僕行(무익복행)

이와 같이 너희도 명령 받은 것을 다 행한 후에 이르기를 우리는 무익한 종이라 우리의 하여야 할 일을 한것뿐이라 할지니라

(눅 17:10)

이런 삶의 자세가 중요합니다. 무익한 종이 할 일을 했을 뿐이라는 자세. 뽐내지 말고, 우쭐대지 말고, 자랑하지 말고, 교만하지 말고...

734. 一取一遺(일취일유)

...그 밤에 두 남자가 한 자리에 누워 있으매 하나는 데려감을 당하고 하나는 버려둠을 당할 것이요 두 여자가 함께 매를 갈고 있으매 하나는 데려감을 당하고 하나는 버려둠을 당할 것이니라

(눅 17:34,35)

남녀 할 것 없이 두 사람이 똑 같은 일상을 살아도 하나는 하늘로 통하고 하나는 땅으로 통합니다.

735. 恒祈不倦(항기불권)

항상 기도하고 낙망치 말아야 될 것을 저희에게 비유로 하여

(눅 18:1)

쉽게 낙심하고 쉽게 포기하지 말아야 합니다. 주님의 말씀입니다. 기도는 계속되고 낙망은 금물입니다. 항상 하는 기도가 아니면 그것은 기도가 아닙니다. 그것은 시작도 맙시다.

736. 見世有信(견세유신)

...그러나 인자가 올 때에 세상에서 믿음을 보겠느냐 하시니라

(눅 18:8)

믿음을 계속하고 지속하기가 어려운가 봅니다. 주님 오실 때 까지 믿음을 쉬지도 포기하지도 맙시다. 아무리 어려운 세상살이라도 주님을 믿는 믿음을 지켜 살아갑시다.

737. 搥胸矜憐(추흉긍련)

세리는 멀리 서서 감히 눈을 들어 하늘을 우러러 보지도 못하고 다만 가슴을 치며 가로되 하나님이여 불쌍히 여기옵소서 나는 죄인이로소이다...

(눅 18:13)

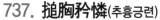

예수기도입니다. 감히 하늘을 올려보지도 못하고 가슴 치면서 나는 죄인이니 불쌍히 여기소서입니다. 자기 자랑 늘어놓는 것이 어찌 기도입니까!

738. 駝穿針孔(타천침공)

약대가 바늘귀로 들어가는 것이 부자가 하나님의 나라에 들어가는 것보다 쉬우니라 하신대

(눅 18:25)

부자는 하느님 나라에 못 들어간다는 말씀입니다. 마음이나 물질이나 부자로는 못들어 갑니다. 밥은 배곯은 사람들의 것이듯이 하느님 나라는 나를 비워서 가난한 자의 것입니다.

739. 瞽欲得見(고욕득견)

네게 무엇을 하여 주기를 원하느냐 가로되 주여 보기를 원하나이다 예수께서 저에게 이르시되 보아라 네 믿음이 너를 구원하였느니라 하시매

(눅 18:41,42)

내가 얼마나 소경인가를 아는 것이 중요합니다. 소경에게는 보는 것이 구원입니다. 보기를 원하는 것은 믿음입니다. 믿음대로 보게 될 것입니다.

740. 急下喜迎(급하희영)

예수께서 그 곳에 이르사 우러러 보시고 이르시되 삭개오야 속히 내려오라 내가 오늘 네 집에 유하여야 하겠다 하시니 급히 내려와 즐거워하며 영접하거늘

(눅 19:5,6)

예수님을 보고 싶어 나무에 올라갔습니다. 아름답습니다. 예수님께서 보시고 "빨리 내려와, 오늘 네 집에 유할게"하시자, 급히 내려와 기쁨으로 영접하는 그림..참 좋습니다.

741. 石將發聲(석장발성)

대답하여 가라사대 내가 너희에게 말하노니 만일 이 사람들이 잠잠하면 돌들이 소리지르리라 하시니라

(눅 19:40)

민중의 소리를 막르려 하지 말고 그 소리를 자세히 들어야 합니다. 강제로 진압하면 돌들이 소리지르는 날이 옵니다. 돌들이 소리지르는 날 그 돌에 맞아 죽을 것입니다.

742. 見城爲哭 不留一石 不知眷顧
(견성위곡 불유일석 부지권고)

가까이 오사 성을 보시고 우시며 가라사대 너도 오늘날 평화에 관한 일을 알았더면 좋을 뻔하였거니와 지금 네 눈에 숨기웠도다 날이 이를지라 네 원수들이 토성을 쌓고 너를 둘러 사면으로 가두고 또 너와 및 그 가운데 있는 네 자식들을 땅에 메어치며 돌 하나도 돌 위에 남기지 아니하리니 이는 권고 받는 날을 네가 알지 못함을 인함이니라 하시니라

(눅 19:41~44)

아멘입니다.

743. 屋隅首石 必損碎石 (옥우수석 필손쇄석)

...그러면 기록된 바 건축자들의 버린 돌이 모퉁이의 머릿돌이 되었느니라 함이 어찜이뇨 무릇 이 돌 위에 떨어지는 자는 깨어지겠고 이 돌이 사람 위에 떨어지면 저를 가루로 만들어 흩으리라 하시니라

(눅 20:17,18)

이 돌은 그리스도이십니다. 건축자들이 버렸으나 집의 수석이요 저항하면 깨지고 부서집니다.

744. 生者上帝 (생자상제)

하나님은 죽은 자의 하나님이 아니요 산 자의 하나님이시라 하나님에게는 모든 사람이 살았느니라 하시니

(눅 20:38)

하느님은 죽은 자의 하느님이 아니시니 죽음과 연결시키지 말아야 합니다. 하느님은 산 자의 하느님이시니 사는 얘기, 살려고 하는 얘기를 합시다. 사는 얘기만 하기에도 시간이 부족합니다.

745. 釐婦盡輸 (이부진수)

…이 가난한 과부가 모든 사람보다 많이 넣었도다 저들은 그 풍족한 중에서 헌금을 넣었거니와 이 과부는 그 구차한 중에서 자기의 있는바 생활비 전부를 넣었느니라

(눅 21:3, 4)

봉헌은 쓰고 남은 것을 드리는 것이 아닙니다. 과부에게서 봉헌정신을 배워야 합니다.

746. 一髮不喪 忍耐救靈 (일발불상 인내구령)

또 너희가 내 이름을 인하여 모든 사람에게 미움을 받을 것이나 너희 머리털 하나도 상치 아니하리라 너희의 인내로 너희 영혼을 얻으리라

(눅 21:17~19)

주님 때문이라면 참아야 합니다. 주님이 지켜주시어 머리털 하나도 상치 않을 것이요 우리의 영혼이 구원됩니다.

747. 起首救近(기수구근)

이런 일이 되기를 시작하거든 일어나 머리를
들라 너희 구속이 가까왔느니라 하시더라

(눅 21:28)

난리가 일어나고 박해가 심할 때, 세상이 요란하고
그 끝이 보일 때 하느님의 구원이 가까웠으니 머리
를 들라는 말씀입니다. 세상과 우리의 끝은 하느님
의 시작이요 구속의 가까움입니다.

748. 我体爲爾 新約我血(아체위이 신약아혈)

...이것은 너희를 위하여 주는 내 몸이라
너희가 이를 행하여 나를 기념하라 하시
고...이 잔은 내 피로 세우는 새 언약이니
곧 너희를 위하여 붓는 것이라

(눅 22:19,20)

살이 아니고 몸입니다. 살아계신 주님과 연합하는
것입니다. 물이 아니고 피입니다. 주님의 사랑과 희
생과 하나되는 것입니다.

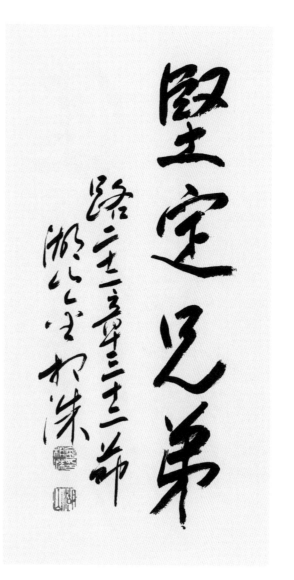

749. 如役事者(여역사자)

...너희 중에 큰 자는 젊은 자와 같고 두목은 섬기는 자와 같을지니라 앉아서 먹는 자가 크냐 섬기는 자가 크냐 앉아 먹는 자가 아니냐 그러나 나는 섬기는 자로 너희 중에 있노라

(눅 22:26,27)

주님을 본 받아 작은 자로, 섬기는 자로 세상을 삽시다. 갑질 하지말고...

750. 堅定兄弟(견정형제)

그러나 내가 너를 위하여 네 믿음이 떨어지지 않기를 기도하였노니 너는 돌이킨 후에 네 형제를 굳게 하라

(눅 22:32)

우리의 믿음을 주님이 도와 주십니다. 그러나 믿는 자도 실수하고 죄짓습니다. 그래서 우리는 날마다 시시각각으로 회개합니다. 회개하는 사람은 형제를 돕고 힘을 보태야 합니다.

751. 售衣購刀(수의구도)

이르시되 이제는 전대 있는 자는 가질 것
이요 주머니도 그리하고 검 없는 자는 겉
옷을 팔아 살지어다

(눅 22:36)

하느님 없이 하느님과 함께 살아야 합니다. 독립하
고 자립해야 합니다. 그래서 전대도 주머니도 가져
야 하고 겉옷을 팔아서라도 검을 사라 하십니다. 검
은 하느님의 말씀입니다.

752. 遂出痛哭(수출통곡)

밖에 나가서 심히 통곡하니라

(눅 22:62)

베드로는 유다와 다릅니다. 유다는 나가 목매어 죽
고 베드로는 심히 통곡을 합니다. 우리는 약해서 상
황 따라 주님을 늘 버성기고 배신하기도 합니다. 그
래도 죽지는 말고 죽을 만큼 아픔으로 통곡하고 살
아서 사랑으로 갚아야 합니다.

753. 諸長聲勝(제장성승)

저희가 큰 소리로 재촉하여 십자가에 못
박기를 구하니 저희의 소리가 이긴지라

(눅 23:23)

목소리 큰 놈이 이기는 세상입니다. 큰소리가 반드
시 옳지는 않습니다. 극악무도한 살인범은 놓아주
고 예수는 십자가에 못 박으라는 큰소리가 이기기
는 했으나 크게 잘못한 것입니다.

754. 勿我子哭(물아자곡)

예수께서 돌이켜 그들을 향하여 가라사대
예루살렘의 딸들아 나를 위하여 울지 말고
너희와 너희 자녀를 위하여 울라

(눅 23:28)

당신을 십자가에 다는 세상, 의인을 죽이는 세상의
앞날을 걱정하시는 것입니다. 우리는 그런대로 한
세상 살았으나 우리 손들의 앞날이 심히 걱정입니
다. 울 일이 참 많은 세상입니다.

755. 枯者若何(고자약하)

푸른 나무에도 이같이 하거든 마른 나무에는 어떻게 되리요 하시니라

(눅 23:31)

당신은 푸른 나무요 우리는 마른 나무입니다. 마른 나무가 불에 잘 타듯이 약한 우리가 고난을 당할 때 얼마나 아프겠느냐 걱정하시는 말씀입니다. 물기 없는 마른나무 같은 우리입니다. 주님이시여 힘을 주시옵소서.

756. 赦不知所(사부지소)

이에 예수께서 가라사대 아버지여 저희를 사하여 주옵소서 자기의 하는 것을 알지 못함이니이다...

(눅 23:34)

저희가 몰라서 나를 죽이는 것이니 용서해 주시라 하십니다. 용서하는 자가 강자입니다. 우리도 그렇게 삽시다. 몰라서 나를 해롭게 하는 사람들을 용서해 주시라 빌면서...

757. 爾同我在(이동아재)

예수께서 이르시되 내가 진실로 네게 이르노니 오늘 네가 나와 함께 낙원에 있으리라 하시니라

(눅 23:43)

예수가 왜 죽는지, 얼마나 억울한 죽음인지 그리고 나는 얼마나 마땅한 죽음인지를 알고 인정만 해도 주님과 함께 낙원에 있을 것입니다.

758. 殿幔中裂(전만중열)

때가 제 육시쯤 되어 해가 빛을 잃고 온 땅에 어두움이 임하여 제 구시까지 계속하며 성소의 휘장이 한가운데가 찢어지더라 예수께서 큰 소리로 불러 가라사대 아버지여 내 영혼을 아버지의 손에 부탁하나이다 하고 이 말씀을 하신 후 운명하시다 (눅 23:44~46)

해는 빛을 잃고 큰 소리와 함께 예수는 운명하시고 동시에 하느님은 휘장을 찢어 지성소 길을 열어 주셨습니다.

759. 是誠義人(시성의인)

백부장이 그 된 일을 보고 하나님께 영광을 돌려 가로되 이 사람은 정녕 의인이었도다 하고 (눅 23:47)

예수의 죽음을 가까이서 지켜 본 백부장의 고백입니다. 예수는 진정 의인이셨다고. 유혹이나 압력에 굴복하거나 넘어가지 말고 보고 들은 것을 정직하게 인정하고 고백하는 것이 중요합니다.

760. 活人復活(활인부활)

...어찌하여 산 자를 죽은 자 가운데서 찾느냐 (눅 24:5,6)

주님을 만나러 무덤에 가는 것은 옳지 않습니다. 주님은 부활하시어 부활체로 영체로 세상 끝날까지 우리와 함께 하십니다. 무덤을 찾거나 무덤을 단장하는 짓은 그만 두어야 합니다.

761. 無知鈍信(무지둔신)

가라사대 미련하고 선지자들의 말한 모든 것을 마음에 더디 믿는 자들이여 그리스도가 이런 고난을 받고 자기의 영광에 들어가야 할 것이 아니냐 하시고

(눅 24:25,26)

믿음에 둔한 사람 되지 맙시다. 믿을 것은 재빨리 확실하게 믿읍시다. 예언을 믿습니다. 당신의 부활을 믿습니다. 당신의 제자들의 부활도 믿습니다.

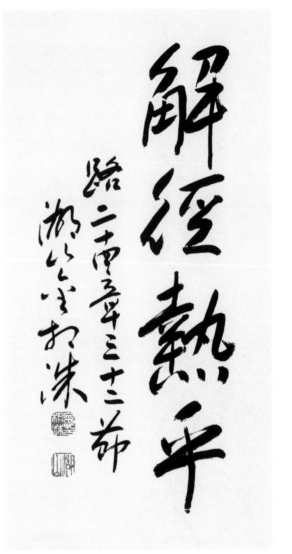

762. 解經熱乎(해경열호)

저희가 서로 말하되 길에서 우리에게 말씀하시고 우리에게 성경을 풀어 주실 때에 우리 속에서 마음이 뜨겁지 아니하더냐 하고

(눅 24:32)

성서를 읽을 때, 설교를 들을 때 마음에 뜨거움이 있어야 합니다. 감동이 없는 삶은 죽음입니다. 머리는 차고 가슴은 뜨겁게 삽시다.

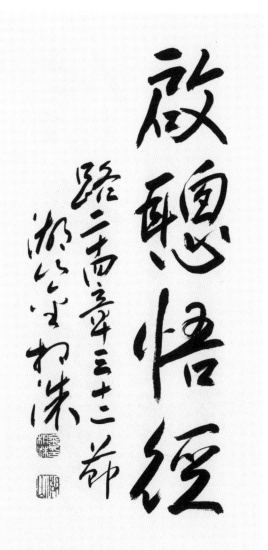

763. 啓聰悟經(계총오경)

이에 저희 마음을 열어 성경을 깨닫게 하시고

(눅 24:45)

우리의 마음을 열어 깨닫게 하시는 분은 주님의 성령이십니다. 이것은 우리의 기도여야 합니다. 성서를 대할 때 천지와 만물과 자연을 대할 때 우리 마음을 열어 깨닫게 하옵소서.

764. 此事作證(차사작증)

너희는 이 모든 일의 증인이라

(눅 24:48)

우리는 증인입니다. 예수의 삶과 죽음과 부활과 그 생명을 증거하는 증인으로 살아야 합니다. 우리의 삶은 예수 부활의 증거이어야 합니다. 우리의 삶에서 예수의 그림자라도 보여야 합니다.

765. 道卽上帝(도즉상제)

태초에 말씀이 계시니라 이 말씀이 하나님과 함께 계셨으니 이 말씀은 곧 하나님이시니라 그가 태초에 하나님과 함께 계셨고 만물이 그로 말미암아 지은바 되었으니 지은 것이 하나도 그가 없이는 된 것이 없느니라

(요 1:1~3)

말씀=도=하느님, 그로 말미암아 온 우주만물이 생겨났다는 말씀입니다. 믿습니다. 아멘.

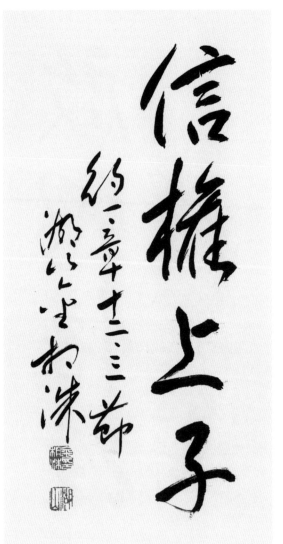

766. 信權上子(신권상자)

영접하는 자 곧 그 이름을 믿는 자들에게는 하나님의 자녀가 되는 권세를 주셨으니 이는 혈통으로나 육정으로나 사람의 뜻으로 나지 아니하고 오직 하나님께로서 난 자들이니라

(요 1:12,13)

하느님의 아들 되는 것은 큰 권세입니다. 그것은 주님을 믿음으로만 가능하다는 것입니다.

767. 道成人身(도성인신)

말씀이 육신이 되어 우리 가운데 거하시매 우리가 그 영광을 보니 아버지의 독생자의 영광이요 은혜와 진리가 충만하더라

(요 1:14)

말씀이 몸으로, 하느님이 사람으로 오시어 우리와 함께 하심이 영광이요 은혜와 진리의 충만입니다. 몸으로 살고 몸으로 말해야 합니다.

768. 羔負世罪(고부세죄)

…보라 세상 죄를 지고 가는 하나님의 어린 양이로다

(요 1:29)

예수는 세상 죄를 짊어지러 오신 하느님의 어린 양이십니다. 참 잘 봤습니다. 예수가 세상 죄를 져주시지 않으면 세상에 구원은 없습니다. 세상 사람들은 누구도 죄를 지려 하지 않습니다. 죄를 인정하지도 않습니다. 그게 죄입니다.

769. 天開陟降(천개척강)

또 가라사대 진실로 진실로 너희에게 이르
노니 하늘이 열리고 하나님의 사자들이 인
자 위에 오르락 내리락하는 것을 보리
라...

(요 1:51)

예수는 하느님과 직통하시는 분이십니다. 예수의
하시는 일은 하느님의 일이십니다. 쉽게 말하면 예
수는 하느님 그 자체이십니다.

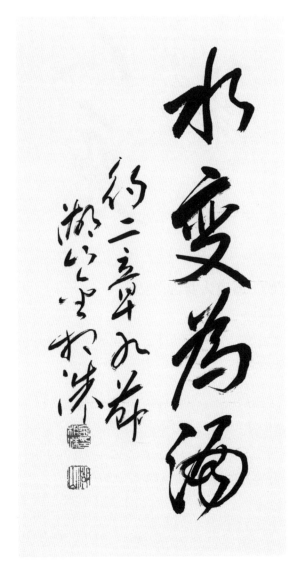

770. 水變爲酒(수변위주)

연회장은 물로 된 포도주를 맛보고 어디서
났는지 알지 못하되 물 떠온 하인들은 알
더라...

(요 2:9)

예수가 세상에서 행하신 첫 번째 기적입니다. 물이
변하여 술이 되게 하셨습니다. 이는 세상에 오신 예
수의 표적=싸인입니다. 물이 술로 변하듯이 사람은
반드시 참 사람으로 변해야 합니다.

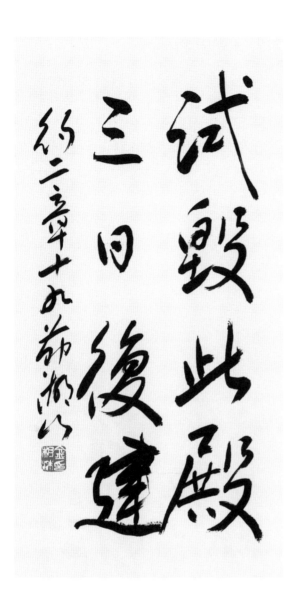

771. 試毀此殿 三日復建(시훼차전 삼일복건)

예수께서 대답하여 가라사대 너희가 이 성
전을 헐라 내가 사흘동안에 일으키리라

(요 2:19)

성전은 당신 자신입니다. 너희가 나를 죽일 것이나
사흘 만에 부활하리라는 말씀입니다. 그러니 예배
당을 성전이라 할 것이 아닙니다. 주님 모신 곳 그
어느 때 어느 곳이나 성전입니다.

772. 重生能見(중생능견)

예수께서 대답하여 가라사대 진실로 진실
로 네게 이르노니 사람이 거듭나지 아니하
면 하나님 나라를 볼 수 없느니라

(요 3:3)

사람은 반드시 두 번 태어나야 합니다. 한번은 부모
에게서 또 한 번은 예수 그리스도를 통해서 다시 태
어나고 변화 되어야 진정 사람입니다. 겉 단장 해 봐
야 회칠한 무덤입니다.

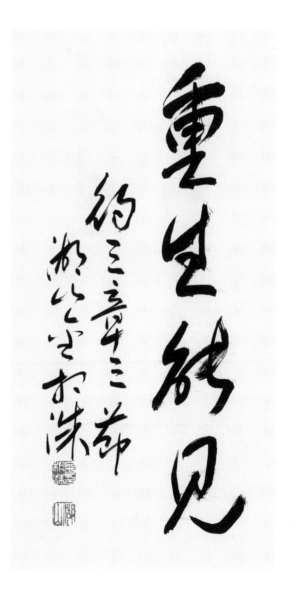

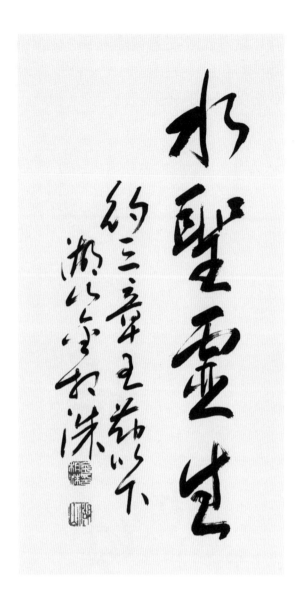

773. 水聖靈生(수성영생)

...사람이 물과 성령으로 나지 아니하면 하나님 나라에 들어갈 수 없느니라 육으로 난 것은 육이요 성령으로 난 것은 영이니...바람이 임의로 불매 네가 그 소리를 들어도 어디서 오며 어디로 가는지 알지 못하나니 성령으로 난 사람은 다 이러하니라

(요 3:5~8)

사람은 육과 영으로 두 번 태어나야 합니다.

774. 擧蛇人子(거사인자)

모세가 광야에서 뱀을 든것 같이 인자도 들려야 하리니

(요 3:14)

모세가 광야에서 장대 높이 달아 든 뱀을 보는 자 마다 죽을 병이 나아서 살았습니다. 십자가에 달려 죽으시고 부활하신 예수 그리스도를 바라고 믿는 사람은 영생 할 것입니다. 주님을 바라봅시다. 주님을 믿읍시다.

775. 上帝愛世 信者永生(상제애세 신자영생)

하나님이 세상을 이처럼 사랑하사 독생자
를 주셨으니 이는 저를 믿는 자마다 멸망
치 않고 영생을 얻게 하려 하심이니라

(요 3:16)

예수님이 세상에 오심은 하느님 사랑의 극치입니
다. 믿는자는 영생하리라는 말씀을 믿습니다. 하느
님 마지막 사랑을 믿지 못한다면 멸망은 자명합니
다. 참 하느님, 참 사람 예수를 믿읍시다.

776. 永生湧水(영생용수)

...이 물을 먹는 자마다 다시 목마르려
와 내가 주는 물을 먹는 자는 영원히 목마
르지 아니하리니 나의 주는 물은 그 속에
서 영생하도록 솟아나는 샘물이 되리라

(요 4:13,14)

예수 그리스도는 영원히 목마르지 않는 영생하는,
솟아나는 생명수이십니다. 주님을 인격적으로 만나
인간 혼의 목마름을 면합시다.

777. 眞靈誠拜(진령성배)

아버지께 참으로 예배하는 자들은 신령과 진정으로 예배할 때가 오나니 곧 이 때라 아버지께서는 이렇게 자기에게 예배하는 자들을 찾으시느니라 하나님은 영이시니 예배하는 자가 신령과 진정으로 예배할지니라

(요 4:23,24)

때와 장소를 불문하고 예배하는 사람의 진정성과 신령한 마음과 열성이 중요합니다. 모양내기로 하지 말고 진정 예배를 합시다.

778. 來觀基督(래관기독)

여자가 물동이를 버려두고 동네에 들어가서 사람들에게 이르되 나의 행한 모든 일을 내게 말한 사람을 와 보라 이는 그리스도가 아니냐 하니

(요 4:28,29)

숨어 지내던 사마리아 여인이 그리스도를 만나 용감한 선교사가 되었습니다. 그의 전도 말은 '와 보라'입니다. 옳습니다. 주님을 와 보십시오.

779. 不知糧食 禾稼熱穫(부지량식 화가열확)

...내게는 너희가 알지 못하는 먹을 양식
이 있느니라...나의 양식은 나를 보내신
이의 뜻을 행하며 그의 일을 온전히 이루
는 이것이니라...눈을 들어 밭을 보라 희
어져 추수하게 되었도다

(요 4:32,34,35)

복음을 듣고 사람이 중생하는 것이 하느님의 일이
요. 무르익은 곡식이요, 당신의 양식입니다.

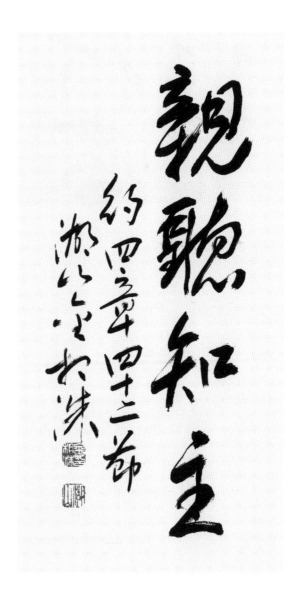

780. 親聽知主(친청지주)

그 여자에게 말하되 이제 우리가 믿는 것
은 네 말을 인함이 아니니 이는 우리가 친
히 듣고 참으로 세상의 구주신 줄 앎이니
라 하였더라

(요 4:42)

누구 때문에 믿는 믿음은 믿음이 아닙니다. 주님을
만나 보고 듣고 당신의 뜻을 따라 주님과 함께 사는
것이 진정 믿음입니다.

781. 父我行事(부아행사)

...내 아버지께서 이제까지 일하시니 나도 일한다 하시매

(요 5:17)

하느님 아버지의 일을 하는데 날이 따로 없습니다. 사람을 위하여 건지는 일, 거룩하게 하는 일, 안식하게 하는 일 등등 모두가 다 하느님의 일입니다. 태초부터 당신이 하시는 일입니다. 우리도 주님 따라 계속 일 합시다.

782. 子聲聞生(자성문생)

진실로 진실로 너희에게 이르노니 죽은 자들이 하나님의 아들의 음성을 들을 때가 오나니 곧 이 때라 듣는 자는 살아나리라

(요 5:25)

죽은 자들이 주님의 음성을 들으면 살아나고 주님 말씀을 믿으면 영생을 얻고 심판을 면하고 사망에서 생명으로 옮겨집니다. 이는 죽은 다음 일이 아닙니다. 지금 여기서 입니다.

784. 永生糧勞(영생량노)

썩는 양식을 위하여 일하지 말고 영생하도
록 있는 양식을 위하여 하라 이 양식은 인
자가 너희에게 주리니 인자는 아버지 하나
님의 인치신 자니라

(요 6:27)

같은 일이라도 무엇을 위하여, 누구를 위하여 하느
냐에 따라 크게 다릅니다. 그리스도의 일꾼이 되어
그리스도를 위하여 일한다면 썩지 않는 양식을 위
함이 될 것입니다.

783. 我作證經(아작증경)

너희가 성경에서 영생을 얻는 줄 생각하고
성경을 상고하거니와 이 성경이 곧 내게
대하여 증거하는 것이로다

(요 5:39)

성경을 읽어 그리스도를 만나야 합니다. 성경을 읽
을 때 그리스도를 읽어야 합니다. 모든 성경은 그리
스도 인격론으로 해석 되어져야 합니다.

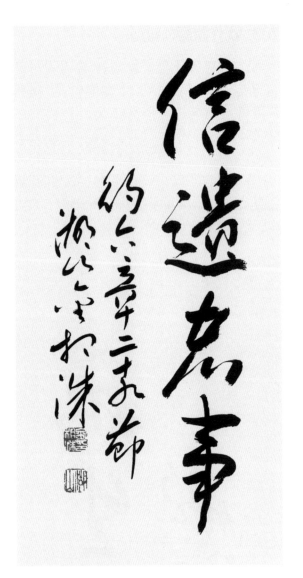

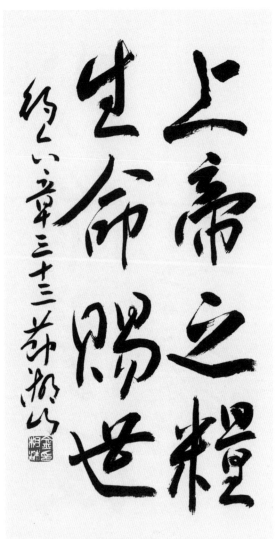

785. 信遺者事(신유자사)

예수께서 대답하여 가라사대 하나님의 보
내신 자를 믿는 것이 하나님의 일이니라
하시니

(요 6:29)

그리스도를 믿는 것이 하느님의 일이라 하십니다.
믿음이 일이라니 믿음이 얼마나 중요하고 힘이 드
는가를 알 수 있습니다. 힘써서 그리스도를 믿고 삽
시다.

786. 上帝之糧 生命賜世(상제지량 생명사세)

하나님의 떡은 하늘에서 내려 세상에게 생
명을 주는 것이니라

(요 6:33)

하늘에서 내리는 만나는 하느님의 떡이요 하느님의
떡은 예수 그리스도 이십니다. 만나를 먹어 우리의
목숨이 살 듯이 그리스도는 우리에게 생명이십니다.

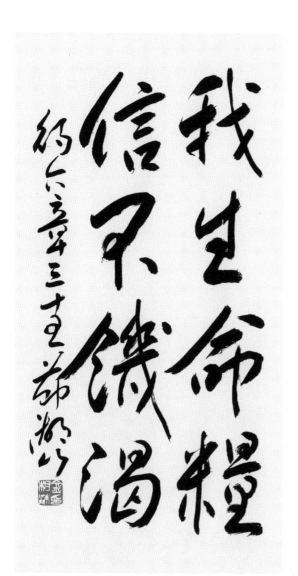

787. 我生命糧 信不饑渴(아생명량 신불기갈)

예수께서 가라사대 내가 곧 생명의 떡이니 내게 오는 자는 결코 주리지 아니할 터이요 나를 믿는 자는 영원히 목마르지 아니하리라

(요 6:35)

주님은 우리 생명의 떡이시오 물이시니 떡 먹듯, 물 마시듯 주님을 내 안에 모시면 영원히 기갈을 면할 것입니다.

788. 眞食眞飮(진식진음)

내 살은 참된 양식이요 내 피는 참된 음료로다

(요 6:55)

살+피는 몸이요 생명입니다. 영원히 살아계신 주님을 내 안에 뫼시면 참 생명을 얻어 살 수 있고 내 영혼의 기갈을 면할 수 있습니다. 불량식품 많은 세상에서 참된 양식, 참된 음료를 먹고 참되게 삽시다.

789. 永生之言(영생지언)

시몬 베드로가 대답하되 주여 영생의 말씀
이 계시매 우리가 뉘게로 가오리이까

(요 6:68)

영생의 말씀의 화신이 주님이십니다. 주님을 떠나
지 말고 멀리하지도 말고 항상 주를 가까이, 주와 함
께 살아 갑시다.

790. 當公義擬(당공의의)

외모로 판단하지 말고 공의의 판단으로 판
단하라 하시니라

(요 7:24)

안식일에 사람을 건전하게 하는 일이 죄가 된다는
판단은 오판입니다. 사람의 일을 겉으로 헤아리지
말고 공의로 해야 합니다.

791. 腹流活水(복류활수)

나를 믿는 자는 성경에 이름과 같이 그 배에서 생수의 강이 흘러나리라 하시니

(요 7:38)

우리가 주님을 믿음으로 뱃 속에서 생수가 솟아 흐름 같은 시원함이 있습니까? 그러면 좋습니다. 사심을 떠나 진심으로 믿으면 그렇습니다. 그것이 은혜요 은총입니다.

792. 基督豈出(기독기출)

혹은 그리스도라 하며 어떤이들은 그리스도가 어찌 갈릴리에서 나오겠느냐

(요 7:41)

시골이라고 무시하고 보는 자세는 틀려먹었습니다. 진흙 속에 진주가 있습니다. 그리스도가 나사렛 동네 베들레헴에서 나셨습니다. 그리고 그리스도는 갈릴리에서 만나자 하셨습니다.

793. 無罪投石(무죄투석)

...이에 일어나 가라사대 너희 중에 죄 없는 자가 먼저 돌로 치라 하시고

(요 8:7)

죄 없는 사람이 없습니다. 그래서 사람이 사람을 돌을 던져 쳐 죽일 수 없습니다. 주님도 정죄 하지 않습니다. 벌은 하느님께 맡기고 사람을 놓아 줍시다. 사람을 사랑합시다.

794. 識眞理釋(식진리석)

진리를 알지니 진리가 너희를 자유케 하리라

(요 8:32)

진리가 하느님이요 하느님의 말씀입니다. 그래서 진리를 알고 진리를 따라 살면 진리가 우리를 자유인이 되게 할 것입니다. 자유인이 되려거든 진리 따라, 주님 따라 삽시다.

795. 未亞我在(미아아재)

예수께서 가라사대 진실로 진실로 너희에게 이르노니 아브라함이 나기 전부터 내가 있느니라...

(요 8:58)

예수는 아브라함 보다 먼저 계신 분이십니다. 예수가 그리스도요 하느님임을 고백하는 것이 우리의 신앙입니다. 우리가 믿는 하느님은 예수 하느님입니다.

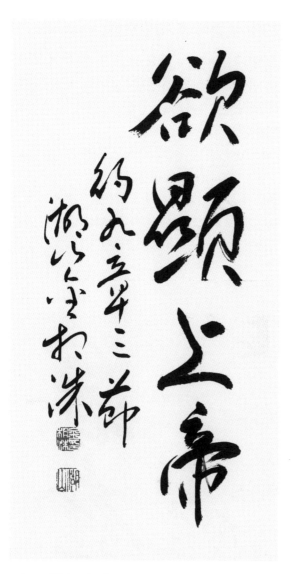

796. 欲顯上帝(욕현상제)

...이 사람이나 그 부모가 죄를 범한 것이 아니라 그에게서 하나님의 하시는 일을 나타내고자 하심이니라

(요 9:3)

세상 사람들은 흔히 사람의 불행을 누구의 죄 때문이라 생각합니다. 그러나 예수는 아니라 하십니다. 사람의 불행은 하느님의 뜻을 나타내기 위함이라 하시고 고쳐주시는 일을 하십니다.

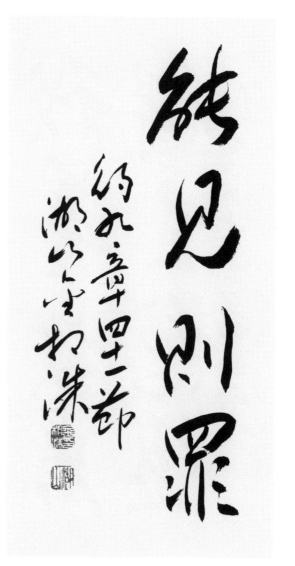

797. 能見則罪(능견즉죄)

예수께서 가라사대 너희가 소경 되었더면 죄가 없으려니와 본다고 하니 너희 죄가 그저 있느니라

(요 9:41)

차라리 우리가 얼마나 소경인가를 생각하고 눈 뜨기를 소원합시다. 그러면 주님께서 눈을 열어 보게 해 주실 것입니다.

798. 我善牧者 得生愈盛(아선목자 득생유성)

...내가 온 것은 양으로 생명을 얻게 하고 더 풍성히 얻게 하려는 것이라 나는 선한 목자라 선한 목자는 양들을 위하여 목숨을 버리거니와

(요 10:10,11)

우리 주님은 선한 목자이십니다. 우리에게 생명을 주시고 더 풍성하게 살게 하십니다. 주님의 은혜를 힘입어 잘 살고 더 잘 살아야 합니다.

799. 無奪命自(무탈명자)

...나는 양을 위하여 목숨을 버리노라...내가 다시 목숨을 얻기 위하여 목숨을 버림이라 이를 내게서 빼앗는 자가 있는 것이 아니라 내가 스스로 버리노라...

(요 10:15,17,18)

예수의 죽으심은 우리를 살리기 위한 자발적인 행위입니다. 그럴 능력이 있으신 분입니다. 하느님의 사랑이요 주님의 은혜입니다.

800. 當信基事(당신기사)

만일 내가 내 아버지의 일을 행치 아니하
거든 나를 믿지 말려니와 내가 행하거든
나를 믿지 아니할지라도 그 일은 믿으라
그러면 너희가 아버지께서 내 안에 계시고
내가 아버지 안에 있음을 깨달아 알리라
하신대

(요 10:37,38)

믿음이 중요합니다. 당신을 못 믿으면 당신의 행하
신 일은 믿어야 하는 것이라 하십니다.

801. 病不致死(병불치사)

예수께서 들으시고 가라사대 이 병은 죽을
병이 아니라 하나님의 영광을 위함이요 하
나님의 아들로 이를 인하여 영광을 얻게
하려함이라 하시더라

(요 11:4)

죽음에 이르지 아니하는 병이 있습니다. 하느님의
능력과 주님의 영광을 드러내기 위한 병이 있습니
다. 우리 몸의 병과 죽음입니다.

802. 晝行不蹶 (주행불궐)

예수께서 대답하시되 낮이 열 두시가 아니
냐 사람이 낮에 다니면 이 세상의 빛을 보
므로 실족하지 아니하고

(요 11:9)

밤을 살지 말고 낮을 살라는 말씀입니다. 주님과 함
께 있을 때가 낮입니다. 넘어지지 않습니다. 사람으
로 태어나서 어두움의 일을 버리고 올바르게 삽시다.

803. 復活生命 (부활생명)

예수께서 가라사대 나는 부활이요 생명이
니 나를 믿는 자는 죽어도 살겠고 무릇 살
아서 나를 믿는 자는 영원히 죽지 아니하
리니 이것을 네가 믿느냐

(요 11:25,26)

주님은 부활이요 생명이십니다. 믿음이 중요합니
다. 믿는 자에게는 죽음이 없습니다. 죽어도 다시
살고 영원한 삶이 있습니다.

804. 耶穌哭泣(야소곡읍)

예수께서 눈물을 흘리시더라

(요 11:35)

금방 살려서 볼 나사로 일로 우시는 곡은 아닐 것입니다. 죽음이 무엇인지 모르고 우는 사람들을 보고 우시는 것 같습니다. 사람의 죽음은 육체의 죽음이 아니라 하느님과의 단절이 죽음입니다. 통곡 할 일입니다.

805. 膏爲我葬(고위아장)

예수께서 가라사대 저를 가만 두어 나의 장사 할 날을 위하여 이를 두게 하라 가난한 자들은 항상 너희와 함께 있거니와 나는 항상 있지 아니하리라 하시니라

(요 12:7,8)

예수께 붓는 향유를 아까와 하는 자들, 실상은 가난한 자들을 위함이 아니라 도적놈 마음입니다. 아낄 것을 아끼면서 삽시다.

806. 遇小驢乘(우소려승)

예수는 한 어린 나귀를 만나서 타시니 이
는 기록된바 시온 딸아 두려워 말라 보라
너의 왕이 나귀 새끼를 타고 오신다 함과
같더라

(요 12:14,15)

군마를 타시지 않고 발이 끌리는 새끼 나귀를 타고
건들 건들 입성하십니다. 진정 평화의 왕이십니다.

807. 死則結實(사즉결실)

내가 진실로 진실로 너희에게 이르노니 한
알의 밀이 땅에 떨어져 죽지 아니하면 한
알 그대로 있고 죽으면 많은 열매를 맺느
니라

(요 12:24)

썩는 것이 아니라 죽는 것입니다. 하나의 밀알로 오
시어 죽고 사심으로 온 우주와 인류의 구원을 이루
셨습니다. 죽는 밀알로 삽시다.

808. 我心憂忡(아심우충)

지금 내 마음이 민망하니 무슨 말을 하리요 아버지여 나를 구원하여 이 때를 면하게 하여 주옵소서 그러나 내가 이를 위하여 이 때에 왔나이다

(요 12:27)

예수는 참 사람이십니다. 십자가를 앞에 놓고 근심하시고 심히 괴로워 하셨습니다. 그러나 하느님 뜻을 따르기로 결심하십니다.

809. 目瞽心頑(목고심완)

저희가 능히 믿지 못한 것은 이 까닭이니 곧 이사야가 다시 일렀으되 저희 눈을 멀게 하시고 저희 마음을 완고하게 하셨으니 이는 저희로 하여금 눈으로 보고 마음으로 깨닫고 돌이켜 내게 고침을 받지 못하게 하려 함이니라...

(요 12:39,40)

눈 감고, 마음 닫고 고침을 받기 싫은 자 들입니다.

810. 我臨世光 信弗居暗 (아림세광 신불거암)

나는 빛으로 세상에 왔나니 무릇 나를 믿
는 자로 어두움에 거하지 않게 하려 함이
로다

(요 12:46)

주님은 빛이십니다. 주님을 참으로 믿는다면 어두
울 수 없습니다. 주님과 함께라면 어둠속에 살 수 없
습니다. 밝게 삽시다. 똑바로 삽시다.

811. 不濯無與 (불탁무여)

...예수께서 대답하시되 내가 너를 씻기지
아니하면 네가 나와 상관이 없느니라

(요 13:8)

주님은 당신의 피로 우리를 깨끗케 해 주시고 또 발
까지 씻어 주십니다. 주님과 상관없는 사람으로 살
지 말고 주님과 항상 상관 있는 사람으로 삽시다.

812. 互相濯足(호상탁족)

내가 주와 또는 선생이 되어 너희 발을 씻겼으니 너희도 서로 발을 씻기는 것이 옳으니라

(요 13:14)

남의 발을 씻기는 것이 쉽지는 않으나 주님이 우리 발을 씻기셨으니 감심으로 우리가 서로 섬기면서 사는 것이 옳습니다.

813. 我愛如相(아애여상)

새 계명을 너희에게 주노니 서로 사랑하라 내가 너희를 사랑한 것 같이 너희도 서로 사랑하라

(요 13:34)

옛 계명은 그냥 사랑하라입니다. 실패 했습니다. 그러나 새 계명은 내가 너희를 사랑한 것 같이입니다. 주님의 사랑이 우리 안에 넘쳐서 남을 사랑할 수가 있습니다.

814. 心勿憂信 (심물우신)

너희는 마음에 근심하지 말라 하나님을 믿
으니 또 나를 믿으라

(요 14:1)

마음에 근심이 뼈를 말립니다. 근심을 믿음으로 바
꾸면 됩니다. 근심하는 만큼 예수 하느님을 굳게 믿
읍시다. 그러면 마음에 평화가 옵니다.

815. 我途眞生 (아도진생)

예수께서 가라사대 내가 곧 길이요 진리요
생명이니 나로 말미암지 않고는 아버지께
로 올 자가 없느니라

(요 14:6)

주님이 길이십니다. 진리와 생명으로 가는 길이십
니다. 하느님께로 가는 길이십니다. 주님을 굳게 믿
고 주님 따라 살면 되는 것입니다.

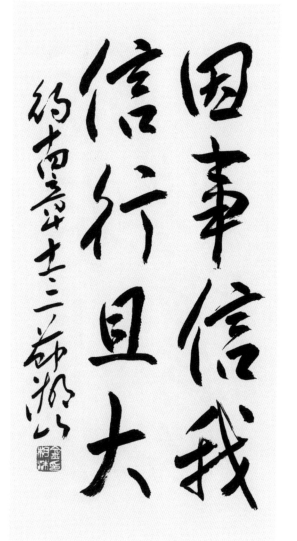

816. 見我見父(견아견부)

...나를 본 자는 아버지를 보았거늘 어찌
하여 아버지를 보이라 하느냐

(요 14:9)

예수와 하느님, 하나도 다르지 않습니다. 하느님이
예수로 세상에 오신 것입니다. 예수를 떠나 하느님
을 볼 수 없습니다. 우리가 믿는 분은 예수 하느님
입니다.

817. 因事信我 信行且大(인사신아 신행차대)

내가 아버지 안에 있고 아버지께서 내 안
에 계심을 믿으라 그렇게 못하겠거든 행하
는 그 일을 인하여 나를 믿으라 내가 진실
로 진실로 너희에게 이르노니 나를 믿는
자는 나의 하는 일을 저도 할 것이요 또한
이보다 큰 것도 하리니 이는 내가 아버지
께로 감이니라

(요 14:11,12)

믿는 자는 주님 하신 일, 못다한 일을 할 것입니다.

818. 我安非世(아안비세)

평안을 너희에게 끼치노니 곧 나의 평안을 너희에게 주노라 내가 너희에게 주는 것은 세상이 주는 것 같지 아니하리라 너희는 마음에 근심도 말고 두려워하지도 말라

(요 14:27)

주님 주신 평안이 제일입니다. 당신이 주신 평안은 이 세상의 조건적 평안이 아닙니다. 언제 어디서나 어떤 환경에서라도 평안 할 수 있습니다.

819. 我樹爾枝 離我無能(아수이지 이아무능)

나는 포도나무요 너희는 가지니 저가 내 안에 내가 저 안에 있으면 이 사람은 과실을 맺나니 나를 떠나서는 너희가 아무 것도 할 수 없음이라

(요 15:5)

우리는 포도나무 가지입니다. 열매 있는 삶을 살려면 포도나무이신 주님과 함께 있어야 합니다. 주님 떠나서는 아무 것도 할 수 없습니다.

820. 喜有人生(희유인생)

여자가 해산하게 되면 그 때가 이르렀으므로 근심하나 아이를 낳으면 세상에 사람 난 기쁨을 인하여 그 고통을 다시 기억지 아니하느니라

(요 16:21,22)

예수를 사별하는 것은 그 슬픔이 해산하는 여인 같은 고통이지만 부활의 주님을 다시 만날 때는 사람 난 기쁨의 산모 같다는 말씀입니다.

821. 毋懼患難 我已勝世(무구환난 아이승세)

...세상에서는 너희가 환난을 당하나 담대하라 내가 세상을 이기었노라 하시니라
(요 16:33)

세상에 죄와 악의 세력을 두려워 말라 하십니다. 주님이 이미 이기셨고 또 이기실 것이기 때문입니다. 굳게 믿고 흔들리지 말고 세상적인 것들과 싸우면서 살아야 합니다.

822. 不惡屬世(불악속세)

내가 비옵는 것은 저희를 세상에서 데려가
시기를 위함이 아니요 오직 악에 빠지지
않게 보전하시기를 위함이니이다 내가 세
상에 속하지 아니함 같이 저희도 세상에
속하지 아니하였삽나이다

(요 17:15,16)

세상에 사나 세상에 속하지 않고 세상 악에 빠지지
않는 것이 중요합니다. 주님 바라시는 대로...

823. 我渴靈歸(아갈영귀)

...내가 목마르다...다 이루었다 하시고 머
리를 숙이시고 영혼이 돌아가시니라

(요 19:28,30)

주님은 우리를 대하여 언제나 목마르십니다. 주님
이 십자가를 죽기까지 참으심으로 우리의 구원을 다
이루셨습니다. 온 우주와 만물과 온 인류의 구원을
다 이루셨습니다.

824. 噓氣聖靈(허기성령)

...너희에게 평강이 있을지어다 아버지께서 나를 보내신 것 같이 나도 너희를 보내노라 이 말씀을 하시고 저희를 향하사 숨을 내쉬며 가라사대 성령을 받으라 너희가 뉘 죄든지 사하면 사하여질 것이요 뉘 죄든지 그대로 두면 그대로 있으리라 하시니라

(요 20:21~23)

당신의 숨을 불어 제2의 인간창조를 하십니다.

825. 未見信福(미견신복)

예수께서 가라사대 너는 나를 본 고로 믿느냐 보지 못하고 믿는 자들은 복되도다 하시니라

(요 20:29)

우리는 예수를 직접 보지는 못했으나 본 것처럼 믿습니다. 우리 다 복된 사람들입니다. 우리는 언제나 예수를 본 것처럼 굳게 믿고 삽시다.

826. 耶穌基督 信得永生(야소기독 신득영생)

오직 이것을 기록함은 너희로 예수께서 하나님의 아들 그리스도이심을 믿게 하려 함이요 또 너희로 믿고 그 이름을 힘입어 생명을 얻게 하려 함이니라

(요 20:31)

예수가 하느님이시요 그리스도이심을 믿게 하는 것이 성서의 기록 목적입니다. 고로 성서를 읽어 그리스도를 만남이 중요합니다.

827. 投網舟右 不擧魚多(투망주우 불거어다)

가라사대 그물을 배 오른 편에 던지라 그
리하면 얻으리라 하신대 이에 던졌더니 고
기가 많아 그물을 들 수 없더라

(요 21:6)

주님의 명을 따라 행함이 중요합니다. 그물을 배 오
른편에 깊은데 던지라 하십니다. 우리 생각에 반하
는 명이라도 주님의 뜻을 따라 살면 넘치는 복이 따
라 옵니다.

828. 爾愛我乎 愛食我羊(이애아호 애식아양)

세 번째 가라사대 요한의 아들 시몬아 네
가 나를 사랑하느냐 하시니…베드로가 근
심하여 가로되 주여 모든 것을 아시오매
내가 주를 사랑하는 줄을 주께서 아시나이
다 예수께서 가라사대 내 양을 먹이라

(요 21:17)

주님을 사랑하는 만큼 주님의 양들을 목양할 수 있
습니다. 아니면 말아야 합니다.

829. 惟聖靈臨 證至地極(유성령림 증지지극)

오직 성령이 너희에게 임하시면 너희가 권능을 받고 예루살렘과 온 유대와 사마리아와 땅끝까지 이르러 내 증인이 되리라 하시니라

(행 1:8)

자가 발전으로는 아니 됩니다. 오직 반드시 성령이 임하셔야 능력을 받고 능력을 받아야 주님의 증인이 되어 땅끝까지 갈 수 있습니다.

830. 分歧舌火 聖靈能言(분기설화 성령능언)

불의 혀같이 갈라지는 것이 저희에게 보여 각 사람 위에 임하여 있더니 저희가 다 성령의 충만함을 받고 성령이 말하게 하심을 따라 다른 방언을 말하기를 시작하니라

(행 2:3,4)

오순절 모임에 성령이 강림하십니다. 하늘 바람소리 가득한 중 갈라진 불의혀=뱀=사탄을 죽이는 언어로 성령이 말하게 하심 따라 각국 사람이 알아듣는 말을 합니다.

831. 死釋復活 死不久拘(사석부활 사불구구)

...너희가 법 없는 자들의 손을 빌어 못 박아 죽였으나 하나님께서 사망의 고통을 풀어 살리셨으니 이는 그가 사망에게 매여 있을 수 없었음이라

(행 2:23,24)

주님은 부활이요 생명이십니다. 사망에 매여 있을 수 없습니다. 주님을 믿는 우리 또한 죽어도 살것이요 죽음에 매이지 말아야 합니다.

832. 復活作證 主爲基督(부활작증 주위기독)

이 예수를 하나님이 살리신지라 우리가 다 이 일에 증인이로다...그런즉 이스라엘 온 집이 정녕 알지니 너희가 십자가에 못 박은 이 예수를 하나님이 주와 그리스도가 되게 하셨느니라 하니라

(행 2:32,36)

부활하신 예수는 우리의 주님이시오 그리스도이십니다. 우리는 그 증인으로 삶을 살아야 합니다.

833. 賜爾聖靈(사이성령)

베드로가 가로되 너희가 회개하여 각각 예수 그리스도의 이름으로 세례를 받고 죄 사함을 얻으라 그리하면 성령을 선물로 받으리니

(행 2:38)

사람이 돌이켜 예수 그리스도를 믿고 그 이름으로 세례를 받으면 죄 사함 받고 성령을 선물로 받는다는 말씀입니다. 진정 아멘입니다.

834. 名命起行(명명기행)

베드로가 가로되 은과 금은 내게 없거니와 내게 있는 것으로 네게 주노니 곧 나사렛 예수 그리스도의 이름으로 걸어라 하고

(행 3:6)

은과 금에 비할 바 아닙니다. 주님의 이름으로 걷고 뛰는 것이 얼마나 더 좋습니까. 우리 다 주 이름으로 일어나 걷고 뛰며 삽시다.

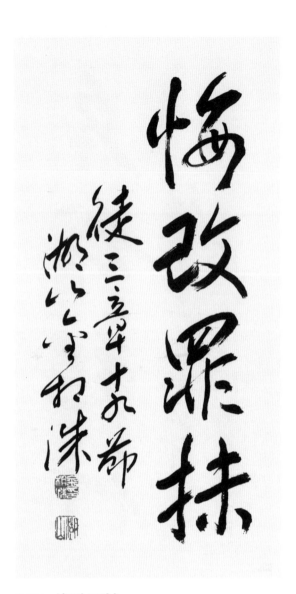

835. 悔改罪抹 (회개죄말)

그러므로 너희가 회개하고 돌이켜 너희 죄 없이 함을 받으라 이같이 하면 유쾌하게 되는 날이 주 앞으로부터 이를 것이요

(행 3:19)

우리 죄를 없이 해 주실 분은 주님이십니다. 고로 우리는 죄를 시인하고 돌이켜 주님께로 가는 것과 회개하는 것이 중요합니다.

836. 棄石首石 別無救主 (기석수석 별무구주)

이 예수는 너희 건축자들의 버린 돌로서 집 모퉁이의 머릿돌이 되었느니라 다른이로서는 구원을 얻을 수 없나니 천하 인간에 구원을 얻을만한 다른 이름을 우리에게 주신 일이 없음이니라 하였더라

(행 4:11,12)

주님은 집의 머릿돌이십니다. 우주와 만물과 인류를 구원하시는 유일무이 하신 분이십니다.

837. 傳道施權 異蹟奇事(전도시권 이적기사)

주여 이제도 저희의 위협함을 하감하옵시고 또 종들로 하여금 담대히 하나님의 말씀을 전하게 하여 주옵시며 손을 내밀어 병을 낫게 하옵시고 표적과 기사가 거룩한 종 예수의 이름으로 이루어지게 하옵소서 하더라 빌기를 다하매 모인 곳이 진동하더니 무리가 다 성령이 충만하여 담대히 하나님의 말씀을 전하니라

(행 4:29~31)

기도하고 성령의 능으로 전도하면 결실이 있습니다.

838. 聖靈智慧 祈禱傳道(성령지혜 기도전도)

형제들아 너희 가운데서 성령과 지혜가 충만하여 칭찬 듣는 사람 일곱을 택하라 우리가 이 일을 저희에게 맡기고 우리는 기도하는 것과 말씀 전하는 것을 전무하리라 하니

(행 6:3, 4)

집사는 성령과 지혜 충만한 좋은 사람이어야 하고 목사는 기도와 성서연구와 선교에 전념해야 합니다.

839. 强項不悟 恒逆聖靈(강항불오 항역성령)

목이 곧고 마음과 귀에 할례를 받지 못한 사람들아 너희가 항상 성령을 거스려 너희 조상과 같이 너희도 하는도다

(행 7:51)

스데반 집사의 설교가 옳습니다. 우리가 얼마나 목이 곧고 마음과 귀가 막혀 항상 성령을 거스려 살고 있습니까. 돌이키고 회개해야 합니다. 목을 풀고 마음과 귀를 열어 말씀을 들읍시다.

840. 莫此罪歸(막차죄귀)

무릎을 꿇고 크게 불러 가로되 주여 이 죄를 저들에게 돌리지 마옵소서 이 말을 하고 자니라

(행 7:60)

스데반 집사의 최후가 예수님과 같습니다. 돌 맞아 죽으면서 하는 말 모르고 그러니 저들을 용서해 주라는 기도라니 성령의 사람 아니면 할 수 없는 기도입니다.

841. 我選器宣(아선기선)

주께서 가라사대 가라 이 사람은 내 이름을 이방인과 임금들과 이스라엘 자손들 앞에 전하기 위하여 택한 나의 그릇이라

(행 9:15)

반역하는 사울을 주님은 당신의 선교를 위한 큰 그릇으로 택하셨습니다. 캄캄한 밤이라 어두워서 열정의 대상이 바뀌었을 뿐입니다. 회개한 후 일생을 선교에 바쳤습니다.

842. 上帝潔勿俗(상제결물속)

또 두 번째 소리 있으되 하나님께서 깨끗케
하신 것을 네가 속되다 하지 말라 하더라

(행 10:15)

우리 속이 좁아 터져서 가리고 더럽다 하지만 하느
님이 다 깨끗케 하셨습니다. 이방인이라 더럽게 보
지 맙시다. 다문화 사회에서 사람 차별 말고 다 하
느님 사랑의 대상으로 봅시다.

843. 不貌取人 畏行義悅(불모취인 외행의열)

베드로가 입을 열어 가로되 내가 참으로
하나님은 사람의 외모를 취하지 아니하시
고 각 나라중 하나님을 경외하며 의를 행
하는 사람은 하나님이 받으시는줄 깨달았
도다

(행 10:34,35)

모양내기 식으로 하느님을 믿지 말고 진심으로 경
외하고 선행은 보이지 않게 해야 합니다.

844. 何人能阻(하인능조)

그런즉 하나님이 우리가 주 예수 그리스도를 믿을 때에 주신 것과 같은 선물을 저희에게도 주셨으니 내가 누구관대 하나님을 능히 막겠느냐 하더라

(행 11:17)

하느님 주시는 선물 아무도 막을 수 없습니다. 당신은 사람 가리지 않고 믿는 자 그 누구라도 성령을 선물로 주십니다.

845. 堅心從主(견심종주)

저가 이르러 하나님의 은혜를 보고 기뻐하여 모든 사람에게 굳은 마음으로 주께 붙어 있으라 권하니

(행 11:23)

믿음으로 은혜를 받았으면 그 은혜를 저버리지 말고 지켜야 합니다. 그러기 위해서는 믿는 마음을 강하게 굳히고 변하지 말고 주를 따라 살아야 합니다.

846. 女力言實(여력언실)

저희가 말하되 네가 미쳤다 하나 계집아이
는 힘써 말하되 참말이라 하니 저희가 말
하되 그러면 그의 천사라 하더라

(행 12:15)

기도를 들으시고 하느님이 베드로를 옥에서 풀어 주
셨거늘 기도는 해도 응답은 믿지 못하는 사람들입니
다. 기도하는 자, 응답도 믿고 알아차려야 합니다.

847. 曠野撫養(광야무양)

광야에서 약 사십년간 저희 소행을 참으시고
(행 13:18)

하느님이 이스라엘 백성을 광야 40년 동안 어루만
져 기르시고 죄와 악을 참으셨습니다. 광야 40년은
우리의 일생입니다. 하느님의 참으심이 아니면 우
리는 멸절했을 것입니다. 당신은 우리의 소행을 참
으시고 기다리십니다.

849. 未見死罪(미견사죄)

죽일 죄를 하나도 찾지 못하였으나 빌라도
에게 죽여 달라 하였으니

(행 13:28)

예수에게서 죽일 죄를 하나도 찾지 못했습니다. 그
러나 살인자, 강도는 놓아주고 예수를 십자가에 달
아 죽이라고 소리쳤습니다. 당시 종교지도자들에
의한 큰소리가 이겼습니다. 빌라도도 어쩔 수 없었
습니다. 빌라도에게만 죄를 씌우는 것은 옳지 않습
니다.

848. 救主耶穌(구주야소)

하나님이 약속하신 대로 이 사람의 씨에서
이스라엘을 위하여 구주를 세우셨으니 곧
예수라

(행 13:23)

다윗의 후예에서 그리스도가 나시리라는 것은 하느
님의 약속입니다. 당신은 그 약속을 지키시어 예수
가 오셨으니 그는 그리스도이십니다. 예수 그리스
도는 우리 믿음의 주체이십니다.

850. 復活不朽(부활불후)

하나님의 살리신 이는 썩음을 당하지 아니
하였나니

(행 13:37)

예수는 죽으셨으나 썩지는 않으셨습니다. 뿌린 씨
가 썩으면 싹을 못 틔우듯 예수는 썩지 않고 부활 하
셨습니다. 예수의 부활을 믿습니다. 그리고 당신을
믿고 따르는 모든 사람들의 죽고 다시 사는 것을 믿
습니다.

851. 降雨果生 飮食喜悅(강우과생 음식희열)

그러나 자기를 증거하지 아니하신 것이 아
니니 곧 너희에게 하늘로서 비를 내리시며
결실기를 주시는 선한 일을 하사 음식과
기쁨으로 너희 마음에 만족케 하셨느니라
하고

(행 14:17)

햇빛과 비를 내리시어 곡식과 과실로 맛있는 음식
을 먹는 기쁨 모두 다 하느님 살아계신 증거입니다.

852. 堅心恒信 天國多難(견심항신 천국다난)

제자들의 마음을 굳게 하여 이 믿음에 거하라 권하고 또 우리가 하나님 나라에 들어가려면 많은 환난을 겪어야 할 것이라 하고

(행 14:22)

난세를 올바로 살려면 강한 신심으로 살아야 합니다. 하느님 나라의 백성이 된다는 것은 많은 환난을 겪은 사람들의 모임이 된다는 것입니다.

853. 信主得救(신주득구)

가로되 주 예수를 믿으라 그리하면 너와 네 집이 구원을 얻으리라 하고

(행 16:31)

주 예수 그리스도는 삼위일체 신이십니다. 그리고 인격신이십니다. 믿고 따른다면 참 사람으로 거듭나고 가정도 새롭게 변화하여 구원 될 것입니다. 나와 내 집의 구원은 건강한 신앙에 달려있습니다.

854. 賢考聖經(현고성경)

베뢰아 사람은 데살로니가에 있는 사람보다 더 신사적이어서 간절한 마음으로 말씀을 받고 이것이 그러한가 날마다 성경을 상고하므로

(행 17:11)

설교라고 무비평으로 다 듣는 것 옳지 않습니다. 옳은지 그른지 성서를 상고하는 것이 옳고 얼마나 신사적인가 하는 것입니다.

855. 天地主宰 生命萬物(천지주재 생명만물)

우주와 그 가운데 있는 만유를 지으신 신께서는 천지의 주재시니 손으로 지은 전에 계시지 아니하시고 또 무엇이 부족한 것처럼 사람의 손으로 섬김을 받으시는 것이 아니니 이는 만민에게 생명과 호흡과 만물을 친히 주시는 자이심이라

(행 17:24,25)

우주만물을 지으시고 생명과 호흡을 주시는 하느님이십니다.

857. 勿懼緘黙(물구함묵)

밤에 주께서 환상 가운데 바울에게 말씀하
시되 두려워하지 말며 잠잠하지 말고 말하
라 내가 너와 함께 있으매 아무 사람도 너
를 대적하여 해롭게 할 자가 없을 것이니
이는 성중에 내 백성이 많음이라 하시더라
(행 18:9,10)

두려워 말고 입을 열어 예수가 그리스도인 것을 전
해야 합니다.

856. 命衆悔改 復活信證(명중회개 부활신증)

알지 못하던 시대에는 하나님이 허물치 아
니하셨거니와 이제는 어디든지 사람을 다
명하사 회개하라 하셨으니...저를 죽은 자
가운데서 다시 살리신 것으로 모든 사람에
게 믿을만한 증거를 주셨음이니라 하니라
(행 17:30,31)

믿을만한 증거가 확실하니 이제는 핑계 할 수 없습
니다. 하느님 사랑의 총화인 예수 그리스도를 믿읍
시다.

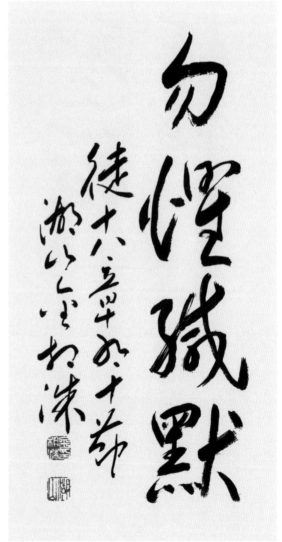

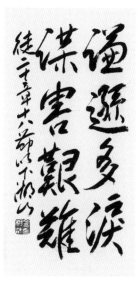

858. 謙遜多淚 謀害艱難(겸손다루 모해간난)

...저희에게 말하되 아시아에 들어온 첫날부터 지금까지 내가 항상 너희 가운데서 어떻게 행한 것을 너희도 아는바니 곧 모든 겸손과 눈물이며 유대인의 간계를 인하여 당한 시험을 참고 주를 섬긴 것과...하나님께 대한 회개와 우리 주 예수 그리스도께 대한 믿음을 증거한 것이라

(행 20:18~21)

겸손과 눈물과 환난을 겪으면서 전도합니다.

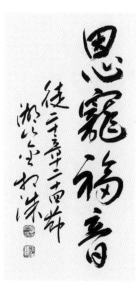

859. 恩寵福音(은총복음)

나의 달려갈 길과 주 예수께 받은 사명 곧 하나님의 은혜의 복음 증거하는 일을 마치려 함에는 나의 생명을 조금도 귀한 것으로 여기지 아니하노라

(행 20:24)

은총의 복음 전하는 것을 주님께 받은 사명으로 생명을 바쳐 달려가는 바울로를 봅니다. 그렇습니다. 우리의 사는 것은 순전히 하느님의 은총입니다.

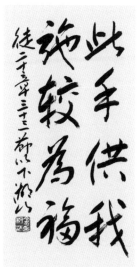

860. 此手供我 施較爲福(차수공아 시교위복)

내가 아무의 은이나 금이나 의복을 탐하지 아니하였고 너희 아는 바에 이 손으로 나와 내 동행들의 쓰는 것을 당하여 범사에 너희에게 모본을 보였노니 곧 이같이 수고하여 약한 사람들을 돕고 또 주 예수의 친히 말씀하신바 주는 것이 받는 것보다 복이 있다 하심을 기억하여야 할지니라

(행 20:33~35)

바울로는 자비량하고 복음을 전하셨음을 유의합시다.

861. 爲主縛死(위주박사)

바울이 대답하되 너희가 어찌하여 울어 내 마음을 상하게 하느냐 나는 주 예수의 이름을 위하여 결박 받을 뿐아니라 예루살렘에서 죽을 것도 각오하였노라 하니

(행 21:13)

주님을 위해서라면 묶일 뿐 아니라 죽을 각오가 되어 있는 바울입니다. 우리가 그 덕으로 예수 그리스도를 믿게 되었습니다. 감사합니다.

862. 凡事誠心(범사성심)

바울이 공회를 주목하여 가로되 여러분 형제들아 오늘날까지 내가 범사에 양심을 따라 하나님을 섬겼노라 하거늘

(행 23:1)

하느님을 섬김에 있어서 사심이나 이기심이 있어서는 안됩니다. 양심으로 성심으로 섬겨야 합니다. 오늘날 하느님을 선교하는 사람들이 본 받아야 할 바울로입니다.

863. 被繫鐵索(피계철색)

...이스라엘의 소망을 인하여 내가 이 쇠
사슬에 매인바 되었노라

(행 28:20)

바울로는 순전히 복음을 전하느라 묶이고 수난을 당
합니다. 그것은 이스라엘의 희망입니다. 구원입니
다. 바울로의 선교를 의심하거나 달리 생각하면 안
됩니다. 그가 없었으면 기독교가 있었겠느냐 싶고
그의 선교로 우리가 믿게 되었습니다.

864. 福音能救(복음능구)

내가 복음을 부끄러워하지 아니하노니 이
복음은 모든 믿는 자에게 구원을 주시는
하나님의 능력이 됨이라...

(롬 1:16)

주 예수 그리스도가 복음입니다. 복음은 온 우주와
만물과 인류를 구원하시는 하느님의 크신 능력이십
니다. 하느님의 의입니다. 고로 의인은 믿음으로 삽
니다.

865. 行善永生 尊榮平康(행선영생 존영평강)

하나님께서 각 사람에게 그 행한대로 보응하시되 참고 선을 행하여 영광과 존귀와 썩지 아니함을 구하는 자에게는 영생으로 하시고...선을 행하는 각 사람에게는 영광과 존귀와 평강이 있으리니...이는 하나님께서 외모로 사람을 취하지 아니하심이니라

(롬 2:6~11)

행한 대로 갚으시는 하느님이십니다.

866. 曹受傍讟(조수방독)

기록된 바와 같이 하나님의 이름이 너희로 인하여 이방인 중에서 모독을 받는도다

(롬 2:24)

하느님을 믿는 우리가 잘 못 살아서 세상에서 하느님이 욕을 당하십니다. 반대로 우리가 잘 살면 하느님께 영광이 돌아갈 것입니다. 하느님 이름을 위하여 똑바로 삽시다.

867. 割禮內心(할례내심)

...할례는 마음에 할찌니 신령에 있고 의
문에 있지 아니한 것이라 그 칭찬이 사람
에게서가 아니요 다만 하나님에게서니라

(롬 2:29)

할례는 형식 만이 아닙니다. 몸의 일부를 잘라내는
아픔보다 마음의 아픔을 갖는 할례가 중요합니다.
하나님 앞에서 마음의 아픔을 갖는 할례를 합시다.

868. 無功稱義(무공칭의)

그리스도 예수 안에 있는 구속으로 말미암
아 하나님의 은혜로 값 없이 의롭다 하심
을 얻은 자 되었느니라

(롬 3:24)

원어 도래안(δωρεαν)은 값 없이가 아니고 수월하게,
힘들이지 않고 입니다. 공짜 좋아하는 사람들에게
값 없이라 하니 예수 믿고 잘 못 살기 쉽게 된 것입
니다.

869. 以信之法(이신지법)

그런즉 자랑할 데가 어디뇨 있을 수가 없
느니라 무슨 법으로냐 행위로냐 아니라 오
직 믿음의 법으로니라

(롬 3:27)

우리가 의롭게 되는 것은 우리의 행위로는 불가능
하고 주님을 믿음으로 성령의 역사하심으로 가능하
게 됩니다. 고로 이를 믿음의 법이라 합니다. 믿음
의 법으로 의인이 됩니다.

870. 罪愆被付 稱義復活(죄건피부 칭의부활)

예수는 우리 범죄함을 위하여 내어줌이 되
고 또한 우리를 의롭다하심을 위하여 살아
나셨느니라

(롬 4:25)

예수는 우리의 죄를 없애시기 위하여 죽으시고 우
리를 의롭다 하시기 위하여 사셨습니다. 우리는 그
은혜를 감사함으로 주님과 함께 새롭게 아름답게 살
아야 합니다.

871. 罪增恩寵(죄증은총)

율법이 가입한 것은 범죄를 더하게 하려 함이라 그러나 죄가 더 한 곳에 은혜가 더욱 넘쳐나니

(롬 5:20)

율법은 엑스레이 같습니다. 율법으로 우리 죄가 드러납니다. 율법이 정밀할수록 죄가 차고 넘칩니다. 그래서 우리는 주님께 투항합니다. 그래서 은혜가 차고 넘쳐납니다.

872. 肢體義器(지체의기)

...너의 지체를 의의 병기로 하나님께 드리라

(롬 6:13)

우리의 몸과 마음을 하느님께 드려 의로운 기구로 살아야 합니다. 내 몸은 세상에 하나밖에 없습니다. 하느님이 부모를 통해 주신 몸입니다. 귀하고 또 귀한 몸이니 귀하게 써야 마땅하고 하느님의 도구로 씀이 제일입니다.

873. 行者非我 居我中罪(행자비아 거아중죄)

이제는 이것을 행하는 자가 내가 아니요
내 속에 거하는 죄니라

(롬 7:17)

바울로의 위대한 발견입니다. 죄행이 내 뜻이 아니
라 내 안에 죄가 살아서 그런다는 것입니다. 그래서
죄제가 있습니다. 죄를 죽이는 제사입니다. 예수가
당신을 제물로 드려 우리 죄를 없애주십니다. 죄를
죽이면 됩니다.

874. 聖靈生安 無靈不屬(성령생안 무령불속)

육신의 생각은 사망이요 영의 생각은 생명
과 평안이니라...그리스도의 영이 없으면
그리스도의 사람이 아니라

(롬 8:6,9)

영성적 인간이 되어야 합니다. 사람이 육체뿐이라
면 너무나 허무합니다. 영성 안에 생명과 평안이 있
습니다. 성령은 그리스도의 영입니다. 그리스도의
영이 없는 자 그리스도인이 아닙니다.

875. 萬事有益 基督之愛(만사유익 기독지애)

...모든 것이 합력하여 선을 이루느니라...
누가 우리를 그리스도의 사랑에서 끊으리
요...

(롬 8:28,35)

그 누구도, 그 무엇도 우리를 사랑하시는 그리스도
의 사랑으로부터 막을 수 없습니다. 고로 그를 믿는
자, 모든 일이 합력하여 선을 이룹니다. 지금 해로
운 것 같으나 반드시 이롭습니다.

876. 誰能罪乎 恒爲我儕(수능죄호 항위아제)

누가 정죄하리요 죽으실 뿐아니라 다시 살
아나신 이는 그리스도 예수시니 그는 하나
님 우편에 계신 자요 우리를 위하여 간구
하시는 자시니라

(롬 8:34)

그리스도는 하느님이십니다. 당신이 우리를 위하시
면 정죄할 사람 없습니다. 당신이 우리를 위하시고
함께 하시고 모든 일을 집행하십니다.

877. 兄弟骨肉(형제골육)

나의 형제 곧 골육의 친척을 위하여 내 자신이 저주를 받아 그리스도에게서 끊어질지라도 원하는 바로라

(롬 9:3)

골육 친척의 구원을 위하는 마음이 지극한 사람입니다. 그것이 그리스도 정신입니다. 이기심을 완전히 떠나서 완전히 이타적이 됩니다. 고로 예수 믿는다고 형제를 버리는 것은 가짜입니다.

878. 矜恤上帝(긍휼상제)

그런즉 원하는 자로 말미암음도 아니요 달음박질하는 자로 말미암음도 아니요 오직 긍휼히 여기시는 하나님으로 말미암음이니라

(롬 9:16)

이루어지는 모든 일들을 깊이 생각해 보면 내가 원해서도, 내가 노력해서도 아닙니다. 긍휼하신 하나님으로 말미암음임을 알 수 있습니다.

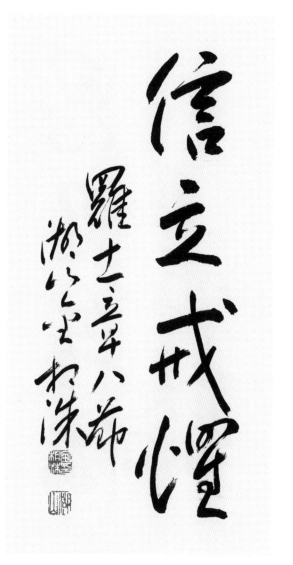

879. 口心信道(구심신도)

그러면 무엇을 말하느뇨 말씀이 네게 가까
와 네 입에 있으며 네 마음에 있다 하였으
니 곧 우리가 전파하는 믿음의 말씀이라

(롬 10:8)

하느님을 보러 하늘에 올라갈 필요도, 지옥에 내려
갈 필요도 없습니다. 하느님은 말씀에 있고 말씀은
우리의 입에, 마음에 있습니다.

880. 信立戒懼(신립계구)

옳도다 저희는 믿지 아니하므로 꺾이우고
너는 믿으므로 섰느니라 높은 마음을 품지
말고 도리어 두려워하라

(롬 11:20)

우리가 믿음으로 일어서서 살고 있으니 항상 교만
하지 말고 겸손한 마음과 주의 말씀을 두려운 마음
으로 지키면서 살아야 합니다.

881. 恩召無悔(은소무회)

하나님의 은사와 부르심에는 후회하심이
없느니라

(롬 11:29)

하느님의 은사와 부르심에 후회함이 없으심을 믿습
니다. 감사합니다. 안심이 됩니다. 그러나 방심하지
말고 그 은사와 부르심에 후회하심이 없도록 우리
가 살아드려야 합니다. 하느님이 기쁘시고 영광되
시도록…

882. 不可測尋(불가측심)

하나님이 모든 사람을 순종치 아니하는 가
운데 가두어 두심은 모든 사람에게 긍휼을
베풀려 하심이로다 깊도다 하나님의 지혜
와 지식의 부요함이여 그의 판단은 측량치
못할 것이며 그의 길은 찾지 못할 것이로다

(롬 11:32,33)

하느님의 경륜과 섭리를 우리의 좁은 소견으로 다
알 수가 없습니다. 그래서 믿음이 중요합니다.

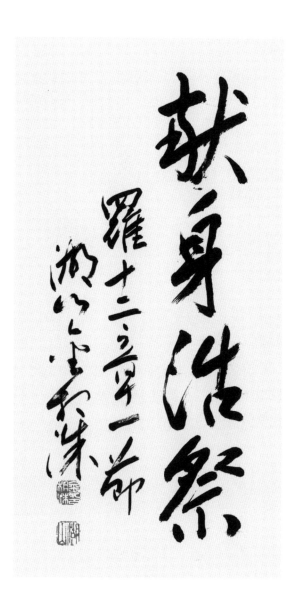

883. 獻身活祭(헌신활제)

…내가 하나님의 모든 자비하심으로 너희를 권하노니 너희 몸을 하나님이 기뻐하시는 거룩한 산 제사로 드리라 이는 너희의 드릴 영적 예배니라

(롬 12:1)

영혼을 담아 몸으로, 삶으로의 예배를 드려야 합니다. 이는 순서도 끝도 없습니다. 생활이 신앙이어야 하고 생활이 예배이어야 합니다.

884. 善悅純全(선열순전)

너희는 이 세대를 본받지 말고 오직 마음을 새롭게 함으로 변화를 받아 하나님의 선하시고 기뻐하시고 온전하신 뜻이 무엇인지 분별하도록 하라

(롬 12:2)

세상 따라 살지 말고 하느님 따라 살아야 합니다. 항상 마음을 새롭게 하고 하느님의 선하고 기뻐하시는 뜻을 분별하여 살아야 합니다.

885. 信德之量(신덕지량)

…마땅히 생각할 그 이상의 생각을 품지 말고 오직 하나님께서 각 사람에게 나눠주신 믿음의 분량대로 지혜롭게 생각하라
(롬 12:3)

분수껏 살아야 합니다. 억지 부리거나 과용하지 말고 하느님이 주신 믿음의 분량 따라 자연스럽게 삶이 중요합니다.

886. 我必報應(아필보응)

내 사랑하는 자들아 너희가 친히 원수를 갚지 말고 진노하심에 맡기라 기록되었으되 원수 갚는 것이 내게 있으니 내가 갚으리라고 주께서 말씀하시니라
(롬 12:19)

우리의 원수 갚음은 악순환 되기 일쑤입니다. 하느님의 갚으심이 완전합니다. 갚으시는 하느님을 믿고, 맡기고 사랑으로만 삽시다.

887. 愛人負債 愛盡律法(애인부채 애진율법)

피차 사랑의 빚 외에는 아무에게든지 아무 빚도 지지 말라 남을 사랑하는 자는 율법을 다 이루었느니라…사랑은 이웃에게 악을 행치 아니하나니 그러므로 사랑은 율법의 완성이니라
(롬 13:8,10)

이웃에게 폐를 끼치지 않는 것부터 사랑입니다. 그 다음 베푸는 것이 사랑입니다.

888. 惟衣被主 勿致縱慾 (유의피주 물치종욕)

오직 주 예수 그리스도로 옷입고 정욕을
위하여 육신의 일을 도모하지 말라

(롬 13:14)

우리 육신을 정욕을 위하는데 만 쓰지 말라 하십니
다. 주 예수 그리스도를 옷 삼아 입고 살라 하십니
다. 그러니 우리가 얼마나 죄인입니까. 항상 죄송합
니다.

889. 生死皆屬 (생사개속)

우리가 살아도 주를 위하여 살고 죽어도
주를 위하여 죽나니 그러므로 사나 죽으나
우리가 주의 것이로다

(롬 14:8)

바울로는 생사를 온전히 주님께 주님의 소유로 맡
겨 살았습니다. 우리도 주님께 맡겨 살면 모든 걱정
이 사라질 것입니다. 우리의 모든 것을 주님의 소유
로 맡겨 삽시다.

890. 國不飮食 義和聖樂(국불음식 의화성락)

하나님의 나라는 먹는 것과 마시는 것이
아니요 오직 성령 안에서 의와 평강과 희
락이라

(롬 14:17)

먹는 것과 마시는 것으로 하느님과 그의 나라를 논
하지 맙시다. 하느님 나라는 의식주에 있지 않습니
다. 마음과 정신에 있고, 영과 진리에 있고, 의와 화
평과 거룩함과 신명에 있습니다.

891. 不信行罪(불신행죄)

...믿음으로 좇아 하지 아니한 연고라 믿
음으로 좇아 하지 아니하는 모든 것이 죄
니라

(롬 14:23)

불신이 죄입니다. 하느님도 사람도 불신하면서 사
는 삶은 모두 죄입니다. 믿고 삽시다. 하느님의 사
랑과 인간의 호의를 믿고 믿음으로 희망차게 사는
것이 중요합니다.

892. 相納如主(상납여주)

이러므로 그리스도께서 우리를 받아 하나님께 영광을 돌리심과 같이 너희도 서로 받으라

(롬 15:7)

우리가 얼마나 죄와 허물이 많음에도 주님은 우리를 받으셨습니다. 고로 우리는 서로 받아주는 것이 사랑입니다. 있는 그대로 고치려고 말고 서로 받아주며 삽시다.

893. 心意聯合(심의연합)

형제들아 내가 우리 주 예수 그리스도의 이름으로 너희를 권하노니 다 같은 말을 하고 너희 가운데 분쟁이 없이 같은 마음과 같은 뜻으로 온전히 합하라

(고전 1:10)

분쟁하면 망합니다. 우리가 함께 주님을 믿고 주님 안에 살면 서로 다름이 있어도 분쟁 할 이유는 아닙니다. 한 맘 한 뜻으로 연합합시다.

894. 道救大能(도구대능)

십자가의 도가 멸망하는 자들에게는 미련한 것이요 구원을 얻는 우리에게는 하나님의 능력이라

(고전 1:18)

예수 십자가의 도를 어리석게 보다가는 멸망할 수밖에 없습니다. 그러나 예수의 도에서 하느님의 능력을 보고 믿는 자 구원을 얻을 것입니다. 주님은 하느님의 구원이십니다.

895. 宣道愚救(선도우구)

하나님의 지혜에 있어서는 이 세상이 자기 지혜로 하나님을 알지 못하는고로 하나님께서 전도의 미련한 것으로 믿는 자들을 구원하시기를 기뻐하셨도다

(고전 1:21)

하느님 선교가 그 방법이 세상 지혜로 보면 미련할지 모르나 하느님의 지혜요 하느님의 구원의 방법입니다.

896. 大能智慧(대능지혜)

오직 부르심을 입은 자들에게는 유대인이나 헬라인이나 그리스도는 하나님의 능력이요 하나님의 지혜니라 하나님의 미련한 것이 사람보다 지혜 있고 하나님의 약한 것이 사람보다 강하니라

(고전 1:24,25)

하느님의 부르심을 입은 자들에게는 그 누구라도 그리스도가 하나님의 지혜요 능력입니다.

897. 選賤藐無(선천묘무)

하나님께서 세상의 천한 것들과 멸시 받는 것들과 없는 것들을 택하사 있는 것들을 폐하려 하시나니 이는 아무 육체라도 하나님 앞에서 자랑하지 못하게 하려 하심이라

(고전 1:28,29)

세상이 천대하고 버린 사람들을 하느님은 택하여 부르셔서 세상을 부끄럽게 하고 세상을 폐하십니다. 감사 감격하되 교만하고 자랑은 맙시다.

898. 信由主能(신유주능)

너희 믿음이 사람의 지혜에 있지 아니하고
다만 하나님의 능력에 있게 하려 하였노라
(고전 2:5)

우리가 하느님을 믿는 것은 우리의 지혜가 아닙니
다. 하느님의 능력으로 된 것입니다. 그러니 믿음을
크게 감사하고 힘써 지켜 나가야 합니다. 믿음이 큰
재산입니다.

899. 聖靈深奧(성령심오)

오직 하나님이 성령으로 이것을 우리에게
보이셨으니 성령은 모든 것 곧 하나님의
깊은 것이라도 통달하시느니라
(고전 2:10)

성령님은 심오하셔서 하느님의 깊은 뜻을 다 통찰
하십니다. 고로 성령이 우리 안에 계셔서 인도 하시
면 하느님 뜻대로 살 수 있습니다. 성령이 없으면 그
리스도인이 아닙니다.

900. 曹屬基督(조속기독)

그런즉 누구든지 사람을 자랑하지 말라 만물이 다 너희 것임이라 바울이나 아볼로나 게바나 세계나 생명이나 사망이나 지금 것이나 장래 것이나 다 너희의 것이요 너희는 그리스도의 것이요 그리스도는 하나님의 것이니라

(고전 3:21~23)

모든 것이 하느님 것이니 하느님 자랑 밖에...

901. 役宰奧妙 惟欲基忠(역재오묘 유욕기충)

사람이 마땅히 우리를 그리스도의 일군이요 하나님의 비밀을 맡은 자로 여길지어다 그리고 맡은 자들에게 구할 것은 충성이니라

(고전 4:1,2)

복음은 하느님의 오묘한 비밀입니다. 그래서 복음을 맡은 자들에게 구할 것은 진실입니다. 믿음이 중요합니다. 믿는 만큼 전하게 됩니다.

902. 微末如死 世汚穢物(미말여사 세오예물)

내가 생각건대 하나님이 사도인 우리를 죽이기로 작정한 자 같이 미말에 두셨으매 우리는 세계 곧 천사와 사람에게 구경거리가 되었노라...우리가 지금까지 세상의 더러운 것과 만물의 찌끼 같이 되었도다

(고전 4:9,13)

사도는 벼슬이 아닙니다. 우쭐대지 말고 겸손하게 섬기는 자로 살아야 합니다.

903. 眞正誠實(진정성실)

이러므로 우리가 명절을 지키되 묵은 누룩도 말고 괴악하고 악독한 누룩도 말고 오직 순전함과 진실함의 누룩 없는 떡으로 하자

(고전 5:8)

하느님은 속일 수 없습니다. 거짓과 악독한 마음 버리고 진정 성실함으로 무교병같은 사람으로 하느님 앞에 나아가야 합니다.

904. 不盡有益 身主肢體(부진유익 신주지체)

모든 것이 내게 가하나 다 유익한 것이 아니요...식물은 배를 위하고 배는 식물을 위하나 하나님이 이것 저것 다 폐하시리라 몸은 음란을 위하지 않고...너희 몸이 그리스도의 지체인 줄을...

(고전 6:12,13,15)

우리가 자유하나 우리 몸은 주님의 지체이니 방탕할 수 없습니다.

905. 聖靈之殿 歸榮上帝(성령지전 귀영상제)

너희 몸은 너희가 하나님께로부터 받은바 너희 가운데 계신 성령의 전인 줄을 알지 못하느냐 너희는 너희의 것이 아니라 값으로 산 것이 되었으니 그런즉 너희 몸으로 하나님께 영광을 돌리라

(고전 6:19,20)

우리 몸은 하느님의 것이니 우리 몸에 하느님을 모셨으면 하느님 따라 사는 몸이어야 합니다.

906. 勿相異室(물상이실)

서로 분방하지 말라 다만 기도할 틈을 얻기 위하여 합의상 얼마 동안은 하되 다시 합하라 이는 너희의 절제 못함을 인하여 사단으로 너희를 시험하지 못하게 하려 함이라

(고전 7:5)

분방하면 편합니다. 그래서 분방하지 말아야 합니다. 편하기만 하려면 혼인을 말든지 혼인 했으면 분방하지 말고 사랑해야 합니다.

907. 蒙召時居(몽소시거)

너희는 값으로 사신 것이니 사람들의 종이 되지 말라 형제들아 각각 부르심을 받은 그대로 하나님과 함께 거하라

(고전 7:23,24)

하느님과 함께 사는 것이 중요합니다. 팔자를 고치려 말고 부르심 받을 때 그대로 사는 것입니다. 달라진 것은 하느님과 함께 사는 그것 뿐입니다.

908. 世形狀逝(세형상서)

세상 물건을 쓰는 자들은 다 쓰지 못하는 자 같이 하라 이 세상의 형적은 지나감이 니라

(고전 7:31)

세상 것 가지고 자랑하지 맙시다. 세상에 있는 모든 것들은 안개 같아서 잠간 있다가 다 사라집니다. 있어도 없는 듯이 삽시다. 영원하신 주님을 자랑하며 삽시다.

909. 弱者躓蹶(약자지궐)

식물은 우리를 하나님 앞에 세우지 못하나니 우리가 먹지 아니하여도 부족함이 없고 풍성함이 없으리라 그런즉 너희 자유함이 약한 자들에게 거치는 것이 되지 않도록 조심하라

(고전 8:8,9)

우리의 자유가 약자를 괴롭히거나 넘어지게 해서는 안 됩니다. 약자를 위해 절제합시다.

910. 不傳有禍(부전유화)

내가 복음을 전할지라도 자랑할 것이 없음
은 내가 부득불 할 일임이라 만일 복음을 전
하지 아니하면 내게 화가 있을 것임이로다
(고전 9:16)

강력한 사명감입니다. 복음을 전하지 않으면 앙화
가 있을 것이기에 부득불 해야 하고 값없이 전하고
권한을 절제하면서 겸손하게 전합시다.

911. 爭趨定向 我身服恐(쟁추정향 아신복공)

그러므로 내가 달음질하기를 향방 없는것
같이 아니하고 싸우기를 허공을 치는 것
같이 아니하여 내가 내 몸을 쳐 복종하게
함은 내가 남에게 전파한 후에 자기가 도
리어 버림이 될까 두려워함이로라
(고전 9:26,27)

달리는데 목표가 분명하고 싸우는데 대상이 있고 자
기 믿음을 지키면서 복음을 전합니다.

912. 皆飮靈飮 磐卽基督(개음령음 반즉기독)

다 같은 신령한 음료를 마셨으니 이는 저희를 따르는 신령한 반석으로부터 마셨으매 그 반석은 곧 그리스도시라

(고전 10:4)

광야에서 다 함께 바위에서 솟아나는 물을 마셨습니다. 그 반석은 그리스도 이십니다. 다 함께 하느님의 양식인 만나를 먹고 그리스도 주시는 물을 마셨으면 감사함으로 믿음을 지킬 것입니다.

913. 立愼勿傾 受試能當(입신물경 수시능당)

그런즉 선 줄로 생각하는 자는 넘어질까 조심하라 사람이 감당할 시험 밖에는 너희에게 당한 것이 없나니 오직 하나님은 미쁘사 너희가 감당치 못할 시험 당함을 허락지 아니하시고 시험 당할 즈음에 또한 피할 길을 내사 너희로 능히 감당하게 하시느니라

(고전 10:12,13)

자만은 금물이고 감당케 하시는 하느님이십니다.

914. 杯血餠體(배혈병체)

우리가 축복하는바 축복의 잔은 그리스도
의 피에 참예함이 아니며 우리가 떼는 떡
은 그리스도의 몸에 참예함이 아니냐 떡이
하나요 많은 우리가 한 몸이니 이는 우리
가 다 한 떡에 참예함이라

(고전 10:16,17)

우리가 내 주장만 해서는 안되고 그리스도의 몸과
피 안에서만 하나가 될 수 있습니다.

915. 勿求己益 求人之益(물구기익 구인지익)

모든 것이 가하나 모든 것이 유익한 것이
아니요 모든 것이 가하나 모든 것이 덕을
세우는 것이 아니니 누구든지 자기의 유익
을 구치 말고 남의 유익을 구하라

(고전 10:23,24)

우리가 다 자유가 있지만 이기주의로 살지 말고 남
을 의식하고 공동체의식을 가지고 남과 공동체의 유
익을, 공익을 생각하면서 삽시다.

916. 食飮爲榮(식음위영)

그런즉 너희가 먹든지 마시든지 무엇을 하든지 다 하나님의 영광을 위하여 하라

(고전 10:31)

사람이 사는 목표가 있어야 합니다. 하느님의 영광을 위하여 산다는 것이 최고의 목표라 생각합니다. 먹든지 마시든지 무엇을 하든지 하느님의 영광을 위하여 삽시다.

917. 一切由主(일체유주)

그러나 주 안에는 남자 없이 여자만 있지 않고 여자 없이 남자만 있지 아니하니라 여자가 남자에게서 난 것 같이 남자도 여자로 말미암아 났으나 모든 것이 하나님에게서 났으니라

(고전 11:11,12)

내 주장도 네 주장도 하지 맙시다. 우리 모두 하느님에게서 났으니 하느님 주장만 합시다.

918. 惟一役事 諸事衆中(유일역사 제사중중)

은사는 여러 가지나 성령은 같고 직임은 여러 가지나 주는 같으며 또 역사는 여러 가지나 모든 것을 모든 사람 가운데서 역사하시는 하나님은 같으니

(고전 12:4~6)

은사도 직임도 역사도 여러 가지나 한 하느님, 한 성령의 역사이니 달리 생각 말고 적대시 하지 말고 하나가 됩시다.

919. 身弱用要(신약용요)

이뿐 아니라 몸의 더 약하게 보이는 지체가 도리어 요긴하고

(고전 12:22)

우리 몸의 지체 어느 하나 요긴하지 않은 것이 없으나 약하게 보이는 지체가 더 중요합니다. 인류를 공동체로 생각하면 약한 곳을 더 중요하게 생각하고 도와야 합니다. 몸의 지체 어느 하나라도 떨어져 나가면 병신이 되니까요..

920. 寬忍慈悲 信望大愛 (관인자비 신망대애)

사랑은 오래 참고 사랑은 온유하며...그런
즉 믿음, 소망, 사랑 이 세가지는 항상 있
을 것인데 그 중에 제일은 사랑이라

(고전 13:4~13)

사랑은 말로 떠드는 것이 아니고 마음과 행위입니
다. 아닌 것은 안하고 못하는 진심어린 행위입니다.
예수의 사랑 같은 것입니다.

921. 慕靈恩賜 先知講道 智慧成人
(묘령은사 선지강도 지혜성인)

사랑을 따라 구하라 신령한 것을 사모하되
특별히 예언을 하려고 하라...지혜에 장성
한 사람이 되라

(고전 14:1, 20)

신령하고 특별한 은사는 방언 보다는 예언입니다.
지혜로운 성인이 되어 사람들에게 유익한 은사를 사
모하는 것이 옳습니다.

922. 當行建德 非亂人和(당행건덕 비란인화)

...모든 것을 덕을 세우기 위하여 하라...
하나님은 어지러움의 하나님이 아니시오
오직 화평의 하나님이시니라

(고전 14:26,33)

나 혼자 사는 세상이 아닙니다. 남을 의식하고 건덕
상 유익을 생각해야 합니다. 인화가 중요합니다. 하
느님은 어지러움의 하느님이 아니십니다.

923. 福音得救(복음득구)

너희가 만일 나의 전한 그 말을 굳게 지키
고 헛되이 믿지 아니하였으면 이로 말미암
아 구원을 얻으리라

(고전 15:2)

예수 그리스도 복음을 전하는 자의 진심을 진심으
로 받아 우리의 믿음도 진실해야 합니다. 우리의 믿
음이 진실하면 반드시 구원이 따릅니다.

924. 我今由恩(아금유은)

그러나 나의 나 된 것은 하나님의 은혜로
된 것이니...

(고전 15:10)

사람들은 잘되면 제 탓 못되면 조상 탓을 합니다. 자
기가 잘나서 성공한 오늘이 있는줄 압니다. 그러나
바울로의 오늘은 순전히 하느님의 은혜로 돌립니
다. 옳습니다. 우리의 오늘은 주님의 은혜요 은총입
니다.

925. 基督復活(기독부활)

그리스도께서 다시 사신 것이 없으면 너희
의 믿음도 헛되고 너희가 여전히 죄 가운
데 있을 것이오

(고전 15:17)

예수 그리스도의 부활이 없으면 우리의 믿음이 헛
것이 됩니다. 그러나 부활이 분명하니 우리의 믿음
은 헛것이 아닙니다. 따라서 우리의 죄도 없어졌습
니다. 믿습니다. 아멘!

926. 我儕最苦(아제최고)

만일 그리스도 안에서 우리의 바라는 것이
다만 이생 뿐이면 모든 사람 가운데 우리
가 더욱 불쌍한 자리라

(고전 15:19)

이생이 다라면 우리는 불쌍한 사람이 됩니다. 우리
는 보이는 세계를 다라고 생각 안합니다. 주님과 함
께 보이지 않는 영원한 세계를 희망하고 삽니다. 그
래서 우리는 결코 불쌍하지 않습니다.

927. 皆必復活 賜生命靈(개필부활 사생명령)

아담 안에서 모든 사람이 죽은 것 같이 그
리스도 안에서 모든 사람이 삶을 얻으리
라...기록된바 첫 사람 아담은 산 영이 되
었다 함과 같이 마지막 아담은 살려 주는
영이 되었나니

(고전 15:22,45)

아담 안에 모든 사람은 숨 쉬는 사람일 뿐 그러나 그
리스도 안에 모든 사람은 살리는 영의 사람입니다.

928. 血肉壞者(혈육괴자)

형제들아 내가 이것을 말하노니 혈과 육은
하나님 나라를 유업으로 받을 수 없고 또
한 썩은 것은 썩지 아니한 것을 유업으로
받지 못하느니라

(고전 15:50)

우리의 육신은 흙일 뿐 그리고 썩어 없어질 것입니
다. 주님의 영성을 담지 않으면 하느님 나라를 유업
으로 받을 수 없습니다.

929. 堅固不搖 常務主事(견고불요 상무주사)

그러므로 내 사랑하는 형제들아 견고하며
흔들리지 말며 항상 주의 일에 더욱 힘쓰
는 자들이 되라 이는 너희 수고가 주 안에
서 헛되지 않은 줄을 앎이니라

(고전 15:58)

주님을 흔들림 없이 굳게 믿고 맡은 일에 사명감을
가지고 주님의 사업이라 믿고 항상 열심히 힘내서
살아야 합니다.

930. 警醒立信 丈夫剛强(경성입신 장부강강)

깨어 믿음에 굳게 서서 남자답게 강건하여라
(고전 16:13)

잠들기 쉬운 우리의 믿음을 항상 깨워야 합니다. 그래서 믿음에 굳게 서서 씩씩하게 범사에 주님의 사랑을 실천하는 사람으로 일상을 살아야 합니다.

931. 憐憫慰藉(연민위자)

찬송하리로다 그는 우리 주 예수 그리스도의 하나님이시요...모든 위로의 하나님이시며...
(고후 1:3)

우리가 믿는 하느님은 이방이 부르는 하느님이 아닙니다. 주 예수 그리스도 하느님이십니다. 삼위일체 신이신 하느님입니다. 아버지와 아들 예수사람과 성령 하느님, 위로의 하느님이십니다.

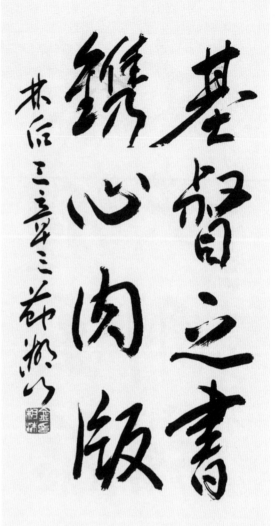

932. 彼皆阿們(피개아문)

하나님의 약속은 얼마든지 그리스도 안에서 예가 되니 그런즉 그로 말미암아 우리가 아멘 하여 하나님께 영광을 돌리게 되느니라

(고후 1:20)

우리가 세상에서 모든 일이 주님의 인도하심이라 믿는다면 아니오가 있을 수 없습니다. 모든 일에 예스하고 아멘하고 하느님께 감사합니다.

933. 基督之書 鐫心肉版(기독지서 전심육판)

너희는 우리로 말미암아 나타난 그리스도의 편지니 이는 먹으로 쓴 것이 아니요 오직 살아계신 하나님의 영으로 한 것이며 또 돌비에 쓴 것이 아니요 오직 육의 심비에 한 것이라

(고후 3:3)

하느님이 당신의 영으로 우리의 몸과 마음의 심비에 그리스도의 편지를 새겨 주셨습니다. 고로 우리의 삶은 그 편지를 전하는 것이 됩니다.

934. 新約聖靈(신약성령)

저가 또 우리로 새 언약의 일군 되기에 만족케 하셨으니 의문으로 하지 아니하고 오직 영으로 함이니 의문은 죽이는 것이요 영은 살리는 것임이니라

(고후 3:6)

새 언약의 일꾼은 의문을 전하는 도덕교사가 아닙니다. 성령과 생명을 전하는 것입니다. 여기에는 꾸밈이 있을 수 없고 죽고 사는 진실한 삶 뿐입니다.

935. 摩帕蒙面 基督可除(마말몽면 기독가제)

우리는 모세가 이스라엘 자손들로 장차 없어질 것의 결국을 주목치 못하게 하려고 수건을 그 얼굴에 쓴 것 같이 아니하노라...그 수건은 그리스도 안에서 없어질 것이라

(고후 3:13,14)

모세가 하느님 뵙고 나서 잠시 있는 아우라가 사라지는 것을 감추려고 수건을 썼습니다. 그리스도 안에서는 그 수건을 벗어야 합니다. 가면을 벗고 민낯으로 살아야 합니다.

936. 寶藏土器(보장토기)

우리가 이 보배를 질 그릇에 가졌으니 이
는 능력의 심히 큰 것이 하나님께 있고 우
리에게 있지 아니함을 알게 하려 함이라

(고후 4:7)

우리는 질그릇과 같습니다. 깨지기 쉽습니다. 그러
나 두려워 맙시다. 우리가 깨짐으로 우리 속에 감춰
진 하느님의 능력이 나타납니다. 기드온 때 항아리
속의 횃불처럼...

937. 體壞心新(체괴심신)

그러므로 우리가 낙심하지 아니하노니 겉사
람은 후패하나 우리의 속은 날로 새롭도다

(고후 4:16)

우리의 몸은 늙어도 마음은 새로울 수 있습니다. 날
마다 성서를 읽고 주님과 함께 살면 주의 성령이 우
리를 날로 새롭게 하십니다.

938. 歎欲得彼 滅於永生 (탄욕득피 멸어영생)

이 장막에 있는 우리가 짐 진것 같이 탄식
하는 것은 벗고자 함이 아니요 오직 덧입
고자 함이니 죽을 것이 생명에게 삼킨바
되게 하려 함이라

(고후 5:4)

우리가 살면서 탄식하는 이유가 언뜻 보면 벗으려
하는 것 같으나 깊은 속은 덧입고자 함입니다. 우리
를 덮으시고 감싸시옵소서.

939. 新造更新 (신조갱신)

그런즉 누구든지 그리스도 안에 있으면 새
로운 피조물이라 이전 것은 지나갔으니 보
라 새것이 되었도다

(고후 5:17)

세상에 새 것은 없습니다. 오직 주님 안에 새 것이
있습니다. 주님 안에서 주님과 함께 삶으로 주님의
영으로 새로 지음을 받아야 합니다. 몸은 늙으나 마
음은 날로 새롭습니다.

940. 常樂多富 無所不有(상락다부 무소불유)

근심하는 자 같으나 항상 기뻐하고 가난한 자 같으나 많은 사람을 부요하게 하고 아무 것도 없는 자 같으나 모든 것을 가진자로다

(고후 6:10)

우리가 주와 함께 살면 마음이 즐겁고 항상 자족하니 부자로 남을 도울 수 있고 겉보기와는 다르게 내실이 있는 사람이 됩니다.

941. 旨憂悔改(지우회개)

하나님의 뜻대로 하는 근심은 후회할 것이 없는 구원에 이르게 하는 회개를 이루는 것이요 세상 근심은 사망을 이루는 것이니라

(고후 7:10)

세상 근심일랑 하지 말고 하느님의 뜻 안에서 근심합시다. 깨닫고 회개 함으로 멸망을 면하는 그런 근심을 합시다.

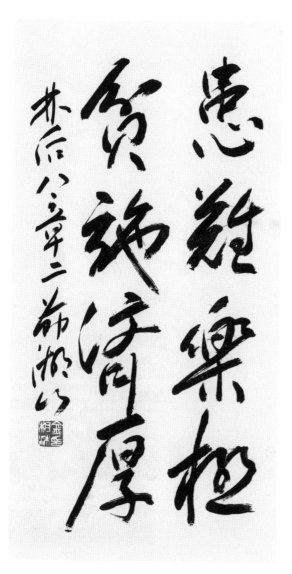

942. 患難樂極 貧施濟厚(환난락극 빈시제후)

환난의 많은 시련 가운데서 저희 넘치는 기쁨과 극한 가난이 저희로 풍성한 연보를 넘치도록 하게 하였느니라

(고후 8:2)

환난 중에 극락이 있고 없는 사람이 헌금을 많이 합니다. 참 역설입니다. 홀아비 사정은 과부가 안다는 말 있듯이 없는 사람이 가진 자들보다 더 잘 베풀고 삽니다.

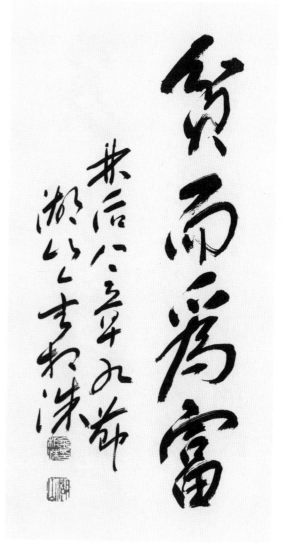

943. 貧而爲富(빈이위부)

우리 주 예수 그리스도의 은혜를 너희가 알거니와 부요하신 자로서 너희를 위하여 가난하게 되심은 그의 가난함을 인하여 너희로 부요케 하려 하심이니라

(고후 8:9)

주님이 우리의 가난을 다 가지셨습니다. 이제 우리는 가난할 수 없습니다. 주님을 믿는 자는 다 부자입니다. 행복합니다.

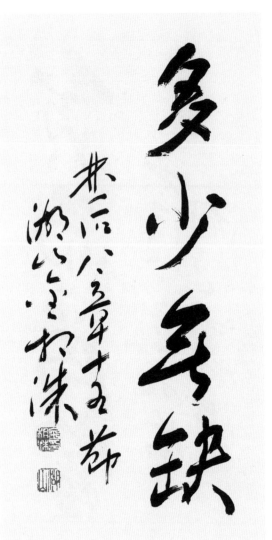

944. 多少無缺(다소무결)

기록한 것 같이 많이 거둔 자도 남지 아니
하였고 적게 거둔 자도 모자라지 아니하였
느니라

(고후 8:15)

광야에서 만나 거둔 얘기입니다. 욕심 내 봐야 소용
없습니다. 남으면 썩습니다. 적게 거둔 자도 모자람
이 없었습니다. 세상살이 욕심내지 말고 순리대로
인도하심 따라 살아야 합니다.

945. 誇者主譽(과자주예)

자랑하는 자는 주 안에서 자랑할지니라 옳
다 인정함을 받는 자는 자기를 칭찬하는 자
가 아니요 오직 주께서 칭찬하시는 자니라

(고후 10:17,18)

교만하지 말고 자기 자랑 하지 맙시다. 자화자찬 하
지 말고 주님께 감사하고 주님을 자랑합시다. 주님
이 나를 인정해 주시면 그만입니다.

946. 勞笞獄死(노태옥사)

저희가 그리스도의 일군이냐 정신 없는 말을 하거니와 나도 더욱 그러하도다 내가 수고를 넘치도록 하고 옥에 갇히기도 더 많이 하고 매도 수없이 맞고 여러번 죽을 뻔 하였으니

(고후 11:23)

바울로 선생은 복음을 전하면서 수난을 많이 겪고 죽을 고비도 많이 겪으셨습니다. 우리가 믿는 복음이 그냥 온 것이 아닙니다.

947. 黙多刺身(묵다자신)

여러 계시를 받은 것이 지극히 크므로 너무 자고하지 않게 하시려고 내 육체에 가시 곧 사단의 사자를 주셨으니 이는 나를 쳐서 너무 자고하지 않게 하려 하심이니라

(고후 12:7)

하느님은 우리 몸에 아픔을 남겨 두십니다. 겸손을 위함이니 감사함으로 받아야 합니다.

948. 恩足能弱(은족능약)

내게 이르시기를 내 은혜가 네게 족하도다
이는 내 능력이 약한데서 온전하여짐이라
하신지라 도리어 크게 기뻐함으로 나의 여
러 약한것들에 대하여 자랑하리니 이는 그
리스도의 능력으로 내게 머물게 하려함이라

(고후 12:9)

하느님의 능력은 우리의 약함에서 나온다는 말씀!
참 진리요 은혜롭습니다. 자족하며 삽시다.

949. 脫此惡世(탈차악세)

그리스도께서 하나님 곧 우리 아버지의 뜻
을 따라 이 악한 세대에서 우리를 건지시
려고 우리 죄를 위하여 자기 몸을 드리셨
으니

(갈 1:4)

예수 그리스도의 죽음을 헛되지 않게 하기 위하여
세속에 물들지 말고 주님과 함께 주의 뜻을 따라 세
상을 바르게 삽시다.

950. 福音黙示(복음묵시)

형제들아 내가 너희에게 알게 하노니 내가 전한 복음이 사람의 뜻을 따라 된 것이 아니라 이는 내가 사람에게서 받은 것도 아니요 배운 것도 아니요 오직 예수 그리스도의 계시로 말미암은 것이라

(갈 1:11,12)

우리의 믿음 역시 주님의 계시로 된 것이니 소홀히도 교만도 하지 말고 삽시다.

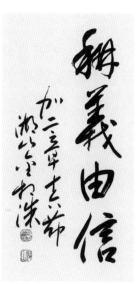

951. 稱義由信(칭의유신)

사람이 의롭게 되는 것은 율법의 행위에서 난 것이 아니요 오직 예수 그리스도를 믿음으로 말미암는줄 아는고로 우리도 그리스도 예수를 믿나니 이는 우리가...그리스도를 믿음으로서 의롭다 함을 얻으려 함이라 율법의 행위로서는 의롭다 함을 얻을 육체가 없느니라

(갈 2:16)

우리가 의인 됨은 율법이 아니라 믿음입니다.

952. 基督同釘 生在我内(기독동정 생재아내)

내가 그리스도와 함께 십자가에 못 박혔나니 그런즉 이제는 내가 산 것이 아니요 오직 내 안에 그리스도께서 사신 것이라 이제...사는 것은 나를 사랑하사 나를 위하여 자기 몸을 버리신 하나님의 아들을 믿는 믿음 안에서 사는 것이라

(갈 2:20)

그리스도와 함께 죽고 함께 삽시다.

953. 由信得生(유신득생)

또 하나님 앞에서 아무나 율법으로 말미암아 의롭게 되지 못할 것이 분명하니 이는 의인이 믿음으로 살리라 하였음이니라
(갈 3:11)

아무도 단 한 사람도 없습니다. 율법을 지켜서 살 사람은 없습니다. 솔직히 항복하고 주를 믿음으로 생명 얻어 믿음으로 삶이 옳습니다.

954. 律法蒙師(율법몽사)

이같이 율법이 우리를 그리스도에게로 인도하는 몽학선생이 되어 우리로 하여금 믿음으로 말미암아 의롭다 함을 얻게 하려 함이니라
(갈 3:24)

율법의 뜻을 알아야 합니다. 율법은 죄를 드러내기 위함입니다. 죄가 드러나면 우리는 죽음입니다. 고로 율법은 우리를 주님께로 인도하는 몽학선생입니다.

955. 勿奴之軶(물노지액)

그리스도께서 우리로 자유케 하려고 자유를 주셨으니 그러므로 굳세게 서서 다시는 종의 멍에를 메지 말라
(갈 5:1)

주님이 우리 죄를 없애 주시고 자유인이 되게 해 주셨습니다. 우리는 자유인입니다. 그러나 죄질 자유는 없습니다. 죄를 지으면 죄의 종이 됩니다. 우리는 사랑의 자유인입니다.

956. 仁愛喜樂 和平忍耐 慈悲良善
(인애희락 화평인내 자비량선)

오직 성령의 열매는 사랑과 희락과 화평과
오래 참음과 자비와 양선과 충성과 온유와
절제니 이같은 것을 금지할 법이 없느니라
그리스도 예수의 사람들은 육체와 함께 그
정과 욕심을 십자가에 못 박았느니라
(갈 5:22~24)

성령의 영성이 있는 사람은 성령이 역사하심으로 성
령의 열매로의 삶을 살 수 밖에 없습니다.

957. 各當省察(각당성찰)

각각 자기의 일을 살피라 그리하면 자랑할
것이 자기에게만 있고 남에게는 있지 아니
하리니
(갈 6:4)

자기 성찰을 우선 해야 합니다. 남을 먼저 살피려하
지 말고 항상 자기를 먼저 잘 살펴야 합니다. 우리
각자가 그렇게 살면 분쟁은 사라지고 자아확립을 이
룹니다.

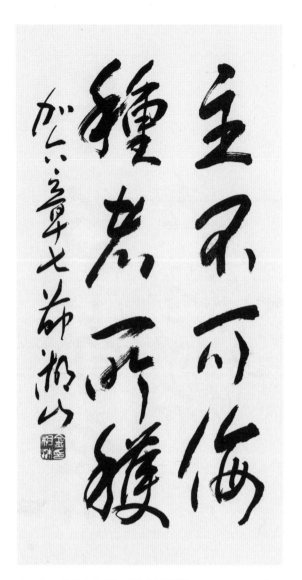

958. 主不可侮 種者所穫 (주불가모 종자소확)

스스로 속이지 말라 하나님은 만홀히 여김을 받지 아니하시나니 사람이 무엇으로 심든지 그대로 거두리라

(갈 6:7)

하느님을 업신여기는 것, 자기를 속이는 일입니다. 자기를 속이는 사람은 결코 바로 설 수 없습니다. 그 다음은 넘어집니다. 심은 대로 거둔다 하니 참됨을 심읍시다.

959. 惟誇我主 我身負主 (유과아주 아신부주)

그러나 내게는 우리 주 예수 그리스도의 십자가 외에 결코 자랑할 것이 없으니 그리스도로 말미암아 세상이 나를 대하여 십자가에 못 박히고 내가 또한 세상을 대하여 그러하니라... 이 후로는 누구든지 나를 괴롭게 말라 내가 내 몸에 예수의 흔적을 가졌노라

(갈 6:14,17)

몸에 예수의 흔적을 가지고 주님만 자랑하며 삽시다.

960. 創世先選 聖潔無玷(창세선선 성결무점)

곧 창세 전에 그리스도 안에서 우리를 택하사 우리로 사랑 안에서 그 앞에 거룩하고 흠이 없게 하시려고

(엡 1:4)

창세 전에 그리스도의 사랑으로 우리를 택하셨습니다. 그 이유는 거룩하고 흠이 없게 하시려는 것입니다. 여기서 우리는 주님을 믿는 이유가 분명합니다. 거룩하고 흠이 없게 삽시다.

961. 信恩得救(신은득구)

너희가 그 은혜를 인하여 믿음으로 말미암아 구원을 얻었나니 이것이 너희에게서 난 것이 아니요 하나님의 선물이라 행위에서 난 것이 아니니 이는 누구든지 자랑치 못하게 함이니라

(엡 2:8,9)

믿음도 하느님의 선물인 것을 알아야 합니다. 믿음으로의 구원은 하느님의 선물이니 교만하지 말고 감사함으로 바르게 살아야 합니다.

962. 毀隔牆垣(훼격장원)

그는 우리의 화평이신지라 둘로 하나를 만
드사 중간에 막힌 담을 허시고

(엡 2:14)

주님은 우리의 화평이십니다. 우리가 주님 안에서
만나면 우리의 서로 다른 것, 막힌 것도 문제되지 않
고 다 허물어 집니다. 주님 안에서 하나됩시다. 주
님 안에서 남북도 통일합시다.

963. 蒙召行事(몽소행사)

그러므로 주 안에서 갇힌 내가 너희를 권
하노니 너희가 부르심을 입은 부름에 합당
하게 행하여

(엡 4:1)

우리가 주님께 부르심을 받을 때를 생각합시다. 약
하고 어려울 때입니다. 그래서 부르심에 합당하게
살라 하십니다. 결코 교만할 수 없습니다.

964. 謙讓溫柔 忍耐愛相(겸양온유 인내애상)

모든 겸손과 온유로 하고 오래 참음으로
사랑 가운데서 서로 용납하고

(엡 4:2)

겸손하고 온유한 사람으로 살라 하십니다. 그리고
오래 참음으로 서로를 용납하라 하십니다. 우리가
만나는 많은 사람들과도 참음 없이는 마음 편할 수
없고 함께 살 수 없습니다. 참음으로 서로를 용납하
는 것이 사랑입니다.

965. 和平相繫 聖靈一体(화평상계 성령일체)

평안의 매는 줄로 성령의 하나되게 하신
것을 힘써 지키라

(엡 4:3)

우리 주 예수 그리스도의 한 성령으로 하나 되라 하
십니다. 우리가 서로 자기주장만 하면 하나될 수 없
습니다. 한 성령 안에서 화평의 줄을 꽁꽁 묶으라 하
십니다.

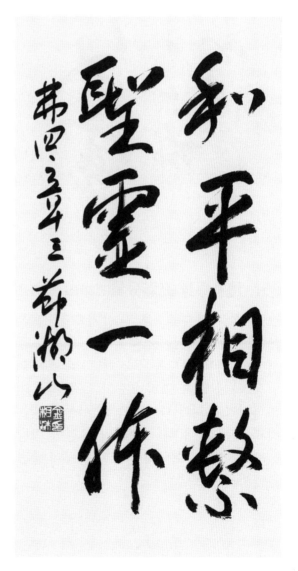

966. 萬有父宰(만유부재)

주도 하나이요 믿음도 하나이요 세례도 하나이요 하나님도 하나이시니 곧 만유의 아버지시라 만유 위에 계시고 만유를 통일하시고 만유 가운데 계시도다

(엡 4:5,6)

만유 주 하느님 아버지 안에서 둘은 없습니다. 고로 아버지 안에서 만유는 통일 됩니다. 남북통일도 그런 맥락에서 생각합시다.

967. 建基督身 充滿分量(건기독신 충만분량)

그가 혹은 사도로, 혹은 선지자로, 혹은 복음 전하는 자로, 혹은 목사와 교사로 주셨으니 이는 성도를 온전케 하며 봉사의 일을 하게 하며 그리스도의 몸을 세우려 하심이라 우리가 다 하나님의 아들을 믿는 것과 아는 일에 하나가 되어 온전한 사람을 이루어 그리스도의 장성한 분량이 충만한데까지 이르리니

(엡 4:11~13)

그리스도인으로서 온전한 사람이 됩시다.

968. 愛心眞實 元首基督(애심진실 원수기독)

오직 사랑 안에서 참된 것을 하여 범사에 그에게까지 자랄지라 그는 머리니 곧 그리스도라

(엡 4:15)

그리스도는 우리의 머리이십니다. 고로 우리의 삶의 목표는 그리스도입니다. 말과 행위가 진실한 사람으로 일상을 삶으로 점점 자라 그리스도에게 까지 성장하라 하십니다.

969. 脫舊更新 新人聖德(탈구갱신 신인성덕)

너희는 유혹의 욕심을 따라 썩어져 가는 구습을 좇는 옛 사람을 벗어 버리고 오직 심령으로 새롭게 되어 하나님을 따라 의와 진리의 거룩함으로 지으심을 받은 새 사람을 입으라

(엡 4:22~24)

옛 사람을 버리고 새 사람 되는 일, 인력으로는 안되고 하느님을 믿고 그 뜻을 따를 때 가능합니다.

970. 勿聖靈憂 慈愛憐憫(물성령우 자애련민)

하나님의 성령을 근심하게 하지 말라 그 안에서 너희가 구속의 날까지 인치심을 받았느니라...서로 인자하게 하며 불쌍히 여기며 서로 용서하기를 하나님이 그리스도 안에서 너희를 용서하심과 같이 하라

(엡 4:30,32)

우리의 악행은 성령을 근심하게 하는 것입니다. 그러지 말고 성령을 따라 선하게 삽시다.

971. 光明人行 聖仁義誠(광명인행 성인의성)

너희가 전에는 어두움이더니 이제는 주 안에서 빛이라 빛의 자녀들처럼 행하라 빛의 열매는 모든 착함과 의로움과 진실함에 있느니라 주께 기쁘시게 할 것이 무엇인가 시험하여 보라

(엡 5:8~10)

빛의 자녀로 공의롭게 긍휼한 마음으로 주님을 기쁘시게 할 일을 찾아 살아야 합니다.

972. 難惜光陰 明主之旨(난석광음 명주지지)

세월을 아끼라 때가 악하니라 그러므로 어
리석은 자가 되지 말고 오직 주의 뜻이 무
엇인가 이해하라

(엡 5:16,17)

난세에 막 살지 말고 주의 뜻을 헤아려 조신하게 살
아야 합니다. 하루 24시간도 아껴 살면 240시간으
로 늘려 살 수 있습니다.

973. 愛婦基督(애부기독)

남편들아 아내 사랑하기를 그리스도께서
교회를 사랑하시고 위하여 자신을 주심 같
이 하라

(엡 5:25)

그 보다 더 잘할 수는 없습니다. 그리스도께서 교회
를 사랑하시어 당신 자신을 온전히 주심 같이 아내
를 사랑하라 하십니다. 그러니 해도 해도 부족할 뿐
입니다.

974. 人離父母 聯合一體 奧妙大矣
(인리부모 연합일체 오묘대의)

이러므로 사람이 부모를 떠나 그 아내와 합하여 그 둘이 한 육체가 될지니 이 비밀이 크도다 내가 그리스도와 교회에 대하여 말하노라 그러나 너희도 각각 자기의 아내 사랑하기를 자기 같이 하고 아내도 그 남편을 경외하라

(엡 5:31~33)

남자가 독립하여 아내를 내 몸같이 사랑하는 것에는 크나큰 오묘가 있습니다.

975. 順從父母 得福久居 警戒敎養
(순종부모 득복구거 경계교양)

자녀들아 너희 부모를 주 안에서 순종하라 이것이 옳으니라 네 아버지와 어머니를 공경하라 이것이 약속 있는 첫계명이니 이는 네가 잘 되고 땅에서 장수하리라 또 아비들아 너희 자녀를 노엽게 하지 말고 오직 주의 교양과 훈계로 양육하라

(엡 6:1~4)

부모를 순종하고 자식을 노엽게 말고 잘 가르치는 것, 모두 주 안에서 주님의 정신으로 할 일입니다.

976. 我戰惡魔 全身器械(아전악마 전신기계)

우리의 씨름은 혈과 육에 대한 것이 아니요 정사와 권세와 이 어두움의 세상 주관자들과 하늘에 있는 악의 영들에게 대함이라 그러므로 하나님의 전신갑주를 취하라 이는 악한 날에 너희가 능히 대적하고 모든 일을 행한 후에 서기 위함이라

(엡 6:12,13)

악한 세력들과의 싸움이 우리의 삶이라면 하느님의 전신갑주를 입어야 합니다.

977. 腰束以誠 胸護以義(요속이성 흉호이의)

그런즉 서서 진리로 너희 허리 띠를 띠고 의의 흉배를 붙이고

(엡 6:14)

허리띠가 약하면 바지가 내려갑니다. 성실로 단단히 묶고 의의 흉배를 붙여 죽음을 면해야 합니다. 성실하고 의로운 사람으로 세상을 살아갑시다.

978. 和平福音 所履著足(화평복음 소리저족)

평안의 복음의 예비한 것으로 신을 신고
(엡 6:15)

우리가 전하는 복음은 화평 복음입니다. 사람의 마음이 평안하고 대인, 대물관계에서 평화가 깃드는 복음입니다. 이 복음을 전하는 데는 입으로, 말로만 아니라 발로 뛰어야 합니다. 삶으로 전해야 합니다. 그래서 신발이 튼튼해야 합니다.

979. 取信爲盾 能滅火箭(취신위순 능멸화전)

모든 것 위에 믿음의 방패를 가지고 이로써 능히 악한 자의 모든 화전을 소멸하고
(엡 6:16)

주 예수 그리스도 하느님을 믿는 믿음이 방패입니다. 이로써 모든 악한 세력들의 불 화살을 막을 수 있습니다. 믿음입니다. 믿음에 굳게 서서삽시다.

980. 執聖靈劍 上帝之道(집성령검 상제지도)

구원의 투구와 성령의 검 곧 하나님의 말씀을 가지라

(엡 6:17)

구원의 투구를 쓰면 입성은 끝입니다. 그러나 그것만이면 허수아비나 다를 것이 없습니다. 성령의 검을 잡아야 합니다. 우리의 공격 무기는 성령의 검 곧 하느님의 말씀이요 하느님의 도리입니다. 성서를 통한 그리스도입니다.

981. 祈禱懇求 儆醒不倦 福音奧祕 (기도간구 경성불태 복음오비)

모든 기도와 간구로 하되 무시로 성령 안에서 기도하고 이를 위하여 깨어 구하기를 항상 힘쓰며 여러 성도를 위하여 구하고 또 나를 위하여 구할 것은 내게 말씀을 주사 나로 입을 벌려 복음의 비밀을 담대히 알리게 하옵소서 할 것이니

(엡 6:18,19)

기도 합시다. 나와 남과 전도자를 위하여!

982. 始善必完 (시선필완)

너희 속에 착한 일을 시작하신 이가 그리
스도 예수의 날까지 이루실 줄을 우리가
확신하노라

(빌 1:6)

우리 마음속에 믿음 주시고 또 믿음의 삶을 살게 하
시는 분은 성령님이십니다. 그 분이 계속 역사하시
어 그리스도 예수가 다시 오시는 날까지 계속 성장
하게 하시리라는 것을 믿습니다.

983. 基督究傳 (기독구전)

그러면 무엇이뇨 외모로 하나 참으로 하나
무슨 방도로 하든지 전파되는 것은 그리스도
니 이로써 내가 기뻐하고 또한 기뻐하리라

(빌 1:18)

순이든 불순이든 전하는 방법은 달라도 어쨌든 전
해지는 것은 그리스도 그 이름이니 기뻐한다는 옥
중의 바울을 봅니다. 통이 커야 합니다.

984. 生死基督(생사기독)

나의 간절한 기대와 소망을 따라 아무 일
에든지 부끄럽지 아니하고 오직 전과 같이
이제도 온전히 담대하여 살든지 죽든지 내
몸에서 그리스도가 존귀히 되게 하려 하나
니 이는 내게 사는 것이 그리스도니 죽는
것도 유익함이니라

(빌 1:20,21)

살아도 죽어도 자기 몸을 그리스도의 것으로 바쳐
살았습니다.

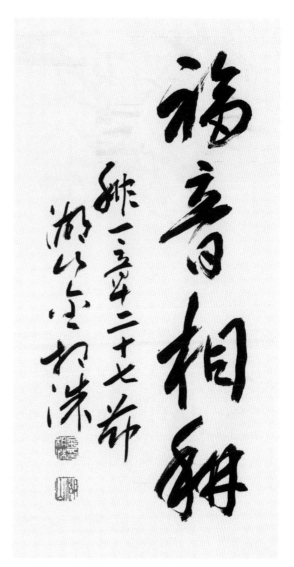

985. 福音相稱(복음상칭)

오직 너희는 그리스도 복음에 합당하게 생
활하라…

(빌 1:27)

그리스도 복음에 합당하게 사상과 심정이 그리스도
복음적이라야 합니다. 참을 보고 듣고 생각하고 믿
고 따르고 행동해야 합니다. 말로는 예수를 믿는다
하면서 삶은 적 그리스도적이면 결코 아니됩니다.

986. 同意愛念 謙遜他勝(동의애념 겸손타승)

마음을 같이 하여 같은 사랑을 가지고 뜻을 합하여 한 마음을 품어 아무 일에든지 다툼이나 허영으로 하지 말고 오직 겸손한 마음으로 각각 자기보다 남을 낮게 여기고 (빌 2:2,3)

주 안에서 한 마음 한 뜻으로 겸손하게 협력하여 살면 하느님께 영광이요 세상에 빛입니다.

987. 耶穌之心 僕處形体(야소지심 복처형체)

너희 안에 이 마음을 품으라 곧 그리스도 예수의 마음이니 그는 근본 하나님의 본체시나 하나님과 동등됨을 취할 것으로 여기지 아니하시고 오히려 자기를 비어 종의 형체를 가져 사람들과 같이 되었고 (빌 2:5~7)

주님의 마음을 내 속 마음에 품고 한 없이 겸손하게 세상을 살아야 할 것 같습니다.

988. 愼犬惡割 不恃外貌 (신견오할 불시외모)

개들을 삼가고 행악하는 자들을 삼가고 손할례당을 삼가라 하나님의 성령으로 봉사하며 그리스도 예수로 자랑하고 육체를 신뢰하지 아니하는 무리가 곧 할례당이라

(빌 3:2,3)

개같은 사람들, 악행하는 사람들, 외식하는 사람들을 삼가고 성심으로 봉사하고 주님을 자랑하되 내 자랑 하지 말고, 육체를 믿지 말고...

989. 視爲糞土 識我主美 (시위분토 식아주미)

그러나 무엇이든지 내게 유익하던 것을 내가 그리스도를 위하여 다 해로 여길뿐더러 또한 모든 것을 해로 여김은 내 주 그리스도 예수를 아는 지식이 가장 고상함을 인함이라 내가 그를 위하여 모든 것을 잃어버리고 배설물로 여김은 그리스도를 얻고 그 안에서 발견되려 함이니...

(빌 3:7~9)

주를 아는 지식이 귀하니 주 안에서 나를 찾읍시다.

990. 趨主獲我 (추주획아)

내가 이미 얻었다 함도 온전히 이루었다 함도 아니라 오직 내가 그리스도 예수께 잡힌 바 된 그것을 잡으려고 좇아가노라

(빌 3:12)

주님이 우리를 부르시고 붙잡으신 목적이 있습니다. 구원입니다. 구원은 완성이 없습니다. 고로 그것을 향해서 항상 달려가야 합니다.

991. 喜溫祈謝 平康超意(희온기사 평강초의)

주 안에서 항상 기뻐하라 내가 다시 말하노니 기뻐하라 너희 관용을 모든 사람에게 알게 하라 주께서 가까우시니라 아무 것도 염려하지 말고 오직 모든 일에 기도와 간구로, 너희 구할 것을 감사함으로 하나님께 아뢰라 그리하면 모든 지각에 뛰어난 하나님의 평강이 그리스도 예수 안에서 너희 마음과 생각을 지키시리라

(빌 4:4~7)

우리 지각을 뛰어넘는 평강을 위하여!

992. 眞端公淸 愛稱德譽 平康主偕
(진단공청 애칭덕예 평강주해)

종말로 형제들아 무엇에든지 경건하며...옳으며...정결하며...사랑할만하며...칭찬할만하며 무슨 덕이 있든지 무슨 기림이 있든지 이것들을 생각하라 너희는 내게 배우고 받고 듣고 본 바를 행하라 그리하면 평강의 하나님이 너희와 함께 계시리라

(빌 4:8,9)

좋은 사람으로 하느님과 함께 살라는 말씀!

993. 學何知足 貧富饑豊 凡事能爲
(학하지족 빈부기풍 범사능위)

…어떠한 형편에든지 내가 자족하기를 배
웠노니 내가 비천에 처한 줄도 알고 풍부
에 처한 줄도 알아 모든 일에 배부르며 배
고픔과 풍부와 궁핍에도 일체의 비결을 배
웠노라 내게 능력 주시는 자 안에서 내가
모든 것을 할수 있느니라

(빌 4:11~13)

인도하심 따라 족한 줄 알고 유연하게 사는 사람이
참 좋습니다.

994. 基督患難(기독환난)

내가 이제 너희를 위하여 받는 괴로움을
기뻐하고 그리스도의 남은 고난을 그의 몸
된 교회를 위하여 내 육체에 채우노라

(골 1:24)

교회를 위하여 받는 고난을 그리스도의 못다한 고
난이라 믿고 기쁨으로 자기 몸으로 겪습니다. 그리
스도의 남은 고난을 몸으로 채우며 삽시다.

995. 基督奧妙 智慧知識 蓄積隱藏
(기독오묘 지혜지식 축적은장)

이는 저희로 마음에 위안을 받고 사랑 안에서 연합하여 원만한 이해의 모든 부요에 이르러 하나님의 비밀인 그리스도를 깨닫게 하려 함이라 그 안에는 지혜와 지식의 모든 보화가 감취어 있느니라

(골 2:2,3)

그리스도는 하느님의 비밀! 그 안에 지혜와 지식과 보화와 부요가 숨겨져 있습니다.

996. 念在上事 滅地肢体 奜拜偶像
(염재상사 멸지지체 남배우상)

위엣 것을 생각하고 땅엣 것을 생각지 말라...땅에 있는 지체를 죽이라 곧 음란과 부정과 사욕과 악한 정욕과 탐심이니 탐심은 우상 숭배니라

(골 3:2,5)

사리, 사욕, 불의, 부정, 정과 욕을 따르는 것은 우상 숭배입니다. 떨쳐버리고 우리의 생각을 위로 올려 하느님 생각, 하느님을 숭배합시다.

997. 矜慈溫恕 和平感恩 (긍자온서 화평감은)

그러므로 너희는 하나님의 택하신 거룩하고 사랑하신 자처럼 긍휼과 자비와 겸손과 온유와 오래 참음을 옷입고 누가 뉘게 혐의가 있거든 서로 용납하여 피차 용서하되 주께서 너희를 용서하신 것과 같이 너희도 그리하고 이 모든 것 위에 사랑을 더하라 이는 온전하게 매는 띠니라 그리스도의 평강이 너희 마음을 주장하게 하라 평강을 위하여 너희가 한 몸으로 부르심을 받았나니 또한 너희는 감사하는 자가 되라

(골 3:12~15)

사랑은 혁대입니다.

998. 祈禱警醒 基督奧妙 愛光鹽和
(기도경성 기독오묘 애광염화)

기도를 항상 힘쓰고 기도에 감사함으로 깨어 있으라 또한 우리를 위하여 기도하되 하나님이 전도할 문을 우리에게 열어주사 그리스도의 비밀을 말하게 하시기를 구하라…외인을 향하여서는 지혜로 행하여 세월을 아끼라 너희 말을 항상 은혜 가운데서 소금으로 고루게 함 같이 하라…

(골 4:2~6)

정신 줄을 놓지 말고 삽시다.

999. 召我聖潔(소아성결)

하나님이 우리를 부르심은 부정케 하심이
아니요 거룩케 하심이니 그러므로 저버리
는 자는 사람을 저버림이 아니요 너희에게
그의 성령을 주신 하나님을 저버림이니라

(살전 4:7,8)

우리는 우리를 부르신 하느님의 뜻에 따라 살아야
합니다. 불의 부정하지 말고 성결하게, 깨끗하게 살
아야 합니다.

1000. 我儕白晝 信愛甲衣 救望盔戴
(아제백주 신애갑의 구망회대)

우리는 낮에 속하였으니 근신하여 믿음과
사랑의 흉배를 붙이고 구원의 소망의 투구
를 쓰자

(살전 5:8)

우리는 밤에 속한 사람이 아닙니다. 고로 그 날이 도
적 같이 올 수 없습니다. 우리는 낮에 속한 사람입
니다. 믿음과 사랑과 희망으로 무장하고 삽시다.

1001. 妄警弱助 忍愼從善(망경약조 인신종선)

또 형제들아 너희를 권면하노니 규모 없는 자들을 권계하며 마음이 약한 자들을 안위하고 힘이 없는 자들을 붙들어 주며 모든 사람을 대하여 오래 참으라 삼가 누가 누구에게든지 악으로 악을 갚지 말게 하고... 항상 선을 좇으라

(살전 5:14,15)

규모 있게 살면서 약자를 돕고 선을 좇아 삽시다.

1002. 喜樂祈禱 凡事感謝 凡事省察
(희락기도 범사감사 범사성찰)

항상 기뻐하라 쉬지 말고 기도하라 범사에 감사하라 이는 그리스도 예수 안에서 너희를 향하신 하나님의 뜻이니라 성령을 소멸치 말며 예언을 멸시치 말고 범사에 헤아려 좋은 것을 취하고 악은 모든 모양이라도 버리라

(살전 5:16~22)

항상 기뻐하고 기도하고 범사에 감사하고 성찰하면서 사는 것이 하느님 뜻입니다.

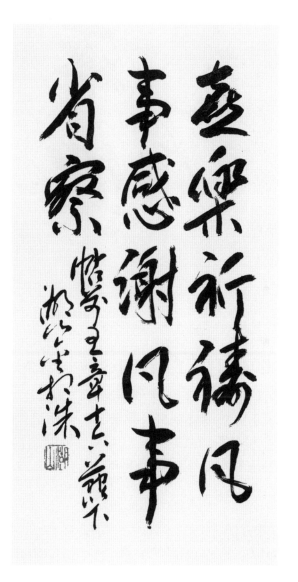

1003. 患難平安(환난평안)

너희로 환난 받게 하는 자들에게는 환난으로 갚으시고 환난 받는 너희에게는 우리와 함께 안식으로 갚으시는 것이 하나님의 공의시니…

(살후 1:6,7)

공의로우신 하느님을 믿고 환난 당하는 것을 두려워 맙시다. 환난 당하는 만큼 평안으로 다 갚아 주실 것을 믿고 삽시다.

1004. 靜作己食 行善勿怠(정작기식 행선물태)

이런 자들에게 우리가 명하고 주 예수 그리스도 안에서 권하기를 종용히 일하여 자기 양식을 먹으라 하노라 형제들아 너희는 선을 행하다가 낙심치 말라

(살후 3:12,13)

남에게 폐 끼치지 말고 종용히, 열심히 일해서 자비량 하고 남에게는 선행을 게을리 말라 하십니다.

1005. 淸心善意 無僞信生(청심선의 무위신생)

경계의 목적은 청결한 마음과 선한 양심과
거짓이 없는 믿음으로 나는 사랑이거늘

(딤전 1:5)

우리에게 주어진 계명에는 큰 뜻이 있습니다. 청결
한 마음과 선한 양심과 거짓 없는 진실한 믿음으로
행하는 사랑을 위해서입니다.

1006. 臨救罪人 我本元惡(임구죄인 아본원악)

미쁘다 모든 사람이 받을 만한 이 말이여
그리스도 예수께서 죄인을 구원하시려고
세상에 임하셨다 하였도다 죄인 중에 내가
괴수니라

(딤전 1:15)

나는 죄가 없다 하는 사람은 거짓말쟁이요 예수와
상관없는 사람입니다. 하나 죄인 중에 내가 괴수라
하는 사람은 제일 먼저 구원 받을 사람이요 예수 그
리스도의 일꾼입니다.

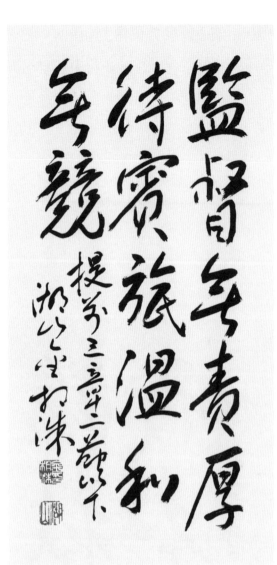

1007. 監督無責 厚待賓旅 溫和無競
(감독무책 후대빈족 온화무경)

그러므로 감독은 책망할 것이 없으며 한 아내의 남편이 되어 절제하며 근신하며 아담하며 나그네를 대접하며 가르치기를 잘하며 술을 즐기지 아니하며 구타하지 아니하며 오직 관용하며 다투지 아니하며 돈을 사랑치 아니하며 자기 집을 잘 다스려 자녀들로 모든 단정함으로 복종케 하는 자라야 할지며

(딤전 3:2~4)

목사가 넘지 말아야 할 마지막 울타리입니다.

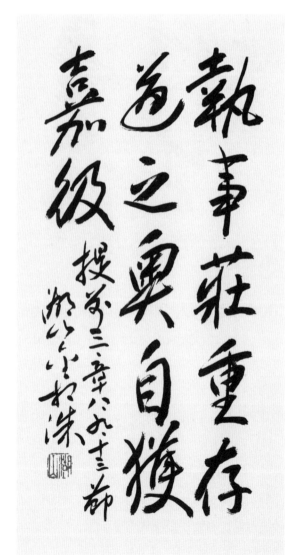

1008. 執事莊重 存道之奧 自獲嘉級
(집사장중 존도지오 자획가급)

이와 같이 집사들도 단정하고 일구이언을 하지 아니하고 술에 인박이지 아니하고 더러운 이를 탐하지 아니하고 깨끗한 양심에 믿음의 비밀을 가진 자라야 할찌니...집사의 직분을 잘한 자들은 아름다운 지위와 그리스도 예수 안에 있는 믿음에 큰 담력을 얻느니라

(딤전 3:8,9,13)

집사를 잘 하면 믿음에 큰 유익이 있습니다.

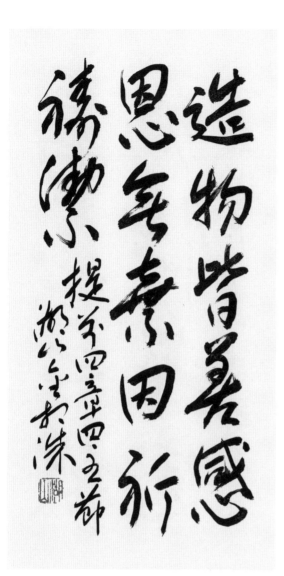

1009. 造物皆善 感恩無棄 因祈禱潔
(조물개선 감은무기 인기도결)

하나님의 지으신 모든 것이 선하매 감사함
으로 받으면 버릴 것이 없나니 하나님의
말씀과 기도로 거룩하여짐이니라

(딤전 4:4,5)

하느님 지으신 만물은 선합니다. 감사함으로 받으
면 버릴 것이 없고 말씀과 기도로 성화됩니다. 문제
는 만물을 대하는 사람입니다. 막 대하지 말고 함부
로 버리지 말고 소중히 대합시다.

1010. 練習虔敬(연습건경)

망령되고 허탄한 신화를 버리고 오직 경건
에 이르기를 연습하라...모든 일에 전심전
력하여 너의 진보를 모든 사람에게 나타나
게 하라

(딤전 4:7,15)

헛 일로 세월 보내지 말고 좋은 언행심사를 습관화
하여 향상 있는 사람이 되어야 합니다. 그 중 정해
놓고 성서를 읽는 습관이 중요합니다.

1011. 惡不顧家(악불고가)

누구든지 자기 친족 특히 자기 가족을 돌아보지 아니하면 믿음을 배반한 자요 불신자보다 더 악한 자니라

(딤전 5:8)

잘 믿는다 하면서 가족, 친족을 소홀히 하는 사람들 많습니다. 그것은 잘 믿는 것 아닙니다. 보이는 사람들, 가까운 가족, 친족을 잘 돌보는 것이 믿음입니다.

1012. 萬惡之根 勿恃無定(만악지근 물시무정)

돈을 사랑함이 일만 악의 뿌리가 되나니 이 것을 사모하는 자들이 미혹을 받아 믿음에서 떠나 많은 근심으로써 자기를 찔렀도다...네가 이 세대에 부한 자들을 명하여 마음을 높이지 말고 정함이 없는 재물에 소망을 두지 말고 오직 우리에게 모든 것을 후히 주사 누리게 하시는 하나님께 두며

(딤전 6:10,17)

돈이 좋으나 그 자리를 하느님과 바꾸지는 맙시다.

1013. 剛勇仁愛 自守之心 (강용인애 자수지심)

하나님이 우리에게 주신 것은 두려워하는 마음이 아니요 오직 능력과 사랑과 근신하는 마음이니

(딤후 1:7)

방금 전 박근혜가 구속 수감 되었습니다. 사람은 법과 국민 무서운 줄 알아야 합니다. 죄를 지으면 두려워하는 사람이 됩니다. 하느님은 우리로 자기를 지키는 강한 사랑하는 사람이게 합니다.

1014. 基旨恩基 (기지은기)

하나님이 우리를 구원하사 거룩하신 부르심으로 부르심은 우리의 행위대로 하심이 아니요 오직 자기 뜻과 영원한 때 전부터 그리스도 예수 안에서 우리에게 주신 은혜대로 하심이라

(딤후 1:9)

우리가 부름 받은 것은 우리의 행위가 아니고 하느님의 뜻과 예수 그리스도의 은혜로 인한 것입니다. 감사 감격하는 마음으로 살아야 합니다.

1016. 聖經默示 教責正義 能行善事
(성경묵시 교책정의 능행선사)

...성경은 능히 너로 하여금 그리스도 예수 안에 있는 믿음으로 말미암아 구원에 이르는 지혜가 있게 하느니라 모든 성경은 하나님의 감동으로 된 것으로 교훈과 책망과 바르게 함과 의로 교육하기에 유익하니 이는 하나님의 사람으로 온전케 하며 모든 선한 일을 행하기에 온전케 하려 함이니라

(딤후 3:15~17)

성경은 좋은 책이니 날마다 한 장씩 꼭 읽읍시다.

1015. 不爭慈愛 善敎忍耐(부쟁자애 선교인내)

마땅히 주의 종은 다투지 아니하고 모든 사람을 대하여 온유하며 가르치기를 잘하며...

(딤후 2:24)

가르치는 사람은 오래 오래 참아야 합니다. 다투지 말고 부모 마음으로, 사랑으로 행해야 합니다. 노자 말씀대로 행 불언지교 함이 잘 가르치는 사람입니다.

1017. 宣道寬容 警戒勤勉(선도관용 경계근면)

너는 말씀을 전파하라 때를 얻든지 못 얻든지 항상 힘쓰라 범사에 오래 참음과 가르침으로 경책하며 경계하며 권하라

(딤후 4:2)

말씀을 전하는데는 때가 따로 없습니다. 말로만, 연설로만 말고 일상의 삶으로 해야 합니다. 범사에 오래 참음으로 친절하게 가르치고 권하고 경고해야 합니다.

1018. 我作善戰 守信主道 稱義冕藏
(아작선전 수신주도 칭의면장)

내가 선한 싸움을 싸우고 나의 달려갈 길을 마치고 믿음을 지켰으니 이제 후로는 나를 위하여 의의 면류관이 예비되었으므로 주 곧 의로우신 재판장이 그 날에 내게 주실 것이니...

(딤후 4:7,8)

믿음을 지키고 선한 싸움을 싸우는 것이 우리의 삶이어야 합니다. 의의 면류관이 있습니다.

1019. 上帝家宰 偏執遽怒 好酒毆擊
(상제가제 편집거로 호주구격)

감독은 하나님의 청지기로서 책망할 것이 없고 제 고집대로 하지 아니하며 급히 분 내지 아니하며 술을 즐기지 아니하며 구타 하지 아니하며 더러운 이를 탐하지 아니하 며 오직 나그네를 대접하며 선을 좋아하며 근신하며 의로우며 거룩하며 절제하며 미 쁜 말씀의 가르침을 그대로 지켜야 하리 니...

(딛 1:7~9)

하느님의 명예와 영광을 위해 사는 사람입니다.

1020. 熱心爲善 (열심위선)

그가 우리를 대신하여 자신을 주심은 모든 불법에서 우리를 구속하시고 우리를 깨끗 하게 하사 선한 일에 열심하는 친 백성이 되게 하려 하심이니라

(딛 2:14)

주님이 우리를 위해 죽으시고 살아나심은 우리로 하 여금 깨끗하게, 선하게, 열심히 살게 하시려는 깊은 뜻이 있습니다. 열심히 삽시다.

1021. 救我矜恤 重生復新(구아긍휼 중생부신)

우리를 구원하시되 우리의 행한바 의로운
행위로 말미암지 아니하고 오직 그의 긍휼
하심을 좇아 중생의 씻음과 성령의 새롭게
하심으로 하셨나니

(딛 3:5)

우리가 구원 받은 것은 우리의 행위가 아니고 순전
히 하느님의 긍휼하심으로입니다. 그리고 세례와
성령으로 새 사람 되어 살라는 뜻입니다.

1022. 今爾我益(금이아익)

갇힌 중에서 낳은 아들 오네시모를 위하여
네게 간구하노라 저가 전에는 네게 무익하
였으나 이제는 나와 네게 유익하므로…

(몬 1:10,11)

사람은 변하지 않는다는 고정관념을 버립시다. 사
람은 달라질 수 있습니다. 좋은사람 만나서 새사람
이 될 수 있습니다. 희망적으로 사람을 대합시다.

1023. 今相勸勉(금상권면)

오직 오늘이라 일컫는 동안에 매일 피차 권면하여 너희 중에 누구든지 죄의 유혹으로 강퍅케 됨을 면하라

(히 3:13)

사람은 언제나 범죄의 가능성을 가지고 삽니다. 죄의 유혹으로 강퍅한 사람 되는 것이 최악입니다. 고로 함께 살면서 서로 권면을 주고 받는 것이 중요합니다. 남의 말도 들어야 합니다.

1024. 勉入安息 活潑靈通 心思意志(면입안식 활발령통 심사의지)

그러므로 우리가 저 안식에 들어가기를 힘쓸지니 이는 누구든지 저 순종치 아니하는 본에 빠지지 않게 하려 함이라 하나님의 말씀은 살았고 운동력이 있어 좌우에 날선 어떤 검 보다도 예리하여 혼과 영과 및 관절과 골수를 찔러 쪼개기까지하며 또 마음의 생각과 뜻을 감찰하나니 지으신 것이 하나라도 그 앞에 나타나지 않음이 없고...

(히 4:11~13)

아멘~!

1025. 體恤懦弱 矜恤恩寵(체휼연약 긍휼은총)

그러므로 우리에게 큰 대제사장이 있으니 승천하신 자 곧 하나님 아들 예수시라 우리가 믿는 도리를 굳게 잡을지어다 우리에게 있는 대제사장은 우리 연약함을 체휼하지 아니하는 자가 아니요 모든 일에 우리와 한결같이 시험을 받은 자로되 죄는 없으시니라 그러므로 우리가 긍휼하심으로 받고 때를 따라 돕는 은혜를 얻기 위하여 은혜의 보좌 앞에 담대히 나아갈 것이니라

(히 4:14~16)

아멘~!

1026. 能別善惡(능별선악)

단단한 식물은 장성한 자의 것이니 저희는 지각을 사용하므로 연단을 받아 선악을 분변하는 자들이니라

(히 5:14)

제 정신 가지고 믿는 사람이어야 합니다. 연단을 받아 단단한 성인이 되어 지각 있는 사람으로 선악을 분별할 줄 알아야 합니다. 그러나 마음은 어린 아이 같아야 합니다.

1027. 望魂有錨(망혼유묘)

우리가 이 소망이 있는 것은 영혼의 닻 같아서 튼튼하고 견고하여 휘장 안에 들어가나니

(히 6:19)

닻으로 묶여 있지 않으면 배는 멋대로 떠다니다가 부서집니다. 주님은 우리의 희망이요 우리 영혼의 닻입니다. 우리를 넉넉히 안식으로 지성소로 인도하십니다.

1028. 能潔爾良 奉事上帝(능결이량 봉사상제)

하물며 영원하신 성령으로 말미암아 흠 없는 자기를 하나님께 드린 그리스도의 피가 어찌 너희 양심으로 죽은 행실에서 깨끗하게 하고 살아계신 하나님을 섬기게 못하겠느뇨

(히 9:14)

그리스도의 피의 희생은 우리를 넉넉히 죄를 없애시고 깨끗한 사람으로, 하느님의 봉사자로 세상 살게 하십니다. 믿습니다. 아멘!

1029. 一獻聖潔(일헌성결)

이 뜻을 좇아 예수 그리스도의 몸을 단번에 드리심으로 말미암아 우리가 거룩함을 얻었노라

(히 10:10)

예수 그리스도께서 재물이 되어 죽으심으로 우리의 원죄가 없어집니다. 그것을 믿으면 됩니다. 안 믿으면 안됩니다. 믿고 감사하고 부활 승천하신 주님과 함께 삽시다.

1030. 信望實據 世界上造(신망실거 세계상조)

믿음은 바라는 것들의 실상이요 보지 못하
는 것들의 증거니 선진들이 이로써 증거를
얻었느니라 믿음으로 모든 세계가 하나님
의 말씀으로 지어진 줄을 우리가 아나니
보이는 것은 나타난 것으로 말미암아 된
것이 아니니라

(히 11:1~3)

바라는 것들의 실상, 안 보이는 것들의 증거! 그것
이 믿음입니다. 그래서 믿음은 은혜요 선물입니다.

1031. 無信不悅 必信上賞(무신불열 필신상상)

믿음이 없이는 기쁘시게 못하나니 하나님
께 나아가는 자는 반드시 그가 계신 것과
또한 그가 자기를 찾는 자들에게 상 주시
는 이심을 믿어야 할지니라

(히 11:6)

굳게 믿음으로 하느님을 기쁘시게 합시다. 하느님
을 찾고 가까이 함으로 상도 받읍시다.

1032. 有信命往(유신명왕)

믿음으로 아브라함은 부르심을 받았을 때에 순종하여 장래 기업으로 받을 땅에 나갈쌔 갈 바를 알지 못하고 나갔으며

(히 11:8)

하느님의 명을 무조건 따라감이 아브라함의 믿음입니다. 우리의 믿음의 조상입니다. 우리가 그의 후손이라면 하느님의 명과 뜻에 따라 삽시다.

1033. 慕美家鄕(모미가향)

저희가 이제는 더 나은 본향을 사모하니 곧 하늘에 있는 것이라 그러므로 하나님이 저희 하나님이라 일컬음 받으심을 부끄러워 아니하시고 저희를 위하여 한 성을 예비하셨느니라

(히 11:16)

더 나은 본향은 하늘에 있습니다. 세상에서 찾지 맙시다. 지금 여기서 하느님을 봅시다.

1034. 俊美遂藏 民同受苦(준미수장 민동수고)

믿음으로 모세가 났을 때에 그 부모가 아름다운 아이임을 보고 석달 동안 숨겨 임금의 명령을 무서워 아니하였으며 믿음으로 모세는 장성하여 바로의 공주의 아들이라 칭함을 거절하고 도리어 하나님의 백성과 함께 고난 받기를 잠시 죄악의 낙을 누리는 것보다 더 좋아하고

(히 11:23~25)

믿음의 결단! 믿음의 행위입니다. 상이 있습니다.

1035. 解重纏罪 仰望耶穌(해중전죄 앙망야소)

이러므로 우리에게 구름같이 둘러싼 허다한 증인들이 있으니 모든 무거운 것과 얽매이기 쉬운 죄를 벗어 버리고 인내로써 우리 앞에 당한 경주를 경주하며 믿음의 주요 또 온전케 하시는 이인 예수를 바라보자...

(히 12:1,2)

허다한 증인들의 증거를 믿고 주님을 바라보고 죄 짓지 말고 인내하고 열심히 달립시다.

1036. 和睦聖潔(화목성결)

모든 사람으로 더불어 화평함과 거룩함을 좇으라 이것이 없이는 아무도 주를 보지 못하리라

(히 12:14)

모든 사람과 함게 화평하고 깨끗하게 삽시다. 불의 부정하지 말고...그래야 주님을 볼 수 있습니다.

1037. 不震永存 感恩虔恭(부진영존 감은건공)

이 또 한번이라 하심은 진동치 아니하는
것을 영존케 하기 위하여 진동할 것을 곧
만든 것들의 변동될 것을 나타내심이니라
그러므로 우리가 진동치 못할 나라를 받았
은즉 은혜를 받자 이로 말미암아 경건함과
두려움으로 하나님을 기쁘시게 섬길지니
우리 하나님은 소멸하는 불이심이니라

(히 12:27~29)

진동치 못할 나라의 합당한 사람으로 삽시다.

1038. 兄弟相愛 款待客旅(형제상애 관대객여)

형제 사랑하기를 계속하고 손님 대접하기
를 잊지말라...

(히 13:1,2)

형제 사랑! 당연하지만 멈출까봐 계속하라 하십니
다. 항상 변함없이 할 일입니다. 그리고 손님 대접!
역시 당연하지만 잊을까봐 잊지말고 정성으로 대하
라 하십니다.

1039. 婚姻爲貴 牀勿玷汚(혼인위귀 상물점오)

...혼인을 귀히 여기고 침소를 더럽히지 않게 하라...

(히 13:4)

혼인을 귀히 여기라 하십니다. 혼인 할 때의 초심 그리고 그 언약 모두 귀하고 비밀한 것이니 가볍거나 천하게 여기지 맙시다. 따라서 침소를 더럽히는 일 없어야 합니다.

1040. 所有爲足(소유위족)

돈을 사랑치 말고 있는 바를 족한 줄로 알라...

(히 13:5)

돈을 사랑하지 말고 이익을 탐하지 말라 하십니다. 돈은 많으면 좋겠지만 끝이 없습니다. 족한 줄 알면 부자입니다. 있는 만큼 족한 줄 알고 검소하게 삽시다.

1041. 勿諸異端 撼心堅恩(물제이단 감심견은)

여러 가지 다른 교훈에 끌리지 말라 마음은 은혜로써 굳게 함이 아름답고 식물로써 할것이 아니니 식물로 말미암아 행한자는 유익을 얻지 못하였느니라

(히 13:9)

달콤한 이단 이설에 끌리지 맙시다. 정신 차리고 마음을 은혜로 굳게 하는 사람으로 삽시다. 유혹 많은 세상입니다. 약하면 넘어가고 넘어가면 죽습니다.

1042. 此無恒存 惟求將邑(차무항존 유구장읍)

우리가 여기는 영구한 도성이 없고 오직 장차 올 것을 찾나니

(히 13:14)

우리가 사는 현세에는 영원한 것이 하나도 없습니다. 다만 영원한 것을 찾는 도성일 뿐입니다. 보이는 이 세상이 다라고 살지 말고 보이지 않는 영원한 세계를 찾고 바라고 품고 삽시다.

1043. 慾孕生惡 惡成生死 (욕잉생악 악성생사)

욕심이 잉태한즉 죄를 낳고 죄가 장성한
즉 사망을 낳느니라

(약 1:15)

욕심이 문제입니다. 욕심 때문에 죄를 짓습니다. 그
죄가 장성해서 죽음을 가져옵니다. 분수껏 삽시다.
있는 것에 자족하고 마음 편케 삽시다. 욕심 부려 죄
짓고 죽을 지경까지 가는 일 없게 삽시다.

1044. 爾當行道 (이당행도)

너희는 도를 행하는 자가 되고 듣기만 하
여 자신을 속이는 자가 되지 말라

(약 1:22)

하느님의 말씀을 듣기만 하고 행하지 않는 사람을
자기를 속이는 사람이라 합니다. 이것도 사기 치는
것입니다. 말씀을 귀로만 흘리지 말고 마음에 새기
고 작은 것이라도 실천하며 삽시다.

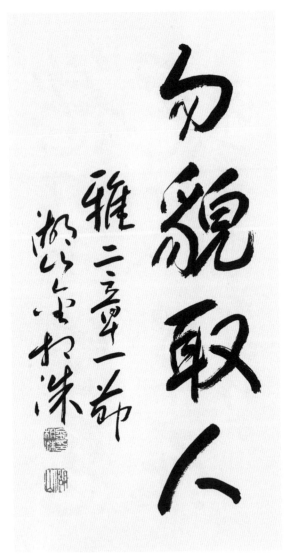

1045. 顧孤寡難 不世俗染(고고과난 불세속염)

...경건은 곧 고아와 과부를 그 환난 중에
돌아보고 또 자기를 지켜 세속에 물들지
아니하는 이것이니라

(약 1:27)

경건은 모양이 아닙니다. 고아와 과부와 어려운 이
웃을 환난에서 돌아보는 것입니다. 그리고 자기를
잘 지켜 세속에 물들지 않게 하는 것이라 합니다.

1046. 勿貌取人(물모취인)

내 형제들아 영광의 주 곧 우리 주 예수 그
리스도를 믿는 믿음을 너희가 받았으니 사
람을 외모로 취하지 말라

(약 2:1)

겉 모양으로 사람을 상대하고 판단하는 사람을 어
찌 믿는 사람이라 하겠습니까. 주님은 사람을 그렇
게 대하지 않으셨습니다. 사람을 사람으로 보고 사
람을 대하며 삽시다.

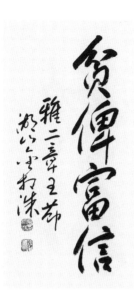

1047. 貧俾富信(빈비부신)

내 사랑하는 형제들아 들을지어다 하나님이 세상에 대하여는 가난한 자를 택하사 믿음에 부요하게 하시고 또 자기를 사랑하는 자들에게 약속하신 나라를 유업으로 받게 아니하셨느냐 (약 2:5)

세상에서 가난하고 천한 자들을 택하사 믿음에 부자가 되게 하시고 하느님 나라를 유업으로 주셨습니다.

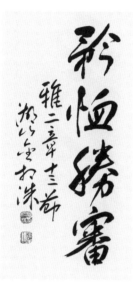

1048. 矜恤勝審(긍휼승심)

긍휼을 행하지 아니하는 자에게는 긍휼없는 심판이 있으리라 긍휼은 심판을 이기고 자랑하느니라 (약 2:13)

이웃을 내 몸처럼 생각하고 사람을 불쌍히 여겨 목불인견하는 사람은 심판을 면하리라는 말씀입니다. 우리가 심판을 이기려면 긍휼지심으로 삽시다.

1049. 信無行死 身無靈死(신무행사 신무령사)

이와 같이 행함이 없는 믿음은 그 자체가 죽은 것이라... 영혼 없는 몸이 죽은 것 같이 행함이 없는 믿음은 죽은 것이니라 (약 2:17,26)

우리 몸은 영혼이 있어야 하고 우리 믿음은 행함이 따라야 합니다. 우리 믿는 사람들이 작은 행동이라도 하면서 세상을 삽시다.

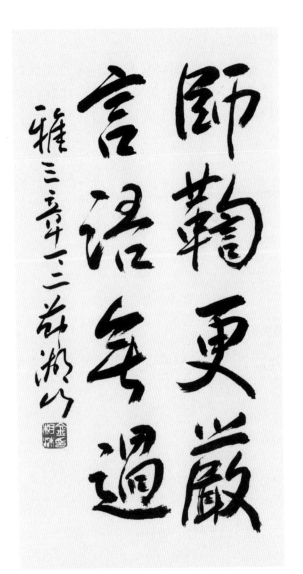

1050. 師鞠更嚴 言語無過(사국갱엄 언어무과)

내 형제들아 너희는 선생 된 우리가 더 큰 심판 받을 줄을 알고 많이 선생이 되지 말라 우리가 다 실수가 많으니 만일 말에 실수가 없는 자면 곧 온전한 사람이라 능히 온 몸도 굴레 씌우리라

(약 3:1,2)

선생 되려 하지 말고 선생이 되었거든 주님을 본 받아 좋은 선생이 됩시다.

1051. 潔和柔矜(결화유긍)

오직 위로부터 난 지혜는 첫째 성결하고 다음에 화평하고 관용하고 양순하며 긍휼과 선한 열매가 가득하고 편벽과 거짓이 없나니 화평케 하는 자들은 화평으로 심어 의의 열매를 거두느니라

(약 3:17,18)

위로부터 나온 지혜를 받아 좋은 사람으로 살면서 의의 열매를 많이 거둡시다.

1052. 主許存行(주허존행)

너희가 도리어 말하기를 주의 뜻이면 우리가 살기도 하고 이것 저것을 하리라 할것이거늘

(약 4:15)

아무런 장담도 하지 맙시다. 우리는 순간의 앞일도 모릅니다. 주님이 허락하시면 우리가 살고 주님이 허락하는 만큼 우리가 이것저것을 할 수 있습니다.

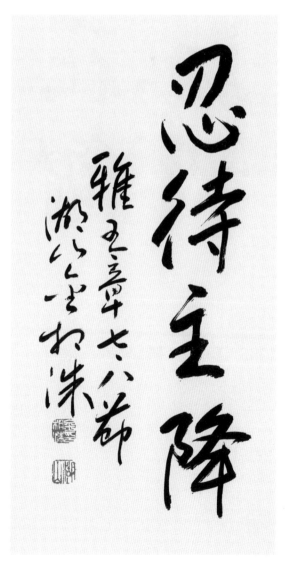

1053. 忍待主降(인대주강)

그러므로 형제들아 주의 강림 하시기까지 길이 참으라 보라 농부가 땅에서 나는 귀한 열매를 바라고 길이 참아 이른 비와 늦은 비를 기다리나니 너희도 길이 참고 마음을 굳게 하라 주의 강림이 가까우니라

(약 5:7,8)

주님은 오시는 분입니다. 전에도 지금도 장차에도 주님은 꼭 오십니다. 농부처럼 참아 기다리며 삽시다.

1054. 草枯花謝 主道永存(초고화사 주도영존)

그러므로 모든 육체는 풀과 같고 그 모든
영광이 풀의 꽃과 같으니 풀은 마르고 꽃
은 떨어지되 오직 주의 말씀은 세세토록
있도다 하였으니 너희에게 전한 복음이 곧
이 말씀이니라

(벧전 1:24, 25)

하느님의 말씀과 주님의 복음은 항존하고 영존합니
다. 진심으로 믿고 영원을 살아갑시다.

1055. 活石靈室 聖潔祭司(활석령실 성결제사)

너희도 산 돌같이 신령한 집으로 세워지고
예수 그리스도로 말미암아 하나님이 기쁘
게 받으실 신령한 제사를 드릴 거룩한 제
사장이 될찌니라

(벧전 2:5)

영성이 있는 야무진 사람으로 하느님께 산 제사 드
리는 제사장으로 삽시다.

1056. 選祭聖民 妙光宣揚(선제성민 묘광선양)

오직 너희는 택하신 족속이요 왕같은 제사
장들이요 거룩한 나라요 그의 소유된 백성
이니 이는 너희를 어두운데서 불러 내어
그의 기이한 빛에 들어가게 하신 자의 아
름다운 덕을 선전하게 하려 하심이라

(벧전 2:9)

주님이 우리를 택하시어 왕같은 제사장과 성민으로
삼으심은 주님의 은덕을 선양하며 살라는 뜻입니다.

1057. 自由主僕(자유주복)

자유하나 그 자유로 악을 가리우는데 쓰지
말고 오직 하나님의 종과 같이 하라

(벧전 2:16)

주님이 우리를 죄에서 해방하시어 자유인이 되게 하
셨습니다. 그 자유를 잘 써야 합니다. 악하게 살지
말고 주님의 종으로 사는 자유를 누립시다.

1058. 罪死義生 羊歸靈牧(죄사의생 양귀령목)

친히 나무에 달려 그 몸으로 우리 죄를 담당하셨으니 이는 우리로 죄에 대하여 죽고 의에 대하여 살게 하려 하심이라 저가 채찍에 맞음으로 너희는 나음을 얻었나니 너희가 전에는 양과 같이 길을 잃었더니 이제는 너희 영혼의 목자와 감독 되신 이에게 돌아왔느니라

(벧전 2:24,25)

영혼의 목자를 따라 죄에 죽고 의에 사는 사람으로 삽시다.

1059. 勿美外飾 心不可壞(물미외식 심불가괴)

너희 단장은 머리를 꾸미고 금을 차고 아름다운 옷을 입는 외모로 하지 말고 오직 마음에 숨은 사람을 온유하고 안정한 심령의 썩지 아니할 것으로 하라 이는 하나님 앞에 값진 것이니라

(벧전 3:3,4)

겉 단장 하지 말고 속 단장 하라 하십니다. 하느님은 속사람을 중히 보십니다.

1060. 兄弟愛憐 勿報祝福(형제애련 물보축복)

마지막으로 말하노니 너희가 다 마음을 같이하여 체휼하며 형제를 사랑하며 불쌍히 여기며 겸손하며 악을 악으로, 욕을 욕으로 갚지 말고 도리어 복을 빌라 이를 위하여 너희가 부르심을 입었으니 이는 복을 유업으로 받게 하려하심이라

(벧전 3:8,9)

몸과 마음으로 사랑하고 원수를 축복으로 갚으면서 살라 하십니다.

1061. 身受苦難 順上帝旨(신수고난 순상제지)

그리스도께서 이미 육체의 고난을 받으셨으니 너희도 같은 마음으로 갑옷을 삼으라 이는 육체의 고난을 받은 자가 죄를 그쳤음이니 그 후로는 다시 사람의 정욕을 좇지 않고 오직 하나님의 뜻을 좇아 육체의 남은 때를 살게 하려 함이라

(벧전 4:1,2)

육체의 남은 때를 하느님의 뜻을 좇아 살라 하십니다.

1062. 愛能掩罪 恩賜交相(애능엄죄 은사교상)

만물의 마지막이 가까웠으니 그러므로 너
희는 정신을 차리고 근신하여 기도하라 무
엇보다도 열심히 서로 사랑할찌니 사랑은
허다한 죄를 덮느니라 서로 대접하기를 원
망 없이하고 각각 은사를 받은 대로 하나
님의 각양 은혜를 맡은 선한 청지기 같이
서로 봉사하라

(벧전 4:7~10)

깨어 기도하고 사랑하고 은사를 공유하며 살라 하
십니다.

1063. 牧羊樂意 羣羊模範(목양락의 군양모범)

너희 중에 있는 하나님의 양 무리를 치되
부득이함으로 하지 말고 오직 하나님의 뜻
을 좇아 자원함으로 하며 더러운 이를 위
하여 하지 말고 오직 즐거운 뜻으로 하며
맡기운 자들에게 주장하는 자세를 하지 말
고 오직 양 무리의 본이 되라 그리하면 목
자장이 나타나실 때에 시들지 아니하는 영
광의 면류관을 얻으리라

(벧전 5:2~4)

목사는 즐거운 마음으로 목회하고 신도들의 모범이
되어야 합니다.

1064. 一切慮託 上帝眷顧(일절려탁 상제권고)

너희 염려를 다 주께 맡겨 버리라 이는 저가 너희를 권고하심이니라

(벧전 5:7)

세상 살면서 이런 저런 염려가 많습니다. 염려가 끝이 없습니다. 모든 염려를 다 주께 맡겨버리라 하십니다. 하느님이 우리를 돌보아 주시기 때문입니다. 말씀 믿고 맡기고 삽시다.

1065. 信德知操 忍虔愛衆(신덕지조 인건애중)

이러므로 너희가 더욱 힘써 너희 믿음에 덕을 덕에 지식을, 지식에 절제를 절제에 인내를, 인내에 경건을, 경건에 형제 우애를, 형제 우애에 사랑을 공급하라

(벧후 1:5~7)

믿음 만이라 생각맙시다. 덕과 지식과 절제와 인내와 경건과 우애를 겸한 믿음이라야 건강한 믿음이라 할 수 있습니다.

1066. 預言確定 明星照耀 感聖靈言
(예언확정 명성조요 감성령언)

또 우리에게 더 확실한 예언이 있어 어두운데 비취는 등불과 같으니 날이 새어 샛별이 너희 마음에 떠오르기까지 너희가 이것을 주의하는 것이 가하니라 먼저 알 것은 경의 모든 예언은 사사로이 풀 것이 아니니 예언은 언제든지 사람의 뜻으로 낸 것이 아니요 오직 성령의 감동하심을 입은 사람들이 하나님께 받아 말한 것임이니라

(벧후 1:19~21)

성서 해석도 성령의 감동으로 할 것입니다.

1067. 無玷無瑕(무점무하)

그러므로 사랑하는 자들아 너희가 이것을 바라보나니 주 앞에서 점도 없고 흠도 없이 평강 가운데서 나타나기를 힘쓰라

(벧후 3:14)

천년도 하루 같은 주님은 도적같이 오시는 분이시니 발람의 어그러진 길 가지 말고 항상 단정하게, 깨끗하게 살기를 힘씁시다.

1068. 上帝乃光 無少晦暗(상제내광 무소회암)

우리가 저에게서 듣고 너희에게 전하는 소식이 이것이니 곧 하나님은 빛이시라 그에게는 어두움이 조금도 없으시니라

(요ㅡ 1:5)

우리가 믿는 하느님은 빛이십니다. 그 앞에 우리는 벌거벗은 것과 같습니다. 숨을 생각일랑 아예 하지 말고 솔직하게 아기가 되어 삽시다.

1069. 若認己罪 赦免罪洗(약인기죄 사면죄세)

만일 우리가 우리 죄를 자백하면 저는 미쁘시고 의로우사 우리 죄를 사하시며 모든 불의에서 우리를 깨끗케 하실 것이요

(요ㅡ 1:9)

우리가 얼마나 죄인인 것을 인정하고 자백함이 중요합니다. 사람은 범죄의 가능성을 가지고 태어났기 때문에 죄 없는 사람 없습니다. 인정하고 자백하면 주님이 깨끗게 해 주십니다.

1070. 慾皆將逝 上帝旨永存
(욕개장서 상제지영존)

이는 세상에 있는 모든 것이 육신의 정욕
과 안목의 정욕과 이생의 자랑이니 다 아
버지께로 좇아 온 것이 아니요 세상으로
좇아 온 것이라 이 세상도 그 정욕도 지나
가되 오직 하나님의 뜻을 행하는 이는 영
원히 거하느니라

(요一 2:16,17)

세상 욕심! 다 지나 갑니다. 욕심 따라 살지 말고 주
님의 정신과 마음 따라 삽시다.

1071. 主顯除罪 恒居主內(주현제죄 항거주내)

그가 우리 죄를 없이 하려고 나타내신바
된 것을 너희가 아나니 그에게는 죄가 없
느니라 그 안에 거하는 자마다 범죄하지
아니하나니 범죄하는 자마다 그를 보지도
못하였고 그를 알지도 못하였느니라

(요一 3:5,6)

주님은 우리의 죄를 없애시는 분입니다. 주님과 함
께 살면 범죄 없습니다. 주님 떠나지 맙시다.

1072. 爲我舍命 愛爲舍命(위아사명 애위사명)

그가 우리를 위하여 목숨을 버리셨으니 우리가 이로써 사랑을 알고 우리도 형제들을 위하여 목숨을 버리는 것이 마땅하니라

(요一 3:16)

주님의 사랑은 목숨 버린 사랑입니다. 그 사랑을 잘 깨달아서 우리도 목숨을 아끼지 않는 사랑을 위해 삽시다.

1073. 相愛行實(상애행실)

자녀들아 우리가 말과 혀로만 사랑하지 말고 오직 행함과 진실함으로 하자

(요一 3:18)

말로만, 혀로만 하는 사랑은 사랑이 아닙니다. 진실한 행실이 따라야 합니다. 고로 억지로는 안되고 주님의 사랑이 우리 안에서 넘쳐야 합니다.

1074. 主先愛我 當愛兄弟(주선애아 당애형제)

우리가 사랑함은 그가 먼저 우리를 사랑하
셨음이라 누구든지 하나님을 사랑하노라
하고 그 형제를 미워하면 이는 거짓말하는
자니 보는 바 그 형제를 사랑치 아니하는
자가 보지 못하는 바 하나님을 사랑할 수
없느니라…
(요일 4:19~21)

사랑은 주님이 먼저고 그 사랑으로 우리는 보이는
가까운 형제부터 사랑하며 삽시다.

1075. 守誡卽愛 勝世我信(수계즉애 승세아신)

하나님을 사랑하는 것은 이것이니 우리가
그의 계명들을 지키는 것이라 그의 계명들
은 무거운 것이 아니로다 대저 하나님께로
서 난 자마다 세상을 이기느니라 세상을
이긴 이김은 이것이니 우리의 믿음이니라
(요一 5:3,4)

하느님을 믿고 당신의 명을 좇아 사는 것이 하느님
을 사랑하는 것이요 세상을 이기는 믿음입니다.

1076. 靈事順遂(영사순수)

사랑하는 자여 네 영혼이 잘 됨같이 네가 범사에 잘 되고 강건하기를 내가 간구하노라
(요三 1:2)

영육 아울러 강건하고 삶이 순탄하기를 바라는 기도입니다. 영성의 건강이 우선입니다. 우리의 믿음이 건강해야 하는 것을 명심합시다.

1077. 無果之樹 流蕩之星(무과지수 유탕지성)

화 있을찐저 이 사람들이여…자기 몸만 기르는 목자요 바람에 불려가는 물 없는 구름이요 죽고 또 죽어 뿌리까지 뽑힌 열매 없는 가을 나무요…바다의 거친 물결이요…유리하는 별들이라
(유 1:11~13)

가인의 길, 발람의 길을 따라 멸망의 길로 가는 삶을 살지 말고 똑 바로 삽시다.

1078. 信聖自建 基督矜憐(신성자건 기독긍련)

...사랑하는 자들아 너희는 너희의 지극히 거룩한 믿음 위에 자기를 건축하며 성령으로 기도하며 하나님의 사랑 안에서 자기를 지키며 영생에 이르도록 우리 주 예수 그리스도의 긍휼을 기다리라

(유 1:19~21)

당 짓지 말고 영혼 없는 사람으로 살지 맙시다. 믿음 위에 서서 기도하고 주님의 긍휼을 기다리며 삽시다.

1079. 讀聞守福(독문수복)

이 예언의 말씀을 읽는 자와 듣는 자들과 그 가운데 기록한 것을 지키는 자들이 복이 있나니 때가 가까움이라

(계 1:3)

날마다 성서 말씀을 읽읍시다. 그리고 우주 만물과 사람들에게서 들리는 하느님의 음성을 들읍시다. 그리고 말씀 따라 사는 삶이 중요합니다.

1080. 今後全能 我乃生者(금후전능 아내생자)

주 하나님이 가라사대 나는 알파와 오메가라 이제도 있고 전에도 있었고 장차 올 자요 전능한 자라 하시더라...곧 산 자라 내가 전에 죽었었노라 볼찌어다 이제 세세토록 살아있어 사망과 음부의 열쇠를 가졌노니

(계 1:8,18)

주 예수 그리스도 하느님이십니다. 지금도 전에도 후에도 영원히 존재하고 전능하십니다.

1081. 當初之愛 悔改復行(당초지애 회개부행)

그러나 너를 책망할 것이 있나니 너의 처음 사랑을 버렸느니라 그러므로 어디서 떨어진 것을 생각하고 회개하여 처음 행위를 가지라...

(계 2:4,5)

에베소 교회를 책망하는 말씀입니다. 첫사랑! 우리가 다 잊고 삽니다. 큰 죄입니다. 잘 생각하고 회개 합시다. 순수한 처음 사랑을 되찾아 사랑으로 삽시다.

1082. 窮乏實富(궁핍실부)

내가 네 환난과 궁핍을 아노니 실상은 네가 부요한 자니라...

(계 2:9)

서머나 교회입니다. 사단의 괴롭힘으로 환난을 당하지만 믿음으로 이기는 실상은 부자입니다. 돈 많은 부자보다 믿음이 강한 실부가 훨씬 낫습니다. 만난을 이기며 살아가는 믿음으로 부자가 됩시다.

1083. 從巴蘭教 食偶行淫(종파란교 식우행음)

그러나 네게 두어 가지 책망할 것이 있나니 거기 네게 발람의 교훈을 지키는 자들이 있도다 발람이 발락을 가르쳐 이스라엘 앞에 올무를 놓아 우상의 제물을 먹게 하였고 또 행음하게 하였느니라

(계 2:14)

버가모 교회입니다. 발람의 교훈을 따르는 죄가 있습니다. 우상 숭배와 행음케하는 교훈입니다. 책망 받아 마땅합니다.

1084. 或冷或熱 同席飮食(혹냉혹열 동석음식)

내가 네 행위를 아노니 네가 차지도 아니 하고 더웁지도 아니 하도다 네가 차든지 더웁든지 하기를 원하노라…볼지어다 내가 문 밖에 서서 두드리노니 누구든지 내 음성을 듣고 문을 열면 내가 그에게로 들어가 그로 더불어 먹고 그는 나로 더불어 먹으리라

(계 3:15, 20)

라오디게아 교회입니다. 토할 것 같은 미지근한 신앙 버리고 마음 문 열어 주님 영접하고 주님과 함께 먹고 마십시다.

1085. 獅犢人鳶(사독인치)

그 첫째 생물은 사자 같고 그 둘째 생물은 송아지 같고 그 세째 생물은 얼굴이 사람 같고 그 네째 생물은 날아가는 독수리 같은데

(계 4:7)

사 복음서를 암시하는 말씀입니다. 복음서가 다 전능하신 하느님 예수 그리스도를 거룩하시다 증거 하고 있습니다.

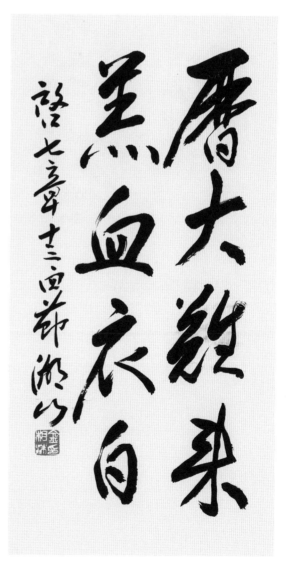

1086. 歷大難來 羔血衣白(역대난래 고혈의백)

...이 흰옷 입은 자들이 누구며 또 어디서 왔느뇨 내가 가로되 내 주여 당신이 알리이다 하니 그가 나더러 이르되 이는 큰 환난에서 나오는 자들인데 어린 양의 피에 그 옷을 씻어 희게 하였느니라

(계 7:13,14)

환난을 겪고 주의 피로 씻어 깨끗한 자들! 주님이 목자 되시니 주림도 눈물도 없을 것입니다.

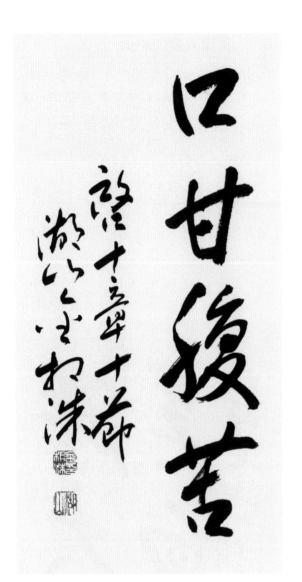

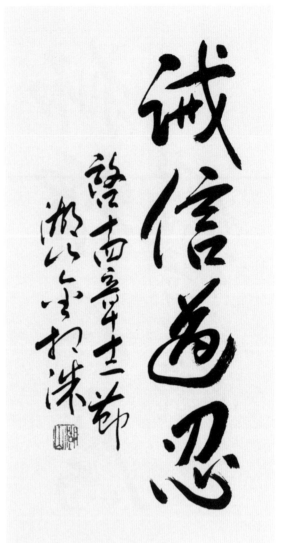

1087. 口甘腹苦(구감복고)

내가 천사의 손에서 작은 책을 갖다 먹어 버리니 내 입에는 꿀 같이 다나 먹은 후에 내 배에서는 쓰게 되더라

(계 10:10)

말씀이 달기만 하면 안됩니다. 새김질 하고 소화 시키고 말씀대로 살기 위하여 쓴 맛을 알아야 합니다.

1088. 誠信道忍(계신도인)

성도들의 인내가 여기 있나니 저희는 하나님의 계명과 예수 믿음을 지키는 자니라

(계 14:12)

인내하는 신앙이어야 합니다. 믿는 자는 닥치는 환난을 참고 견디어 내야 합니다. 그래서 믿음을 지켜 내야 합니다.

1089. 我來如盜 警醒守衣(아래여도 경성수의)

보라 내가 도적같이 오리니 누구든지 깨어 자기 옷을 지켜 벌거벗고 다니지 아니하며 자기의 부끄러움을 보이지 아니하는 자가 복이 있도다

(계 16:15)

주님이 도적같이 오신다 하니 항상 주님을 맞을 자세로 살아야 합니다. 믿음으로 옷 입고 정신 줄 놓지 말고 살아갑시다.

1090. 細麻聖義(세마성의)

그에게 허락하사 빛나고 깨끗한 세마포를 입게 하셨은즉 이 세마포는 성도들의 옳은 행실이로다...

(계 19:8)

환난을 이겨낸 성도들에게 세마포 옷을 입혀 주십니다. 세마포 옷은 성도들의 의로운 행실이라 합니다. 믿는 자들이 세상을 올바르게 사는 것이 중요합니다.

1091. 首次復活 二次死無 基督同王
(수차부활 이차사무 기독동왕)

이 첫째 부활에 참예하는 자들은 복이 있고 거룩하도다 둘째 사망이 그들을 다스리는 권세가 없고 도리어 그들이 하나님과 그리스도의 제사장이 되어 천년 동안 그리스도로 더불어 왕노릇 하리라

(계 20:6)

세상 나와서 주님 만나는 것이 첫째 부활입니다. 영멸하는 둘째 사망과 상관없습니다. 제사장으로 주님과 함께 왕노릇 합니다.

1092. 新天新地 上慕在人 淚死哀痛
(신천신지 상막재인 누사애통)

또 내가 새 하늘과 새 땅을 보니 처음 하늘과 처음 땅이 없어졌고 바다도 다시 있지 않더라...보라 하나님의 장막이 사람들과 함께 있으매 모든 눈물을 그 눈에서 씻기시매 다시 사망이 없고 애통하는 것이나 곡하는 것이나 아픈 것이 다시 있지 아니하리니 처음 것들이 다 지나갔음이러라

(계 21:1~4)

천지개벽! 바다가 없으니 풍랑도 없습니다.

1093. 萬物更新 畢我始終 生命泉水 <small>(만물갱신 필아시종 생명천수)</small>

...보라 내가 만물을 새롭게 하노라...이루었도다 나는 알파와 오메가요 처음과 나중이라 내가 생명수 샘물로 목마른 자에게 값 없이 주리니 이기는 자는 이것들을 유업으로 얻으리라 나는 저의 하나님이 되고 그는 내 아들이 되리라

(계 21:5~7)

주님은 만물을 새롭게 하시고 세초부터 세말까지 다 이루시는 분이요 우리에게 생명수가 되시는 하느님 아버지십니다.

1094. 羔殿光照 無夜常晝 <small>(고전광조 무야상주)</small>

성안에 성전을 내가 보지 못하였으니 이는 주 하나님 곧 전능하신 이와 및 어린 양이 그 성전이심이라 그 성은 해나 달의 비췸이 쓸데 없으니 이는 하나님의 영광이 비취고 어린 양이 그 등이 되심이라...성문들을 낮에 도무지 닫지 아니하리니 거기는 밤이 없음이라

(계 21:22~25)

해나 달이나 등불도 필요 없고 밤이 없는 성전 곧 주님이십니다.

1095. 聖靈新婦 來凡渴者 取生命水
(성령신부 내범갈자 취생명수)

성령과 신부가 말씀하시기를 오라 하시는
도다 듣는 자도 오라 할 것이요 목마른 자
도 올 것이요 또 원하는 자는 값없이 생명
수를 받으라 하시더라

(계 22:17)

우리 항상 목마른 사람들을 주님이 부르십니다. 부
르심 듣고 달려 가 생명수를 마십시다. 그리고 안식
을 찾읍시다.

1096. 誠然速至 切願爾至(성연속지 절원이지)

이것들을 증거하신 이가 가라사대 내가 진
실로 속히 오리라 하시거늘 아멘 주 예수
여 오시옵소서

(계 22:20)

결코 느리지 않습니다. 주님은 속히 오시는 분이십
니다. 주님이시여 속히 오시옵소서 전쟁 같은 이 땅
에 우리에게 속히 오시옵소서 아멘!

초판발행 2018년 5월 10일

편 저 김 상 수
강원도 춘천시 동면 만천로 69, 104-403(스위첸아파트)
010-2614-5973 / E-mail : ksangsu7@daum.net

펴낸곳 ㈜이화문화출판사
주 소 서울시 종로구 사직로10길 17(내자동 인왕빌딩)
T E L 02-732-7091~3(구입문의)
F A X 02-725-5153
홈페이지 www.makebook.net

등록번호 제300-2015-92호
I S B N 979-11-5547-325-2 03640

정 가 70,000원